문자,
미를
탐하다

문자, 미를 탐하다
동아시아 문자예술의 미학

아시아의 미 17

초판 1쇄 인쇄 2023년 4월 15일
초판 1쇄 발행 2023년 4월 25일

지은이 양세욱
펴낸이 이영선
책임편집 김종훈

편집 이일규 김선정 김문정 김종훈 이민재 김영아 이현정 차소영
디자인 김회량 위수연
독자본부 김일신 정혜영 김연수 김민수 박정래 손미경 김동욱

펴낸곳 서해문집 | 출판등록 1989년 3월 16일(제406-2005-000047호)
주소 경기도 파주시 광인사길 217(파주출판도시)
전화 (031)955-7470 | 팩스 (031)955-7469
홈페이지 www.booksea.co.kr | 이메일 shmj21@hanmail.net

ⓒ 양세욱, 2023
ISBN 979-11-92988-06-1 04600
ISBN 978-89-7483-667-2 (세트)

《아시아의 미Asian beauty》는 아모레퍼시픽재단의 지원으로 출간합니다.

아시아의미
Asian beauty 17

문자, 미를 탐하다

동아시아
　　문자예술의
　　미학

양세욱
지음

서해문집

차
례

5. 각자(刻字)의 세계

6. 문자, 경계에 서다

일러두기

1. 일부 예외를 제외하고 모든 한자는 정자를 사용하였다.

2. 가독성과 표기의 일관성을 고려하여 중국의 인명과 지명은 한자음으로 표기하였고, 통용되는 중국어 원음 발음이 있는 경우에는 이를 따랐다.

3. 서명에는《 》부호를, 편명과 작품명 그리고 영화와 전시회 등에는〈 〉부호를 사용하였다.

4. 필요하다고 판단한 한자와 영문, 생몰연대는 각 장에서 처음 등장하는 경우에 병기하였다.

prologue

광한루 그늘 아래

프롤로그도 없이 피었다 지는 봄꽃이 지천인 섬진강 마을이 나의 살던 고향이다. 대강(帶江)이라는 이름처럼 남원에 속하는 고향 마을과 순창·곡성 사이를 섬진강이 띠처럼 휘돌아 나간다. 대나무 낚싯대를 둘러매고 붕어와 메기, 피라미와 빠가사리를 잡으러 다니던 낚시터였던 섬진강 주변으로는 사찰과 누정(樓亭)이 산재해 있다.

병풍처럼 마을 앞에 버티고 선 해발 708미터 고리봉에는 약수암이라는 흔한 이름을 가진 암자가 있어서 인근 주민들의 쉼터가 되어 준다. 남원 실상사와 백장암, 순창 강천사, 곡성 태안사, 구례 화엄사는 나들이 장소였다. 중종 38년(1543) 심광현이 지은 함허정(涵虛亭)은 소풍 장소였고, 영조 27년(1751) 윤정근이

지은 무진정(無盡亭)은 어머니 손에 이끌려 곡성 외가에 오갈 때 나룻배를 기다리던 그늘막이었다. 함허정과 무진정은 여느 전통 건축물처럼 이마 자리에 편액을 이고 기둥은 주련으로 치장한 채로 여태껏 섬진강을 굽어보고 있다.

유년 시절의 빛나는 추억들은 광한루가 배경이다. 학교 대표로 참가한 백일장이며 여러 경시대회 장소는 광한루원이었다. 광한루(廣寒樓, 보물)는 누각의 이름이고, '남원부의 센트럴 파크' 광한루원(廣寒樓苑, 명승)은 광한루 일원의 원림을 아우르는 이름이다. 광한루원은 한국 정원 역사에서 유례가 드문 도심형 원림이자 거의 유일한 인공 원림이며, 지상에 건설한 하나의 완결된 우주이기도 하다. 광한루 앞에 조성한 못은 은하수고, 못에 자리한 세 섬은 '영주·봉래·방장'의 삼신산이며, 못을 가로지르는 오작교는 칠월 칠석에 견우와 직녀가 만나도록 까마귀와 까치들이 하늘로 올라가 몸을 잇대어 만든 다리다. 달나라로 도망친 항아가 사는 월궁인 광한부(廣寒府)를 지상에 재현한 누각이 바로 광한루다. 그때도 지금도 광한루 옆 오작교 주변에는 거대한 비단 잉어들이 득실댄다.

견우와 직녀의 사랑은 이몽룡과 성춘향을 주인공으로 삼은 판소리 〈춘향가〉와 소설 《춘향전》의 모티브가 되었을 터다. 첫 날밤이 아니라 만난 '첫날의 밤'부터 업고 노는 하드코어 러브신

을 연출했던 나이 열여섯의 이몽룡이 그네를 뛰는 동년의 성춘향을 처음 본 장소가 광한루다. 광한루 누대에서 버드나무 사이로 아스라이 내려다보이는 곳에는 지금도 큼지막한 그네가 놓여 있다. 1931년 춘향사 건립과 함께 처음 시작되어 올해로 92회를 맞은 춘향제의 무대 역시 광한루원이다. 춘향제는 '축제가 없던 나라'에서 '날마다 축제인 나라'로 변모하기 훨씬 이전부터 명맥을 이어 와 역사가 가장 오랜 축제다. 초파일에 개최되는 춘향선발대회에서 훗날 스타가 된 이들이 무명의 참가자로 완월정(玩月亭) 앞에 서 있던 모습을 기억한다. 광한루원 근처에 있는 백년가게 경방루에서 짜장면을 먹는 의례로 하루 일과는 마무리된다. 이런 모든 설렘과 흥분의 기억들이 광한루원에 묶여 있다.

전국 팔도에 산재한 명루가 그러하듯 광한루도 여러 현판을 이고 있다. 廣寒樓(광한루)를 비롯하여 湖南第一樓(호남제일루), 桂觀(계관), 淸虛府(청허부), 廣寒淸虛之府(광한청허지부) 등의 편액, 강희맹·김시습·김종직·정철 등 한 시대를 풍미했던 문호들의 시문과 기문으로 2층 누대는 빈틈을 찾기 어렵다. 동네 서당에서 한두 철 《사자소학》과 《동몽선습》을 읽은 게 전부였던 열 살의 내게 현판의 글씨들은 암호문이었다. 지금은 글을 읽고 필력을 가늠할 정도가 되었지만, 광한루는 언젠가부터 발을 들일 수 없는 금단의 건물로 변했다.

이 책은 광한루 바닥에 배를 깔고 글을 다듬던 열 살의 내가 품었던 질문에 오십의 내가 건네는 뒤늦은 대답인지도 모른다.

동아시아 문자, 미를 탐하다

동아시아는 세계에서 비슷한 예를 찾기 어려울 만큼 문자를 다양하게 활용한 문자예술을 발전시켰다. 이 책은 문자예술의 오브제이자 매체인 문자에 대한 논의를 시작으로, '쓰고, 새기고, 꾸미는' 문자예술 전 영역의 어제와 오늘을 제한된 분량 안에서 가능한 대로 빠짐없이 조망하는 것을 목표로 집필되었다.

우리는 나날이 문자와 더불어 살아간다. 문자는 말이라는 달을 가리키는 손가락이자 강을 건너기 위해 빌려 타는 뗏목이다. 사피엔스가 기억의 아웃소싱을 위해 개발한 수단이 문자다. 손가락이 아니라 달을 주목해야 마땅하고 강을 건넜다면 뗏목은 버려두고 떠날 일이다. 하지만 동아시아에서는 달과 함께 손가락을 주목했고, 강을 건너는 일과 뗏목을 타는 일은 둘이 아니라고 여겨 왔다. 문자는 보이는 말이면서 동시에 읽히는 이미지이기도 하다. 문자예술은 기호와 이미지, 추상과 구상을 한 몸에 지닌 문자를 핵심 오브제와 매체로 삼아 발전시킨 예술이다.

글을 쓰는 행위가 아니라 글자를 쓰는 행위를 예술로 발전시

킨 지역은 동아시아가 거의 유일하다. 유네스코는 2009년 중국에서 신청한 서예와 전각을 '인류무형문화유산 대표목록'으로 등재했다. 2008년 장예모(張藝謀, 1950~) 감독이 연출한 북경올림픽의 개막 공연을 통해 서예는 세계인들에게 강렬한 인상을 심어줬으며 보존해야 할 인류 공동의 살아 있는 유산으로 공인받았다. 국내에도 널리 소개된 영국의 시인이자 미술사학자 허버트 리드(Herbert Read, 1893~1968)는 《예술의 의미》에서 아름다운 글씨에 중국의 모든 미적 특징이 갖추어져 있다고 말했다. 《생활의 발견》으로 세계적으로 널리 사랑받는 작가이자 스스로 세계주의자의 삶을 살았던 임어당(林語堂, 1895~1976)은 "서예와 서예의 예술적 영감에 대한 이해 없이 중국 예술에 대해 말하기란 불가능하다. … 세계 예술사에서 중국 서예의 자리는 참으로 독특하다"[1]라고 썼다. 중국에서 서법(書法), 일본에서 서도(書道), 한국에서는 해방 이후로 서예(書藝)라고 부르고 있는 글씨 쓰기는 시서화(詩書畫)로 병칭되는 동아시아 전통예술의 근간이었다.

서예와 서예의 '팝아트'인 캘리그래피는 쓰는 문자예술이고, 두 글자 시 편액과 방촌의 예술 전각은 새기는 문자예술이며, 글자 디자인인 문자도나 타이포그래피는 꾸미는 문자예술이다. 이렇게 문자를 쓰고 새기고 꾸미는 예술이 문자예술의 하위 장르다. 문자예술은 전통예술이면서 동시에 회화·공예·디자인·건축

등에까지 영역을 확장하고 있는 뜨거운 장르이기도 하다. 현재 사용되고 있는 300여 종에 이르는 세계 문자 가운데 유독 동아시아 문자들이 이런 문자예술의 꽃을 피울 수 있었던 이유는 한자·가나·한글이 이차원 평면 위에서 조합되는 이차원 문자면서 음절 단위로 운용되는 음절문자이기 때문이다.

최근 국내에서 문자예술을 주제로 한 전시회가 드문드문 개최되었다. 〈동아시아 문자예술의 현재〉(예술의전당, 1999), 〈언어적 형상, 형상적 언어: 문자와 미술〉(서울시립미술관, 2007), 〈미술관에 書: 한국 근현대 서예전〉(국립현대미술관, 2020), 〈조선의 이상을 걸다, 궁중 현판〉(국립고궁박물관, 2022)은 기획이 돋보였던 전시로 기억에 남아 있다. 문자예술의 하위 장르를 주제로 많은 논문이 집필되었고, 다큐멘터리가 제작되기도 했다. 하지만 문자예술의 이론적 배경을 밝히고 그 전모를 아우르는 책은 여태 출간된 바 없다.

예술은 사회와 제도의 산물이기도 하다. '대량 복제 시대의 예술 작품'에서는 느낄 수 없는 아우라를 체험할 기회를 주는 서예가 새롭게 주목받고 있는 중국이나 일본과 달리, 한국에서 서예는 위기를 맞고 있다. 2018년 12월에 제정된 〈서예진흥에 관한 법률〉은 한국 서예가 처한 곤경을 반영하고 있다. 서예를 비롯한 문자예술을 조망하는 일이 한가한 복고적 취향이 아니라 한국,

나아가 아시아 미의 현재를 성찰하고 그 미래를 가늠하기 위한
동시대적 소명인 이유다.

I

문자의
탄생

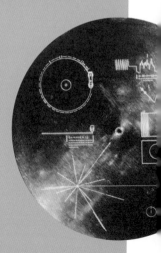

14초,
문자의
유구한 역사

138억 년 전 '큰꽝(Big Bang)'으로 우주가 생겨나 지금까지도 지속적으로 팽창하고 있다는 것이 우주의 기원에 대한 표준 이론이다. 만 번의 만 년이 억 년이니, 138억 년은 우리의 직관을 넘어서는 아득한 시간이다. 그동안 우주에서 일어난 사건들이 날짜에 따라 표시된 달력을 상상해보면 어떨까. 우주달력(cosmic calendar)은 칼 세이건(1934~1996)이 퓰리처상을 수상한《에덴의 용》에서 제안한 아이디어에서 출발했다. 칼 세이건은 최초로 태양계를 벗어난 우주선 파이어니어 10호(1972)와 11호(1973) 등 미국의 우주 계획을 주도한 천문학자이자《콘택트》와《코스모스》같은 스테디셀러의 저자이기도 하다.

우주달력은 1월 1일 0시 정각의 빅뱅으로 시작된다. 빅뱅 이전에 이미 동방신기가 있었다는 주장(?)도 있지만,[1] 시간도 공간도 없었을 빅뱅 이전은 상상의 여지조차 허락되지 않는다. 1월

이전의 달력이 '그냥' 없는 것처럼 빅뱅 이전은 '그냥' 없다.

빅뱅 이후 물질들이 이합집산을 거듭하여 5월 1일 은하계가 만들어지고 9월 9일 태양계와 지구의 역사가 시작되었지만, 지구 생명 역사의 대부분은 달력의 마지막 장을 기다려야 한다. 지구 최초의 생명체는 바다에서 시작되었다. 스펀지를 닮은 최초의 동물인 해면(sea sponge)의 생일이 12월 14일이고, 물고기는 17일이다. 지금도 생명체는 짠물에서 생겨나고, 아기가 열 달을 머무는 양수도 염도 0.9퍼센트의 짠물이다. 따뜻한 목욕물에 몸을 담그면 근원을 알 수 없는 안온함이 전해져 오는 이유는 생명의 기원에 대한 아스라한 기억 때문인지 모른다. 육상 동물인 곤충은 21일, 파충류는 23일이 생일이다. 크리스마스에 태어난 파충류인 공룡은 무려 5일 가까이 지구 행성의 대장 노릇을 하다 12월 30일 즈음에 권좌에서 물러났지만, 나는 공룡인 새가 28일에 태어나 여태 창공을 지배하고 있다. 아직 현생 인류인 호모 사피엔스는 지구에 없다.

인간의 역사를 알기 위해서는 달력을 버리고 정교한 초침이 달린 시계를 들여다보아야 한다. 마지막 달, 마지막 날, 그것도 마지막 몇 분에 이르러서야 인간의 희미한 자취가 나타나기 때문이다. 12월 31일 20시 10분에 98.75퍼센트의 유전자 정보를 공유하는 침팬지와 인간의 분화가 이루어진다. 해부학적으로 현

생 인류로 분류되는 호모 사피엔스는 한 해가 끝나기 6분 전인 23시 54분에 진화했고, 58분에 아프리카를 벗어나 지구 곳곳으로 퍼져 나갔으며, 59분에 사피엔스의 친척이자 라이벌이었던 네안데르탈인이 스페인 해안에 마지막 자취를 남기고 사라졌다.

역사에 기록된 사피엔스의 모든 성취는 마지막 달, 마지막 날, 마지막 분, 그것도 마지막 몇 초 만에 이루어졌다. 우주달력이 끝나기 46초 전, 마지막 빙하기가 끝날 무렵 인류는 시베리아를 출발하여 지금의 베링해협을 걸어서 당시까지 사피엔스의 발자취가 없던 아메리카로 이주했다. 농업 혁명과 정착 생활은 22초 전, 메소포타미아에서의 첫 번째 도시 건설은 16초 전, 중국 왕조의 시작은 9초 전에 이루어졌다. 6초 전에 붓다가, 5초 전에 예수가, 4초 전에 마호메트가 태어났다. 콜럼버스 일행이 신대륙을 재발견한 때는 지금부터 1초 전이다.

《구약》에는 서로 다른 두 가지 버전의 창조 이야기가 수록되어 있다. 창세기 1장 1절에서 2장 3절까지의 이야기와 2장 4절 이후의 이야기다. 첫 번째 이야기는 기원전 6세기에 만들어진 P 문서(제사문서)에 속하고 엘로힘이라는 이름의 하느님(한국어 번역에서는 그냥 '하나님')이 그 주인공으로 등장한다. 두 번째 이야기는 기원전 10세기 무렵에 기록된 J 문서(야훼문서)에 속하고, 야훼라는 이름의 하느님(개역에서는 '여호와 하나님', 표준새번역에서는 '주 하나

님')이 주인공이다.[2]

　첫 번째 버전에서 하느님은 첫째 날에 빛을, 둘째 날에 하늘을, 셋째 날에 바다와 육지와 식물을, 넷째 날에 해와 달과 별을, 다섯째 날에 어류와 조류를, 여섯째 날에 각종 짐승을 만드시고, 이어서 자신의 형상을 따라 남자와 여자를 만들어 모든 생물의 대장으로 임명하셨다. 그리고 일곱째 날에 "하시던 모든 일에서 손을 떼시고 쉬셨다" 두 번째 버전에는 창조 스케줄이 구체적으로 제시되어 있지 않지만, 먼저 땅의 흙으로 사람(남자가 아니다!)을 지으시고, 사람이 혼자 사는 것을 좋지 않게 여겨 그를 돕는 배필을 지으시고, 이어서 각종 들짐승과 날짐승을 지으셨다.

　우리는 하느님이 엿새 동안 일하고 일곱째 날에 안식했다는 《구약》의 첫 번째 창조 이야기를 따라 엿새 동안 일하고 일곱째 날에 안식일을 맞는다. 나와 동종 업계 사람들이 6년 동안 일하고 7년째에 안식년의 기회를 얻는 것도 이런 전통에 따른 것이다. 한 해에 포함된 일요일은 대략 52일이다. 만약 하느님이 현생 인류인 사피엔스를 창조한 뒤에야 안식하고 우리도 이에 맞춰 휴일을 보낸다면, 1년 가운데 우리가 쉴 수 있는 시간은 고작 6분에 지나지 않았을 터다.

　"변화의 관점에서는 우주의 시간도 눈 깜짝할 사이보다 짧고, 불변의 관점에서는 만물과 나 자신조차도 영원이다" 소식(蘇軾,

22

1037~1101)이 지은 불후의 명문 〈적벽부(赤壁賦)〉에 있는 말이다. 우주달력이 일깨워 주는 통찰의 크기는 작지 않다. 인생 100년은 우주의 관점에서는 찰나에 지나지 않는다는 깨달음, 지구 행성에서의 주인 행세를 만고의 진리로 여기는 인류의 역사가 고작 몇 분에 지나지 않는다는 자각 등이 그러하다. 무려 닷새 가까이 지구의 최고 포식자였던 공룡에 비해 최근 몇 초 만에 인류가 보여 준 놀라운 성취 역시 우주달력이 일깨워 주는 통찰이다. 종교·도시·국가·제국·청동기·철기·산업혁명·자동차·우주선·컴퓨터·인터넷·인공지능, 이 모든 것이 불과 몇 초 사이에 사피엔스가 지구에 새긴 자취다.

먼 길을 돌아왔다. 길게는 몇만 년, 짧게는 몇천 년에 이르는 찰나에 불과한 시간 동안 사피엔스가 이토록 큰 자취를 지구에 남기는 일이 어떻게 하면 가능했을까. 그 공은 문자에 돌려야 마땅하다. 문자가 발명된 때는 한 해가 끝나기 불과 14초 전인 12월 31일 23시 59분 46초다.

문자,
기억의
아웃소싱

언어의 사용은 호모 사피엔스를 제외한 다른 종에서는 없던 인지 혁명으로 이어졌다. 언어유전자로 알려진 FOXP2의 돌연변이(물론 이에 대한 반론도 만만찮다), 성문의 하강에 따른 발음 능력의 획득을 비롯해 인간의 언어 구사와 밀접하게 관련된 변화들이 연쇄적으로 발생한 시기는 호모 사피엔스의 출현 이후다. 언어는 인간을 다른 동물들과 구분해 주는, 아마도 가장 중요한 특질일 것이다. 《구약》을 비롯해 여러 민족 신화에서 언어는 인간이 가지는 힘의 원천으로 그려진다. 아프리카의 일부 부족에게 갓 태어난 아이는 '킨투', 즉 물건이지 아직 '문투', 즉 사람이 아니다. 킨투는 언어를 배운 뒤라야 문투가 될 수 있다.

꿀벌·돌고래·침팬지 등 일부 사회성 동물에게도 언어가 있다는 주장을 종종 듣는다. 1973년 노벨 생리의학상은 꿀벌들이 '8자 춤'을 통해 꿀의 방향과 거리 등에 대한 정보를 주고받는다는

사실을 밝힌 공로로 독일의 동물학자 카를 폰 프리슈(1886~1982) 일행에게 주어졌다. 동물들에게 언어가 있다는 말은 어디까지나 비유일 뿐이다. 인간의 언어는 두 가지 측면에서 꿀벌을 비롯한 동물들의 의사소통 수단과 본질적으로 다르다.

우선 인간의 언어는 음소가 모여 음절을, 음절이 모여 형태소를, 형태소가 모여 단어를, 단어가 모여 구를, 구가 모여 문장과 텍스트를 구성한다. '음소 → 음절 → 형태소 → 단어 → 구 → 문장 → 텍스트'의 위계 구조는 인간 언어에서만 관찰된다. 인간 언어의 이런 특성을 분절성(discreteness)이라고 한다. 또 인간 언어만이 '지금-여기'가 아닌 다른 것을 표현할 수 있다. 나름대로 정교한 동물들의 의사소통은 결국 '지금-여기'의 필요로 제한된다. '배고프다, 아프다, 신난다, 화난다, 놀랍다, 짝짓기를 원한다' 등등. 수만 년 전에도 그러했고 지금도 변함이 없다. 가령 "아버지는 가난했지만 정직한 분이셨다"라는 정보를 다른 동료 종에게 전달할 수 있는 동물은 인간밖에 없다. 인간 언어의 이런 특성을 변위성(displacement)이라고 한다. 누구나 위대한 문학작품을 창작할 수 있는 것은 아니지만, 누구나 그 누구도 말한 적이 없는 새로운 문장을 만들고 이해할 수 있다. 인간의 이런 창조적 언어 능력은 분절성과 변위성 덕분이다.

하버드대에서 언어심리학과 진화심리학을 연구하는 스티븐

핑커의 이름을 세계에 알린 책은 《언어 본능: 마음은 어떻게 언어를 만드는가?》이다. 언어는 본능, 즉 선천적 능력이다. 유전자 대부분을 인간과 공유하는 침팬지마저도 언어 능력은 미미하다. 지난 세기 침팬지에게 언어를 가르치려는 여러 시도는 모두 실패했다. 호모 사피엔스와 네안데르탈인의 운명을 가른 결정적 요인도 언어일 가능성이 크다.

언어와 더불어 인류가 성취한 문명의 또 다른 공신은 문자다. 문자가 발명되기 이전 중요한 정보들은 오로지 기억에 의존해 전파되고 전수되었다. 문명이 정교해지면서 인류는 기억 효율을 극대화하기 위한 수단이 필요해졌다. 가장 손쉬운 수단은 기억을 보조할 간단한 부호나 그림이었지만, 그 한계는 분명했다. 인류는 한 사람 또는 한 세대의 정보를 보다 오래, 보다 멀리, 보다 정확하게, 보다 체계적으로 다른 사람 또는 다른 세대로 옮길 수 있는 수단이 필요했다.

기업 업무의 일부 프로세스를 효율의 극대화를 위해 제3자에게 위탁하여 처리하는 경영 기법을 아웃소싱(outsourcing)이라고 한다. 문명의 역사는 아웃소싱의 역사이기도 하다. 인간은 끊임없이 신체로 하던 일들을 신체 밖으로 아웃소싱함으로써 문명을 이룰 수 있었다. 최초의 아웃소싱은 260만 년 전까지 거슬러 올라간다. 탄자니아 올두바이 협곡의 이름을 따라 명명한 올도완

260만 년 전까지 거슬러 올라가는 인류 최초의 아웃소싱, 올도완 석기

석기가 송곳니의 역할을 대신함으로써 인간은 크고 단단한 먹이를 쉽게, 그것도 송곳니가 부러질 위험이 없이 부술 수 있게 되었다. 인공지능도 뇌의 아웃소싱이다. 기대와 우려가 교차하는 인공지능은 어쩌면 인류의 마지막 아웃소싱일지 모른다.[3]

문자는 인류가 기억의 아웃소싱을 위해 개발한 최적화된 수단이었다. "문드러진 몽당붓이 뛰어난 기억보다 낫다"라는 중국 속담은 인류 문명의 비밀을 반영한다.

보다 오래, 보다 멀리, 보다 정확하게, 보다 체계적으로 지식을 전달하게 만들어 준 문자의 힘은 강력했다. 제임스 글릭은 《인포메이션》에서 "글은 인간의 영혼에 대대적이고 돌이킬 수 없는 변화를 촉발했다"라고 적고 있다. 문자는 그 자체로 인류가 이룩한 중요한 성취이고, 다른 여러 성취의 근간이다. 문자의 탄생은 선사시대와 역사시대가 나누어지는 분기점이자 야만과 문명을 가르는 중요한 기준이기도 하다. 문명은 문자와 함께 출현했고, 거의 언제나 문자를 가진 사람들은 문자가 없는 사람들을, 문자를 먼저 가진 사람들은 문자를 늦게 가진 사람들을 지배했다. 오늘날에도 표기할 문자를 갖지 못한 언어는 흔하다. 문명의 변화에서 비켜나 구술문화에 전적으로 의존하는 삶을 유지하고 있는 사람들의 존재는 문자의 역할을 잘 보여 준다.

아웃소싱에는 비용이 든다. 기억의 아웃소싱이라는 편익을

위해 지불해야 하는 비용은 우선 문자 습득에 필요한 시간과 노력이다. 언어 능력은 선천적이지만 문자 해독 능력은 온전히 후천적이다. 문자 습득에 필요한 이 비용을 감당할 능력의 유무는 전통 시대에 계층 분화를 가속화한 중요한 요인이었다.

또 다른 비용은 기억력의 불가피한 감소다. 우리는 스마트폰으로, 카메라로 방대한 양의 사진을 찍는다. 한 분석에 따르면 매년 찍는 사진이 9000억 장이라고 한다. 페이스북에만 날마다 3억 장의 사진이 올라와 '👍'(좋아요)나 '⚫'(최고예요)를 기다리고 있다. 사람들은 그냥 바라본 장면보다 사진을 찍은 장면을 오래 기억하지 못한다. 피사체에 초점을 맞추는 동안 기억의 임무를 카메라에 아웃소싱하기 때문이다. '인지 경제성(cognitive economy)'을 추구하는 뇌가 정상적으로 활동한 결과다. 오래 기억하기 위해 찍는 사진이 오히려 기억을 방해하는 역설이 발생하는 셈이다. 문자가 일상적으로 사용되면서 인지 경제성에 따라 기억력이 감퇴하는 현상은 충분히 예측 가능하다.

기억의 천재들이 있다. 2000명의 이름을 순서대로 기억했던 세네카, 어떤 시라도 한 번만 훑어보면 몇 번이고 기억해 냈다는 테오덱테스, 다녀온 도서관의 장서 내용을 완벽하게 기억했던 카르마다스 같은 이들이다. 중국에도 전설적인 기억의 천재들이 즐비하다. 후한의 예형은 긴 여행에서 돌아왔을 때 여행 도중

에 본 비문을 모두 기억해 냈고, 형소는 닷새 만에 74만 2298자에 달하는《한서》를 외웠다. 당의 노장도는 책을 한 번만 읽으면 순서대로나 거꾸로 외울 수 있었고, 외딴 마을에서 성장한 장안도는 책을 한 번 읽고 나면 다 외웠는데 누구나 그러리라 생각했다가 나중에 세상 사람들이 자신과 다르다는 사실을 알고는 놀랐다고 전한다. 이탈리아 출신의 예수회 선교사 마테오 리치는 28년 동안 중국에 체류하며 선교 활동을 펼쳤는데《논어》1만 5900자를 순서대로든 거꾸로든 자유자재로 외워 보이는 비범한 기억력으로 중국 지식인들의 환심을 샀다.[4] 이 기억의 천재들은 어쩌면 문자가 널리 통용되기 이전 우리의 평균 기억력을 간직하고 있는 예외적 인물들이 아닐까.

아이들은 돌 무렵 걷기 시작하고 서너 살 무렵 말을 하고 예닐곱부터 문자를 사용하기 시작한다. 인류가 직립보행을 시작한 때는 20만 년 전, 언어를 사용한 때는 5만 년 전, 문자를 사용한 때는 5000년 전이니, 개체 발생이 계통 발생을 되풀이하는 완벽한 사례인 셈이다.

하늘에서 곡식이
비처럼 내리고
귀신은 밤새 울었다

한(漢) 고조(高祖) 유방(劉邦)의 손자인 유안(劉安, ?~기원전 122)은 《회남자(淮南子)》에서 한자의 탄생 순간을 묘사하면서, "하늘에서 곡식이 비처럼 내리고, 귀신은 밤새 울었다(天雨粟, 鬼夜哭)"라고 적었다. 새와 짐승의 발자국을 보고 한자를 만들었다고 전하는 이 신화 속 인물은 황제(黃帝) 때의 사관(史官)인 창힐(蒼頡)이다. 창힐은 생김새부터 예사롭지 않아 눈이 두 쌍이었다. 두 쌍의 눈은 비범한 관찰력에 대한 암시로, 비처럼 내린 곡식은 하늘이 인간에게 내린 축복이자 앞으로 누리게 될 풍요로운 삶에 대한 은유로 읽을 수 있다. 그리고 귀신이 밤새 운 까닭은 자신의 시대가 종말을 고하고 문명의 시대가 도래하리라는 불안 때문일 터다. 유네스코가 곡우(穀雨)를 '한자의 날'로 지정한 것은 이런 내력 때문이다.

문자의 탄생에 대한 유사한 신화는 세계 곳곳에서 전해 온다.

창힐의 상상도
마주치기를 거부하는 눈 두 쌍은
비범한 관찰력을 암시한다.

흥미진진하기는 하지만 현실적이지는 않다. 문자의 탄생은 오랜 시간이 필요한 일이기 때문이다. 문자는 어느 날 아침 늦잠에서 깨어난 천재 디자이너가 "심심한데 오늘 문자나 한번 만들어 볼까?" 하고 작정하고 만들 수 있는 것이 아니다. 아무리 정교해도 그림은 그림일 뿐이고 아무리 추상적이어도 기호는 기호일 뿐이다.

기호의 역사는 수만 년 전 인류가 바위에 남긴 그림인 암각화(petroglyph)로까지 거슬러 올라갈 수 있다. 동물이나 사물에 대한 소묘인 이 암각화는 세계 도처에서 발견된다. 스페인 알타미라나 프랑스 쇼베, 라스코의 동굴 벽화는 세계적으로 널리 알려져 있다. 최근 침식이 급속히 진행되고 있는 울산시 언양면 반구대 암각화 인근의 울주군 두동면 천전리 암각화는 한국을 대표하는 암각화다. 이 그림들은 캐리커처에 가깝다. 캐리커처(caricature)의 어원이 '과장된 것, 왜곡된 것'이라는 의미의 이탈리아어 '카리카투라(caricatura)'인 것에서 알 수 있듯이, 동물이나 사물의 특

징을 과장하고 왜곡하여 그린 그림이 암각화다. 암각화는 문자가 아니다.

1972년 3월 3일에 발사된 행성 탐사선 파이어니어 10호에는 우주달력의 발명자인 칼 세이건의 제안으로 그림을 새겨 넣은 금속판이 실렸다. 이 금속판은 우주 항행 중에 혹시 만날지도 모르는 외계의 지적 생명체에게 지구에 관한 정보를 전달하기 위함이다. 우리는 은하수, 즉 우리은하의 중심을 기준으로 펼쳐진 열네 개 맥동성의 한 곳에 위치한 태양계의 세 번째 행성에서 왔고, 우리 행성에는 생김새가 약간 다른 두 종류의 생명체인 남자와 여자가 살고 있다는 등의 정보가 새겨져 있다. 나와 동갑내기 탐사선 파이어니어 10호는 1983년 해왕성의 궤도를 가로질러 태양계를 벗어난 뒤로 황소자리 방향으로 관성비행을 계속하고 있을 것으로 추정되지만, 2003년 1월 23일 마지막 교신을 끝으로 지구와 통신이 두절되었다. 이 그림도 물론 문자가 아니다. 각종 교통 표지, 문자메시지나 SNS에서 활발하게 사용되는 이모티콘도 마찬가지다.

일반 기호와 문자를 구분하는 기준은 이론적으로는 명확하다. 생각을 직접 표시한 것이 기호이고, 언어의 단위를 시각화했다면 문자다. 여기서 질문이 이어진다. 그렇다면 미지의 기호가 생각을 직접 표시한 것인지, 언어의 단위를 시각화했는지를 구

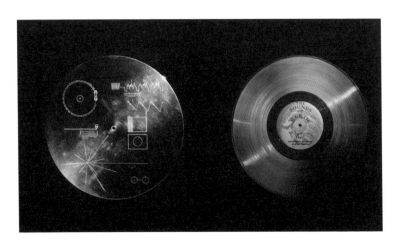

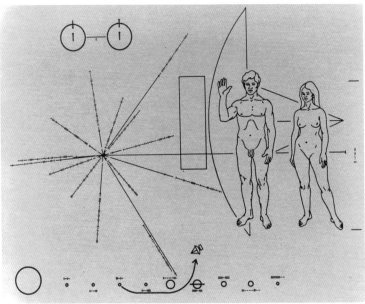

파이어니어 10호에 실린 금속판에 새겨진 기호

분하는 기준은 무엇일까? 역시 이론적으로는 간단히 답할 수 있다. 언중 사이에서 통일된 발음이 없다면 기호이고, 통일된 발음이 있다면 문자다. 고고학자들이 발굴한 미지의 도자기 파편이나 동굴 벽에 새겨진 기호가 문자인지 아닌지를 판별하는 일은 실제로는 물론 간단하지 않다.

문자는 말소리의 기호다. 언어의 단위를 시각적으로 재현한 것만이 문자다. 따라서 문자를 만들기 위해서는 시간적으로 연속된 발화를 일정한 단위로 분절할 수 있어야 한다. 말소리의 최소 단위인 음소, 음소가 음절핵(nucleus)을 중심으로 하나의 구조로 결합된 음절, 그리고 하나의 음절 이상으로 이루어진 의미의 최소 단위인 형태소 등이 문자 발명에 필요한 언어 단위다. 연속된 발화를 음소·음절·형태소 등의 언어 단위로 분할한 뒤라야 비로소 이 단위들을 시각적으로 표현할 수단이 등장할 수 있다.

이미 한글을 알고 있는 이들이 한국어의 연속된 발화를 이런 언어 단위들로 분절하는 일은 어렵지 않다. 미리 정답을 알고 푸는 문제이기 때문이다. 하지만 생소한 언어, 가령 수능 제2외국어 영역에서 한때는 수능 응시자의 70퍼센트가 선택했던 아랍어를 처음 듣고, 초당 최대 20개의 음소가 소나기처럼 연달아 쏟아지는 가운데 음소·음절·형태소를 분석해야 한다면 어떨까? 1등급을 받은 수험생들에게도 쉽지 않은 일이 분명하다. 게다가

음색·음높이·속도 등 발음의 개인적 차이까지 고려하여 본질적 부분과 비본질적 부분을 가려내야 한다. 참고할 선행 문자는 물론 문자를 만드는 일이 가능하다는 어떤 확신조차 없었던 일부 사람들이 이 일을 해낸 것이다.

재러드 다이아몬드는《총, 균, 쇠》에서 인류의 역사에서 기술과 아이디어는 두 가지 방법으로 전파된다고 말한다. 상세한 청사진을 가져와 베끼거나 수정하는 방법이 한 극단에 있고, 다른 극단에 기본적 아이디어만을 받아들이고 나머지는 재발명하는 방법이 있다. 전자를 '청사진 복사(blueprint copying)'라고 부르고, 후자를 '아이디어 확산(idea diffusion)'이라고 부른다. 히로시마와 나가사키에 투하되어 일본의 항복을 이끌어 낸 핵폭탄은 미국이 주도한 '맨해튼 프로젝트'의 산물이다. 2차 세계대전 직후인 1949년 소련에서도 핵폭탄 실험에 성공했다. 소련의 핵폭탄 개발 과정은 지금까지도 의혹투성이다. 소련이 만든 핵폭탄이 미국에서 유출된 핵폭탄의 설계도를 보고 따라 만든 것이라면 '청사진 복사'고, 핵폭탄 개발이 가능하다는 아이디어만 받아들여 새롭게 발명한 것이라면 '아이디어 확산'이다. 어느 쪽이든 소련이 선례를 참고하지 않고 완전히 독자적으로 핵폭탄을 만든 것은 아니다.

현재 세계에는 대략 300종의 문자가 사용되고 있지만, 다른

선례를 참고하지 않고 완전히 독자적으로 문자를 만드는 일에 성공한 예는 드물다. 의심의 여지없이 선례를 참고하지 않고 문자를 만드는 일에 성공한 사람들은 기원전 3500년 무렵 메소포타미아 지역에 살았던 수메르인, 기원전 600년 무렵 메소아메리카 지역에 살았던 멕시코 원주민뿐이니 유일무이(唯一無二)는 아니지만 유이무삼(唯二無三)이다. 나머지 문자들은 '청사진 복사'에서 '아이디어 확산'에 이르는 다양한 스펙트럼의 어느 한 지점에서 이 최초 문자들의 크고 작은 영향을 받아 만들어졌다는 것이 다이아몬드의 주장이다.

최초의
문자들

수메르 문자는 인류가 고안한 최초의 문자다. 점토판에 갈대 펜으로 새긴 모양이 '설(楔)', 즉 쐐기 모양을 닮아 설형문자(楔形文字) 또는 쐐기문자로 불린다. '설', 즉 쐐기는 목재를 고정할 때 쓰는 나무못이다. 수메르인들이 살았던 지중해 동쪽 메소포타미아의 비옥한 초승달 지대(Fertile Crescent)는 최초의 농업 혁명이 일어난 문명의 요람으로, 현재의 이라크 일대와 대략 겹친다. 유니세프에 따르면 이라크의 문맹률은 40퍼센트가 넘는다. 오늘날 세계에서 문맹률이 높은 국가 가운데 하나인 이라크 지역에서 인류 최초로 문자가 탄생한 셈이다. 수메르인들은 양이나 곡식의 숫자를 기록하는 회계 목적으로 점토판에 다양한 부호를 새기고 이를 근동의 강렬한 햇볕에 말려 사용해 왔다. 그러나 기원전 3500년 무렵 회계와 점토판, 갈대 펜, 부호 등 여러 영역에서 동시다발적으로 비약적 기술 발전이 이루어지면서 인류 최초의

문자가 출현했다.

기원전 600년 무렵에 출현한 메소아메리카 지역의 문자들 역시 선례를 참고하지 않고 독자적으로 만들어졌다. 아직 완벽히 해독하지 못한 이 문자들은 수메르의 설형문자에 비해 2400년 이상 뒤늦게 등장했지만, 유라시아 대륙의 여러 지역에서 이미 사용되고 있던 문자들의 영향을 받았을 가능성은 거의 없다. 콜럼버스가 아메리카를 재발견할 때까지 신구 대륙이 교류한 흔적은 없는 데다, 현재의 멕시코 남부에 해당하는 메소아메리카 원주민들의 문자 10여 개는 구대륙의 어떤 문자와도 다르기 때문이다. 가장 오래된 문자는 기원전 600년 무렵 멕시코 남부의 사포텍 지역에서 사용되었고, 가장 널리 알려지고 해독이 많이 된 문자는 292년까지 거슬러 올라가는 저지대 마야 지역에서 사용되었다.

설형문자보다 300~400년 뒤에 만들어진 이집트 문자, 그리고 이집트 문자보다도 1800년 이상 늦은 기원전 1300년 이전부터 사용되기 시작한 한자도 독립적으로 만들어진 문자일 가능성이 높지만, 그렇지 않을 수도 있다. 문자 자체를 빌려 오지는 않았더라도 문자라는 아이디어를 빌렸을 수 있기 때문이다.

일반적으로 이집트 상형문자로 알려진 성각(聖刻)문자(또는 신성문자, hieroglyph)는 '신성하게 새긴 문자'라는 의미로, 신과 파라

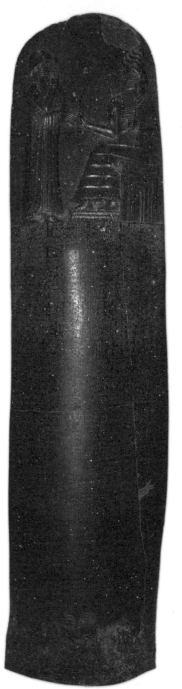

"눈에는 눈, 이에는 이"라는 구절로
유명한 《함무라비 법전》(전체와 부분)과
'구데아 왕의 상'(ⓒ양세욱)에 새겨진 설형문자

오, 사후 세계에 관한 내용을 신전이나 무덤 벽면에 새기는 데 사용했다. 신관이 파피루스에 빨리 쓰기 위해 간략화한 문자가 '신관문자(hieratic)', 민간에서 이를 더욱 흘려 쓴 문자가 '민중문자(demotic)'다. 서기 384년, 로마의 테오도시우스 황제가 로마 제국에 있는 모든 이집트 사원에서 이교 행위를 금하는 칙령을 내린 이후로 오랜 침묵에 휩싸여 있던 이집트 문자의 비밀을 푼 사람은 천재 문헌학자 장 프랑수아 샹폴리옹(1790~1832)이었다.

1799년 프랑스의 젊은 장군 나폴레옹의 부대가 이집트를 원정하다 로제타 부근에서 우연히 발견한 검은 섬록암 기둥 파편이 당시 9살이었던 소년 샹폴리옹을 훗날 이집트 상형문자의 세계로 안내했다. 기원전 196년에 멤피스의 사제들이 프톨레마이오스 5세가 사원에 베푼 공덕을 성각문자 14행, 민중문자 32행, 그리스어 54행으로 새긴 이 돌은 로제타석이라고 불린다. '이집트인'이 별명이던 샹폴리옹은 로제타석 해독으로 기력을 소진하고 42세의 나이로 죽음을 맞았지만, 신비에 싸여 있던 고대 이집트로 건너가는 열쇠를 제공한 공으로 불멸의 존재가 되었다.

이집트 문자는 수메르 문자가 번성을 구가하던 무렵과 거의 비슷하거나 조금 늦은 시기부터 사용되기 시작했다. 수메르 문자가 이집트 문자에 어떤 영향을 미쳤는지는 현재까지 분명치 않지만, 원리가 유사하고 지리적으로도 인접해 있다는 점에서

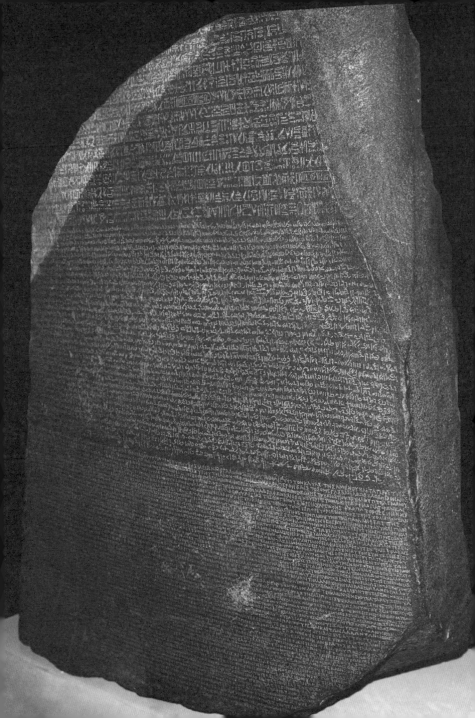

그 가능성은 충분하다.

중국의 갑골문은 상(商)의 19대 왕인 반경(盤庚)이 은(殷)으로 도읍을 옮긴 기원전 14세기부터 주지육림(酒池肉林)의 오명이 덧씌워진 주인공인 마지막 왕 제신(帝辛, ?~기원전 1046)에 이르기까지 약 273년 동안 상 왕실의 점복 내용을 기록한 것이다. 미래에 대한 예측은 신성한 일로 여겨졌으므로 최고 통치자인 왕이 이 일을 독점했다. 제정일치 사회였던 상은 임금의 행차와 왕비의 출산, 대신의 임면부터 전쟁, 장례, 제사, 사냥, 농사, 결혼, 날씨, 건축, 해몽 등에 이르기까지 일상 모든 일에 대해 점을 쳐서 신의 뜻을 물었다. 왕의 치통 치료를 위해 어느 조상에게 제사를 지내야 하는지를 묻는 갑골문도 남아 있다.

점을 칠 때는 주로 거북의 배딱지인 복갑(腹甲)이나 소의 어깨뼈인 견갑골(肩胛骨)을 이용했다. 현재 발굴된 갑골 가운데 3분의 2는 거북의 복갑이다. 드물게 거북의 등딱지인 배갑(背甲), 소의 다리뼈·늑골·두개골, 사슴의 뿔, 코뿔소나 호랑이의 뼈, 사람의 두개골을 사용하기도 했다. 갑골문이라는 명칭은 거북의 딱지와 짐승의 뼈에 새긴 글자라는 뜻인 '귀갑수골문자(龜甲獸骨文字)'의 준말이다. 현재까지 발굴된 10여만 편의 갑골에 새겨진 문자는 대략 4600자이고, 이 가운데 1700여 자가 해독되었다. 아직 해독되지 않은 나머지는 인명 또는 지명 같은 고유명사일 가능성

이 높다.

복갑을 이용해 점을 치는 과정은 다음과 같다. 우선 거북을 죽여 내장을 제거한 뒤 복갑과 배갑을 분리한다. 손질을 마친 복갑의 안쪽에 대추 씨 모양의 착(鑿)과 원형의 찬(鑽)을 가로와 세로로 파서 연속으로 ﾖ 모양을 만든 다음, 정인(貞人)이 길흉의 내용을 외며 불에 달군 쇠로 홈을 지진다. 이 홈들을 따라 균열이 발생하면, 균열의 모양을 보고 정인이 길흉을 판단한다. 점을 친다는 의미의 한자 'ﾄ(복)'은 점칠 때 균열의 모양이고, '복(ﾄ)'과 '구(口)'가 결합한 한자 '占(점)'은 점복의 결과를 입으로 말한다는 뜻이다. 갈라진다는 의미의 균열(龜裂)이나 역사의 본보기라는 의미의 귀감(龜鑑)도 거북점에서 유래한 말이다. 점을 치는 절차가 끝나면, 점을 친 날짜와 정인의 이름[전사(前辭)], 점친 내용[정사(貞辭)], 점의 결과[점사(占辭)], 길흉의 실현 여부[험사(驗辭)] 등을 청동 칼로 복갑의 여백에 새겼다. 균열로 점을 치는 방식은 훨씬 이전부터 시행된 것으로 보이지만, 그 내용을 뼈에 직접 새긴 것은 상의 고유한 풍습이다. 제사장을 겸했던 왕에게 미래에 대한 예측은 힘의 원천이었다. 왕실의 문서보관소에 모아두었던 갑골은 주기적으로 범람한 황하 유역의 실트로 겹겹이 뒤덮였고, 3000년이 지나서야 본격적으로 세상에 모습을 드러냈다.

1899년 여름, 청의 국자감 좨주(祭酒)였던 왕의영(王懿榮,

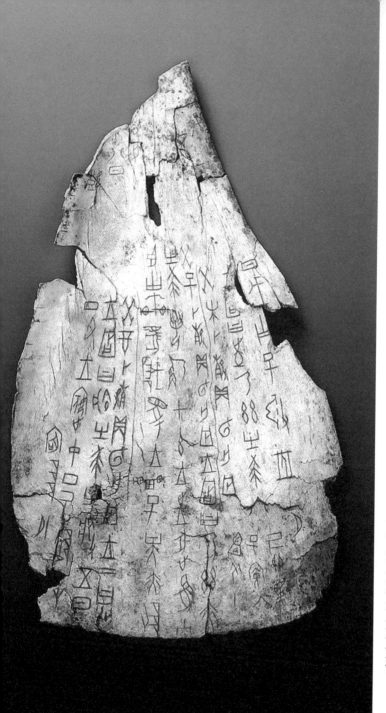

가축의 딱지와 짐승의 뼈에 새긴 글자, 갑골문

1845~1900)은 말라리아 치료를 위해 북경 달인당(達仁堂)에서 약을 지어 왔다. 이 약에는 용골(龍骨), 즉 용의 뼈로 유통되던 약재가 포함되어 있었다. 왕의영은 식객 유악(劉鶚, 1857~1909)과 함께 용골을 살펴보다 전율에 휩싸였다. 일부 뼛조각에 한자와 비슷한 기호가 새겨져 있는 것이 아닌가! 열이 내리자 두 사람은 한약방들을 돌아다니며 뼈를 사 모으기 시작했고, 마침내 3000년 넘게 땅속에 묻혀 있던 갑골문이 그 신비한 모습을 세상에 드러냈다. 동아시아 최초의 문자이자 한자의 가장 오랜 자형인 갑골문 발굴을 둘러싼 널리 알려진 이야기다. 20세기 최고의 고고학적 성과의 하나에 어울리는 흥미진진한 이야기가 아닐 수 없다. 하지만 실제 갑골문의 발굴이 이처럼 극적이었던 것은 아니다. 갑골문은 훨씬 이전부터 이미 하나둘 모습을 드러내고 있었다. 다만 그 의미와 가치가 주목받지 못했을 뿐이다.

19세기 말부터 다량의 갑골이 수집되기 시작했다. 용골로 불리던 갑골이 창상이나 학질 치료에 특효가 있다는 민간요법이 널리 퍼져 있었기 때문이다. 농부들은 농한기에 용골을 주워 약재상들에게 내다 팔았다. 글자가 새겨진 용골은 값을 제대로 쳐주지 않아 글자를 갈아 없애거나 우물에 내다 버리는 일도 흔했다. 글자가 남아 있는 갑골 일부가 눈 밝은 이들의 수중에 들어간 해는 20세기를 목전에 둔 1899년이었다. 서예와 금석학에 조

예가 깊었던 왕의영도 이들 가운데 한 사람이었다. 이듬해 의화단 진압을 명분으로 영국을 비롯한 8개국 연합군이 침략을 감행하자, 왕의영은 경사단련대신(京師團練大臣)의 직책을 맡아 이들에 맞서다 결국 우물에 투신하고 만다. 그가 소장하고 있던 갑골 1300여 편 대부분은 유악의 손에 넘어갔다. 유악은 이 5000여 편의 갑골 가운데 1058편을 선별하여 1903년《철운장귀(鐵雲藏龜)》라는 제목으로 공식 발표함으로써 갑골문을 세상에 알렸다.

갑골문의 존재가 알려지자 일확천금을 노리는 골동상들은 하남성 안양 교외에 위치한 작은 마을 소둔(小屯)으로 벌떼처럼 몰려들었다. 19세기 미국 서부에서 벌어진 골드러시에 빗대어 '갑골 러시'라고 부를 만한 열풍이었다. '은허(殷墟)'라고도 불리는 소둔촌은 기원전 1200년 무렵 상 왕조의 마지막 수도가 있던 곳이었다. 혼란한 정국을 틈타 무질서하게 도굴된 갑골은 수집상의 손을 거쳐 곳곳에 팔려 나갔고, 현재 중국은 물론 일본, 영국, 미국, 스위스 등 전 세계에 흩어져 보관되고 있다. 우리나라에도 일제강점기 경성제국대학에서 수집한 갑골 일부가 남아 현재 서울대학교 규장각에 보관되어 있다. 1928년에 이르러 중화민국 중앙연구원의 주도로 체계적인 발굴 작업이 처음 진행되었다. 중일전쟁이 발발한 1937년까지 계속된 이 발굴은 중국 최초의 과학적 발굴이었다.

1953년 섬서성 서안 동쪽 반파 유적지에서 발굴된 기원전 4800년 무렵의 도문,
중국 섬서역사박물관 소장

갑골문은 이미 성숙한 문자였으므로, 중국은 그 이전부터 문
자를 사용하고 있었을 가능성이 충분하다. 일부 학자들은 도기
유물에 새겨져 있던 부호인 도문(陶文)을 근거로 한자의 기원을
훨씬 이전으로 소급하려고 시도하기도 한다. 가장 대표적인 도
문은 1953년 섬서성 서안 동쪽 반파(半坡) 유적지에서 발굴된 기
원전 4800년 무렵의 도문이다. 그러나 반파의 도문을 문자로 볼
수 있을지는 의문이다. 기호들이 연속된 형태로 출현한다면 언
어의 단위를 표현하는 문자일 가능성이 높아지지만, 도문은 문
장의 형태가 아니라 낱글자로 출토되고 있다.

그렇다면 한자는 선례의 참고 없이 완전히 독자적으로 만들
어진 문자인가? 아니면 어떤 방식으로든 수메르 문자나 이집트
문자 같은 선행 문자의 아이디어를 받아들여 재발명한 문자인

가? 이 의문에 대한 결정적 해답은 최초의 한자인 갑골문이 만들어진 기원전 1300년 이전에 메소포타미아 지역과 중국 사이에 어떤 교류가 있었는지를 아는 데 있다. 인류 최초의 문자를 발명한 메소포타미아 지역과 바다로 격리되어 있는 메소아메리카와는 달리 중국은 육지로 연결되어 있다.

일본을 대표하는 중국 역사학자 미야자키 이치사다(1901~1995)는 인류의 가장 오랜 문명이 서아시아 시리아 주변에서 발생했고, 이 문명은 서쪽으로 전해져서 유럽 문명이 되고 동쪽으로 향하여 인도 문명과 중국 문명이 되었다는 문화일원론을 지지한다. 서아시아와 중국 사이에 가로놓인 광대한 공간은 시간이라는 열쇠로 극복이 가능했으리라고 말한다. 긴 시간에 걸쳐 전쟁과 교역을 몇십 회, 몇백 회 반복하는 동안 문명이 점진적으로 이동했으므로, 중국과 서아시아는 결코 단절된 두 지역이 아니라는 것이다.5 미야자키 이치사다는 한자를 언급하지는 않았지만, 한자가 설형문자나 이집트 문자의 영향을 받아 발명되었을 가능성은 충분하다. 한자는 이 문자들보다 2000년 가까이 늦게 등장할 뿐 아니라 문자의 원리도 유사한 부분이 많기 때문이다. 하지만 두 지역 사이의 문자 교류를 증명해 줄 고고학적 자료가 현재로서는 충분치 않다.

세계의
문자 분포

〈컨택트〉는 드물게도 언어학자가 주인공으로 등장하는 영화로, 외계 생명체와 인간의 만남을 다룬 중국계 미국인 SF 작가 테드 창(1967~)의 소설《당신 인생의 이야기》가 원작이다[원제는 '도착(arrival)'으로, 칼 세이건의 동명 SF가 원작인 영화〈콘택트〉와는 무관하다]. 〈컨택트〉에서 다리가 일곱 개 달려서 헵타포드(Heptapod, 칠족)라고 불리는 문어처럼 생긴 외계 생명체의 언어는 인간의 음성언어와 근본적으로 다르다. 인간과 소통하기 위해 사용하는 기호는 더욱 기묘해서, 다리에서 뿜어져 나오는 먹물은 유리 표면 위에 촉수가 덕지덕지 붙은 원의 형상으로 구현된다. 하나의 원은 그 자체로 완결된 하나의 텍스트다. 인간의 문장이 음소부터 텍스트까지 위계 구조를 이루는 것과 달리 헵타포드의 먹물 기호는 더 작은 단위로 분절되지 않는다. 이 독특한 기호는 헵타포드의 시간 개념을 반영하고 있다. 우리의 시간은 증가하는 엔트로

피를 따라 과거에서 미래로 한 방향으로만 흐르는 선형인 반면, 헵타포드의 시간은 과거도 미래도 없이 순환하는 원과 같다.

헵타포드의 먹물 기호와는 달리 인간의 문자로 표기할 수 있는 가장 큰 언어의 단위는 의미를 가진 최소 단위인 형태소다. 세계 언어 가운데 가장 많은 사람의 모국어인 중국어를 표기하는 문자이자 3500년 이상 전승되고 있는 문자인 한자가 바로 형태소 문자다. 어떤 언어든 형태소의 총수는 수천 개로 일정하게 유지되는 경향이 있다. 따라서 이론적으로 모든 언어는 수천 개의 형태소 문자로 표기될 수 있음에도, 거의 유일하게 한자만이 형태소 문자인 이유는 중국어가 단음절어이고 고립어이기 때문이다.

중국어에서 절대다수의 형태소는 단음절이다. 한국어도 '물·불·꽃'처럼 단음절 형태소의 비율이 높지만, 한국어를 포함한 어떤 언어도 중국어에서 단음절 형태소가 차지하는 비율에 미치지는 못한다. 중국어는 고립어이기도 하다. 세계의 언어들은 문법 관계를 표시하는 방법에 따라 세 종류로 분류할 수 있다. 문법 관계가 격조사나 어미에 의해 표시되는 언어를 교착어(agglutinative language), 성·수·격에 따른 굴절에 의해 문법 관계가 드러나는 언어를 굴절어(inflexional language), 격조사도 굴절도 없는 언어를 고립어(isolating language)라고 한다. 세계 언어들 가운데 거의

유일하게 전형적 고립어의 특징을 지닌 언어가 중국어. 교착어인 한국어는 '내가, 나의, 나를, 나에게'처럼 조사가 덧붙고, 영어가 'I, my, me, mine'처럼 굴절하지만, 중국어는 어느 경우에도 '我'다. 동사도 마찬가지다. 한국어 동사는 '가다, 갔다, 갔었다' 등으로 변화하고, 영어 동사는 'go, went, gone' 등으로 변화하지만, 중국어 '去'는 형태 변화가 없다. 이렇게 중국어는 형태소가 고르게 단음절인 데다 어형의 굴절이 없기 때문에 각각의 형태소를 고유한 각각의 문자로 표기하기에 적합하다.

한자에 대해 널리 공유된 편견이 있다. 한자가 상형문자(picto-graphic)이자 표의문자(ideographic)라는 것이다. 한자의 기원은 상형에 있지만 한자는 상형문자가 아니다. 한자가 상형문자에 기원을 두고 있고, 표의문자의 발전 단계를 지나온 것은 사실이다. 하지만 한자로 진화한 기호의 기원과 발전 단계의 문제는 말소리를 표기하는 한자의 속성을 규정하는 문제와는 다르다. 갑골문에서 한 폭의 그림에 가깝던 한자는 부단히 상형성을 버리고 추상적 기호로 변화해 왔으므로, 이미 오래전부터 한자에는 상형성이 거의 남아 있지 않다. 한자가 표의문자라는 말도 일부만 진실이다.

앞서 살펴보았듯이 문자의 본질적 기능은 표음이며, 한자도 예외일 수 없다. 중국어를 표기하는 문자인 한자는 중국어의 형

태소 단위와 음절 단위를 동시에 표기하는 문자다. 한자는 음절 문자이기는 하지만, 각 음절이 서로 다른 문자와 대응되는 전형적 음절문자는 아니다. 중국어의 음절 수는 표준 사전인《현대한어사전(現代漢語詞典)》(7판)을 기준으로 성조까지 고려할 경우 1300여 개에 달하지만, 성조를 제외할 경우에는 408개(방언 음절, 감탄사, 성절자음 등 특수 음절 10개를 포함하면 418개)에 불과하다. 중국어 한 음절이 성조를 포함하면 5개가 넘는 상용자, 성조를 제외하면 18개가 넘는 상용자와 대응되는 셈이다. 이 때문에 한자의 속성을 둘러싼 많은 논쟁이 진행되어 왔다.

한자는 중국어의 음절과 대응되지만, 중국어의 음절이 한자와 대응되는 것은 아니라는 모순을 해결하는 방법은 한자에 음절문자라는 속성 이외에 형태소 문자라는 속성을 추가로 부여하는 것이다. 한자가 중국어의 음절 단위를 표기하는 표음문자면서도 형태소라는 표의 단위와도 일치하는 까닭은 앞서 살펴보았듯이 중국어의 형태소가 단음절이기 때문이다. 학계에서는 더 이상 한자를 상형문자나 표의문자로 부르지 않는다. 한자가 중국어의 음절과 형태소를 동시에 표기하는 '음절-형태소 문자'라는 사실은 이미 정설이 되었다.

한자와 달리 각 음절이 서로 다른 문자와 대응되는 전형적 음절문자들이 있다. 가장 널리 알려진 음절문자는 일본의 가나다.

음절 단위를 각각의 문자로 표기하기 위해서는 음절 가짓수가 제한적이어야 하고, 음절 가짓수가 제한적이려면 음절구조가 간단해야 한다. 영어는 주요 모음의 앞뒤로 자음이 최대 3개까지 결합할 정도로 음절구조가 복잡하다. 30개 이상의 자음, 12개 이상의 모음으로 만들 수 있는 영어 음절의 전체 가짓수는 몇만을 헤아리므로, 음절문자로 표기하기 어렵다. 한국어 음절 수도 1만 2000개 남짓이다. 반면 일본어는 특수한 일부 음절을 제외한 모든 음절이 모음으로 끝나는 전형적 개음절(open syllable) 언어로, 자음 14개와 모음 5개, 반모음 2개, 특수 음소 2개가 결합한 음절의 전체 가짓수는 113개에 불과하다. 일본어의 음절 하나하나를 한자에서 유래한 간단한 필획인 히라가나와 가타카나로 표기할 수 있는 까닭은 이처럼 음절 가짓수가 절대적으로 적기 때문이고, 음절 가짓수가 적은 까닭은 단순한 음절구조 때문이다.

1825년부터 북아메리카 원주민 언어인 체로키어의 표기에 공식적으로 사용되고 있는 문자도 음절문자다. 라틴 알파벳을 변형한 85가지 음절문자로 이루어진 이 체로키 문자는 미국의 체로키족 시쿼야(Sequoyah, 1767~1843)가 발명했다. '세콰이어'로 잘못 알려진 세쿼이아(sequoia) 나무는 이 원주민의 이름을 따서 명명되었다.

오늘날 세계적으로 가장 널리 사용되고 있는 문자는 음소문

시쿼야가 직접 쓴 편지에 사용된 체로키 문자

자다. 알파(a)와 베타(b)로 시작하는 문자인 알파벳이 대표적이다. 알파벳은 상형부호(기원전 15000년 무렵)에서 수메르 설형문자(기원전 3500), 이집트 성각문자(기원전 3100), 페니키아 음절문자(기원전 1500), 고대 그리스 문자(기원전 1000), 에트루리아 문자(기원전 750), 그리스 문자와 에트루리아 문자를 라틴어에 채택한 로마 문자(기원전 500)를 거쳐 오늘날의 형태로 전한다. 대부분의 유럽어는 이 알파벳에 다양한 부가 기호를 붙여 자신들의 언어를 표기한다. 예를 들어 독일어에서는 'über'처럼 모음 위에 '움라우트'를 부가하여 원순음을 표시하고, 스페인어에서는 'señor'처럼 '~'를 알파벳에 부가하여 비음을 표시한다. 알파벳은 터키어·인도네시아어·스와힐리어·베트남어를 표기하는 문자이기도 하

다. 세계적으로 '쓰기'가 '입력'으로 대체되면서 중국과 일본에서 조차 한자보다는 알파벳을, 그것도 쓰기보다는 두드리는 시간이 더 많아졌다. 한글은 알파벳 다음으로 널리 알려진 음소문자다.

자음만을 표기하는 문자도 있다. 히브리어와 아랍어 등 셈어(Semitic languages)의 표기에 사용되는 이른바 아랍 문자가 자음문자고, 고대 이집트 문자 역시 자음문자였다. 모음 표기를 따로 하지 않으므로, 자음들을 연결하는 모음은 문맥으로 유추해야 한다. 물론 "ㅇㄹㅂㅇㄹㄹ ㅇㄹㄱ ㅇㅆㄴㄴ ㅅㄹㅁㄷㄹㅇㄱㄴㄴ ㅇㄹㅂㅈ ㅇㄴㅎㅇㄴ ㅇㄹㅇㄷ(아랍어를 알고 있는 사람들에게는 어렵지 않은 일이다)" 예를 들어, 세 자음만으로 이루어진 'ktb'는 문맥에 따라 'katab(쓰다)'일 수도, 'aktib(나는 쓴다)'일 수도, 'kitab(책)'일 수도 있다. 필요에 따라 부가 기호를 덧붙여 모음을 표기할 수도 있다. 히브리어에서 /l/에 해당하는 'ל' 아래에 점 세 개를 붙인 'לֶ'는 /lɛ/라는 음이다.

언어의 어떤 단위를 표기하는 문자를 선택할지는 이처럼 언어의 성격과 역사적 배경 등 여러 복합적 요인들에 의해 결정된다. 형태소가 단음절이고 고립어에 속하는 중국어는 형태소 문자인 한자로 표기할 때 득이 실보다 크다. 음절 수가 100여 개에 불과한 일본어는 음절문자가 효율적이다. 자음의 의미 변별 기능이 크고 모음이 부차적인 히브리어나 아랍어는 모음을 포기해

북경의 새로운 핫플레이스, 방초지(芳草地) 쓰레기통 ⓒ양세욱
수십 종의 문자로 외관을 꾸몄다.

서 생기는 모호함을 감수하면서 경제성이라는 편익을 선택했다. 음절구조가 상대적으로 복잡한 언어들은 음소문자 말고는 선택지가 없다.

따라서 문자 사이의 우열을 판단할 합리적 근거는 없다. '상형문자'인 한자는 문자 발전의 최하위 단계에 속하는 저급한 문자이고, 표음문자인 알파벳은 지성적 문자라는 헤겔의 '백색 신화(white mythology)'에 사로잡힌 편견은 이 지면을 낭비하지 않아도 될 만큼 많은 이에게 비판받았다. 헤겔의 이런 편견을 서구의 로고스 중심주의, 음성 중심주의 전통의 산물로 규정한 자크 데리다의 비판은 유명하다. 헤겔의 오해와는 달리 한자는 상형문자도 아니다. 세상에는 저속한 문화도 고상한 문화도 없고 저속한 언어도 고상한 언어도 없듯이 저속한 문자도 고상한 문자도 없다. 다만 저속한 식견과 고상한 식견이 있을 뿐이다.

국립세계문자박물관이 2023년 5월 인천광역시에 완공될 예정이다. 2014년 서울 용산에 들어선 국립한글박물관에 이어 두 번째로 건립되는 국립 문자박물관이다. 문화체육관광부의 주도로 한창 공사가 진행되고 있는 이 박물관에서 어떤 전시와 교육, 연구 기능을 담당하게 될지 지켜볼 일이다.

2

미를 탐한
문자

한자 대장정:
갑골문부터
간화자까지

상(商)은 갑골로 점을 쳐서 국사를 처리하고 일상을 영위하는 한편으로 청동기를 만들어 조상신들에게 제사를 지냈다. 금문은 이 청동기에 주조한 명문이다. 금문에는 길금문(吉金文)이나 종정문(鐘鼎文)이라는 별칭이 있다. 청동을 길금(吉金)으로도 불렀고, 청동기를 대표하는 형태가 종(鐘)과 정(鼎)이었기 때문이다. 진흙으로 겉 틀인 모(模)와 안 틀인 범(范)을 만든 뒤 가열한 액체 상태의 청동을 그 사이에 주입하고, 응고된 뒤 틀을 떼어 내면 청동 그릇이 완성된다. 모범에 양각이나 음각으로 새겨 둔 글자가 청동 그릇에 남은 것이 금문이다. 청동기는 광석의 채굴부터 운반, 제련, 합금, 주조, 가공까지 복잡한 제조 과정을 거쳐야 하므로 정치권력의 뒷받침 없이는 제작이 불가능하다.

서주(西周)에 이르러 청동기의 제작은 더 빈번해지고 용도는 확장되었다. 명문의 길이도 훨씬 길어져서, 선왕(宣王, 기원전

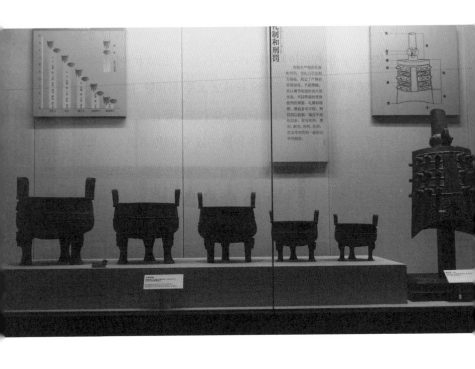

종(우)과 정(좌), 중국 섬서역사박물관 소장 ⓒ양세욱
금문에는 종정문이라는 별칭이 있다.

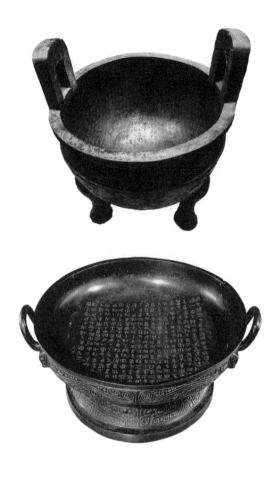

청동기 가운데 가장 많은 497자의 명문이 새겨진 모공정과 청 건륭 때
섬서성에서 출토된 산씨반(散氏盤), 대만 국립고궁박물원 소장

827~782)이 신하 모공(毛公)에게 내린 책명을 새겨 넣은 모공정(毛公鼎)의 명문은 32행 497자에 이른다. 갑골문이 상을 대표하듯 금문은 서주를 대표하는 한자다. 청동기의 제작은 한(漢)까지 이어졌지만 한자 자형의 관점에서 가치가 있는 금문은 서주의 것이다. 칼로 새긴 갑골문에 비해 진흙에 새겨 주조한 금문은 자형이 굵고 부드러우며 풍만하고 우아하다. 이체자가 감소하고, 자형은 더 정형화되었다. 형성자가 대폭 증가한 것도 금문의 중요한 변화다.

기원전 770년 주(周)가 호경(鎬京, 지금의 서안)에서 동쪽의 낙읍(洛邑, 현재의 낙양)으로 천도하면서 시작된 동주(東周)에 이르러 왕실의 권위는 크게 실추되고 중국 전역은 대혼란의 시기를 맞이하게 된다. 동주의 전반부를 춘추시대, 후반부를 전국시대라고 부른다. 춘추는 공자가 편찬한 중국 최초의 역사서《춘추》에서, 전국은 한(漢) 유향(劉向)이 쓴 역사서《전국책》에서 유래한 이름이다. 뚜렷한 패자가 없는 격동의 시대를 '춘추전국시대'라고 부르는 언어 관습은 오늘날까지 이어지고 있다. 이런 정치적 분열의 결과로 중국 전역에서는 다양한 형태의 한자가 사용되었다. 전국 칠웅 가운데 진(秦)에서는 대전(大篆) 또는 주문(籒文)으로 부르는 문자가 통용되었고, 한(韓)·위(魏)·조(趙)·초(楚)·제(齊)·연(燕) 등 나머지 여섯 제후국에서 육국문자(六國文字) 또는 육국고

문(六國古文)이라고 부르는 다
양한 문자들이 사용되었다.

춘추전국시대를 마감하고
중국 최초의 통일제국인 진
(秦)을 세운 이는 영정(嬴政,
기원전 259~210)으로, '진의 첫
번째 황제'라는 의미로 진시
황제로 불린다. 영정이 통일
이후에 야심 차게 추진한 정
책은 혼란스러운 제도와 도
량형의 정비였다. "수레는 궤

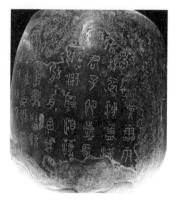

진(秦)의 석고문
대전 또는 주문으로 부르는 문자가 새겨진
돌의 외형이 북을 닮아 석고문이라는
이름이 붙었다.

도의 폭을 통일하고, 글은 문자를 통일했다(車同軌, 書同文字)"라
는《사기》의 기록은 이런 영정의 정책을 상징한다. 당시의 수레
는 기차처럼 궤도 위를 이동했는데, 통일 이전에 지역마다 궤도
의 폭이 달라 수레를 갈아타야 하는 불편이 있었다. 또 지역마다
서로 다른 문자가 사용되고 있어서 문서가 유통되는 데 제약이
따랐다.

이 '서동문자' 정책을 통해 탄생한 중국 최초의 공식적 규범
문자가 바로 소전(小篆)이다. 소전은 대전의 간화와 개량을 거쳐
형성된 글자체다. 이 과정에서 핵심적 역할을 맡은 이는 진의 승

상이었던 이사(李斯, ?~기원전 208)였다. 영정이 중국 곳곳에 남긴 비문을 통해 당시의 소전을 확인할 수 있다. 또 중국 최초의 자전인 허신(許愼, 58?~147?)의 《설문해자》가 소전을 표제자로 삼은 덕분에 9353자의 자형은 현재까지 그대로 전한다. 필획과 결구가 고르지 않았던 대전은 소전에 이르러 고르고 둥근 획으로 구성된 정연한 사각형의 글자로 변화했다. 글자가 공간을 가득 메워 충만한 느낌을 주고, 지배층의 위엄이 잘 드러난 자형이 소전이다. 전각(篆刻)이나 비석의 두전(頭篆)은 그 이름처럼 지금까지도 소전으로 새긴다.

진 제국이 15년밖에 지속되지 못했으므로 소전이 규범 문자로 사용된 기간은 짧았다. 소전은 제국의 성립과 더불어 급증하는 공문서를 감당하기에는 적합하지 않았다. 자형이 복잡하여 글자를 쓰는 데 걸리는 시간이 길었기 때문이다. 소전 대신 행정 실무자인 하급 관리들 사이에서 인기를 끈 자형이 빠르게 쓸 수 있는 예서(隸書)였다. 예는 하급 관리라는 뜻이다.

예서는 진이 멸망하고 한(漢) 제국이 성립한 이후에도 지속해서 개량되어 점차 성숙하고 안정된 자형을 갖추었고, 서한(西漢) 중기에 이르러 점차 지배적 문자가 되었다. 소전에 비해 필획은 줄고 상하보다 좌우가 다소 넓은 장방형의 형태를 갖추었다. 왼쪽 삐침인 파(波)와 오른쪽 삐침인 책(磔)을 아우르는 파책[또는 별

한 영제 2년(185)에 세워진 〈조전비〉(부분)
합양령(郃陽令) 조전(曹全)의 공덕을 찬양한 비이자 한예를 대표하는 기념비적 작품이다.

날(撇捺)]은 예서의 전형적 특징이다. 파책이 두드러지고 가로획이 물결을 치는 동한(東漢) 중엽 이후의 예서를 팔분(八分)이라고 부른다. 좌우 삐침이 숫자 팔(八)을 닮아 팔분이라고 불렀다는 주장도 있고, 팔분(80퍼센트)은 전서와 비슷하고 이분(20퍼센트)은 예서를 닮아 팔분이라고 불렀다는 주장도 있다. 팔분은 특정 자형이 아니라 일반명사라는 주장도 있다. 소전은 대전의 팔분이고, 한예(漢隸)는 소전의 팔분이며, 금예(今隸)인 해서는 한예의 팔분이라는 주장이다.

소전에서 예서로의 변화를 '예변(隸變)'이라고 부른다. 한자 필획의 다섯 가지 구성요소인 '가로획(橫), 세로획(竪), 삐침(撇), 점(點), 파임(捺)'의 체계가 이 변화를 통해 형성되었다. 소전까지도 남아 있던 상형성이 예서에 이르러 거의 사라지면서 한자는 온전한 기호로 변모했다. 소전에서 동일하던 편방이 형태가 다른 편방들로 분화하는 예분(隸分)과 형태가 다른 편방들이 동일한 편방으로 통합되는 예합(隸合) 현상은 한자의 상형성이 사라지는 과정을 상징적으로 보여 준다. 예분과 예합은 분화와 동화라는 정반대의 현상이지만 자형의 간략화라는 점에서는 본질이 같다.

예변은 고문자 시대와 금문자 시대로 나누는 분기점이기도 하다. 갑골문부터 청동기에 주조한 금문, 춘추전국시대의 대전

(하: 강 이름)

— 예분 →

(익: 더하다)

(태: 크다)

(춘: 봄)

— 예합 →

(봉: 받들다)

(주: 아뢰다)

'水'의 예분과 '癶'으로의 예합
예분과 예합은 한자의 상형성이 사라지는 과정을 보여 준다.

과 육국문자, 최초의 규범 문자인 소전까지의 문자가 고문자이
고, 예서 이후의 문자인 행서·초서·해서가 금문자다. 소전까지
의 고문자는 문자 해독을 위해 특별한 훈련이 필요하지만, 예서
이후의 금문자는 해서를 기초로 직관적 해독이 가능하다. 금문
자인 행서·초서·해서를 차례로 살펴보자.

행서는 예서를 빨리 쓰는 과정에서 만들어진 흘림체다. 행서
의 행(行)은 '걷다'라는 의미다. 초서와 해서의 중간 글자체로, 동
적이면서도 글자 모양이 흐트러질 정도로 내달리지는 않아 행서
라는 이름이 붙었다. 한자가 아닌 다른 문자들도 자연스럽게 흘
려 쓴 손 글씨는 행서의 성격을 띤다. 흘려 쓰면서도 글자를 식
별하기 어렵지 않은 행서는 실용적이다. 중국에서 메모나 편지,

강의실의 판서는 대부분 행서로 쓴다. 행서를 잘 쓴 서예가는 차고 넘치지만 왕희지(王羲之, 303~361)가 쓰고 여러 모사본으로 전하는 28행 324자의 〈난정집서(蘭亭集序)〉가 '천하제일행서'로 불린다. '천하제이행서'는 안진경(顔眞卿, 709~785)의 〈제질문고(祭姪文稿)〉, '천하제삼행서'는 소식(蘇軾, 1037~1101)의 〈황주한식시첩(黃州寒食詩帖)〉이다.

초서의 초(草)는 '풀'이지만 초고(草稿)나 초안(草案) 같은 단어에서 보듯이 '거칠다'라는 뜻도 있다. 행서와 마찬가지로 예서를 빠르게 쓰는 과정에서 자연스럽게 만들어진 초서는 자형이 거칠다. 초서는 예서가 사용되고 있던 서한 말엽에 이미 나타나기 시작했고, 초서라는 명칭도 이때부터 사용되었다. 이른 초서는 글자 사이를 띄어 쓰고 예서에서 보이는 파책의 흔적을 여전히 간직하고 있었다. 이 초서는 황제에게 바치는 주장(奏章)에 주로 사용되었기 때문에 장초(章草)라고 부른다. 동한의 장지(張芝, ?~192)는 이 장초에 뛰어나서 '초서의 시조(草書之祖)'로 불린다. 동한 말에서 위진에 이르러 자형이 단순해지고 글자들이 물 흐르듯 연결되어 예서의 필의가 완전히 사라진 금초(今草)가 등장하고, 다시 중당(中唐) 무렵에는 장욱(張旭, 675?~750)과 회소(懷素, 725~785) 등에 의해 형태를 분간하기 어려울 정도로 흘려 쓴 광초(狂草)가 형성되었다. 편지글인 간찰(簡札)을 비롯한 전통 시대

사문서 대부분은 초서로 썼다. 한국국학진흥원이 소장한 30만 점이 넘는 고문서 가운데 60퍼센트 이상이 초서로 쓰였다. 안타깝게도 초서를 읽을 수 있는 이들의 수는 빠르게 줄어들고 있다. 방대한 고문서의 초서를 읽기 쉬운 정자로 바꾸는 탈초(脫草)는 국가적 현안이기도 하다.

해서는 대략 한(기원전 202~기원후 220)에서 위(220~265)로 교체되던 시기에 등장하여 가장 늦게 완성된 자형이다. 해서의 '해(楷)'자는 '모범', '표준'이라는 의미다. '진서(眞書)·정서(正書)·정해(正楷)'라는 해서의 별칭은 해서의 규범적 성격을 잘 드러낸다. 해서의 또 다른 별칭이 금례(今隸)라는 사실에서도 알 수 있듯이, 해서의 구조는 예서와 큰 차이가 없다. 예서에서 쓰기 어려운 필획을 쉽고 곱게 다듬었을 뿐이다. 세로가 긴 장방형인 소전이 예서에서 가로가 긴 장방형으로 변했다면, 해서는 소전보다는 짧지만, 다시 세로가 긴 장방형으로 변모했다. 당은 해서의 황금기로 일컬어진다. 남북조시대(439~589)의 정치적 분열 시기를 거치는 동안 무질서 상태에 놓인 속자와 이체자를 정리하고 해서의 표준적 자형을 확립한 시기가 당이었기 때문이다. 당의 해서 표준화는 진시황의 소전에 의한 문자 통일에 이어 두 번째 문자 규범화 과정이었던 셈이다. 완숙한 형태와 운필을 갖춘 글씨이자 쓰고 읽기에 편한 글씨인 해서는 오늘날까지도 표준적 자형으로

당 구양순이 쓴 해서의 대표작 〈구성궁예천명(九成宮禮泉銘)〉(632)

쓰이고 있다.

해서에 이르러 일단락되었던 한자의 자형은 1956년 국무원 직속으로 설치한 중국문자개혁위원회가 제출한 〈한자간화방안〉을 정식으로 공포하면서 다시 한번 극적 변화를 맞이했다. 중국 대륙에서는 현재 〈국가통용언어문자법〉(2000)에 따라 국가 기관과 공공장소, 교육기관을 비롯하여 출판·방송·영화·텔레비전·간판·광고·상품 등 모든 공공 영역에서 '규범 한자'라고 부르는 간화자의 사용을 의무화하고 있다. 규범 한자 이외에 번체자나 이체자를 사용할 수 있는 상황은 ① 문물과 고적, ② 성씨에 포함된 이체자, ③ 서예와 전각 등 예술 작품, ④ 기념 글이나 간판의 손 글씨, ⑤ 출판·교육·연구에 꼭 필요한 경우, ⑥ 국무원 산하 유관 부서의 비준을 통과한 특수한 상황 등 여섯 가지로 엄격히 제한된다.

간화자의 제정 이후 번체자, 즉 정자와 간화자를 둘러싼 논쟁은 최근까지 지속되었다. 간화자가 정자에 비해 배우기 쉽고 쓰기 편한 것은 사실이지만 컴퓨터와 휴대전화 등에서 알파벳을 통한 입력방식이 점차 보편화되면서 간화자의 장점이 크게 줄어들었다. 고등교육을 받은 상당수의 사람이 간화자와 함께 정자를 읽고 있는 사정을 고려하면 간화자가 오히려 학습 부담을 늘린 측면도 있다. 고문헌을 포함한 중국 전통문화의 계승과 발전

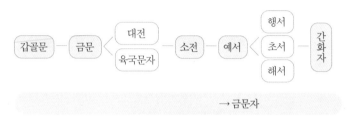

한자의 자형 변화

에도 정자가 유리하다. 홍콩·마카오·대만은 물론 해외 화교, 한자문화권을 구성하는 다른 국가들과의 교류에서도 마찬가지다. 간화자의 치명적 약점은 무엇보다 한자의 체계를 무너뜨리고 한자 고유의 예술성과 문화적 함의를 줄인 점일 것이다. 간화자를 활용한 예술 작품도 적지 않으나 결구의 균형미에서 간화자는 정자에 크게 미치지 못한다. 예술 작품에 예외적으로 정자의 사용을 인정하고 있는 것 자체가 이를 증명한다.

한자의 자형 변화는 점진적이었다. 앞뒤 자형 사이에는 확연한 차이가 있지만, 이 차이는 특정 시점에 발생한 급격한 변화가 아니다. 또 한자의 자형 변화는 방사형의 변화였다. 앞뒤 자형이 단선적 경로를 따라 변화하지 않았다는 의미다. 위 표는 점진적이고 방사형으로 발생한 여러 한자 변이형 가운데 비교적 안정

적으로 사용되었고 지금까지 전하는 자형을 정리한 결과일 뿐이다. 점진적으로 진행된 방사형의 변화라는 점에서 한자의 대장정은 생명의 진화 과정과도 닮았다.

중국은 한자를 만들고
한자는
동아시아를 만들다

"한자불멸(漢字不滅), 중국필망(中國必亡)" 한자를 없애지 않으면 중국은 반드시 망한다는 이 충격적 선언의 주인공은 중국의 '민족혼'으로 불리는 노신(魯迅, 1881~1936)이다. 아편전쟁 이후 중국의 운명은 바람 앞의 등불과도 같았다. 기울어 가는 중국의 운명에 위기의식을 느끼던 근대 중국의 지식인들은 한자를 폐지하고 표음 위주의 전혀 새로운 문자를 도입하여 중국어를 표기하는 문제를 심각하게 고민했다.

이들은 중국이 부강하지 못한 원인은 교육이 보급되지 못했기 때문이며, 교육이 보급되지 못한 원인은 '배우기 어렵고, 쓰기 어렵고, 기억하기 어려운' 문자 때문이라고 믿었다. 이들에게 주어진 선택은 '배우기 쉽고, 쓰기 쉽고, 기억하기 쉬운' 문자를 채택하여 교육을 널리 보급하고 나라를 부강하게 만드는 외길이었다. 1892년 노당장(盧戇章, 1854~1928)이 로마자를 응용하여 만든

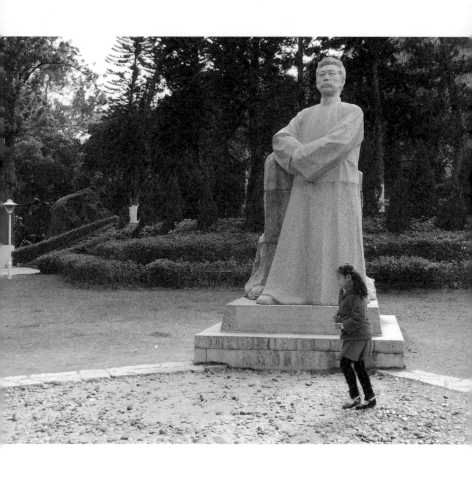

복건성 하문대학 안 노신 동상 ⓒ양세욱
노신은 1926년 9월부터 1학기 동안 하문대학에 재직했다.

섬 전체가 유네스코 세계문화유산으로 등재된 복건성 고랑서(鼓浪嶼) ⓒ양세욱

고랑서 해안에 세워진 노당장의 동상 ⓒ양세욱
노당장이 고랑서에서 만든 '중국제일쾌절음신자'를 기념하기 위해
동상 뒤편에 만들어진 알파벳길(拼音道) ⓒ양세욱

'중국제일쾌절음신자(中國第一快切音新字)' 이후 청 말 20년 동안 발표된 신문자는 총 28종에 달한다.

중화인민공화국 성립 이후인 1950년대 초까지도 한자를 폐지하는 것이 공산당 지도부의 공식 입장이었지만, 결국 중국인들은 한자를 폐지하지 못하고 개량하여 사용하는 데 만족해야 했다. 1956년 공포한 간화자(簡化字)가 그것이다.

한자는 왜 폐지되지 않고 살아남았을까? 한자의 이로움은 과소평가되고 불편함은 과대 포장이 되었기 때문이다. 중국어의 음절 수는 408개에 불과하다. 표음문자로 표기할 때 동음이의어가 지나치게 많아질 게 분명하다. 한자의 폐지는 한자로 축적된 전통 문화유산과의 실질적 단절을 의미한다. 또 한자의 폐지와 알파벳의 도입은 지역 방언에 표기 수단을 제공하는 것을 의미하고, 이는 필연적으로 중국을 유럽과 같은 언어 다원주의 사회로 변모시키게 된다. 중앙집권적 정치체계에 대한 열망이 강한 중국에서 결코 동의하기 어려운 대가임이 분명하다. 문자개혁운동을 통해 중국인들이 깨달은 교훈은 중국어를 표기하는 최선의 문자는 결국 한자라는 사실이다. 세기말부터 중국의 위상이 높아지고 한자가 다시 주목받으면서 오히려 한자의 과학성과 우수성을 주장하는 목소리는 다시 높아지고 있다. 한 세기 이전 노신의 선언은 이제 "한자가 사라지면 중국도 사라진다!"로 바뀌고

있다.

한자는 지금까지 사용되고 있는 문자들 가운데 가장 오래된 문자다. 인류 최초의 문자인 수메르인의 설형문자나 이집트 상형문자는 기원 이전에 문자로서의 생명력을 상실했기 때문이다. 갑골문부터 현재 중국에서 사용하고 있는 간화자에 이르기까지 중국어를 기록하기 위해 3500년 이상 사용되고 있으며 계통적으로 동일한 문자가 바로 한자다. 한자는 중국어를 표기하기 위해 만들어졌고 지금까지 사용되어 온 문자지만, 동시에 전통 시대 동아시아 전역에서 사용되었던 공동 문자이자 보편 문자이기도 하다.

동아시아 지역에서 기원 이전에 사용되었던 문자는 한족(漢族)의 문자인 한자가 유일하다. 한국을 포함하여 고대 동아시아인들이 최초로 만나고 익혔던 문자 역시 한자였다. 이처럼 동아시아 전역이 한자의 강력한 영향력을 받는 자장이었으므로, 동아시아의 문명은 자연스럽게 '한자 문명'으로 불려 왔다. 한자는 지금도 중국 문명, 나아가 동아시아 한자 문명의 정수를 탐험하기 위한 나침반이다. 최근 한·중·일 세 나라가 '공용 한자 808자'를 선정한 것도 한자가 동아시아의 공유 자산이라는 인식 때문이다.

한자를 매개로 형성된 동아시아 공동문어인 한문은 긴 시간

동안 중국을 포함한 동아시아 전체의 교류 도구이자 사유 수단이었다. 동아시아 공동문어의 기초 언어는 공자(기원전 551?~479?)의 생존 시기인 춘추 말엽부터 전국시대를 거쳐 진·한 제국 무렵까지 사용되었던 고전 중국어다. 이 시기에는 동아시아 역대 왕조들의 통치 이념으로 작용하게 될 《맹자》·《논어》·《좌전》 등의 유교 경전을 포함하여, 《장자》·《순자》·《한비자》 등의 제자서, 《국어》·《전국책》·《사기》 등의 역사서가 완성되었고, 이 고전들에 사용된 언어가 후대 지식인들의 규범으로 인식되어 지속적으로 학습되고 재생산되었다.

공동문어는 보편 종교의 경전에 사용된 언어를 바탕으로 형성된다. 한문은 유교 경전과 한역 불경(漢譯佛經)의 언어였다. 중국 최초의 통일 제국이었던 진·한에 의해 중앙집권화가 가속화하고 '유교의 승리'라고 불리는 유교의 국교화를 통해 유교 경전이 제국의 교육과 통치 기반이 되면서, 유교 경전의 언어인 고전 중국어를 모델로 표준화된 동아시아 공동문어의 기초가 마련되었다. 또 남북조와 수·당 시기를 거치면서 쿠마라지바(Kumārajī-va, 鳩摩羅什, 344~413)와 현장(玄藏, 602?~664)과 같은 위대한 번역가들의 노력으로 산스크리트어 불경을 고전 중국어로 번역한 한역 불경이 성립되고, 이 한역 불경이 동아시아 여러 나라로 전파되면서 동아시아 공동문어의 성립은 한층 더 추진력을 얻게 되

었다. 남북조의 분열기를 마감하고 7세기에 수·당 제국이 들어설 무렵 유교·불교 문명권의 확장과 함께 동아시아 공동문어는 확고한 기반을 다지게 되었다.

한자는 나중에 발명된 동아시아 문자들의 '레퍼런스'이기도 하다. 동아시아의 모든 문자는 '청사진 복사'에서 '아이디어 확산'에 이르는 다양한 스펙트럼의 어느 한 지점에서 한자라는 문자의 선례를 참고해 만들어졌다. 한자에 비해 최소 2500년 이상 늦게 발명된 일본의 가나, 가나보다 몇백 년 뒤에 발명된 한국의 한글, 베트남의 쯔놈(字喃)도 예외는 아니다.

문자 이전 인류의 모습을 들여다볼 수 있는 '세 개의 창'은 유전자와 언어, 유물이다. 흥미로운 사실은 동아시아 지역의 사람들은 유전적으로 매우 유사하면서도 언어적으로는 상이하다는 점이다. 한국어와 일본어, 베트남어는 중국어와 계통이 전혀 다른 언어다. 중국어에서 받아들인 한자 어휘를 공유하고 있다는 점을 제외하면, 유럽어들 사이에서 쉽게 관찰할 수 있는 유형론적 유사성이 동아시아 언어들 사이에서는 발견되지 않는다.

한국어와 일본어의 계통 문제는 역사언어학계의 여전한 논쟁거리지만 두 언어 모두 알타이어족의 일원일 가능성이 높다. 베트남 전체 인구 가운데 약 87퍼센트를 차지하는 킨족(京族) 또는 베트족(越族)의 모국어이자 베트남의 공용어인 베트남어는 오스

트로-아시아어족(Austro-Asiatic family)에 속하는 언어다. 이런 언어적 이질성 때문에 일본은 헤이안(平安)시대에 한자를 응용한 가나 문자를 만들어 사용하기 시작했고, 한국은 1443년 음소문자면서도 한자처럼 음절 단위로 모아 표기하는 한글을 발명했다. 베트남어는 12세기부터 한자와 베트남 한자를 병용해서 표기하는 문자 체계인 쯔놈으로 표기되었으나, 1910년대 과거제도의 철폐 조치 이후로 로마자에 부가 기호와 성조를 추가한 쯔꾸옥응으(字國語)를 공식 문자로 채택했다. 쯔꾸옥응으는 17세기에 프랑스 아비뇽 출신의 예수회 선교사 알렉상드르 드 로드(1591~1660)가 정리한 로마자 기반의 표기법에서 비롯되었다. 현재 한국에서는 한자를 혼용하기도 하고 한글을 전용하기도 하다가 차츰 한글 전용이 대세로 정착되고 있고, 일본에서는 오랜 전통에 따라 한자와 가나를 혼용하고 있으며, 베트남은 로마자를 빌려 자신의 언어를 표기하고 있다.

이처럼 동아시아의 문자들은 문화적으로 우세하지만, 언어가 상이한 중국의 문자인 한자에 대한 수용과 변형, 모방과 창조라는 대립의 산물이다.

'가짜 한자',
가나의 탄생

해외여행 때마다 내가 카메라에 담는 피사체는 간판이다. 간판을 구경하고 사진에 담는 일은 즐겁다. 일본 대도시의 번화가를 어슬렁거리는 즐거움의 하나도 간판이다. 일본의 간판은 네 종류의 문자가 각축을 벌이는 화이부동의 만화경이다. 중국 문명의 1500년 메신저인 한자, 한자를 내면화하려는 몸부림의 1000년 결과물인 히라가나와 가타카나, 근대 서양의 500년 사자(使者) 알파벳이 간판에서 뒤섞인다. 시간의 지층이 상이한 네 문자의 공존은 유라시아 대륙과 단절된 섬나라 일본으로서는 숙명이었겠으나 방관자의 눈에는 더할 나위 없는 즐거움을 준다.

　일본어는 한자와 두 계열의 가나를 혼용하여 표기한다. 구술문화를 이어 오던 일본에 《논어》와 《천자문》을 통해 한자가 전한 때는 3, 4세기 무렵으로 알려져 있다. 그 주인공은 《고사기》(712)에서 와니기시(和邇吉師), 《일본서기》(720)에서 와니(王仁)로

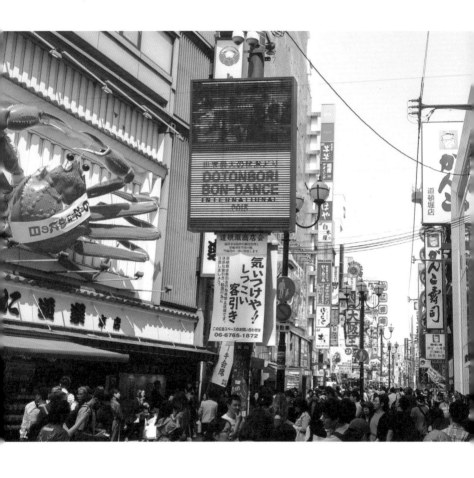

오사카 최대 번화가인 도톤보리 ⓒ양세욱
시간의 지층이 상이한 네 문자의 공존은 방관자의 눈에는 더할 나위 없는 즐거움을 준다.

표기하고 있는 전남 영암 출신의 백제 사람 왕인이다. 하지만 한자는 중국어와 계통이 전혀 다른 일본어라는 몸에는 맞지 않는 옷이었다. 우리가 한자를 이용해 이두(吏讀)·향찰(鄕札)·구결(口訣) 등의 표기 수단을 개발했듯이, 일본인들이 한자를 변형해 고안한 일본어 표기 수단이 가나다.

가나(假名)는 '가짜 글자'라는 의미로 한자를 뜻하는 '마나(眞名)', 즉 '진짜 글자'와 대비되는 이름이다. 가나에는 히라가나와 가타카나 두 계열이 있다. 보조적 수단이기는 하지만 인명이나 지명 등의 표기에 빈번하게 사용되는 '로마지(ロ_マ字, 로마자)'와 한자까지 포함하면, 일본어는 상황에 따라 서로 다른 네 종류의 자를 함께 사용하는 셈이다. '산'을 예를 들면 한자로는 '山', 히라가나로는 'やま', 가타카나로는 'ヤマ', 로마지로는 'yama'로 표기할 수 있다. 네 계통의 문자가 쓰이는 영역은 명료하다. 내용어는 한자로, 조사나 어미 등 문법적 기능어는 히라가나로, 외래어나 전보, 의성어는 가타카나로 표기하고, 로마지는 이들을 보조한다.

고대 일본어에서 내용어는 한자의 의미를 빌리고 기능어는 한자의 음을 빌려서 표기하는 방식을 '만요가나(萬葉假名)'라고 불렀고, 만요가나를 초서체로 쓴 것을 '구사가나(草假名)'라고 불렀다. 이 구사가나를 더 간략화한 것이 히라가나(平假名)다. '安

(안) → あ(a), 以(이) → い(i), 宇(우) → う(u), 衣(의) → え(e), 於(어) → お(o), 加(가)→ か(ka), 機(기) → き(ki), 久(구) → く(ku), 計(계) → け(ke), 己(기) → こ(ko)'처럼 한자 초서를 간략화했다. 중국의 간화자에도 '書 → 书(서)'나 '車 → 车(차)'처럼 초서에서 유래한 것이 있다. 히라가나가 자리를 잡은 것은 9세기 말에서 10세기 무렵의 헤이안시대다. '여자들의 글씨'라는 의미의 온나데(女手)라고 불리다가 훨씬 뒤인 에도(江戶)시대에 이르러 히라가나라는 이름이 정해졌다. 히라(平)는 '평이하다, 쉽다'라는 의미다. 히라가나는 한문에 익숙하지 않은 여성들이 주로 사용했지만, 남성들도 와카(和歌)를 짓거나 편지를 쓸 때 히라가나를 사용했다. 오랫동안 하나의 음을 표기하는 여러 이체자가 혼용되다가, 현재와 같이 하나의 음에 하나의 히라가나가 고정된 것은 메이지 33년(1900) 소학교령(小學校令) 이후다.

　일본에서 한자를 읽는 방법에는 두 가지가 있다. 일본어의 새김으로 읽는 훈독(訓讀)과 중국에서 전래된 한자음으로 읽는 음독(音讀)이다. 한자음에도 오음(吳音)·한음(漢音)·당음(唐音)의 세 가지 체계가 있어서 명함에 적힌 한자만으로 상대의 이름을 발음하기는 거의 불가능하다. 가타카나(片假名)는 훈독에서 비롯되었다. 일본어 'yama'를 한자 '山'으로 적는 것은 표기의 과정이고, 반대로 '山'을 'yama'로 읽는 것은 훈독의 과정이다. '阿 → ア

(a), 伊 → イ(i), 宇 → ウ(u), 江 → エ(e), 於 → オ(o), 加 → カ(ka), 幾 → キ(ki), 久 → ク(ku), 介 → ケ(ke), 己 → コ(ko)'처럼 해서 한자의 일부를 취한 가나가 가타카나다. '가타(片)'는 '부분, 불완전하다'라는 의미다. 중국 고전이나 불교 경전을 읽을 때 행의 중간 또는 빈 공간에 메모하기 위해 고안된 약자체(略字體)가 가타카나의 초기 형태다. 한자의 보조 문자로 사용되던 가타카나는 점차 사전의 의미를 풀이하거나 불경 번역에 활용되었다. 가타카나의 체계가 확립된 것은 히라가나와 비슷하거나 약간 늦은 헤이안 중기다. 가타카나도 이체가 많아 표준화에 오랜 시간이 걸렸다. 현재의 자형으로 통일된 것은 히라가나와 마찬가지로 '소학교령' 이후다.

훈독은 문자의 차용 과정에서 흔히 보이는 현상이다. 아카드인들이 수메르의 쐐기문자를 받아들이는 과정에서 훈독을 채택했고, 우리가 한자를 차용하는 과정에서 사용한 이두·향찰·구결 등의 차자(借字) 표기에도 훈독이 활용되었다. 히라가나의 초기 형태인 만요가나는 일본의 독창적 방식이라기보다 이두·향찰·구결 등 한국어 차자 표기를 모방했을 가능성이 높다. 신라부터 고려 전기까지 창작된 향가(鄕歌) 25수 전체를 최초로 해독한 연구 성과가 오구라 신페이(小倉進平)의《향가 및 이두의 연구(鄕歌及び吏讀の研究)》(1929)라는 사실은 한일 양국이 주고받은 언어 교

류의 흔적을 보여 준다는 점에서 흥미롭다.

한글 전용과 국한문 혼용 사이의 오랜 논쟁 끝에 한글 전용이 정착되고 있는 한국어와 달리, 일본어에서는 여전히 상당한 비율로 한자를 혼용하고 있다. 한자의 사용 범위를 제한하기 위해 일본은 1946년 당용 한자(當用漢字) 1850자를 선정하여 사용해 왔다. 1981년에 이르러서는 사용 빈도가 높은 95자를 추가하여 2136자를 상용한자(常用漢字)로 제정하고, 이를 내각 고시로 공표하여 법령·공문서·신문·잡지·방송 등의 일상 영역에서 사용하고 있다.

한편 일본은 1949년부터 획수가 많고 복잡한 한자를 간략화한 약자를 공식적으로 사용해 왔다. 이 약자는 1981년의 '상용한자표'에 반영되어 지금까지 사용되고 있다.《강희자전(康熙字典)》에 바탕을 둔 1948년 이전의 정자를 구자체(舊字體), 1949년 이후의 자체를 신자체(新字體)로 구분해 부르기도 한다. 신자체 가운데는 '國(국)→国, 醫(의)→医, 學(학)→学'처럼 중국의 간화자와 자형이 동일한 것도 있지만, '關(관)→関, 賣(매)→売, 實(실)→実(간화자로는 关, 卖, 实)'처럼 자형이 다른 것도 있다.

앞 장에서 언급했듯이, 가나는 하나의 문자가 하나의 음절과 대응되는 전형적 음절문자다. 음절 하나하나를 필획이 간단한 문자들로 표기할 수 있는 까닭은 일본어의 전체 음절 가짓수가

100개 남짓으로 제한적이기 때문이고, 음절 가짓수가 제한적인 이유는 일본어의 음절이 'V' 또는 'C+V'으로 이루어진 간략한 구조이기 때문이다.

결과적으로 일본어를 표기하는 데 사용되는 한자와 가나(히라가나와 가타카나) 모두 음절문자다. 일본어는 한자와 가나라는 두 종류의 음절문자를 혼용하여 표기하는 언어다. 하나의 텍스트에 한 종류의 문자만 사용하는 것이 자연스러움에도 한자와 가나를 섞어 쓰고 그 형태가 어색하지 않은 이유는 가나가 한자에서 유래한 데다 두 문자 모두 음절문자이기 때문이다. 일본에서 한자 서예와는 별도로 일찍부터 가나 서예, 또는 한자와 가나가 혼용된 서예가 발전한 이유도 가나가 한자의 필획을 이어받았기 때문일 터다.

현대 일본 서예는 추상 미술의 한 장르이자 먹으로 표현한 추상이라는 의미의 '묵상(墨象)'으로 그 위상을 재정립하고 있다. 메이지유신 이후 새롭게 등장한 번역어 '미술'의 범위에 서예를 포함할지 말지를 두고 서양화가 코야마 쇼타로(小山正太郎, 1857~1916)와 전통화가 오카쿠라 덴신(岡倉天心, 1863~1913) 사이에 치열한 논쟁이 벌어져 서예에 대한 미학적 해석을 시도한 바 있다. 2차 세계대전 이후 프랑스를 중심으로 질서정연하고 기하학적인 '차가운 추상'을 거부하고 형태(formel)보다 작가의 감정

표현을 중시하는 추상주의 회화 운동 '앵포르멜(Informel)'의 성과를 일본 서예에 적용한 결과이기도 하다.

　1957년 브라질 상파울루 비엔날레에서 선보여 큰 파문을 일으킨 테지마 유케이(1901~1987)의 〈붕괴(崩壞)〉와 〈빈(貧)〉(1957)은 묵상으로서의 서예를 세계 미술계에 알린 기념비적 작품이다. 예술의전당 서예박물관에서 개최된 〈동아시아 필묵의 힘(East Asia Stroke): 2018년 평창 올림픽 및 패럴림픽 기념 한중일 서예 거장전〉에 출품된 다카키 세이우(高木聖雨, 1949~)의 가로 3미터, 세로 4미터에 달하는 대작 〈유예(遊藝)〉(2017)도 인상적이다. 일본 최고 서예가로 꼽히는 다카키 세이우의 이 작품은《논어》〈술이(述而)〉에 등장하는 '유어예(游於藝)' 즉, '예술에서 노닐다'의 경지를 상형과 추상을 넘나드는 천진한 필획으로 표현하고 있다.

한글,
동아시아의
마지막 문자

세종에 대한 우리의 애정은 각별하다. 우리 언어와 문화를 보급하기 위해 세계 43개국에 90개를 설치한 교육기관의 이름이 세종학당이고, 국내 최대 규모 공연장은 세종문화회관이다. 그 옆 광화문광장의 상석에는 세종의 동상이 자리하고 있고, 세종의 이름을 딴 특별자치시도 있다. 김기창 화백이 그린 상상도에 지나지 않는 세종의 영정을 1만 원권 지폐에서 기린다. 조선의 임금 가운데 '대왕'으로 자주 호명되는 인물도 단연 세종이다. 세종이 주도하고 집현전 학자들과 학승들이 실무에 참여하여 창제한 한글은 세종의 공적 가운데서도 으뜸으로 꼽힌다.

우리에게는 세계 어디에서도 유사한 예를 찾아보기 힘든 국가 기념일이 있다. 바로 한글날이다. 한글은 세계의 문자들 가운데 창제 시기가 정확하게 밝혀진 드문 문자다.《세종실록》권102 세종 25년(1443) 12월 조에 "이달에 임금께서 몸소 언문 28자를

지으셨다. … 이를 훈민정음이라 부른다"라는 기록이 등장한다. 1940년 경북 안동의 고가에서 발견되어 현재 간송미술관에 소장된 《훈민정음》의 '정인지 서문'에는 정통(正統) 11년(1446) 9월 상한(上澣)에 썼다는 기록이 보인다. 9월 상한(상순)의 마지막 날인 9월 10일을 양력으로 환산한 날이 바로 10월 9일이다. 북한에서는 훈민정음 창제일(1443년 12월)을 양력으로 환산한 1월 15일을 '조선글 기념일'로 삼는다. 그러나 창제 시기가 밝혀진 문자라는 사실은 한글의 우수성과 관련이 없다. 한글이 창제 시기가 밝혀진 드문 문자라는 사실은 조선 기록문화의 우수성을 말해 줄 뿐이다.

"국지어음(國之語音), 이호중국(異乎中國)"으로 시작하는 어제 서문(御製序文)과 예의(例義)·해례(解例)·정인지 서문으로 구성된 《훈민정음》에는 훈민정음의 창제 목적과 원리, 음가와 용법, 창제에 참여한 인물 등이 소상히 기록되어 있다. 창제 과정과 사용 방법에 대한 상세한 기록이 매뉴얼로 온전하게 전하는 문자도 한글이 유일하다. 《훈민정음》이 1997년 유네스코 세계 기록유산으로 지정된 것도 이런 희소성 때문이다. 그러나 창제 과정에 대한 기록의 유무 역시 문자의 우수성과는 큰 관련이 없다. 한글은 다른 문자들에 비해 뒤늦게 만들어졌다는 사실도 고려해야 한다.

한글은 익히기 쉽고 사용하기 편하기 때문에 우수한 문자라는 주장도 있다. 한글이 얼마나 익히기 쉽고 어느 정도로 사용하기 편한지를 다른 문자와 비교한 통제된 실험이 있었다는 얘기는 듣지 못했다. 한자와만 비교하더라도 한글이 익히기 쉬운 문자가 아니냐고 반박할 수 있지만, 음소 단위를 표기하는 한글과 음절-형태소 단위를 표기하는 한자를 단순 비교하기는 어렵다. 우리나라의 문맹률이 낮은 이유는 익히기 쉽고 사용하기 편한 한글 덕분이라는 주장도 있다. 우리나라의 문맹률이 세계적으로 낮은 수준인 것은 사실이지만, 문자의 난이도와 문맹률이 비례하지는 않는다는 것 또한 널리 알려진 사실이다. 문맹률은 주로 교육제도와 관련이 깊다. 가령, 일본은 상당한 비율로 한자를 사용하고 있지만 세계에서 가장 낮은 문맹률을 유지하고 있는 반면, 인도는 음소문자를 사용함에도 문맹률이 높다. 중국과 미국의 문맹률에도 유의미한 차이가 없다.

'어린 백성'이 '날로 씀에 편안케 하고자 할 따름'이라는《훈민정음》의 어제서문에 담긴 세종의 애민 정신이야말로 한글이 칭찬받아 마땅한 근거로 자주 언급된다. 세계의 모든 문자는 어린 백성들이 날로 쓰기에 편하다. 날로 쓰기에 편하기에 오랫동안 문자로서 기능을 유지하고 있다. 이 점에서도 한글은 특별하지 않다. 예민한 이슈이기는 하지만, 최근 세종의 한글 창제 목적이

어제서문에 담겨 있고 우리가 학교에서 배워 널리 알고 있는 상식과 일치하지 않을 수도 있다는 연구 성과들이 발표되고 있다.

한글은 음소문자면서도 '흩어 쓰기'가 아니라 음절 단위로 '모아쓰기'를 하는 문자다. 한글은 왜 세계의 여러 음소문자 가운데 유일하게 모아쓰기라는 독특한 방식을 채택하게 되었을까? 바로 한자와의 일대일 대응을 위해서다. 한자는 음절을 표기하는 음절문자이자 형태가 네모와 비슷하여 방괴자(方塊字)라고도 불린다. 한글은 음소문자인데도 초성·중성·종성을 조합하여 네모 형태를 취함으로써 외형상으로는 음절문자가 되었고, 비로소 한자 한 글자와 한글 한 글자가 대등한 지위를 얻게 되었다. 《훈민정음》을 포함하여 국한문을 혼용하고 있는 텍스트가 형태적으로 어색하지 않은 이유는 한자와 가나를 섞어 쓰는 일본어 텍스트가 자연스러운 이치와 유사하다.

이는 세종이 훈민정음을 창제한 목적이 '어린 백성'이 '날로 씀에 편안케 하고자 할 따름'에 머물지 않고, 조선의 한자음을 바로잡아 당시 중국의 원음과 일치시키기 위한 다른 목적이 있었음을 암시한다. 동일한 한자를 읽는데도 조선의 한자음이 중국음과 달라 의사소통에 불리하기 때문에 새로 만든 스물여덟 글자를 발음기호로 삼아 이런 불편을 해소하겠다는 의미다. 한글의 원래 이름인 훈민정음(訓民正音)도 이런 함의를 짙게 품고 있

《훈민정음》해례본

이중섭의 '흩어 쓰기' 서명,
이중섭미술관 소장

1955년 출시된 첫 국산 차 '시바르' ⓒ양세욱

다. 정음(正音)은 널리 알려진 것처럼 '바른 소리'라는 모호한 의미가 아니라 '표준 발음'을 뜻하는 용어로 중국에서 위진남북조 시대부터 사용되었다. 훈민정음의 본래 뜻은 '백성을 가르치는 바른 소리'가 아니라 '백성을 가르치기 위한 표준 발음'이다.

이 밖에 훈민정음을 창제할 무렵 신숙주를 비롯한 집현전 학자들이 요동에 유배를 와 있던 중국의 음운학자 황찬(黃瓚)을 13차례나 방문하여 자문했다는 사실, 훈민정음 반포 직후인 1448년에 《동국정운》(東國正韻, 동국의 바른 소리)이라는 운서를 편찬하여 당시 혼란스럽던 조선의 한자음을 바로잡아 통일된 표준음을 정하는 등 창제 이후 훈민정음이 주로 한자의 발음을 표기하는 수단으로 사용되었다는 사실이 이를 뒷받침하고 있다.

하늘 아래 새로운 것은 없다. 한글도 예외가 아니다. 한글의 창제는 티베트 문자, 거란 문자, 여진 문자, 위구르 문자, 만주 문자, 파스파 문자 등 7~13세기 사이에 동아시아 여러 지역에서 연달아 시도된 문자 창제의 큰 흐름 속에서 이루어졌다. 특히 파스파(八思巴, 1235~1280)라는 티베트 승려가 쿠빌라이 칸의 명령으로 만들어 1269년 원 제국의 공용 문자로 반포된 파스파 문자의 영향이 컸다.

한글은 무에서 유를 일구어 낸 '유례가 없는 우수한 문자'가 아니지만, 다른 문자들과 마찬가지로 나름의 독창성을 갖추고

있다. 우선, 한글은 음성적으로 유사한 소리를 시각적으로 유사한 기호로 재현한 문자다. 'ㄱ-ㅋ-ㄲ, ㄴ-ㄷ-ㅌ-ㄸ, ㅁ-ㅂ-ㅃ, ㅈ-ㅊ-ㅉ' 등의 자음이 그러하다. 자음 계열과 모음 계열도 직관적으로 구분할 수 있다. 또 한글의 자음은 발음할 때 발성기관의 모습을 본떠 만들었다. 'ㄱ'은 혀뿌리가 목구멍을 막는 모습을 본떴고, 'ㄴ'은 혀가 입천장에 붙는 모습을 본떴으며, 'ㅁ'은 입 모양을, 'ㅅ'은 이의 모양을, 'ㅇ'은 목구멍 모양을 각각 본떠 만들었다. 이 두 가지가 한글이 지닌 겉모습의 독창성이다.

한글이 지닌 본질적 독창성은 세계의 음소문자들 가운데서 유일하게 음소 단위로 '흘어 쓰기'가 아니라 음절 단위로 '모아쓰기'를 한다는 점이다. 다른 음소문자들이 왼쪽에서 오른쪽으로, 드물게 아랍 문자처럼 오른쪽에서 왼쪽으로 선적으로 배열되는 일차원의 문자라면 한글은 이차원 평면 위에 자음과 모음을 상하좌우로 조합해 가는 문자다. 《훈민정음》 해례본의 '제자해(制字解)'에 따르면, 한글의 초성과 종성으로 쓰이는 자음은 발음기관의 모양을 본뜬 상형(象形)과 가획(加劃)의 원리에 따라, 중성으로 쓰이는 모음은 천(·)·지(ㅡ)·인(ㅣ) 삼재(三才)를 본떠서 만들었다. 이처럼 자음 계열과 모음 계열로 이원화되어 있는 한글의 자모 형태를 살펴보면 한글은 처음부터 모아쓰기에 적합하도록 창제되었다는 사실을 알 수 있다.

한글이 창제되기 이전, 사실은 한글이 창제되고 나서도 20세기에 이르기까지 우리는 중국의 문자인 한자를 빌려 대부분의 문자 생활을 영위했다. 중국의 글말인 한문을 빌려 광개토대왕비에 비문을 새기고《삼국유사》·《삼국사기》·《고려사》·《조선왕조실록》등과 같은 기록문화를 꽃피울 수 있었다. 사서삼경(四書三經)으로 대표되는 중국 고전 공부는 관료와 교양인이 되기 위한 필수적 과정이었다. 한자는 한문을 읽고 쓰기 위한 기능뿐 아니라, 한국어를 표기하는 기능도 담당했다. 한자의 음(音)과 훈(訓)을 빌려 한국어를 표기하는 향찰·이두·구결 등의 차자표기법(借字表記法)이 한자 도입 초기부터 줄곧 사용되었다. 오늘날까지 전하는 향가 25수를 통해 신라시대 한국어의 모습을 대략이나마 엿볼 수 있는 것도 이 차자표기법 덕분이다.

근대로 접어들면서 한자에서 한글로의 전환은 극적으로 진행되었다. 1883년 10월 30일 조선 정부에서 발간한 한국 최초의 근대 신문《한성순보(漢城旬報)》는 순 한문이었지만, 2년여 뒤인 1886년 1월 1일에《한성순보》를 이어 속간된《한성주보》에서는 한문과 한글을 함께 사용하였으며, 이보다 10년 뒤인 1896년 4월 7일 독립협회에서 발행한《독립신문》은 순 한글이었다.《독립신문》창간호의 논설에서 사장과 주필을 겸한 서재필(1864~1951)은 언문일치의 방향으로 나아가는 세계사적 흐름, 한

문을 전용하는 폐해와 국문 사용의 이점을 설득력 있는 논조로 제시하고 있다. 오랫동안 공식적 문어였던 한문을 버리고 한국어를 한글로 표기한 대중 매체의 등장은 언어사적 전환으로 기록될 만한 사건이다. 물론 20세기 초까지도 한문은 그 권위를 유지했고, 한국어를 기록한 글에서조차 한문의 그림자는 짙게 드리워져 있었다. 1919년 3·1운동 직전에 최남선이 기초한《기미독립선언서》의 첫 문장은 "오등(吾等)은 자(玆)에 아(我) 조선(朝鮮)의 독립국(獨立國)임과 조선인(朝鮮人)의 자주민(自主民)임을 선언(宣言)하노라"였다. 일본의 식민 지배를 겪으면서 최초 한글 세대의 등장은 광복 이후까지 유보되었다.

훈민정음은 한국어와 한국인들에게 주어진 더없는 축복이지만, 문자에 대한 공시적, 통시적 이해와 논리에 기초하지 않은 한글 자랑은 무모하고 위험하기까지 하다. 아빠가 세상에서 제일 힘이 세다고 믿는 아이들처럼.

기호에서 오브제로:
문자예술의
탄생

동아시아는 세계에서 비슷한 예를 찾기 어려울 만큼 오브제(ob-jects)로서의 문자를 다양하게 활용한 문자예술을 발전시켰다. 문자는 보이는 말이자 읽히는 이미지다. 기호와 이미지, 추상과 구상을 한 몸에 지닌 문자를 핵심 오브제와 매체로 삼아 발전시킨 예술이 문자예술이다. 문자예술의 하위 장르에는 문자를 쓰는 예술인 서예와 그 현대적 변형인 캘리그래피, 문자를 새기는 예술인 전각과 서각, 문자를 꾸미는 예술인 문자도와 타이포그래피 등이 있다.

다른 문화권이라고 문자를 활용한 예술이 없는 것은 아니다. 터키의 유적 가운데 보스포루스해협을 굽어보고 서 있는 이스탄불 성소피아성당의 위용은 압도적이다. '성스러운 예언'이라는 의미의 아야소피아(Hagia Sophia)로도 불리는데, 성당 곳곳에 걸려 있는 거대한 작품들은 유구한 아랍 서예의 전통을 일깨워 준

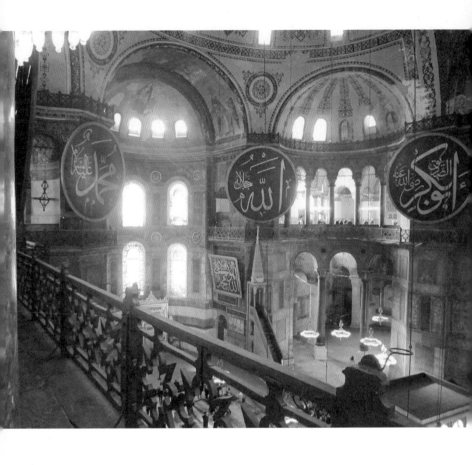

이스탄불 성소피아성당에 걸려 있는 거대한 작품들은
유구한 아랍 서예의 전통을 일깨워준다. ⓒ양세욱

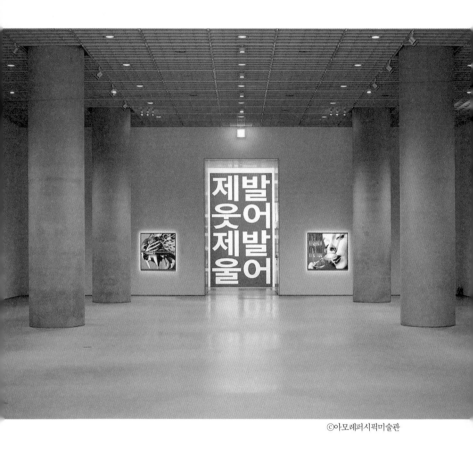

전시 공간을 텍스트로 가득 채운 바버라 크루거 개인전

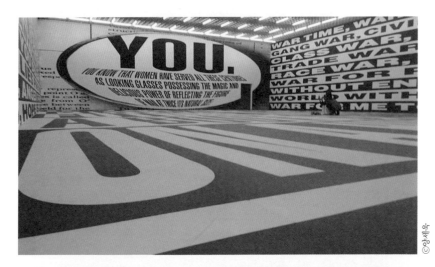

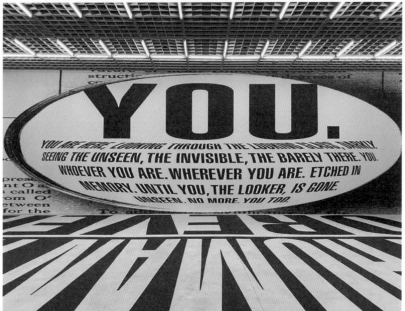

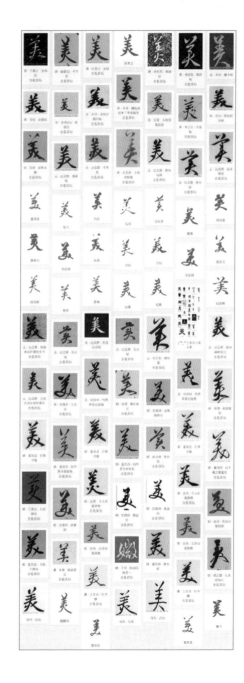

〈수복문자도 6폭 병풍〉(국립민속박물관 소장)과 '美'의 다양한 글씨체(www.shufazidian.com) 번다한 자형은 일상생활에 불편을 초래할 수 있지만, 예술가에게는 자신을 표현할 기회를 준다.

다. 조시(R.K.Joshi, 1948~)라는 인도 작가의 〈A-U-M〉은 '옴'이라는 데바나가리 문자가 중앙으로부터 방사형으로 확장되는 형상을 통해 '옴'의 음성 에너지를 시각적으로 재현한 작품이다. 아모레퍼시픽미술관에서 개최된 바버라 크루거(Barbara Kruger, 1945~)의 개인전(2019년 6월~2019년 12월)에서는 산세리프인 푸투라와 헬베티카 글꼴로 구성한 텍스트를 빨강 테두리, 흑백 사진과 결합한 개념 미술로 명성을 얻은 작가의 여러 작품이 전시 공간을 가득 채웠다.

이처럼 문자예술이 동아시아에만 있다는 말은 과장이지만, 문자예술이 핵심적 예술 장르로 긴 세월 동안 다양한 방식으로 창작되어 온 곳은 단연코 동아시아 지역이 유일하다고 말할 수 있다.

어떻게 동아시아에서만 이토록 다양한 문자예술이 형성되어 2000년이 넘는 시간 동안 핵심적 예술 장르로 사랑받을 수 있었을까?

한자, 그리고 한자를 참조 삼아 다듬어진 동아시아 문자들의 다양한 글꼴에서 그 이유를 찾을 수 있다. 예술은 다양성 속에서 꽃을 피운다. 알파벳의 글꼴도 다양하고 똑같은 단어를 쓰더라도 쓰는 이에 따라 글꼴은 제각각이지만, 한자 자형의 다양성은 이런 차원을 뛰어넘는다. 서예를 포함한 문자예술은 한자의 자

형 변화와 함께 변화를 거듭해 온 예술 장르이기도 하다. 서예는 한자에 새로운 예술적 생명력을 부여하는 행위이므로, 이미 사라진 한자 자형들도 서예를 통해 부활했다. 서예의 주요 대상은 금문자인 행서·초서·해서지만, 진·한에서 주로 사용되었던 소전과 예서는 물론 서주의 금문도 서예 작품에 꾸준히 등장한다. 갑골문이 발견된 뒤에는 갑골문도 서예의 소재가 되고 있다. 이처럼 번다한 자형은 일상생활에 불편을 초래할 수 있지만, 예술가에게는 맞춤한 매체로 자신을 표현할 기회를 준다.

문자예술이 유독 동아시아 지역에서만 꽃을 피울 수 있었던 또 다른 이유는 동아시아의 문자가 캔버스와도 같은 이차원적 평면 위에 자소들을 결합하여 완성되는 문자이기 때문이다. 알파벳을 포함하여 현재 사용되고 있는 세계 문자들은 대부분 음소 단위로 진행되는 순차성의 문자이자 선형의 문자이고 일차원적 문자다. 이와 달리 한자, 한글, 가나 등 동아시아의 문자는 이차원 평면에 부분들을 결합하여 완성되는 동시성의 문자이자 평면의 문자이고 이차원적 문자다.

우선 한자를 살펴보자. 한자의 별칭은 방괴자, 즉 '네모꼴 문자'다. 여러 부속품이 조립되어 하나의 기계를 이루고 여러 음소가 결합해 한 음절을 이루듯, 이차원 공간 안에 560개에 이르는 부건(部件)이 다양한 방식으로 결합해 한자가 완성된다. '목(木),

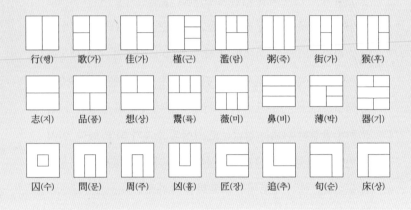

| 行(행) | 歌(가) | 佳(가) | 槿(근) | 濫(람) | 粥(죽) | 街(가) | 猴(후) |

| 志(지) | 品(품) | 想(상) | 鬻(륙) | 薇(미) | 鼻(비) | 薄(박) | 器(기) |

| 囚(수) | 問(문) | 周(주) | 凶(흉) | 匠(장) | 追(추) | 旬(순) | 床(상) |

목(目), 심(心)'처럼 하나의 부건으로 이루어진 한자를 독체자(獨體字)라고 하고, '상(相)'이나 '상(想)'처럼 둘 이상의 부건이 결합한 한자를 합체자(合體字)라고 한다. 합체자는 다시 좌우(또는 좌중우), 상하(또는 상중하), 포위(완전 포위 또는 부분 포위) 등 세 유형으로 나눌 수 있다. 좌우 구조가 68.5퍼센트, 상하 구조가 20.3퍼센트로 한자의 대부분을 차지한다.

미국에서 활동하고 있는 중국 작가 서빙(徐冰, Xu Bing, 1955~)은 한자의 이미지를 빌려 한자처럼 보이지만 읽을 수 없는 이미지를 활용한 대규모 설치 예술로 세계 미술계의 주목을 받고 있다. 서빙은 때로 영어의 단어를 구성하는 여러 알파벳을 한자처

럼 정방형 안에 조합하는 '정방형 단어 서예(square word calligra-phy)' 미술을 시도한다. 가령 'Wiki'를 '𧾷'로 조합하는 방식이다. 세계 5대 와인 가운데 하나인 샤토 무통 로칠드는 세계적인 작가들과 협업해 라벨을 디자인하는 것으로 유명하다. 2013년에는 한국 작가 이우환(1936~)을 협력 작가로 선정한 바 있다. 2018년산은 서빙이 'Mouton Rothschild'를 정방형 단어로 조합한 작품을 라벨에 채택했다. 서빙의 이런 모험적 시도는 한자가 지닌 이차원성을 잘 보여 준다.

가나 자체는 이차원 평면에서 자소들을 결합하는 문자는 아니지만, 그 기원이 한자이므로 자연스럽게 이차원 문자인 한자의 속성을 그대로 이어받았다. 한글은 음소문자면서도 음절 단위로 '모아쓰기'를 하는 세계 유일의 문자다. 컴퓨터 자판에 있는 한글의 자음과 모음을 차례대로 입력하면 컴퓨터는 좌우와 상하로 이동하면서 자동으로 새 글자를 '완공'해 준다. 이런 독특한 '모아쓰기' 덕분에 한글은 한자와 마찬가지로 이차원 평면에 부분들을 조합하여 완성하는 이차원의 문자가 될

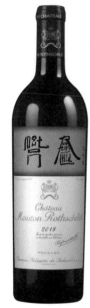

서빙의 작품을 채택한 샤토 무통 로칠드(2018)의 라벨

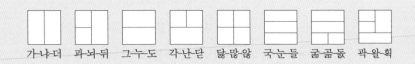

가냐더 과뇌뒤 그누도 각난닫 닳많앓 국눈들 굶곪돍 곽왈획

수 있었다. 한글의 자모는 한자와의 일대일 대응을 위해 애초부터 '모아쓰기'에 적합하도록 고안되었다는 사실을 고려하면 이는 당연한 결과다.

필획 자체에도 다양한 변이형이 잠재해 있다. 한자 필획은 물론 한글 필획도 붓놀림에 따라 형태가 천변만화한다. 강병인 작가는 'ㅎ'을 서로 다르게 95번을 써서 한 작품을 완성하기도 했다. 한글 자음 중에서도 가장 아름다운 'ㅎ'의 자태는 한 송이 꽃봉오리를 닮았다고 강병인은 말한다.[1]

음절문자는 음절 단위로 자유로운 이동과 배열이 가능하다. 한자의 음절성, 그리고 가나와 한글이 한자에서 유산으로 물려받은 음절성은 문화사의 전개에 '대대적이고 돌이킬 수 없는 변화'를 촉발했다. 드라마 〈이상한 변호사 우영우〉에서 주인공은 자신의 이름이 앞으로 읽어도 거꾸로 읽어도 똑같다면서, '기러기·토마토·스위스·인도인·별똥별'을 예로 든다. 거꾸로 읽는 일은 음절을 전제할 때라야 가능하다. 거꾸로 읽을 때 그 단위는

'ㅎ'을 서로 다르게 95번을 써서 완성한
강병인의 작품

음소가 아니라 음절이기 때문이다. 조너선 스위프트는《걸리버 여행기》에서 외과의사 걸리버의 첫 여행지인 릴리프트에 대해 "그들이 쓰는 방식은 유별나다. 유럽인들처럼 왼쪽에서 오른쪽으로, 아랍인들처럼 오른쪽에서 왼쪽으로, 중국인들처럼 위에서 아래로 쓰지 않는다. 종이의 한 모퉁이에서 다른 모퉁이로 비스듬히 쓴다"라고 적고 있다. 전통 시대 동아시아 지역에서는 위에서 아래로 쓰는 세로쓰기가 보편적이었지만, 근대 이후 서양의 영향을 받아 '해행(蟹行, 게걸음)'이라고 비웃던 가로쓰기를 채택했다(물론 일본에서는 여전히 세로쓰기도 널리 쓰인다).

서가에 꽂혀 있는 책들에서도 음절 단위로 자유로운 이동과 배열이 가능한 동아시아 문자의 음절성이 돋보인다. 한국, 중국, 일본의 책들은 표지에는 가로쓰기를, 책등에는 세로쓰기를 사용한다. 서양의 책들은 표지도 책등도 모두 가로쓰기를 사용하므로, 책꽂이에 꽂힌 책을 보기 위해서는 철자 하나하나를 읽어가거나 몸을 오른쪽으로 꺾어야 한다.

동아시아에서는 음절 단위로 자유로운 이동과 배열이 가능하다는 특성을 활용한 유희를 발전시켰다. 순독(順讀)·역독(逆讀)·선회독(旋回讀) 등 자유로운 독법이 가능한 선기도(璇璣圖)와 회문시(回文詩)가 대표적 사례다. 선기도는 오호십육국의 하나인 전진(前秦, 351~394)의 소약란(蘇若蘭)이 유배 간 남편 두도(竇滔)

를 그리워하며 오색실로 수놓아 만들었다는 841자로 된 문자 그림이다. 이 선기도는 다양한 독법이 가능하여 841자로 총 7958수의 시를 찾아 읽어 낼 수 있다고 전한다. 회문시는 어디에서 읽어도 문장이 성립되는, 시작도 끝도 없는 시다. 어떤 글자부터 읽어도 의미가 통하는 회문시를 따로 '자자회문시(字字回文詩)'로 부른다. 차의 미덕을 노래한 회문시〈가이청심야(可以淸心也)〉는 널리 알려져 있다. 이 시는 "可以淸心也(마음을 맑게 할 수 있다)", "以淸心也可(맑은 마음으로도 좋다)", "淸心也可以(맑은 마음도 좋다)", "心也可以淸(마음도 맑을 수 있다)", "也可以淸心(마음도 맑게 할 수 있다)"처럼 어느 글자부터 읽어도 의미가 통한다. 선기도와 회문시의 기원은 명확하지 않지만, 늦어도 남북조시대에는 널리 유행했다.

글자를 탑처럼 쌓아 올려서 만든 보탑시(寶塔詩)도 있다. 승려 혜심(慧諶)의 보탑시, 〈차금성경사록종일지십운(次錦城慶司祿從一至十韻)〉'이 널리 알려져 있다.

음절 단위로 운용되는 한글의 음절성을 시 창작에 적극적으로 활용한 한국 현대시도 드물지 않다. 흰 나비의 양쪽 날개 형상을 빌려 시어를 배열하고 있는 조지훈의 〈백접(白蝶)〉(1968), '山'을 정상으로 삼아 절규하듯 무등산을 호명하는 시어들을 완벽하게 좌우가 대칭인 산의 형태로 쌓아 올린 황지우의 〈무등〉,[2]

①

②

人
隨業
受身
苦樂果
善惡因
不循邪妄
常行正眞
紲糠兮富貴
甲冑兮義仁
況須參玄得眞
自然換骨淸神
體不是火風地水
心亦非緣慮垢塵
沒縫塔中燈燃不夜
無根樹上花發恒春
風磨白月兮誰病誰藥
雲合靑山也何舊何新
一道通方爲聖賢之所履
③ 千車共轍故占今而同進

밤 꽃 불 슬 고 정 가 병 하 너 조 기 가 작 꽃 별 노 한　④
진 다 픈 가 요 가 들 이 는 촐 쁜 슴 은 피 섬 래
가 피 히 로 에 거 이 갔 히 노 가 장 는 겨
리 지 눈 눈 라 화 안 노 사 장 는 밤
라 눈 물 아 화 구 래 을 송 곡
물 짓 픈 고 판 나 라 숨 되 고
　　고 가 운 진 잊 진 뒤
　　슴 히 히 백
　　상 지 접
　　장 않
　　아 는

① 두도 〈선기도〉
② 회문시 〈가이청심야〉
③ 혜심 〈보탑시〉
④ 조지훈 〈백접〉
⑤ 황지우 〈무등〉

無等

山
절망의산,
대가리를밀어버
린, 민둥산, 벌거숭이산
분노의산, 사랑의산, 침묵의
산, 함성의산, 증인의산, 죽음의산,
부활의산, 영생하는산, 생의산, 회생의
산, 숨가쁜산, 치밀어오르는산, 갈망하는
산, 꿈꾸는산, 꿈의산, 그러나 현실의산, 피의산,
피투성이산, 종교적인산, 아아너무나너무나 폭발적인
산, 힘든산, 힘센산, 일어나는산, 눈뜬산, 눈뜨는산, 새벽
의산, 희망의산, 모두모두절정을이루는평등의산, 평등한산, 대
지의산, 우리를감싸주는, 격하게, 넉넉하게, 우리를감싸주는어머니　⑤

산 자들을
위한 기도

그는
확장 공사중인 성당 꼭대기에서 낙상하였다 천장 높이 안치되기로 한
하얀 예수 십자가상에 겨우 매달려, 짧은 무서움을 표현했을 뿐,
그 십자가와 함께 무거운 그의 체중은
땅으로
거침없이
떨어졌다
하얀 석고
십자가와
함께 그는
간단히
산산조각
났다 그는
기도하는
것을 잊지
않았다
아주 가까이에
께져 있던
예수의 귀는
비록
석고 조각이었지만
고막은
터졌겠지만
그는 심장이
멎을 때까지
마음의
혀를 애써
놀려
끝까지
아멘!
기도를
마쳤다

김소연 〈산 자들을 위한 기도〉

성당 꼭대기에서 십자가와 함께 낙상한 이의 내력을 십자가의 형상으로 표현한 김소연의 〈산 자들을 위한 기도〉[3]는 시상(詩想)과 시형(詩形)의 균형이 절묘하다.

알파벳으로도 물론 이런 시도는 가능하다. 프랑스의 초현실주의 시인 기욤 아폴리네르(Guillaume Apollinaire, 1880~1918)의 입체시 '캘리그램(calligram)'은 음소문자인 알파벳과 정형시의 제약을 동시에 뛰어넘는 혁신적 시도로 서양 시의 새로운 영역을 개척했다는 평가를 받지만, 음절 단위로 자유롭게 운용되는 동아시아 문자들의 실험에 비하면 한계는 분명하다.

동아시아 문자들의 음절성은 일상생활에서 음절 수 자체에 대한 애착으로 표현되기도 한다. 중국에서 글의 분량을 측정하는 단위는 한자의 개수다. 원고를 청탁할 때 한자의 총수가 측정의 단위가 되고, 책의 분량 역시 한자의 총수로 가늠된다. 책의 서지사항에 한자의 총수를 표기하는 관행도 여전하다. 한국과 일본에서는 자수(字數) 대신 200자 원고지(때로는 400자 원고지)가 측정의 단위로 활용되지만, 이 역시 음절 수에 대한 애착이 드러나는 다른 관행이다.

이름을 짓는 방식과 태도에서도 동아시아는 다른 지역과 크게 구분된다. 중국과 한국은 한 글자의 성(姓) 뒤에 대부분 두 글자, 드물게 한 글자의 명(名)이 따른다. 일본의 명(名)도 대부분 두

```
          S
          A
         LUT
          M
         O   N
          D   E
         DONT
        JE SUIS
       LA LAN
       GUE  È
       LOQUEN
      TE QUESA
      BOUCHE
     O  PARIS
    TIRE ET TIRERA
   TOU        JOURS
  AUX      A  L
 LEM         ANDS
```

기욤 아폴리네르의 캘리그램. 〈꽃〉(1916)과 〈에펠탑〉(1918)

글자, 드물게 한 글자지만, 성이 대체로 두 글자라는 점에서 중국이나 한국과 구분된다. 어떤 경우든 성명의 음절 수에 관습적 제약이 강하게 작용한다는 점에서는 일치한다.

음절 수에 대한 집착을 잘 드러내는 사례는 정형시다. 일정한 길이의 시행과 음보, 악센트, 연구(聯句), 라임(rhyme)이 반복되는 정형시는 언어 보편적 시의 형식이다. 하지만 한 음절이 많거나 적어도 시가 될 수 없는 오언절구, 오언율시, 칠언절구, 칠언율시로 대표되는 중국의 근체시(近體詩)를 비롯하여 시사(詩史)에서 가장 엄격한 의미의 정형시라고 할 수 있는 시들이 동아시아에서 창작되었다는 사실은 우연이 아니다. 고시와 구분되는 근체시는 오언과 칠언을 기반으로 시의 형식미와 운율의 조화를 극한으로 밀어붙여서 완성한 시체다. 한국어와 일본어는 단음절어가 아님에도 고유한 정형시를 발전시켰다. 초장·중장·종장으로 3장 12구 45자인 한국의 시조(時調), 5·7·5 형식의 17자로 이루어진 일본 하이쿠(俳句)가 그 사례다.

동양의 세계관은 원적이고 순환적이며, 서양의 세계관은 선적이고 일회적이라고 한다. "동쪽 울타리 아래 국화를 꺾어 드니(采菊東籬下), 아련히 남산이 보인다(悠然見南山). 해 저물어 산 기운 좋고(山氣日夕佳), 나는 새들 무리 지어 돌아온다(飛鳥相與還)" 중국 도연명의 연작시 〈음주(飮酒)〉 가운데 널리 사랑받는 구절

이다. 시작도 없고 끝도 없는 세계, 해가 저물 무렵 나는 새들이 무리 지어 돌아오는 귀소(歸巢)의 세계가 원적이고 순환적인 세계다. 한편 뛰어난 조각가이자 건축가로 미궁(迷宮) '라비린토스'를 설계한 아버지 다이달로스의 경고를 무시한 아들 이카로스는 태양 근처까지 날아올랐다가 밀랍 날개가 녹아 바다에 추락하고 만다. 오비디우스의 《변신이야기》에 등장하는 이야기다. 이카로스의 죽음은 태양까지 닿으려는 무모함에 대한 신들의 벌로 해석되기도, 자신의 한계를 초월하여 비상하는 참된 영웅의 모습으로 칭송받기도 한다. 이렇게 창조와 종말, 시작과 끝이 명료한 세계가 선적이고 일회적인 세계다.

　동아시아 문자와 서양 알파벳의 차이는 이런 세계관의 차이를 반영한다. 어쩌면 세계관의 차이가 이런 문자의 차이로 이어졌는지도 모른다.

문자컬트와
문자예술

문자는 정보를 보다 오래, 보다 멀리, 보다 정확하게, 보다 체계적으로 전달하는 수단에 머물지 않고, 때로 주술적 힘을 지니고 있다고 믿어진다. 문자와 현실의 구분이 사라지고, 문자 자체가 주술적 힘을 지니고 현실에 개입하기도 한다.

특정 대상에 대한 종교에 가까운 열광적 숭배를 '컬트'라고 부른다. 동아시아에서는 오랫동안 문자에 대한 종교적 숭배가 이어져 왔다. 성공을 꿈꾸는 이들이 가장 먼저 하는 일은 소망을 써서 걸어 두는 일이다. 가정에서는 가훈을 정성스럽게 써서 눈에 띄는 자리에 걸고, 당대 최고 서예가를 초청해 교훈을 쓰고 돌에 새기는 대학도 흔하다. 동아시아에서 서예를 비롯한 문자예술이 중요한 예술 장르이자 생활의 일부였던 이유는 음절문자이자 이차원 문자인 문자의 속성 때문이지만, 동아시아인들의 문자컬트도 깊은 관련이 있다.

일본 작가 오바 쓰구미가 쓰고 오바타 다케시가 그린 만화 《데스 노트(Death Note)》는 어느 날 주인공이 싫어하는 사람의 이름을 적으면 죽게 되는 '데스 노트'를 우연히 얻으면서 펼쳐지는 이야기다. 20년 동안 베스트셀러를 지키고 있는 국내 학습만화 《마법 천자문》(2003~)도 한자의 주술적 힘이 이야기의 원천이다. "불어라, 바람 풍(風)!"을 외치면 한자가 바람으로 변하고, "잘라라, 칼 도(刀)!"를 외치면 한자는 칼로 변한다.

제액초복(除厄招福, 액운을 물리치고 복을 부르다), 벽사진경(辟邪進慶, 사악한 기운을 쫓고 경사를 맞아들이다)의 기원을 담은 부적[중국이나 일본에서 주부(呪符)라고 부른다]은 문자가 지닌 주술적 힘에 대한 숭배를 잘 보여 준다. 태양과 불과 피의 색인 붉은색으로 주로 문자를 쓰고, 때로 기하학적 문양을 쓰거나 그려서 몸에 지니거나 집에 붙인다. 동학농민전쟁 때 농민군들이 일본군의 총을 피하기 위한 염원으로 몸에 지니거나 불에 살라 먹은 궁을부(弓乙符)는 널리 알려져 있다. 이 부적은 수운 최제우(1824~1864)가 《정감록》에 있는 '궁궁을을(弓弓乙乙)'이란 구절을 따서 만들었다. 입춘대길(立春大吉), 건양다경(建陽多慶) 같은 입춘방도 부적의 성격이 짙다.

한자를 편방으로 쪼개어 견강부회로 해석하는 유희를 파자(破字)라고 한다. 파자는 때로 유희를 넘어 예언이나 참언의 성격을

띠고 역사의 중요한 고비에 등장했다. 태조 이성계의 조선 개국을 예언했다는 "木子乘猪下(목자승저하, 이씨가 돼지를 타고 내려와), 復正三韓境(복정삼한경, 삼한의 국경을 바로 잡는다)", 기묘사화 때 훈구파가 조광조를 모함하기 위해 나뭇잎 위에 꿀로 써서 벌레가 갉아 먹게 했다는 "走肖爲王(주초위왕, 조씨가 왕이 된다)", 선조 때 정여립이 옥판에 새겨 지리산 토굴에 묻어 두었다가 훗날 모반의 징표로 삼았다는 "木子亡奠邑興(목자망전읍흥, 이씨가 망하고, 정씨가 흥한다)" 등이《조선왕조실록》에 기록된 사례들이다. 개국이든 모함이나 모반이든 문자를 근거로 삼은 뒤라야 굳건하다는 믿음이 반영된 결과다.

해음(諧音)은 발음이 같거나 유사한 한자들끼리는 의미까지도 연관성이 있다는 믿음에서 비롯되었다. 중국인들은 해음을 일상에서 두루 활용한다. 숫자 8에 대한 선호가 대표적이다. 숫자 8(pa, 광동 발음은 pat)은 '發財(fācái, 돈을 벌다)', '發展(fāzhǎn, 발전하다)'에 쓰이는 '發(fa, 광동 발음은 fat)'과 해음 관계에 있다. 광동 지역에서 시작된 숫자 8에 대한 선호는 이제 중국 전역으로 확산되었다. 숫자 8이 연속하는 번호의 핸드폰이나 자동차는 비싼 값에 경매로 거래된다. 북경올림픽은 숫자 8이 네 번 겹치는 2008년 8월 8일 저녁 8시에 맞추어 개막했다. 북경의 혹독한 여름을 경험해 본 사람들이라면 숫자 8에 대한 집착 말고는 올림픽을 가장

더운철에 개최해야 했던 다른 이유를 찾기 어렵다는 점에 동의할 터다. 우리 병원들에 4층과 14층이 없는 것에서 알 수 있듯이, 숫자 4에 대한 혐오는 중국을 넘어 한국과 일본에서도 보편적이다. 물론 숫자 4는 다른 죄가 없다. 다만 '死'와 발음이 같을 뿐이다. 선물로 괘종시계를 보내지 않는다든지['송종(送鍾)'은 '장례를 치르다'라는 뜻인 '송종(送終)'과 발음이 같다], 배를 쪼개지 않는 ['분리(分梨)'는 '이별하다'라는 뜻인 '분리(分離)'와 발음이 같다] 금기도 해음 때문이다.

'혼자서 성현, 호걸, 도적을 겸비한 인물'이라는 세평을 받는 명 태조 주원장(1328~1398)이 벌였던 언론 탄압인 문자옥(文字獄)은 문자에 대한 과도한 집착이 어떤 비극으로 이어질 수 있는지를 잘 보여 준다. 1328년 9월 18일, 회수(淮水) 인근 호주[濠州, 현재 중국 안휘성 봉양현(鳳陽縣)]에서 빈농의 막내아들로 태어난 주원장은 황각사에 출가하여 탁발승으로 떠돌이 생활을 하다, 미륵신앙에 기댄 사이비 불교인 백련교를 믿고 홍건적의 일원이 되어 결국 황제의 지위까지 올랐다. 주원장은 아래가 없는 밑바닥에서 출발해 위가 없는 꼭대기까지 오른 입지전의 인물이었음에도 만년까지 출신 배경에 대한 열등감에 시달렸다. 그리고 자신의 부끄러운 과거를 연상시키는 僧(승), 盜(도), 賊(적)을 포함한 한자들의 사용을 금하고 이를 어긴 이들에게 가혹한 형벌을 가

했다. '승'과 발음이 같은 生(생), 대머리를 연상시키는 光(광)과 禿(독), '도'와 발음이 같은 道(도), '적'과 모양이 비슷한 則(칙)도 금지 리스트에 올랐다. 더 큰 문제는 이 한자들이 상용자라서 아무리 조심하더라도 실수를 피하기 어려웠다는 사실이다.

이름을 짓는 방식과 태도도 동아시아와 서양은 크게 다르다. 성의 종류가 제한적인 동아시아, 특히 중국과 한국에서는 변별의 기능을 맡는 이름을 짓는 일에 공을 들인다. 우리나라에서 이름에 들이는 정성은 유별나다. 글자 획수의 홀수와 짝수로 드러나는 음양의 조화를 고려해야 하고, '목·화·토·금·수' 오행의 상생을 지켜야 한다. 사정이 이렇다 보니 자식의 이름을 감히(!) 직접 짓지 못하고 믿을 만한 지인이나 생면부지의 작명소에 의지하는 이들도 적지 않다. 성의 종류가 다양해 이름은 일정 범위에서 흔한 것으로 고르는 서양과는 대조적이다.

이름을 지으면서 왕이나 집안 어른, 공자와 같은 성현의 이름 글자는 써서도 안 된다. 일상에서 이 글자들을 사용할 때는 한두 획을 빼고 쓰거나, 비슷한 의미의 다른 글자를 쓰거나, 아예 글자 자체를 빼야 한다. 당 태종 이세민(李世民)의 이름에 포함된 세(世)는 대(代)로, 민(民)은 호(戶)로 바꾸어 썼고, 《논형》의 저자인 왕세충(王世充)은 세(世)를 빼고 아예 왕충(王充)이라는 이름으로 지금까지 불리고 있다. 이렇게 피휘(避諱)로 인해 초래되는 불편

을 최소화하기 위해 왕들의 이름은 일상에서 거의 쓰지 않는 벽자로, 그것도 외자로 짓는 것이 관행이 되었다. 조선의 태조 이성계와 정종 이방과는 즉위 후 단(旦)과 경(曔)으로 개명했다. 세종의 이름은 도(裪)이고, 정조의 이름은 산(祘)이다. 단종은 한 글자 이름을 쓰면 단명한다는 이유로 홍위(弘暐)라는 두 글자 이름을 지었지만, 17세의 나이로 단명하고 말았다.

당·송을 통틀어 고른 최고의 문장가 여덟 명을 당송팔대가(唐宋八大家)라고 부른다. 이 명예로운 명단에 세 부자가 무더기로 그 이름을 올린 집안이 있다. 아버지 소순(蘇洵, 1009~1066), 큰아들 소식(蘇軾, 1036~1101)과 둘째 아들 소철(蘇轍, 1039~1112)이다. 〈명이자설(名二子說)〉은 아버지 소순이 두 아들의 이름을 수레에 빗대어 '식'과 '철'로 지으며 이름의 내력, 아들들에 대한 기대와 우려를 적은 짧은 글이다.

수레에서 바퀴(輪)와 바큇살 통(輻), 덮개(蓋)와 뒤턱 나무(軫)는 모두 제 역할이 있지만 (수레를 붙잡는) 앞턱 가로 나무(軾)만은 쓰임새가 없어 보인다. 하지만 앞턱 가로 나무를 없애면 결코 완전한 수레라고 할 수 없겠지. 식(軾)아! 네가 남의 시선을 의식하지 않는 사람이 될까 두렵구나. 세상의 모든 수레는 궤도(轍)를 따라 움직이지만, 수레의 공을 말할 때 궤도를 언급하는 일은 없다. 수레가 전복되고

말이 죽더라도 재앙이 궤도에까지 미치는 일도 없다. 궤도는 길흉 화복에서 벗어나 있지. 철(轍)아! 네게는 큰 탈이 없겠구나.

이 글이 명성을 얻은 이유는 스물일곱 살에 얻은 맏아들 소식과 세 살 터울의 둘째 아들 소철에 대한 아버지 소순의 통찰이 두 아들의 생애를 통해 그대로 입증되었기 때문이다. 중국 전체 역사를 통틀어 최고의 팔방미인으로 손꼽을 만한 소식은 재능이 넘치는 천재답게 필화와 좌천과 유배로 점철된 부침 많은 생애를 보냈다. 소식에 비해 천재성이 부족하고 소식만큼 관직이 높지 않았으며 문학과 예술사에서 차지하는 위상이 소식에 미치지 못했던 소철의 삶은 순탄했다. "아버지만큼 아들을 잘 아는 사람은 없다(知子莫如父)"라는 말을 이 글만큼 잘 증명해 주는 사례는 드물다.

이렇게 정성을 기울여 짓고도 이름은 제한적으로 사용됐다. 성년식인 관례(冠禮)나 계례(笄禮)를 행하고 지어 주는 자(字)나 허물없이 부를 수 있도록 지은 호(號)를 따로 지어 불렀다. 자가 원춘(元春)인 조선의 명필 김정희는 잘 알려진 추사(秋思)·완당(阮堂) 말고도 340여 개의 호를 사용했다. 때로는 죽은 후에 생전의 행적을 참작하여 나라에서 내려 주는 호칭인 시호(諡號)를 받거나, 왕은 죽은 뒤 종묘에 신위를 모시면서 바치는 묘호(廟號)로 흔히 불린다. 충무공(忠武公)은 이순신의 시호고, 세종은 조선의

네 번째 왕 이도의 묘호다.

연말이면 동아시아 각국에서 '올해의 한자'를 발표하는 일도 한자에 열광적으로 숭배하는 모습 가운데 하나다. 이러한 행사는 일본 한자능력검정협회에서 고베 대지진이 발생했던 1995년에 '올해의 한자'로 '震(진)'을 선정하면서 시작되었다. 협회는 엽서와 팩스, 홈페이지 등으로 응모를 받아 가장 많은 표를 얻은 한자를 '올해의 한자'로 선정하고, 일본 교토의 천년고찰 청수사(清水寺, 기요미즈데라)에서는 매년 12월 12일을 전후로 관주(貫主)라고 불리는 절의 큰스님이 대형 붓으로 이 한자를 써서 본당에 봉납하는 행사를 연다. 일본에서 12월 12일은 '한자의 날'이다. 시드니올림픽이 열리고 김대중 대통령과 김정일 국방위원장의 역사적 남북정상회담이 개최된 2000년과 런던올림픽이 열리고 야마나카 신야 교토대학교 교수가 노벨생리의학상을 수상한 2012년, 리우올림픽에서 일본 선수들이 기록적인 금메달을 따고 금발의 트럼프가 미국 대통령 선거에서 당선된 2016년에는 金(금)이 올해의 한자로 선정되었다. 러시아가 우크라이나를 침공한 2022년 '올해의 한자'는 '戰(전)'이었다.

올해의 한자를 선정하는 행사는 이제 일본을 넘어 한자문화를 공유하는 동아시아 전역이 큰 관심을 보이는 연말 이벤트가 되었다. 중국은 오랜 규범을 바탕으로 새로운 규범을 확립한다

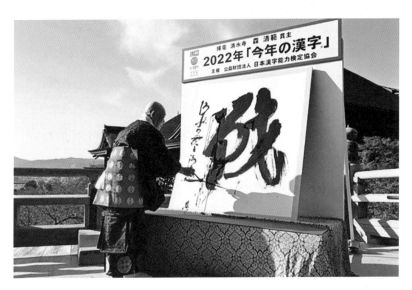

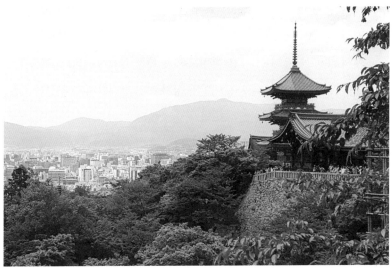

2022년 올해의 한자 '戰(전)'을 쓰는 청수사 관주와 청수사 전경 ⓒ양세욱
이 절에서는 매년 12월 관주가 대형 붓으로 올해의 한자를 써서 본당에 봉납하는 행사를 연다.

는 인민들의 바람을 담아 교육부 산하 국가언어자원조사연구센 터와 상무인서관, 인민망(人民網)의 공동 주관으로 '올해의 한자' 를 선정한다. 2012년에는 '중국의 꿈'을 의미하는 夢(몽)이 '올해 의 한자'로 선정되었고, 2020년에는 코로나 방역에 적극적으로 동참한 중국 인민의 노고를 위로한다는 의미로 民(민)이 선정되 었다. 같은 해 국제관계를 대표하는 한자로는 바이러스를 뜻하 는 疫(역)이 선정되었다. 2008년부터는 중국과 대만의 관계 기 관들이 공동으로 주관하여 양안 문제를 대표하는 '올해의 한자' 를 발표하기 시작했고, 2021년에는 難(난)이 가장 많은 표를 얻 었다. 한국에서는 한국고전번역원이 주관하여 2016년부터 연초 에 '올해의 한자'를 선정하고 있다. 2016년에는 총선거를 앞두고 省(성)이, 2017년에는 사회 전반의 부정부패를 일소한다는 의미 에서 淨(정)이, 2018년에는 한반도의 평화를 염원하는 和(화)가 올해의 한자로 발표되었다. 대만과 싱가포르, 말레이시아에서도 각각 올해의 한자를 선정하고 있다.

우리 사회에서 탈주술화의 길은 아직 멀다. 머뭇거림 없이 이름을 붉은색으로 쓸 수 있는 이들은 많지 않다. 문자컬트라고 이름 붙인 문자에 대한 열광도 폐해가 적지 않다. 하지만 세계를 재현한 문자의 주술적 힘을 매개로 세계를 새롭게 창조하려는 시도는 한편으로 문자예술의 중요한 동력이 되었다.

3

글씨의
미학

예술을 탐한
글씨

글을 잘 쓰는 능력은 언제든 어디서든 높은 평가를 받아 왔다. 글쓰기는 공적 업무를 수행하기 위한 필수적 직무였다. 작가는 오래된 직업의 하나일 터다. 하지만 글씨를 쓰는 행위를 높이 평가하고 보편적 예술로까지 발전시킨 지역은 동아시아 이외에는 드물다.

　족자나 액자든, 편액이나 주련이든, 부채나 두루마리든 서예 작품이 놓여 있다면 한국이나 중국, 일본의 집안이나 사무실, 건물 가운데 한 곳이다. 서예는 동아시아에서 자아를 표현하는 예술 장르이자 심성을 단련하는 수단이며 고유한 문화 자원이기도 하다. 이 지역을 제외하고는 글씨를 장식으로 걸어 두는 곳은 드물다. 글씨를 쓰는 일에 전문적으로 종사하는 서예가를 비롯한 일군의 직업이 따로 있어서 대중에게 존경받고, 서예 작품만으로 전시회가 열리고, 후대에 남기고 싶은 작품들을 보관하는 박

물관을 짓는 지역도 동아시아가 유일하다.

글씨를 쓰는 행위에 대한 존중이 드러나는 사례로 신언서판(身言書判)이 있다. 《당서(唐書)》〈선거지(選擧志)〉에 따르면, 당에서는 상서성(尙書省) 예부(禮部)에서 주관하는 과거에서 진사로 급제한 뒤 바로 관직을 임명하지 않고, 다시 이부(吏部)에서 과거 합격자 가운데 적임자를 선발했다. 이때 전형의 기준이 신언서판이었다. '신'은 용모와 풍채, '언'은 말씨와 언변, '판'은 판단력이고, '서'는 글씨를 의미한다. 해서체가 힘차고 아름다워야 좋은 인사고과를 받을 수 있었다. 서예를 근거로 사람을 판단하는 '서여기인(書如其人)'도 동아시아에서 서예가 차지했던 각별한 위상을 보여 준다.

서예는 다른 문자예술의 근간이다. 서예를 새기면 전각이 되고, 서예를 주조하면 활자가 되며, 서예를 꾸미면 문자도나 타이포그래피가 된다. 출력은 달라도 입력은 서예인 것이다. 글씨는 시서화(詩書畵)로 병칭되는 동아시아 전통예술에서 늘 중심적 위치를 차지해 왔다. 많은 서예 작품이 국보나 보물로 지정되었다. 안평대군의 〈소원화개첩(小苑花開帖)〉이 국보로 지정되었고, 김정희의 글씨만 해도 〈묵소거사자찬(黙笑居士自讚)〉·〈호고연경(好古研經)〉·〈대팽고회(大烹高會)〉·〈차호호공(且呼好共)〉·〈침계(梣溪)〉·〈서원교필결후(書員嶠筆訣後)〉 총 여섯 점이 보물로 지정

되었다. 이광사(李匡師)의 〈서결(書訣)〉은 〈서결〉을 혹독하게 비판한 김정희의 〈서원교필결후〉와 함께 최근에 보물로 지정되었다. 김정희의 〈세한도(歲寒圖)〉(국보)와 〈난맹첩(蘭盟帖)〉(보물)을 비롯하여 서예와 관련이 있는 국보와 보물로까지 범위를 확장하자면 일일이 나열하기 버겁다.

동아시아 전통 사회에서 서예는 늘 제도적으로 장려되었다. 서예는 주(周)의 공식 교과과정인 육예[六藝, 예(禮)·악(樂)·사(射)·어(御)·서(書)·수(數)]의 하나였다. 당(唐)에서 교육과 문화 업무를 총괄하던 홍문관·집현원·한림원에서는 서예가들이 중요한 업무를 수행했다. 전서에 뛰어났던 서예가이자 한유(韓愈, 768~824)의 숙부이기도 한 한택목(韓擇木, ?~?)은 집현원에서, 《서단(書斷)》을 지은 서예가이자 서예 이론가였던 장회관(張懷瓘, ?~?)은 한림원에서 일했다. 저수량이나 유공권처럼 뛰어난 서예가이자 정치가로 황실에서 서예를 가르친 인물들도 있다.

서예에 대한 존중과 열광은 황실도 예외가 아니었다. 황실은 서예 작품들을 수집, 정리하는 일에 크게 공헌했다. 남북조시대부터 본격적으로 시작된 황실의 작품 수집은 당에 이르러 정점에 달했다. 당 황실은 당시까지 전하던 왕희지(王羲之)의 모든 작품을 한데 모았다. 특히 왕희지를 사랑했던 태종은 〈난정집서(蘭亭集序)〉를 구하기 위해 백방으로 노력했고, 아들 고종은 태종이

죽은 뒤 〈난정집서〉를 태종의 무덤인 소릉(昭陵)에 부장했다고 전한다. 청 건륭제는 왕희지의 〈쾌설시청첩(快雪時晴帖)〉, 왕희지 조카인 왕순의 〈백원첩(伯遠帖)〉, 왕희지의 아들인 왕헌지의 〈중추첩(中秋帖)〉을 수집하고, '세 가지 희귀한 보물'을 얻었다는 의미에서 자금성 안에 있는 자신의 서재를 삼희당(三希堂)으로 불렀다(삼희당은 2017년 트럼프의 첫 방중 때 정상회담이 추진된 장소로도 유명하다. 〈쾌설시청첩〉과 〈백원첩〉을 보관 중인 대만의 국립고궁박물원에는 삼희당이란 이름의 카페도 있다). 송의 《순화각첩(淳化閣帖)》이나 청의 《삼희당법첩(三希堂法帖)》 같은 최고의 법첩도 황실의 지원으로 편찬되었다. 당의 태종과 현종, 수금체(瘦金體)로 유명한 송의 휘종, 청의 강희와 건륭처럼 서예로 명성을 남긴 황제들도 드물지 않다. 조선에도 선조와 영조, 정조를 비롯하여 명필인 왕이 즐비하다.

이런 전통은 오늘날까지도 이어지고 있다. 정치가와 명사들은 대부분 붓을 잘 다루었다. 중국의 유적이나 관광지에서 정치가나 명사들의 필적을 발견하기란 어렵지 않다. 중화인민공화국 건국의 주역이었던 모택동(毛澤東, 1893~1976)도 서예에 능숙했다. 북경 근교의 발달령(八達嶺) 장성에는 '不到長城非好漢(만리장성에 이르지 않으면 진정한 사내가 아니다)'이라고 쓰인 비석이 있다. 황하의 급류처럼 막힘이 없고 힘이 넘치는 이 글씨를 비롯하여

삼희당과 삼희당정감새
청 건륭제는 '세 가지 희귀한 보물'을
얻었다는 의미에서 자금성 안
자신의 서재를 삼희당(三希堂)으로
불렀다.

모택동의 〈불도장성비호한〉과 강택민의 〈세계문화여자연유산무이산〉 ⓒ양세욱

중국 전역에서 모체(毛體)를 만날 수 있다. 방문지마다 자신의 필적 남기기를 즐긴 강택민(江澤民, 1926~2022)의 글씨에는 혁명과는 먼 시대를 산 테크노크라트 정치인의 성격이 드러난다.

서예 작품은 길거리에서도 쉽게 찾을 수 있다. 1416년에 창업한 북경 오리구이 전문점 편의방(便宜坊)의 간판은 서예가 동수평(董壽平, 1904~1997)이 썼고, 1864년에 창업한 또 다른 북경 오리구이 전문점 전취덕(全聚德)은 당대의 명필 전자룡(錢子龍)이 쓴 글씨를 줄곧 간판으로 사용하고 있다. 궁중 요리를 내는 방선(仿膳)은 작가 노사(老舍, 1899~1966)의 글씨이고, 동인당(同仁堂)은 서예가 계공(啓功, 1912~2005)의 글씨이며, 중국은행(中國銀行)과 중국서점(中國書店), 자금성 북문의 고궁박물원(故宮博物院)은 저명한 학자이자 관료였던 곽말약(郭沫若, 1892~1978)의 글씨다. 오락이나 체육 활동으로 발전한 서예도 있다. 아침이면 기공이나 태극권을 하는 사람들 옆에서 물통이 달린 긴 붓을 들고 수련하듯 지서(地書)를 쓰는 노인들을 쉽게 볼 수 있다.

유네스코는 2009년 중국의 신청을 받아들여 서예를 '인류무형문화유산 대표목록'에 등재했다. 등재가 결정되기 직전 해인 2008년 장예모(張藝謀, 1950~) 감독이 연출한 북경올림픽의 개막 공연을 통해 서예는 세계인들에게 강렬한 인상을 심어 줬으며 인류가 공동으로 보존해야 할 살아 있는 유산으로 공인받았다.

저명한 학자이자 관료였던 곽말약이 쓴 고궁박물원 ⓒ양세욱

북경 이화원에서 지서(地書)를 쓰는 노인 ©양세욱
청도 5·4광장에서 글씨를 쓰는 구필 작가 ©양세욱

서예는 이른 시기부터 한국·일본·베트남 등으로 전파되어, 때로는 심성 수양과 전인 교육의 수단으로, 때로는 지식인들의 여기이자 예술로 발전했다. 한호(1543~1605)의 석봉체, 김정희 (1786~1856)의 추사체 같은 빛나는 사례들을 거론하지 않더라도 동아시아 다른 지역의 한자 서예를 중국의 아류 정도로 여길 수는 없다. 한국·일본·베트남은 고유의 문자인 한글이나 가나, 쯔놈을 바탕으로 서예의 외연을 부단히 넓혀 오고 있다.

한국에서 '서예'는 원래《고려사》에 등장하는 관직명이었다. 992년(성종 11년)에 설치된 국자감(國子監)에는 서예를 전문으로 가르치는 서학(書學)을 두고 종9품의 교수관을 서학박사라 불렀고, 주요 부서마다 행정 실무를 맡아 문서를 작성하는 하급 관료를 두었다. 이들을 '서예'나 '서령사(書令史)·시서예(試書藝)·서수(書手)' 등으로 불렀다. 저명한 추사 연구자이자 경성제국대학 철학과 교수를 지낸 후지쓰카 지카시(藤塚鄰, 1879~1948)로부터 〈세한도〉를 인수한 서예가 손재형이 1945년에 서예라는 용어를 주창하고, 1949년 11월 21일부터 12월 11일까지 경복궁미술관에서 개최된 제1회 대한민국미술전람회(약칭으로 '국전')에 동양화·서양화·조각·공예와 함께 서예 부문이 공모에 포함되면서 이 명칭이 공식화되었다. '서'가 전통 시대 지식인들이 익혀야 할 여섯 가지 능력인 육예(六藝)의 하나라는 점에 착안한 용어다.

우리가 서예라고 부르는 글씨를 쓰는 예술을 중국과 베트남에서는 서법(書法), 일본에서는 서도(書道)라고 부른다. 중국에서도 서예라는 말이 쓰이지 않은 것은 아니지만, 위진남북조시대를 기점으로 서법이라는 말이 보편적으로 사용되었다. 서법은 글씨를 쓰는 법도라는 의미다. 이름난 고인들의 필적을 모은 책을 법첩(法帖)이라고 부르니, 서법은 다분히 글씨의 전통을 중시하는 용어다. 일본에서 서도라는 말은 헤이안시대부터 쓰였다. 차 마시는 예법을 다도, 검 쓰는 법을 검도, 꽃꽂이를 화도라고 부르는 것과 같은 취향의 조어다. 우리도 해방 이후 서예라는 이름이 공식화되기 이전까지는 서, 서법, 서도라는 용어를 두루 써왔다. 일제강점기에 보편화된 서도에 대한 거부감으로 제안된 서예라는 이름에서 서예가 현대 예술의 독립된 장르로 인정받기를 바라는 열망을 읽을 수 있다.

선과
여백의
미학

서예는 붓으로 획을 긋는 예술이다. 황지우는 〈삶〉(1985)이라는 시에서 "비 온 뒤/ 또랑가 고운 이토(泥土) 우에/ 지렁이 한 마리 지나간 자취"가 '5호 당필(唐筆)' 같다고 말한다. 서예가의 일은 지렁이의 일과 크게 다르지 않다. 지렁이가 온몸으로 진흙을 밀고 지나간 자취가 '일생일대(一生一代)의 일획(一劃)'이 되듯이, 먹물을 머금은 붓끝으로 종이를 밀고 지나간 자취에도 일획이 남는다. 붓의 굵기와 먹의 농담(濃淡), 필압(筆壓)의 강약(强弱)과 운필(運筆)의 지속(遲速)에 따라 굵은 획과 가는 획, 긴 획과 짧은 획, 곧은 획과 굽은 획, 둥근 획과 모난 획, 진한 획과 옅은 획, 살찐 획과 여윈 획, 젖은 획과 마른 획, 여린 획과 굳센 획이 만들어진다. 일생일대의 일획이자 재현이 불가능한 유일무이의 일획이다.

위진남북조의 사혁(謝赫)은 중국 최초의 회화 이론서로 평가

되는《고화품록(古畫品錄)》에서 그림을 평가하는 여섯 가지 법칙인 육법(六法)을 제안했다. 그 첫째가 '기운생동(氣韻生動)'이다. 사혁은 기운생동의 의미에 대해 어떤 설명도 더하지 않았다. 그럼에도, 어쩌면 그래서 기운생동은 동아시아 미학의 핵심어가 되었고, 나아가 일상생활에서까지 널리 쓰이는 개념이 되었다. 구름의 형상을 본뜬 글자이자 기세(氣勢), 생기(生氣)의 기(氣)는 힘이다. 내면에 응축된 힘이 작품에 전이되어 기가 된다. 운치(韻致), 여운(餘韻)의 운(韻)은 멋이다. 획과 획, 획과 여백의 조화가 드러내는 리듬감이 운이다. 회화 이론으로 제안된 기운생동은 문인화에서 시작이자 끝이다. 글씨와 그림이 다르지 않으므로, 글씨에서도 기운생동은 알파이자 오메가다. 맥이 빠지고 늘어지고 속된 기운이 있는 글씨가 죽은 글씨라면, 힘이 넘치고 긴장되고 격조가 있는 글씨가 살아 있는 글씨고 기운생동 하는 글씨다. 글씨는 노래와 같다. 처음부터 끝까지 단조롭게 쓴 글씨는 강약과 고저 없이 부르는 밋밋한 노래다. 글씨는 춤과도 같다. 기운생동 하는 글씨는 율동감이 넘치는 춤이기도 하다.

　기운생동의 획을 얻기 위한 전제 조건은 일필휘지(一筆揮之)다. 일필휘지는 머뭇거리지 않고 한 번에 힘을 실어 의도한 획을 얻는 것이다. 일필휘지는 속도와는 다른 차원의 문제다. 망설임이나 머뭇거림이 없이 단번에 써야지, 빠르게 쓴다고 일필휘지

가 되는 것은 아니다. 서예는 그림과 달리 재필(再筆)·보필(補筆)·가필(加筆)을 금기로 여긴다. 기운생동은 덧칠이 없는 일필휘지를 통해서만 얻을 수 있다.

붓의 자취에 남은 획들이 어우러져 글자가 형태를 드러낸다. 획들이 모여 글자를 이루는 과정을 결자(結字) 또는 결구(結構)라고 부른다. 큰 글자와 작은 글자, 빽빽한 글자와 성근 글자, 단단한 글자와 무른 글자, 거친 글자와 부드러운 글자를 상황에 맞게 부리고, 이 글자들이 어우러져 작품 하나가 완성된다. 종이라는 우주에 글자들을 배치하고 운용하는 과정이 장법(章法)이다. 포치(布置)나 포국(布局)이라고도 부른다.

육법의 다섯 번째는 '경영위치(經營位置)'다. 《시경》에서 '집을 짓다'라는 의미로 처음 등장하는 '경영'은 작품의 구상이라는 의미이고, '위치'는 자리이자 오브제의 배치다. 화가가 붓을 들기 이전에 작품의 구도와 오브제의 배치를 고려하는 일이 경영위치다. 경영위치라는 개념은 회화의 구도는 물론 서예의 장법이나 건축의 설계와도 일맥상통하는 개념이다(서울시 총괄 건축가를 지낸 서울대 건축학과 김승회 교수의 설계사무소 이름이 '경영위치'다). 또 경영위치는 미장센과도 다르지 않다. 연극이나 영화에서 무대나 화면에 담길 모든 시각적 요소를 연출 의도에 맞게 사전에 계획하고 이미지를 만드는 작업이 미장센이다. 바탕과 지면, 공간과 화

면을 어떻게 구성하고 위치를 어떻게 경영하는지에 따라 작품의 수준이 결정되는 것은 그림과 글씨, 건축과 영화가 매한가지다.

획들이 모여 글자를 이루고, 글자들이 모여 작품을 이루는 과정은 빈 공간이 채워지는 과정이면서 동시에 여백이 드러나는 과정이다. 건축과 마찬가지로 서예도 공간 예술이다. 건축이 공간의 분할이듯이 서예도 지면의 분할에 대한 것이다. 서예에서 여백은 중요하다. 여백은 그저 텅 비어 있는 의미 없는 공간이 아니다. 공간이 건축의 일부이듯, 묵음이 음악의 일부이듯, 침묵이 대화의 일부이듯 여백은 작품의 일부다. 여백은 빈 바탕이자 생명력으로 충만한 자리다. 여백은 땅이고 하늘이며, 물이고 눈이기도 하다. 피카소는 제백석의 유명한 새우 그림을 보고, 새우 그림에 물이 없는데도 물이 보인다고 평했다. 제주도에 유배 중이던 김정희가 제자 이상적에게 그려준 〈세한도〉에서 집의 오른편에 갈필로 문지른 야트막한 언덕 너머의 여백은 한라산까지 이어지는 설원이다.

여백은 물리학의 전기장이나 중력장 같은 장(field)과도 이어진다. 물리 세계에서 장은 여러 힘이 교차하는 자리이자 장 자체가 공간이기도 하다. 김정희의 〈계산무진(谿山無盡)〉에서 한가운데 여백은 사방으로 흩어질 듯 변화무쌍한 네 글자의 원심력을 제자리로 이끌어 균형을 이루는 구심점이다. 여백이 글자들과

당 태종의 명으로 구양순이
임모한 글씨를 돌에 새겨 탁본한 정무본(定武本) 난정서

만들어 내는 팽팽한 긴장감은 서예를 글씨 쓰는 예술을 넘어 공
간을 경영하는 예술로 이끈다. 여백은 낙관을 위한 공간이기도
하다. 흰 여백과 검은 붓 자국으로 이루어진 흑백 화면과 강렬한
대비를 이루며 절묘한 위치에 찍힌 붉은 전각들은 서화 전체를

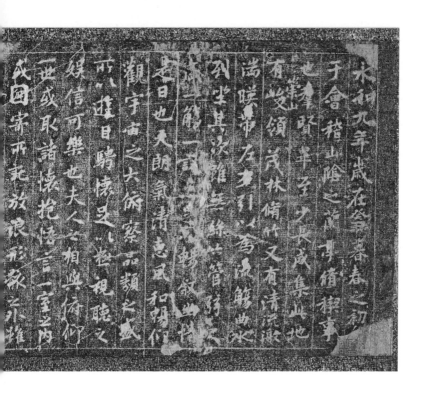

생동하게 만드는 서화 미학의 완성이다.

〈모나리자〉 윗부분에 글씨가 쓰여 있다고 상상해 보라. 서양화에서는 글씨가 어울리지 않고 글씨를 쓸 여백조차 찾기 어렵다. 고갱의 최후 작품으로 알려진 〈우리는 어디서 왔고, 우리는

무엇이며, 우리는 어디로 가는가(D'où Venons Nous/ Que Sommes Nous/ Où Allons Nous))에서 유례없는 긴 제목을 그림에 남겨 두기 위해 좌상 모서리에 노란색으로 공간을 따로 마련한 이유를 알 수 있다.

예술가에 대한 최대의 모욕은 누군가와 닮았다는 말일 것이다. 예술은 '유니크(unique)'해야 한다. 비슷한 다른 것이 연상되지 않는 것, 유일무이한 것이 유니크한 것이다. 서예도 그러하다. 활자로 찍어 낸 듯이 개성이 없는 글씨는 죽은 글씨다. 소나무 숲에 똑같이 굽은 소나무가 없듯, 모든 글자는 유일무이해야 한다. 한 작품 안에서 중복되는 글자라도 같은 자형으로 쓰지 않는다. 왕희지의 〈난정집서〉에는 '之(지)' 자가 20번 반복해서 나온다. '之(지)'는 '以', '不', '人', '一' 등과 함께 한문에서 사용 빈도가 가장 높은 한자이므로 중복을 피하기 어렵다. 왕희지는 이 '之(지)'를 맥락에 따라 모두 다르게 썼다.

서예를 포함한 예술에서 기술적 숙련은 중요하다. 일생일대의 일획 뒤에는 천 획, 만 획의 훈련이 숨어 있다. 시간의 축적을 통해 도달했을 기예는 일순간에 감상자를 압도한다. 유년의 왕희지가 글씨를 쓰고 벼루를 씻던 연못인 세연지(洗硯池)는 늘 먹물로 검게 물들었다고 전한다. 추사도 벼루 열 개에 구멍이 나고 붓 천 자루가 닳도록 글씨를 썼다. "서예가란 모름지기 팔뚝 아

래에 309개의 옛 비문 글씨를 완전히 익혀 간직하고 있어야 한다"라고 말한 이도 추사다. 자유자재로 붓을 놀리기 위한 시간의 축적을 보여 주는 사례들이다.

하지만 기술적 숙련은 예술에 이르는 필요조건일지언정 충분조건이 될 수 없다. 작품은 창작자와 감상자를 연결하는 매체다. 최상의 작품은 글씨를 쓰는 사람의 손끝이 아니라 '가난하고 외롭고 높고 쓸쓸한' 정신에서 빚어진다. 선과 여백의 서예 미학은 결국 서예가의 정신에서 출발하여 정신으로 귀결된다.

글씨와
그림은
하나

현재 북경 고궁박물원에서 보관하고 있는 〈수석소림도(秀石疎林圖)〉(1300)는 원 조맹부(趙孟頫, 1254~1322)의 수묵화다. 우뚝 솟아오른 바위(수석)와 성긴 고목(소림) 세 그루가 있다. 바위와 나무 사이에는 대나무가 싱싱하고, 바닥에는 난초도 보인다. 〈수석소림도〉의 왼편에는 유려한 행서로 아래와 같은 화제가 적혀 있다.

石如飛白木如籒 [돌은 비백(飛白)이요, 나무는 주문(籒文)]

寫竹還於八法通 [대나무 쓰기는 팔법(八法)으로 통하네]

若也有人能會此 [이 이치를 터득한 이가 있다면]

方知書畫本來同 [글씨와 그림이 본래 같음을 알리라]

비백은 밝은 먹물에 적신 붓을 빨리 놀려 붓 자국을 드러내는 서체니, 바위의 질감을 비백으로 표현했다는 뜻이다. 주문은 전

조맹부의 〈수석소림도〉, 북경 고궁박물원 소장

서의 다른 이름이니, 전서의 필세로 나무를 그렸다는 뜻이다. 팔법은 '永(영)'을 쓰는 데 필요한 여덟 가지 필획인 측(側)·늑(勒)·노(弩)·적(趯)·책(策)·약(掠)·탁(啄)·책(磔)을 아울러 일컫는 '영자팔법(永字八法)'이니, 잎과 줄기의 방향에 따라 서로 다른 여덟 가지 필획으로 댓잎을 '썼다'는 뜻이다. 비백으로 돌을, 전서로 나무를, 영자팔법으로 대나무를 쓰듯이 그리는 이치를 터득한 사람이라야 글씨와 그림이 본래 하나임을 알 수 있다는 의미다. 그림은 '그리는' 것이 아니라 '쓰는' 것이라는 역사적 선언이다.

〈수석소림도〉는 서화동원(書畫同源)이라는 조맹부 자신의 예술론을 본으로 제시한 실험적 작품이다. 서화불이(書畫不二) 또는 서화동체(書畫同體)라고도 부르는 이 예술론은 중국 미학의

핵심이고, 화원의 직업 화가들과는 구분되는 문인화의 출발을 알린 선언문이다. 글씨를 쓰다 남은 먹으로 난을 치고, 대나무를 그리다 남은 먹으로 화제를 쓰니, 글씨와 그림은 그 근본에서 하나다. 같은 종이 위에 붓으로 만들어 낸 점과 선이 글씨를 이루면 서예고 산수를 이루면 산수화니, 서법으로 화법을 삼고 화법으로 서법을 삼는다는 의미이기도 하다. 글씨를 쓰는 펜과 그림을 그리는 붓이 다르고, 잉크와 물감, 종이와 캔버스가 구분되는 서양의 전통에서는 상상하기 어려운 선언이자 실천이다.

"난을 치는 법은 예서와 가까워서 문자향(文字香)과 서권기(書卷氣)를 갖춘 뒤라야 얻을 수 있다. 난법은 화법(畵法)을 절대 피해야 한다. 만약 화법으로 난을 그리려 들면 붓을 아예 들지 않는 게 낫다"(김정희, 〈여우아(與佑兒)〉, 《완당선생전집》 권2)라는 김정희의 말은 조맹부 화제의 변주이자 동곡이음(同曲異音)이다. 제주도에 유배 중인 김정희는 제자 조희룡의 난 그림을 비판하면서 기생첩인 초생에게 얻은 아들 김상우(金商佑, 1817~1884)에게 난을 잘 치는 비밀을 일러 준다. 정물화를 그리듯 난을 그리려거든 아예 붓을 들지 말고, 학문과 독서에서 배어나는 향기인 문자향과 서권기부터 갖추라는 요지다. 김정희의 난을 치는 비밀을 엿볼 수 있는 작품이 〈불이선란도(不二禪蘭圖)〉다.

조맹부의 서화동원은 당 장언원(張彦遠, 815~907)과 위진남북

조의 안연지(顔延之, 384~456)로까지 연원이 거슬러 올라간다. 장언원은 중국의 회화 역사와 이론, 비평에 관한 최초의 통사이자 백과사전인《역대명화기(歷代名畫記)》(847~859)에서 "글씨와 그림은 이름만 다를 뿐 한 몸(書畫異名而同體)"(《역대명화기(歷代名畫記)》〈서화지원류(叙畫之源流)〉)이라고 말하면서, 안연지의 '삼도설(三圖說)'을 근거로 제시한다. 삼도설에 따르면, 세상에는 세 종류의 도재(圖載), 즉 도상이 있다. 괘상(卦象)은 철학적 이치를 드러내는 도상이고, 문자는 말의 의미를 구분하는 도상이며, 회화는 형태를 나타내는 도상이다. 괘상·글씨·그림은 표현 방식에 차이가 있음에도 자아와 세계를 표현하는 기호라는 점에서 같다.

　한국어에서 글과 그림은 어원도 같아서 모두 '긁다'에 어원을 둔 동사 '그리다(畫)'에서 갈라져 나왔다는 주장도 있다. '그림'은 '그리다'의 어간 '그리-'에 명사형 어미 '-ㅁ'이 붙은 형태고, '글'은 어근 '그리-'가 축약되어 자체로 명사를 이룬 말이라는 것이다. 그렇다면 글이든 그림이든 아득한 시절 손톱이나 날카로운 쇠붙이 끝으로 벽면을 긁어 파는 원초적 동작과 관련이 있다. 나아가 '그리다'는 형용사 '그립다'로 발전하여 '마음에 그림으로 떠오르는 것'을 의미하는 '그리움'이 되었다. '그리움'이라는 사랑스러운 단어도 '그리-'에서 파생되었다는 주장을 받아들인다면, 글과 그림, 그리움은 모두 뾰족한 도구로 대상에 흔적을 새기

는 행위를 나타내는 '긁다'와 관련되는 어휘다. 활자의 형태로 긁는 것은 '글'이 되고, 선이나 색을 화폭 위에 긁는 것은 '그림'이 되며, 생각이나 이미지를 마음속에 긁는 것은 '그리움'이 된다. 글씨와 그림, 나아가 시까지 서로 다르지 않은 까닭은 결국 한마음에서 비롯되기 때문이다.

시와 서와 화는 전통예술에서 일상적으로 공존한다. 시가 읽는 예술이고, 그림이 보는 예술이라면 서예는 읽고 보는 예술이다. 서예는 시와 그림의 성질을 겸하고 있다는 의미다. 글씨의 의미를 읽고 새기는 예술이면서 글씨의 조형적 아름다움을 눈으로 감상하는 예술인 것이다. 당의 시인 왕유(王維)는 "시 속에 그림이 있고, 그림 속에 시가 있다(詩中有畵, 畵中有詩)"라는 유명한 말을 남겼다. 시는 형태가 없는 그림이요, 그림은 형태를 갖춘 시다. 그렇다면 서예는 형태를 갖춘 시이자 그림일 터다. 시와 서와 화는 때로는 한 작품 안에서, 때로는 분리되어 상보 관계를 이룬다.

다시 〈수석소림도〉를 살펴보자. 한 작품 안에 시가 있고, 글씨가 있고, 그림이 있다. 능숙한 필치로 써 내려간 시는 그림에 대한 해설이면서 동시에 그림의 일부이기도 하다. 그림의 여백은 동시에 화제라고 부르는 글을 위한 자리이기도 하다. 2011년 4억 2550만 위안(718억 원)에 낙찰된 〈송백고립도(松柏孤立圖)〉, 산

수를 담은 12폭 병풍으로 2017년 9억 3150만 위안(1533억 원)에 낙찰된 〈산수십이조병(山水十二條屏)〉 같은 제백석의 대표작도 시면서 글씨고, 글씨면서도 그림이다. 김정희의 〈불이선란도〉도 마찬가지다.

오관중의 〈다리(橋)〉
필획 하나하나는 다리라는 건축을
이루는 일부분이다.

　서화동원의 정신은 현대의 작가들에게도 이어지고 있다. 근현대 중국을 대표하는 화가인 오관중(吳冠中, 1919~2010)의 〈다리(橋)〉(2006)를 살펴보자. 필획 하나하나가 다리라는 건축을 이루는 일부분인 이 작품에서 서예와 그림의 경계는 애초에 없다. "중국화든 서양화든 배우면 배울수록 나는 이들 사이에서 예술 규범의 공통점을 발견하게 된다. 나는 동방과 서방, 인민과 전문가, 구상과 추상 사이를 잇는 다리를 짓고 싶었다"[1]라고 오관중은 말한다. 전통 서화의 기법과 정신을 토대로 서구의 추상주의를 수용한 한국 작가 이응노(1904~1989)·남관(1911~1990)·서세옥(1929~2020)·이우환(1936~)의 작품에까지 서화동원의 정신은 이어진다.

　"천재를 믿지 않는 사람, 혹은 천재란 어떤 것인지를 모르는

사람은 미켈란젤로를 보라"라는 로맹 롤랑의 말대로 그림과 건축·조각까지 영역을 넘나들며 위대한 성취를 이룬 미켈란젤로 같은 이가 서양의 전통에도 없지는 않다. 하지만 전통 시대 동아시아에서는 서예가와 화가, 시인을 겸하는 사례가 헤아리기 어려울 정도다. 시서화를 업으로 삼은 전업 작가가 아니고 본래 학자이자 직업인으로서 정치가임에도 그러하다. 글씨와 그림이 다르지 않고 시와 그림이 다르지 않기 때문이다.

장언원은 《역대명화기》에서 "그림을 잘 그리는 사람 중에는 글씨를 잘 쓰는 이도 많다(工畵者多善書)"라고 적고 있다. 시와 서와 화에 두루 능한 사람을 삼절(三絶)이라고 불렀다. 조맹부만 하더라도 당대 최고의 서예가였고 화가였으며 전통 지식인이 누구나 그렇듯이 시인이기도 했다. 대표적 삼절이다. 추사 김정희도 마찬가지다. 김정희는 숱한 명작을 남긴 서예가였고, 〈세한도〉뿐 아니라 〈불이선란도〉를 비롯한 난 그림으로 일가를 이룬 화가였으며, 시를 쓰고 문예이론을 펼친 문인이었다.

그 사람,
그 글씨

사실 미술 같은 건 없다. 미술가가 있을 뿐이다(There really is no such thing as Art. There are only artists).

오스트리아 출신의 미술사학자 곰브리치(Ernst H. J. Gombrich, 1909~2001)가 세계적으로 두루 읽히는 미술사 책인《서양미술사》의 처음과 끝에서 거듭하는 문장이다. 고정불변하는 고유명사 'Art'는 없고, 시간과 장소에 따라 다양한 미술을 창조하는 일반명사 '아티스트들'이 있을 뿐이라고 곰브리치는 말한다.《서양미술사》의 또 다른 유명한 문장을 빌리자면, 미술의 역사는 결국 "기술적 숙련의 진전에 관한 이야기가 아니라, 변화하는 생각과 요구에 대한 이야기"다.

새로울 것 없는 말이기도 하다. 동아시아 전통예술론의 요체도 곰브리치의 말과 다르지 않다. 중국의 시인과 화가와 서예가

들이 최초로 자기 자신을 발견했다고 여겨지는 위진남북조부터 이미 모습만 옮긴 '형사(形似)'를 넘어 정신을 담은 '신사(神似)'에 이른 그림을 그리고 글씨를 써야 한다는 생각이 지배적이었다.

동아시아에서 서예가 두 천 년기 이상 주도적 예술 장르로 군림할 수 있었던 이유는 서예가 동아시아인들의 '변화하는 생각과 요구'를 감당해 왔기 때문이다. 한의 양웅(揚雄, 기원전 53~18)은 "말은 마음의 소리요, 글씨는 마음의 그림이다(言, 心聲也; 書, 心畫也)"(《법언(法言)》〈문신(問神)〉)라고 말했다. 서예는 동아시아인들의 개성과 이상, 마음을 담아낸 그림이었다.

예술을 위한 예술을 높이 평가하지 않고, 윤리학이 배제된 미학을 경계했던 동아시아에서 서예와 서예가는 독립적이지 않다. 인품(人品)이 곧 서품(書品)이고, 서품은 인품에서 출발한다. 공자는 "도에 뜻을 두고, 덕에 근거하고, 인에 의지하고, 예에 노닐어야 한다(志於道, 據於德, 依於仁, 遊於藝)"(《논어》〈술이〉)라고 말한다. 도에 뜻을 둔 이후라야 육예(예·악·사·어·서·수)에서 노닐 수 있으되, 그 역은 성립하지 않는다.

〈위부인의 필진도 말미에 쓰다(題衛夫人筆陣圖後)〉는 왕희지가 유년 시절의 서예 스승이었던 위부인이 지은 〈필진도(筆陣圖)〉에 썼다는 짧은 발문이다. 〈필진도〉는 실전되고 지은이가 왕희지인지도 증명하기 어려운 오래된 글이지만, 지금까지도 가장 널리

읽히는 서예론이다. 발문이 흔히 그러하듯, 발문의 형식을 빌려 지은이 자신이 하고 싶은 얘기, 여기서는 서예론을 펼치고 있다.

글씨를 쓰려는 이는 먼저 벼루가 마른 상태로 먹을 갈면서 정신을 집중하고 생각을 고요하게 한 채로 자형의 크고 작음, 높음과 내림, 평평함과 곧음, 떨침과 움직임을 미리 구상하여 필세의 힘줄과 맥이 서로 연결되게 만들어야 한다. 마음이 붓놀림보다 앞선 뒤라야 글자를 쓸 수 있다(夫欲書者, 先乾研墨, 凝神靜思, 預想字形大小, 偃仰平直振動, 令筋脈相連, 意在筆前, 然後作字).

서예는 바른 자세로 앉아 먹을 갈면서 마음을 가라앉히고 글씨에 대한 구상을 가다듬는 일에서 시작된다. 마음이 붓놀림보다 앞선다는 의재필전(意在筆前) 또는 의재필선(意在筆先)의 격률에 따르면 필적이나 묵적은 그대로 마음의 궤적이고 글씨를 쓰는 이의 확장된 자아인 셈이다. 마음과 손이 서로 호응한다는 심수상응(心手相應)도 같은 의미다. 판교(板橋) 정섭(鄭燮, 1693~1765)의 유명한 대나무 비유를 빌리자면 '눈의 대나무(眼中之竹)'는 '가슴의 대나무(胸中之竹)'를 거친 뒤라야 '손의 대나무(手中之竹)'로 표현될 수 있다.

서예와 서예가의 관계를 표현하는 데 널리 인용되는 말이 '서

여기인'이다. 글씨는 그 사람과 같아서 글씨를 통해 글씨를 쓴 사람의 안목과 식견, 나아가 성격과 인품까지 판단할 수 있다는 의미다. 청의 유희재(劉熙載, 1813~1881)가 《예개(藝槪)》〈서개(書槪)〉편에서 한 말이다. 유희재는 "서(書)는 여(如, 같음)다. 그 학문과 같고, 그 재능과 같고, 그 뜻과 같다. 종합하면 그 사람과 같다(書如也. 如其學, 如其才, 如其志. 總之曰: 如其人而已)"라고 말한다. 한에서 유행했다가 고증학의 바람을 타고 청에서 부활한 인성구의(因聲求義, 한자의 의미를 발음이 비슷한 다른 한자를 통해 밝히는 훈고학의 방법론)에 따라 '서'를 라임이 같은 '여'로 풀이한 언어유희에 불과하다. 채옹(蔡邕)의 〈필론(筆論)〉에 등장하는 첫 문장인 "글씨는 (마음을) 풀어놓는 것이다(書者, 散也)"가 '서'를 초성이 같은 '산'으로 풀이한 언어유희인 것과 같은 이치다. 그럼에도 이 말이 널리 퍼진 까닭은 글씨와 글씨를 쓰는 사람의 관계에 대한 오랜 믿음을 명료한 언어로 표현했기 때문이다.

독일의 생리학자이자 아동 심리학과 심리 발생학의 개척자인 빌헬름 프라이어(1841~1897)는 "글씨는 뇌의 흔적이다"라고 말했다. 19세기부터 크게 유행하기 시작한 필적학(graphology)이라는 유사 과학도 있다. 필적학의 신봉자들은 필적의 모양과 크기, 기울기와 자간 등으로 사람의 성격과 취향, 심리 상태는 물론 범죄 성향이나 재력의 유무까지도 추정할 수 있다고 믿는다. 필적

정섭의 〈묵죽도〉, 대만 국립고궁박물원 소장.
'눈의 대나무'는 가슴의 대나무를 거쳐 뒤따라
'손의 대나무'로 표현될 수 있다고 정섭은 말한다.

학은 범죄과학에서 포렌식으로 활용하는 필적 감정과는 물론 다르다. 필적학은 과학적 증거가 충분치 않음에도 프랑스에서 광범위한 지지를 받고 있고, 실험심리학과 정신의학 분야의 전문가들 사이에서도 필적학의 일부 성과에 관심을 두고 이를 활용하려는 노력은 계속되고 있다. 필적과 정신의 관계는 언어와 정신의 관계를 닮았다.

세계를 인식하는 데 언어가 큰 영향을 미친다는 주장을 내세운 상징적 인물은 미국 언어학자이자 인류학자 에드워드 사피어와 그의 제자 벤저민 워프다. 워프의 "우리는 우리의 자연 언어가 그려 놓은 선에 따라 자연을 분할한다"라는 말은 '사피어-워프 가설'의 강령과도 같다. 이 가설의 강력한 형태를 언어 결정론이라고 부르고, 약한 형태는 언어 상대론이라고 부른다. 언어 결정론자들은 언어가 우리가 세계를 받아들이는 필터와 같다고 주장하고, 언어 상대론자들은 언어가 사고를 결정하지는 않지만 둘은 연관성이 있어서 언어가 달라지면 세계를 받아들이는 방식도 달라진다고 말한다. 주류 언어학에서 언어 결정론은 받아들이지 않지만, 언어 상대론을 지지하는 증거들은 차고 넘친다. 필적학에 대해서도 같은 태도를 지니는 것이 안전하다. 마찬가지로 필적이 운명을 결정한다는 주장은 받아들이기 어렵지만, 필적과 성향이 미묘한 방식으로 상호작용한다는 주장을 나름의 근

거를 갖추었다고 믿는다.

서여기인의 사례는 중국 미술사에서 차고 넘친다. 안진경(顏眞卿, 709~785)이 서예가로서 생전에 누린 명성을 훨씬 뛰어넘어 송 이후에 당 전체를 대표하는 서예가이자 '왕희지를 넘어선 명필(2019년 1월 16일부터 2월 24일까지 도쿄국립박물관에서 개최된 안진경 특별전의 부제)'로까지 평가받을 수 있었던 이유는 그의 기백이 넘치는 글씨가 애국 충절의 삶의 궤적과 일치하기 때문이다. 앞에 등장하는 조맹부는 이런 안진경과 대비되는 인물이다. 조맹부는 생전에 시서화의 모든 영역에서 누구도 넘볼 수 없는 업적을 쌓았지만, 송 태조 조광윤의 12대손임에도 이민족 왕조인 원에 봉사한 처신 때문에 그의 예술적 성취는 두고두고 논쟁의 대상이 되었다.

북송 4대가로 불리는 소황미채(蘇黃米蔡)에 관한 논란도 마찬가지다. 소식·황정견·미불과 함께 거론되는 채(蔡)는 원래 채경(蔡京, 1047~1126)이었고, 채경이 이룬 서예 미학의 성취는 의문의 여지가 없다. 하지만 《송사》 〈간신전〉에 오를 정도로 악명이 높은 간신인 채경을 북송 4대가로 꼽는 데 주저하는 이가 많아지면서 그 자리는 그의 사촌 형이자 서예 스승이기도 한 채양(蔡襄, 1012~1067)에게 넘어가고 말았다.

이완용(1858~1926)과 안중근(1879~1910)의 사례도 전형적이다.

이완용과 안중근은 여러모로 대비되는 인물이지만, 서예에서도
두 사람의 위상은 차이가 크다.

이완용은 13세에 결혼하여 16세부터 서예가 이용희를 초빙
하여 서예를 배웠다. 수려한 서체로 당대 최고의 명필로 명성을
떨친 기초를 이때 닦았다. 《백범일지》에 기록된 16세의 안중근
은 그해 결혼하여 "상투를 틀고 자주색 수건으로 머리를 동이고
서 동방총을 메고는 날마다 노인당과 신당동으로 사냥 다니는
것을 일삼았다"라고 한다. 서예에도 재능을 보였지만, 의협과 무
용에 더 뜻을 둔 천생 무인이었다. 안중근이 남긴 서예 작품들은
대부분 1909년 10월 26일 하얼빈역에서 이토 히로부미를 암살
하고 이듬해 2월 14일 사형을 선고받은 뒤 3월 26일 사형이 집
행될 때까지 한 달 남짓한 기간 동안 쓰였다. 여순감옥의 관리들
이 다투어 비단과 종이를 가져와 글씨를 부탁했고, 이때 200장
에 달하는 글씨를 썼다고 전한다. 사형이 집행되기 한 시간 전까
지도 일본 헌병 지바 도시치의 부탁을 받고 글씨를 썼다. 하얀
한복을 입고 "爲國獻身(위국헌신) 軍人本分(군인본분)"을 단숨에
써 내려간 뒤, "庚戌三月(경술삼월) 於旅順獄中(어여순옥중) 大韓國
人(대한국인) 安重根(안중근) 謹拜(근배)"와 무명지를 절단한 왼손
손바닥 수인으로 낙관을 마치자마자 형장으로 향했다. 1979년
지바의 질녀가 기증한 이 글씨는 현재 남산 안중근의사기념관에

걸려 있다.

이런 두 사람에 대한 현재의 평가는 극과 극이다. 대략 70점 정도가 알려진 안중근의 작품은 우리나라 고금의 모든 서예 작품 가운데 가장 비싼 가격에 거래될 뿐 아니라 보물로 지정된 작품만 26점에 이른다. 이완용의 글씨는 경매시장에 나오는 일도 없고, 개인 소장자도 좀처럼 드러나지 않는다. 악비(岳飛)의 손자 이자 서화 이론가인 악가(岳珂, 1183~1234)가 〈보진재법서찬(寶眞 齋法書贊)〉에서 채경을 평가하면서 글씨가 아무리 훌륭해도 "판매상들조차 그의 작품을 얻으면 침을 뱉고 버린다"라면서 "예술적 재능이 뛰어나도 한 번 처신을 잘못하면 세상의 손가락질을 당하게 된다"라고 말한 그대로다. 두 사람의 작품 시세에도 이런 평가가 반영되어 있다.

유공권은 "마음이 바르면 붓도 바르다(心正則筆正)"라고 말한 다. 소식은 "예로부터 글씨를 평가할 때는 글씨를 쓴 사람의 일생도 함께 평가해 왔다. 진실로 '그 사람'이 아니면 글씨를 아무리 잘 써도 귀하게 여기지 않는다(古之論書者, 兼論其平生. 苟非其人, 雖工不貴也)"라고 말한다. 소설가 이광수나 시인 서정주, 작곡가 리하르트 슈트라우스(1864~1949), 영화감독 레니 리펜슈탈(1902~2003), 디자이너 코코 샤넬까지 예술가에 대한 평가가 예술 작품에 대한 평가에 영향을 미치는 사례는 드물지 않다. 장르

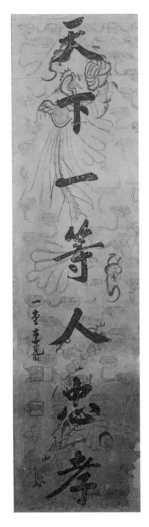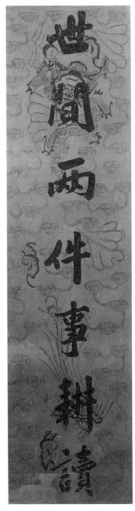

(좌) 이완용의 〈칠언대련〉, (우) 안중근의 〈위국헌신군인본분〉과 〈세한연후지송백지부조〉
이완용과 안중근의 글씨에 대한 평가는 서여기인의 전형을 보여 준다.

歲寒然後知松栢之不彫

庚戌三月 於旅順獄中 大韓國人 安重根 書

爲國獻身軍人本分

庚戌三月 於旅順獄中 大韓國人 安重根 謹拜

에 따라 보다 관대하거나 보다 엄격해지는 경향도 보인다. 하지만 서예만큼 작품의 평가에 인물의 평가가 절대적 영향을 미치는 장르는 드물다. '그 글씨'에는 '그 사람'이 온전하게 담겨 있다는 믿음 때문이다.

그림 훈련만으로는 좋은 난을 칠 수 없는 이치, 형사(形似)를 넘어 신사(神似)에 이르러야 좋은 그림을 그릴 수 있는 이치와 마찬가지로, 좋은 글씨는 글씨 훈련만으로는 부족하다는 것이 서여기인이라는 믿음의 논리적 귀결이다. 따라서 "바른 글씨를 쓰려는 이는 먼저 그 붓을 바르게 해야 하고, 그 붓을 바르게 하려면 먼저 그 마음을 바르게 해야 한다(欲正其書者, 先正其筆, 欲正其筆者, 先正其心)"[항목(項穆), 《서법아언(書法雅言)》] 명의 서화가 동기창의 말을 빌리면, "만 권의 책을 읽고, 만 리의 여행을 다니는(讀萬卷書, 行萬里路)" 자기 도야를 통해 '성어중형어외(誠於中形於外)' 혹은 '학예일치(學藝一致)'의 경지로 나아가야 한다.

작곡가는 마음의 선율을 악보로 옮기고, 연주가는 악보 안에 잠자고 있는 선율들을 생생한 현실의 음으로 되살려 낸다. 김정희가 금강안[金剛眼, 금강역사의 (부릅뜬) 눈]과 혹리수[酷吏手, 세금 징수원의 (가혹한) 손]에 빗댄 서예 감상도 이와 다르지 않다. 서예를 감상하는 일은 서예가가 종이 위에 남긴 붓의 힘과 리듬을 현실의 힘과 리듬으로 되살려 내는 일이자 글씨를 매개로 '그 사람'과

대화를 나누는 일이다. 점과 획을 따라 붓놀림을 재현하고, 붓을 따라 글씨를 쓴 사람의 가슴과 머리로 나아가는 일이다. 시인 김사인의 《시를 어루만지다》에 등장하는 비유를 빌리면, "시를 읽는 것은 나의 온몸으로 시의 온몸을 등신대(等身大)로 만나는 것"이듯, 서예를 감상하는 일도 이차원의 글씨를 삼차원으로 일으켜 세워 나의 온몸으로 글씨의 온몸을 등신대로 만나는 것이다.

다른 분야들과 마찬가지로 예술에서도 인공지능의 활약이 주목받는 시대다. 인공지능 작곡가가 있고, 렘브란트의 화풍을 그대로 재현하는 프로젝트인 '더 넥스트 렘브란트(The Next Rembrandt)'는 큰 화제를 불러일으켰다. 신분을 숨긴 인공지능 소설가와 시인이 문학상을 거머쥔 일도 더 이상 뉴스가 아니다. 왕희지부터 현대 서예가까지 원하는 글씨를 그대로 재현하는 인공지능 서예가도 있다. 그렇다면 인공지능이 예술가를 대체할 수 있을까.

인공지능은 기술적 측면에서는 말 그대로 한계를 모르는 듯하다. 하지만 한계가 없다는 점이야말로 인공지능의 치명적 한계다. 예술은 '기술적 숙련의 진전에 관한 이야기'가 아니기 때문이다. 잘못 쓴 곳을 거듭하여 덧칠하고 고쳐 쓴 안진경의 〈제질문고(祭姪文稿)〉가 밤하늘의 별만큼이나 헤아리기 어려운 서예 명작 가운데서도 최고의 명작으로 손꼽히는 이유를 인공지능

글씨를 쓰는 강병인 작가 ⓒ윤용기
서예를 감상하는 일은 서예가가 종이 위에 남긴 붓의 힘과 리듬을 현실의 힘과 리듬으로
되살려 내는 일이다.

이 이해할 수 있을까. 예술 감상은 관객이 작가와 나누는 대화이고 예술 작품은 대화의 매개인데, 생로병사도 희로애락도 없는 인공지능과 나누는 대화는 허망하다. 지능의 정의를 근본적으로 바꾸지 않은 채로 인공지능을 지능으로 인정하기 어렵듯이, 예술가 협회의 정관을 전면 개편하지 않고서는 말석에라도 인공지능을 위한 자리는 마련해 주기 어렵다.

지필묵연:
먹물과 종이의
만남

지금까지 서예 미학과 서예 정신에 대해 말했다. 이 절에서는 문방사보(文房四寶) 또는 문방사우(文房四友)라고 부르는 서예의 물적 토대를 살펴보기로 하자.

문방은 문인의 서재이고, 문방의 네 보물이자 네 벗은 종이[지(紙)]·붓[필(筆)]·먹[묵(墨)]·벼루[연(硯)]다. 요즘의 서재에 빗대면, 종이는 모니터, 붓은 자판, 먹은 토너, 벼루는 프린터겠다. 서예는 물과 탄소, 종이와 비단이 재료인 유체역학(hydrodynamics)의 산물이다. 탄소 분말에 아교액을 섞어 만든 먹을 물이 담긴 벼루에 곱게 갈아 먹물을 만들고 붓을 매개로 다공성 재질인 종이에 옮겨 스며들게 만드는 예술이 서예다. 서예가의 일은 종이와 붓과 먹과 벼루의 물성을 파악하고, 작가의 의도대로 섬세하게 제어하는 일이다.

종이는 먹물이 스며들어 형태를 갖추는 이차원 면이다. 종이

월전 장우성의 서재 ⓒ양세욱
이천시립월전미술관 뒤편에 장우성(1912~2005)의 서재를 재현하여 전시 중이다.

는 식물 세포벽을 구성하는 유기화합물인 셀룰로스를 모은 펄프가 원료다. 화약·나침반·인쇄술과 함께 중국의 4대 발명품인 종이의 기술 발전에 결정적으로 공헌한 이는 후한의 환관이었던 채륜(蔡倫, 61~121)이었다. 한자 '紙(지)'의 의미부가 '실 사(糸)'인 사실을 통해 알 수 있듯이, 종이는 원래 실들이 모인 천에서 시작되었다. 105년 채륜은 잘게 자른 나무껍질, 삼베 조각, 낡은 어망 따위를 사용하여 '채후지(蔡侯紙)'로 불리게 될 혁신적인 종이를 만들어 당시 황제였던 화제에게 헌상했다. '지신(紙神)'으로 추앙받는 채륜의 제지술은 동아시아뿐 아니라 실크로드를 따라

유럽에까지 전해졌다. 채륜은 마이클 H. 하트가 쓴 《랭킹 100: 세계사를 바꾼 사람들》에서 마호메트·뉴턴·예수·석가모니·공자·바울로에 이어 일곱 번째로 선정되었고, 2007년 《타임》에서 '유사 이래 가장 뛰어난 발명가'의 한 사람으로 소개되었다.

종이가 발명되어 널리 사용되기 훨씬 이전부터 중국인들은 한자를 사용하고 있었다. 그 재료는 갑골문을 새긴 귀갑수골(龜甲獸骨), 금문을 새긴 종정이기(鐘鼎彝器)였다. 대나무로 만든 죽간(竹簡)이나 나무로 만든 목간(木簡), 비단이나 도자기, 돌이나 옥판에도 한자를 썼고, 이 속에서도 얼마든지 미감을 발견할 수 있다. 그러나 진정한 서예는 종이의 발명과 함께 등장했다. 행서·초서·해서가 등장하는 시기, 종요(鍾繇, 151~230)를 거쳐 왕희지와 왕헌지 부자에 이르기까지 서예사의 들머리를 장식한 서예가들이 본격적으로 등장한 시기가 종이가 발명되어 널리 사용되기 시작한 시기와 일치하는 것은 우연이 아니다.

선지(宣紙) 또는 화선지(畵宣紙)로 불리는 종이가 널리 애용되고 있다. 중국 선주[현재 안휘성 선성시(宣城市) 경현(涇縣)]에서 나서 선지라는 이름이 붙은 이 종이는 번짐이 적당하여 먹의 농담을 풍부하게 만들어 낸다. 가로 70센티미터, 세로 140센티미터 크기에 무게 30그램 전후의 얇은 선지가 전지(全紙)이고, 전지의 폭을 반으로 잘라서 가로 35센티미터, 세로 140센티미터로 만든

것이 이절지다. 보통의 족자나 대련 작품이 이 크기다. 이절지를 다시 반으로 자른 사절지나 전지를 3등분하여 가로 70센티미터, 세로 45센티미터 크기로 자른 3절지가 서예와 동양화에 널리 쓰는 규격이다.

물론 선지 말고도 다양한 종이가 있다. 금박을 뿌려 붙여서 붓이 지나간 자국에 금가루가 남아 기품이 넘치는 냉금지(冷金紙)는 중국 황실이나 사대부들의 사랑을 받았다. 김정희의 〈묵소거사자찬(墨笑居士自讚)〉은 냉금지에 쓴 글씨다. 시전판(詩箋版)에 다양한 선과 문양을 새겨 인쇄한 시전지는 시나 편지를 주고받을 때 주로 사용되었고, 감람색으로 착색하여 주로 금니나 은니로 글씨를 쓰고 그림을 그린 감지는 사찰에서 경전을 필사할 때 사용하던 종이다.

붓은 벼루에 담긴 먹물을 종이로 옮기는 도구다. 서예는 붓으로 쓰는 '붓글씨'다. 글씨를 뜻하는 한자 '서(書)'의 자원도 붓을 손에 쥔 모양이다. '서'는 나중에야 '책'이라는 새김으로 널리 쓰였다. 제지술을 개발한 채륜이 지신으로 추앙받듯이, 만리장성 축조를 지휘한 진시황의 장군 몽염(蒙恬)은 붓을 혁신한 공로를 기려 필조(筆祖)로 불린다. 당 한유(韓愈, 768~824)의 〈모영전(毛穎傳)〉은 붓을 의인화하여 좌천당한 자신의 처지를 빗댄 명문이다. 몽염 장군에게 사로잡혀 숱한 문서와 책을 만드는 공을 세우지

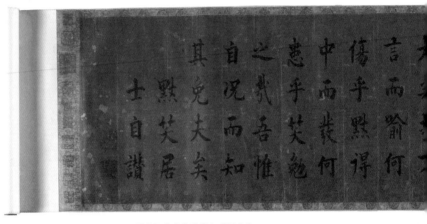

금박을 뿌려 붙인 붉은 냉금지에
김정희 글씨로는 드물게 해서로 쓴〈묵소거사자찬〉, 국립중앙박물관 소장
묵소거사(黙笑居士)는 침묵해야 할 때 침묵하고 웃어야 할 때 웃는 이라는 의미로,
김정희의 절친 김유근(1785~1840)의 호다.

만, 말년에 머리가 벗겨지자 버림을 받는 모영은 털이 붓의 재료로 애용되는 토끼이면서 한유 자신이기도 하다.

　동아시아와 서양의 쓰기는 기본적으로 쓰는 도구의 차이에서 비롯되었다. 거위 깃털, 금속 펜, 만년필과 볼펜에 이르기까지 글씨를 쓰는 서양의 펜은 종이와 점으로 접촉한다. 서양화의 납작붓은 펜과 달리 끝이 나란하여 동일한 면적만을 칠할 수 있다. 반면 동물의 털로 만든 원뿔 형태의 붓인 모필(毛筆)은 종이를 누르는 필압에 따라 작은 점부터 큰 점까지 다양한 크기의 점

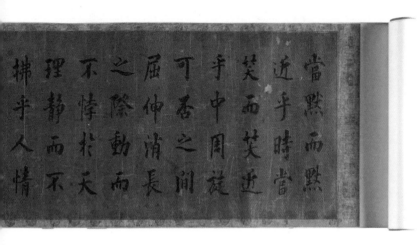

으로 접촉한다. 유클리드(Euclid, 기원전 330?~275?)의 《기하학원론 (Stoikheia)》의 첫 문장은 "점은 부분이 없는 것이다"이다. 부분이 없는 점의 집합이 선이고 선의 집합이 면이듯, 붓의 움직임에 따라 점은 선을 이루고 선은 면을 이룬다. 글씨를 쓰는 붓과 그림을 그리는 붓을 나누지 않는다. 한 작품을 완성할 때 그림의 선에서 글씨의 획까지, 본문의 굵은 획부터 낙관의 가는 획까지 같은 붓으로 필압을 조절해 가며 그리고 쓰는 것이 원칙이다.

서양의 펜과 동아시아의 붓은 포크와 젓가락만큼 큰 차이를 만든다. 포크는 다루기 쉬운 만큼이나 용도도 제한적이다. 젓가락은 익숙해지기까지 시간이 걸리지만 그 대가로 자유로움을 얻

는다. 필압으로 상하를 이동하며 굵기를 조절할 수 있고 360도 회전할 수 있어 자유자재로 쓸 수 있는 붓이 없었다면 서예는 애초에 가능하지 않았을 것이다.

좋은 붓은 첨제원건(尖齊圓健)의 네 미덕을 두루 갖추어야 한다. 뾰족하고, 가지런하고, 둥글고, 탄력이 적당한 붓을 얻기 위한 노력은 상상을 초월한다. 가장 흔한 양모를 비롯하여 소·말·개·염소·돼지·여우·토끼·족제비·다람쥐·너구리 털이 용도에 따라 사용되었고, 갓난아기 배냇머리로 만든 태모필(胎毛筆), 노루 겨드랑이 털로 만든 장액필(獐腋筆), 수백 마리 쥐의 수염을 모아 만든 서수필(鼠鬚筆)을 구하는 번거로움도 마다하지 않는다. 털의 부위는 물론 산지와 채취 시기도 가렸다.

좋은 글씨를 쓰기 위해서는 붓이 좋아야 하지만, 좋은 붓은 다루기도 만만치 않다. 초보는 짱짱한 붓을, 고수는 여린 붓을 선호하는 까닭이다. 다른 도구들과 마찬가지로 좋은 붓도 필력이 좋은 서예가의 손에 쥐어져서 붓의 단점을 누르고 장점을 살릴 때 비로소 제 능력을 발휘한다. 붓놀림은 때로 검을 휘두르듯 과감해야 하고, 때로 바늘을 꿰듯 섬세해야 한다. 안필(按筆)에서 수필(收筆)까지 붓끝이 획의 한가운데 위치하는 중봉(中鋒)으로 일관하되 편봉(偏鋒)도 적절히 구사할 수 있어야 한다. 붓을 종이에 대고 끌고 꺾고 머물고 당기는 어느 단계에서도 흐트러짐이

없는 자세로 일관해야 한다. 붓을 종이에서 들어 올리기 전에 그 획이 오던 방향으로 되돌아가 절묘한 힘으로 절묘한 순간에 붓을 거두어야 좋은 획을 이룰 수 있다.

먹은 먹물의 재료다. 천연 광물인 석묵, 즉 흑연이 먹의 시초이지만, 당송 이후로는 탄소 입자인 그을음을 긁어모아 먹을 만든다. 송진을 머금은 노송을 태워서 생기는 그을음인 송연(松煙)이나 콩·유채·참깨·아주까리의 기름이 불완전 연소될 때 생기는 그을음인 유연(油煙)을 소의 가죽이나 뼈, 민어 부레를 고아서 굳힌 젤라틴인 아교로 반죽하고 틀에 넣어 성형한 뒤 자연 건조한 먹이 널리 쓰인다. 때로 방부제나 향료를 섞기도 한다. 송연묵과 유연묵의 발묵에는 미묘한 차이가 있다. 탄소 입자가 고운 유연묵의 발묵이 보다 부드럽지만, 송연묵은 훨씬 다채로운 색상을 빚어낸다. 좋은 먹은 벼루에 갈아 먹물을 우려낼 때 입자가 고와서 덩어리지지 않고, 검정 일색이기보다는 푸른빛을 겸하며, 역겹지 않은 은은한 향이 난다. 붓이 한자어 필(筆)이 변한 말이듯, 먹은 한자어 묵(墨)이 와전된 말이다.

벼루는 먹이 물을 만나 먹물로 탄생하고 머무는 공간이다. 퇴적암을 깎고 다양한 무늬를 새겨 넣은 석연(石硯)이 널리 쓰이지만, 흙을 구운 토연(土硯)이나 도연(陶硯), 쇠로 만든 철연(鐵硯), 대추나무나 박달나무로 만든 목연(木硯)도 있다. 벼루는 먹을 가

기원전 1세기로 추정되는 한국 최초의
붓, 경남 창원 다호리 붓
양 끝에 붓털이 달리고 중간에 구멍이
뚫려 있다. 목간을 깎는 삭도(削刀)도
함께 발견되었다.

1998년 충북 청주 명암동에서 출토된
고려시대 먹, '단산오옥(丹山烏玉)'
명문이 있는 고려 먹 (보물),
국립청주박물관 소장

는 부분인 연당(硯堂)과 먹물이 모이도록 오목하게 파인 연지(硯池)의 두 부분으로 이루어진다. 먹이 갈리는 이유는 연당 표면에 까칠한 봉망(鋒芒)이 서 있기 때문이다. 봉망의 강도가 적당해야 먹빛이 좋다.

벼루는 실용의 도구를 넘어 완상이나 수집의 대상이기도 하다. 현재의 중국 광동성 서부 조경(肇慶)에 해당하는 단계(端溪) 지역에서 나는 돌로 만든 단계연(端溪硯) 또는 단연(端硯)이 최고의 벼루다. 고생대 휘록응회암인 단계석은 면이 매끄러우면서도 결이 치밀하여 갈리는 먹의 입자가 곱고 쉽게 마르지 않는다. 중국 안휘성 황산 동남부의 흡주(歙州)에서 나는 점판암인 흡주석도 단계석과 쌍벽을 이루는 좋은 벼룻돌이다. 우리나라에서는 충북 단양에서 나는 자석(紫石)으로 만든 자석벼루를 최고로 쳤고, 충남 남포(현재의 보령) 성주산에서 나는 오석으로 만든 남포 벼루가 널리 쓰였다.

먹을 벼루에 갈아 만든 검은 먹물은 천연 잉크다. 먹분오색(墨分五色), 즉 먹물은 다섯 색깔을 한 몸에 갖추고 있다.《노자》는 "검고 검으니, 모든 신비의 문이다(玄之又玄, 衆妙之門)"라고 말한다.《천자문》은 "하늘은 검고 땅은 누르다. 시공간은 넓고 거칠다 (天地玄黃, 宇宙洪荒)"로 시작한다. 우주에서 빛은 극히 예외적 현상이다. 빛의 부재가 어둠이 아니라 어둠의 부재가 빛이다. 밤이

충남 태안 앞바다에서
발굴되어 보물로 지정된
'청자 퇴화문 두꺼비 모양
벼루', 태안해양유물전시관
소장

다양한 색이듯 검정도 다양한 색이다. 이처럼 먹물의 색은 현묘한 색이자 모든 색이 포함된 궁극의 색이다.

글씨나 그림에서 발묵(發墨)은 중요하다. 먹물을 갈 때 물의 양을 조절하여 농도를 달리하고, 운필할 때 붓놀림을 달리하여 종이에 배어나는 먹의 양과 효과를 조절하는 발묵을 그림의 중요한 기법으로 활용하기 시작한 사람은 명의 화가이자 초서 서예가인 서위(徐渭, 1521~1593)로 알려져 있다. 발묵은 지금까지도 동아시아 미술의 핵심적 기법이다. 한국 미술품 시장에서 9위(이중섭의 〈소〉)를 빼고는 1위부터 10위까지 독점하고 있는 김환기의 점화 작품들도 발묵의 연장이다. 1963년 뉴욕에 정착한 뒤부터 작고할 때까지 주로 그린 점화는 전통적 발묵 기법을 추상표현주의와 성공적으로 결합했다고 평가받는다. 특히 1971년에 그린 푸른색의 무수한 점들이 번지면서 캔버스를 가득 채우고 있는 〈Universe 05-Ⅳ-71 #200)〉는 크리스티 홍콩 경매에서 153

억 원이라는 한국 미술품 역대 최고가를 기록했다.

왕희지가 썼다고 전하는 〈위부인의 필진도 말미에 쓰다〉는 서예를 전쟁에 빗댄 문장들로 시작된다. "종이는 진지, 붓은 칼과 창, 먹은 투구와 갑옷, 물과 벼루는 성과 해자, 마음은 장군, 재능은 부대장, 결구는 작전(夫紙者陣也, 筆者刀矟也, 墨者鍪甲也, 水硯者城池也, 心意者將軍也, 本領者副將也, 結構者謀略也)"이라고 말한다. 서예라는 전쟁은 작품 구상을 작전 삼아 마음이라는 장군과 재능이라는 부대장이 이끈다. 하지만 작전이 뛰어나고 지휘관이 훌륭하다고 맨손으로 싸울 수는 없는 법이다. 종이와 붓과 먹과 물과 벼루가 각각의 쓰임을 다해야 전쟁을 제대로 치를 수 있다. 전쟁이 일상이던 시절에 독자의 이해를 돕기 위한 비유지만, 구절마다 음미할 만한 명문이다.

불멸의
글씨

"예술은 길고, 인생은 짧다(Ars longa, Vita brevis)" 서양의학의 아버지로 불리는 히포크라테스(Hippocrates, 기원전 460?~377?)가 쓴 의학서의 첫 문장이다. 의학서를 한가하게 예술에 관한 논평으로 시작하다니 좀 뜬금없다. 사실 'ars'는 고대 그리스어 'τέχνη (techne)'의 라틴어 번역으로 기술(technique 또는 craft)이라는 의미다, 이 맥락에서는 '의술'이라는 의미로 사용되었다. 의술을 완성하기까지는 아주 긴 시간이 필요하지만, 우리의 삶은 너무나 유한하다는 것이 히포크라테스가 전하려는 원의였다. '유한한 삶에 대비되는 불멸의 예술'이라는 현재의 의미는 전언 과정의 오해에서 비롯되었다. 역사에서 드물지 않은 일이다.

서예에도 유한한 삶을 초월하여 불멸의 경지에 오른 슈퍼스타들이 있다. 다른 예술 장르와 다를 바 없다. 하지만 서예의 슈퍼스타들이 지니는 위상은 특별하다. 후대 서예 학습자들에게

임서(臨書)의 대상이 되기 때문이다. 서예 학습은 임서에서 출발한다. 글씨 교본인 법첩(法帖)을 베끼는 임서는 모든 서예가가 피해 갈 수 없는 필수 과정이다. 북경의 중앙미술학원, 항주의 중국미술학원을 비롯하여 중국의 대학들에 개설된 서예학과에서는 학부의 교육과정 전체가 임서로 채워진다. 4년은 임서만으로도 부족한 시간이라는 생각이다. 개성은 무에서 자라지 않으므로, 새로움을 위해서는 옛것에 대한 훈련과 통찰의 과정이 꼭 필요하다. '온고지신(溫故知新)'이나 '입고출신(入古出新)'은 옛것에 대한 극복에서 비로소 새로움이 등장할 수 있음을 알려 주는 말들이다. 이론과 창작을 병행하고, 문인화와 전각, 디자인까지 아우르는 교과과정을 이어 오다 현재는 모두 사라진 한국 대학의 서예학과와는 차이가 있다.

불멸의 경지에 오른 슈퍼스타들의 모방에서 시작하는 학습 전통은 어쩌면 서예가 존재하는 한 변하지 않을 것이다. 이 점에서 서예는 다른 어떤 예술 장르와도 다르다. 가령 소설이나 시를 쓰려는 사람이 이전 대작가의 글을 필사하는 일은 있지만 창작보다 필사가 중요하다고 가르치는 학교는 없을 터다. 또 그림을 그리려는 이들은 렘브란트나 고흐, 세잔이나 피카소의 작품들을 배우겠지만, 어떤 학교에서도 이 작품들을 빠짐없이 임모하는 교육과정을 만들지는 않을 것이다. "아무것도 흉내 내고 싶어 하

지 않는 사람은 아무것도 생산할 수 없는 사람이다"라고 말한 이는 살바도르 달리이지만, 서예만큼 이 말이 적절한 장르는 없을 것이다.

그렇다면 누가 서예사의 슈퍼스타이고, 어떤 근거로 임서의 대상이 되는 영광을 누리는가? 모든 일에 뒤따라야 하는 행운을 제외한다면 이 근거의 핵심은 결국 유일무이의 독창성으로 새로운 경지를 열었는지일 것이다. 일본의 소설가 무라카미 하루키는《직업으로서의 소설가》에서 특정한 표현자를 '오리지널'이라고 부르기 위한 조건으로 세 가지를 언급했다.[2]

(1) 다른 표현자와는 명백히 다른 독자적인 스타일(사운드든 문체든 형식이든 색채든)을 갖고 있다. 잠깐 보면(들으면) 그 사람의 표현이라고 (대체적으로) 순식간에 이해할 수 있어야 한다. (2) 그 스타일을 스스로의 힘으로 버전 업 할 수 있어야 한다. 시간의 경과와 함께 그 스타일은 성장해 간다. 언제까지나 제자리에 머물러 있을 수는 없다. 그런 자발적·내재적인 자기 혁신력을 갖고 있다. (3) 그 독자적인 스타일은 시간의 경과와 함께 일반화하고 사람들의 정신에 흡수되어 가치판단 기준의 일부로 편입되어야 한다. 혹은 다음 세대의 표현자의 풍부한 인용원이 되지 않으면 안 된다.

이 세 가지 조건은 서예사의 슈퍼스타를 선정하는 기준이기도 하다. 우선, 서예사의 슈퍼스타는 유일무이한 자신만의 글씨를 갖고 있어야 한다. 바흐나 모차르트, 베토벤의 음악을 순식간에 알아차리듯이 잠깐만 봐도 누구의 글씨인지 순식간에 알 수 있어야 한다. 다음으로 자신의 글씨가 자기 혁신력을 갖고 소년에서 노년까지 시간의 경과와 함께 성장해 가야 한다. 어느 분야든 서프라이즈 천재는 등장할 수 있지만 제자리에 머물러 있다면 슈퍼스타가 되기에는 부족하다. 끝으로 유일무이한 글씨가 후대 사람들에게 흡수되어 가치판단의 새로운 표준이 되고 다음 세대 서예가들의 풍부한 인용원이 되어야 한다. 시간의 경과와 함께 일반화하고 사람들의 정신에 흡수되어 가치판단 기준의 일부로 편입되고, 다음 세대 표현자의 풍부한 인용원이 되는 과정의 다른 이름이 서예에서는 임서다.

이 세 조건을 만족했다면 '오리지널'이라고 부를 수 있을 뿐 아니라 서예 역사에서도 고유한 위상을 가져야 마땅하다. 왕희지체를 시작으로 안진경체·구양순체·유공권체·조맹부체·추사체 등 자신의 이름 뒤에 '체'가 붙고 임모의 대상이 되는 이들은 자신만의 글씨체가 있고, 자기 혁신력으로 그 글씨를 성장시키며, 그 글씨가 가치판단 기준의 일부로 편입되고 다음 세대 서예가들의 풍부한 인용원이 되었다. 서예의 역사는 한자의 여명까

지 기원을 거슬러 올라갈 수 있고 식자인의 숫자가 그대로 서예가의 숫자라고 할 수 있을 만큼 그 수도 많지만, 서예 역사에서 이런 영광을 누린 이들은 극히 일부에 지나지 않는다. 학부 과정은 임서만으로도 부족한 시간일 수 있지만, 이 지루한 과정을 마치고 서예가의 한 사람으로 제 갈 길을 갈 수 있는 것도 임서의 대상과 작품이 유한하기 때문이다.

청 중기의 서예가이자 등석여의 스승이기도 했던 양헌(梁巘)은 《평서첩(評書帖)》에서 중국 서예사를 한 문장으로 요약했다.

진은 운(韻)을 숭상하고, 당은 법(法)을 숭상하고, 송은 의(意)를 숭상하고, 원과 명은 태(態)를 숭상했다(晉尙韻, 唐尙法, 宋尙意, 元明尙態).

이 말은 동기창(董其昌, 1555~1636)에게 빚지고 있다. 동기창이 이미 《용대별집(容臺別集)》에서 "진 사람의 글씨는 운을 취했고, 당 사람의 글씨는 법을 취했으며, 송 사람의 글씨는 의를 취했다"라는 말을 했고, 양헌은 여기에 동기창의 시대인 명에 대한 평어를 덧붙였기 때문이다. 이런 종류의 일반화가 안고 있는 한계를 고려하더라도 동기창과 양헌의 평은 동시대부터 공감을 얻어 널리 회자했다. 두툼한 여러 권의 책으로도 서예의 역사를 빠짐없이 기술하기에는 부족하지만, 때로 한 문장만으로도 서예사

의 핵심을 짚어 내기에 충분하다.

다음 장에서는 운과 법, 의와 태를 열쇠 말로 각 시대를 대표하는 슈퍼스타 서예가와 대표 작품들을 중심으로 서예 역사를 조망했다. 밤하늘의 별처럼 헤아리기 어려운 고금의 서예가들에게 마땅한 자리를 내어 주기에도 서예사를 조망하기에도 턱없이 부족한 지면이지만, 정치와 사상의 변화, 복고와 혁신의 순환 속에서 변하는 것과 변하지 않는 것을 보여 줄 수 있다면 그것으로 충분하다. 여기에 '중국 서예의 전위'를 제목으로 청 이후부터 근현대까지 중국 서예를 서술했다. 중국 서예사에 이어서 전통 시대 한국의 서예사를 살펴보려 한다. 추사 김정희가 한국 서예사에서 차지하는 위상은 각별하므로, 김정희 이후의 한자 서예사를 따로 독립시켰다. 훈민정음의 창제와 함께 시작되고 한자 서예와는 다른 길을 개척해 온 한글 서예의 역사를 마지막에서 다루었다.

4

어제까지의
서예

老之將至及其所之既惓
遇暫得於己快然自
萬殊静躁不同當其
所託放浪形骸

운(韻)의 시대:
서예의 탄생과
왕희지의 전설

위진남북조(220~589)가 문학과 예술사에서 차지하는 위상은 각별하다. 한(기원전 202~기원후 220) 400년에 이어지는 이 혼돈의 시기는 중국 최초로 개성을 발견한 시대였다. 예술을 윤리의 통제 아래에 두었던 유교가 약화하고 정신의 해방을 강조한 불교와 도교가 그 자리를 대신했다. 유교 이념을 기반으로 유지되었던 전통적 관료층이 몰락하고 강남 지역이 개발되면서 대규모 장원(莊園)을 소유한 귀족들이 예술에 큰 영향력을 행사했다. 인물에 대한 품평이 예술로 확대되면서 윤리적 기준을 배제하고 미적 기준을 중심으로 작품을 비평하는 기념비적 저서들이 출간되었다. 유협(劉勰, 465~521)의《문심조룡(文心雕龍)》, 사혁(謝赫, 479~502)의《고화품록(古畫品錄)》, 소명태자(昭明太子) 소통(蕭統, 501~531)의《문선(文選)》등이 그 예다.

위진남북조는 문학과 예술의 여러 장르가 독립적으로 발전한

시기였다.《삼국지연의》의 세 주역 가운데 한 사람인 조조와 그의 두 아들 조비·조식을 주축으로 중국 최초의 문단이 형성되고, T. S. 엘리엇이 "언어와 의미에 대한 견디기 힘든 분투"[1]라고 평가한 육기(陸機)의 《문부(文賦)》 같은 이전 시대에 볼 수 없던 문학작품들이 탄생했다. 수묵화의 비조로 칭송받는 고개지(顧愷之, 348~409)는 모방을 넘어 정신을 담아야 한다는 '이형사신(以形寫神)'과 '전신(傳神)'의 선언을 기초로 회화의 혁신을 주도했다. 음악·조각·건축·복식·도자기 분야에서도 혁신이 이어졌다.

서예도 이런 시대의 분위기 속에서 예술로서 지위를 굳혀 갔다. 갑골문과 금문을 시작으로 1500년이 넘는 시간 동안 변화를 거듭해 오던 한자의 자형은 진·한을 지나오는 동안 전서와 예서, 그리고 예서를 모태로 형성된 행서·초서·해서까지 다섯 가지 자형으로 정형화되었다. 종이가 발명되고 붓·먹·벼루가 더불어 개량되면서 글씨 쓰기의 물리적 토대가 일변했다. 후한 이후로 비석이 크게 유행하면서 직업적으로 글씨를 쓰고 명성을 얻은 이들이 하나둘 생겨났다. 북위(北魏)를 중심으로 발전한 북비(北碑)와 강남 지역을 중심으로 형성된 남첩(南帖)이 중국 서예를 양분한 것도 이 시기부터다. 글씨 이론과 글씨를 쓰는 행위에 대한 메타적 사유를 보여 주는 글이 처음으로 등장하는 때도 동한에서 위진으로 이어지는 시기다. "글씨는 (마음을) 풀어놓는 것

이다(書者, 散也)"라는 문장으로 시작하는 채옹(蔡邕)의 〈필론(筆論)〉과 〈구세(九勢)〉, 위항(衛恒)의 〈사체서세(四體書勢)〉, 위부인으로 불리는 위삭(衛鑠, 272~349)의 〈필진도(筆陣圖)〉, 왕희지(王羲之, 303~361)의 〈제위부인필진도후(題衛夫人筆陣圖後)〉 등이 그 예다. 서예사의 첫 줄은 갑골문에서 시작해야 마땅하겠지만, 서예에 종사하는 직업적 작가가 등장하고 서예가 '변화하는 생각과 요구'가 투영된 독립된 예술로서 위상을 확립한 시기는 동한 말부터 위진으로 이어지는 시기였다.

예술로서 서예의 서막을 연 이들은 '종왕(鍾王)'으로 함께 거명되는 종요(鍾繇, 151~230)와 왕희지다.

종요는 한 말에서 조조의 위나라까지 격변의 시기를 사는 동안 최고위직을 두루 거친 관료이자 다섯 가지 글씨체에 두루 능했던 서예가였다. 특히 신생 글씨체였던 해서를 예술적 경지로 끌어올리고 후대에까지 큰 영향을 미쳐 '해서의 비조'로도 존중받는다. 종요의 서예에 대해 남조의 유견오(庾肩吾, 487~551)는 《서품(書品)》에서 '상품지상(上品之上)'으로, 당의 장회관(張懷瓘, ?~?)은 《서단(書斷)》에서 '신품(神品)'으로 각각 평가했다. 〈선시표(宣示表)〉, 〈천계직표(薦季直表)〉 등이 돌에 새긴 각본을 탁본해서 제작한 법첩으로 남아 있다.

위진의 명문 귀족인 낭야(琅琊) 왕씨 가문에서 태어난 왕희지

는 여러 요직을 거쳐 우군장군(右軍將軍)의 직위에 이르러서 '왕
우군'으로 불린다. 서예에서 최고의 경지에 이르렀다는 세평을
담은 '서성(書聖)'이라는 칭호야말로 왕희지의 위상을 대변한다.
화성(畵聖)으로 불리는 오도자(吳道子, 680?~759?), 시성(詩聖)으
로 불리는 두보(杜甫, 712~770), 다성(茶聖)으로 불리는 육우(陸羽,
733?~804?) 등이 있지만, 어느 분야의 어느 인물도 왕희지만큼 압
도적 권위를 갖지는 못했다.

왕희지의 생애는 신화와 진실이 뒤섞여 있다. 연못가에서 글
씨를 쓰고 붓과 벼루를 씻었는데 연못이 온통 까맣게 물들었다
거나, 필력이 넘쳐서 목판에 쓴 축문의 흔적이 세 푼 깊이까지
스며들었다는 입목삼분(入木三分)의 전설이 장회관의 《서단》에
실려 전해 온다. 왕희지는 예서·행서·초서·해서 등 여러 글씨체
에 두루 능했다. 《진서(晉書)》 '왕희지전'의 표현을 빌리면 왕희지
의 서예는 "경쾌하기가 뜬구름과 같고, 굳세기가 놀란 용과 같다
(飄若浮雲, 矯若驚龍)" 왕희지의 서예는 유가(儒家)의 엄정함을 노
장(老壯)의 분방함과 조화해 중용의 미학을 갖췄다는 평가를 받
는다. 양립이 불가능한 가치의 공존이야말로 성인의 경지다.

후대 서예가들 가운데 왕희지의 영향을 받지 않은 사람은 없
다. 왕희지는 불멸의 교본이자 영원한 영점이다. 종교인이 저마
다의 경전에서 답을 찾듯, 후대 '서예교도'도 새로운 돌파구를 모

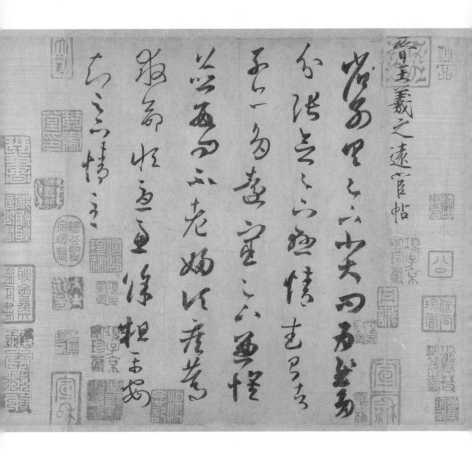

왕희지, 〈원환첩(遠宦帖)〉, 대만 국립고궁박물원 소장

색할 때마다 늘 왕희지로 돌아갔다. 우리도 마찬가지여서 삼국 이래로 왕희지는 해서와 행서의 전범이었고, 왕희지를 닮았다는 말은 위가 없는 찬사였다. 왕희지의 작품은 황실의 집중적 수집 대상이었다. 특히 왕희지를 사랑했던 당 태종은 백방으로 노력한 끝에 〈난정집서〉를 손에 넣었고, 죽은 뒤에도 소릉(昭陵)에 함께 부장했다고 전한다.

왕희지의 명성을 확고하게 만든 데는 후손들의 공도 크다. 왕희지 가문은 서예로 명성이 높았고 그의 일곱 아들도 모두 글씨를 잘 썼다. 특히 칠남인 왕헌지(王獻之, 344~386)는 아버지와 함께 이왕(二王)으로 병칭될 정도로 높은 경지를 열었고, 행서와 초서에서 특히 뛰어난 성취를 보였다. 42세의 젊은 나이로 병사하지 않았더라면 서예사의 판도가 달라졌을지도 모른다. 조카인 왕순(王珣, 349~400)도 뛰어난 서예가였다. 친구인 백원에게 행초서로 쓴 편지 〈백원첩(伯遠帖)〉은 사계에서 공인한 동진의 유일한 진적이라는 점에서도 희대의 보물로 귀한 대접을 받아 왔다. 청 건륭제는 왕희지의 〈쾌설시청첩(快雪時晴帖)〉, 왕헌지의 〈중추첩(中秋帖)〉과 함께 〈백원첩〉을 수집하고는 '세 가지 희귀한 보물'을 얻었다는 의미에서 자금성 안 자신의 서재를 온실(溫室)에서 삼희당(三希堂)으로 바꿔 불렀을 정도다. 영자팔법(永字八法)을 개발하고 일본에까지 영향을 미친 해서 〈천자문〉으로 유명한 승려

지영(智永, ?~?)은 왕희지의 7대손이고, 왕희지의 행서 1904자를 25년간 정리하고 집자(集字)하여 〈대당삼장성교서비(大唐三藏聖教序碑)〉[672, 일명 집왕성교서(集王聖教序)]를 완성한 장안 홍복사의 승려 회인(懷仁)도 왕희지의 후손이다.

왕희지와 왕헌지의 명성은 의심의 여지가 없지만 이들 부자의 이름으로 지금까지 남아 있는 글씨는 숱한 논쟁의 대상이 되었다. 왕희지의 대표작 〈난정집서〉도 마찬가지다. 왕희지의 친지 41명은 353년(영화 9년) 3월 3일 절강성 소흥 회계산 북쪽 난정에서 늦봄 연회를 열고, 유상곡수(流觴曲水)에 잔을 띄워 짧은 시간 안에 시를 짓고 벌주를 마시는 게임을 즐겼다. 이때 지은 시부를 모은 책이 〈난정집〉이고, 주흥에 겨운 왕희지가 즉석에서 28행 324자의 행서로 쓴 서문이 '천하제일행서'로 불리는 〈난정집서〉다. 틀린 글자를 문지르고 더 굵은 글씨로 덧대어 쓰는 등 일필휘지의 흔적이 역력하다. 기운생동의 전범이자 신운(神韻)이 깃든 명작으로 칭송이 끊이지 않는 작품이다. "진은 운(韻)을 숭상했다"라는 평어도 위진을 둘러싼 사상사적 분위기에 못지않게 〈난정집서〉에 기대고 있다.

왕희지의 자손들과 7대손 지영을 거쳐 지영의 제자 변재(辨才)에게 전한 진적은 당 태종에게 빼앗겼고, 태종과 함께 소릉에 묻혔다. 현재 남아 있는 판본은 모두 태종의 명을 받은 여러 서예

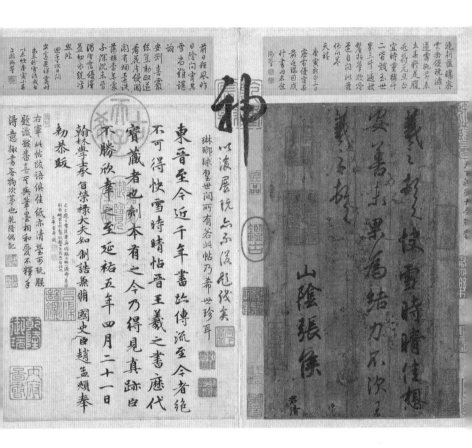

왕희지, 〈쾌설시청첩〉, 대만 국립고궁박물원 소장

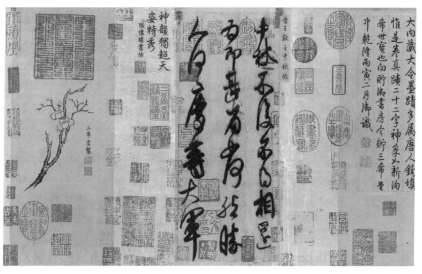

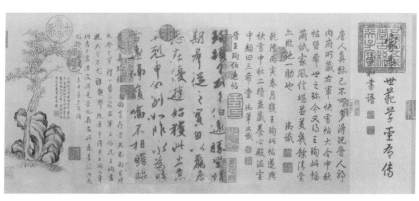

왕헌지, 〈중추첩〉, 북경 고궁박물원 소장
왕순, 〈백원첩〉, 북경 고궁박물원 소장

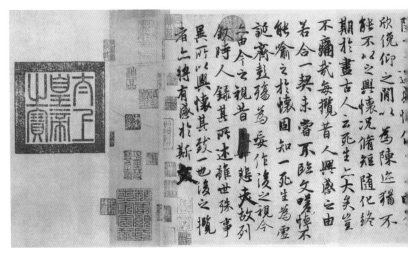

풍승소가 신룡 연간에 쌍구진묵의 방법으로
임모한 신룡본 〈난정집서〉, 북경 고궁박물원 소장

가가 베껴 쓰거나 돌에 새긴 뒤 탁본한 모본이다. 풍승소(馮承素, 617~672)가 신룡 연간에 진적 위에 얇은 종이를 얹고 윤곽을 그린 후 먹칠로 완성하는 쌍구진묵(雙鉤塡墨)의 방법으로 임모한 신룡본(神龍本)을 최고의 모본으로 친다. 문제는 임모본들은 물론 이 임모본의 원본, 즉 태종과 함께 소릉에 묻혔다고 전하는 글씨가 왕희지의 진적인지조차 논란이 되고 있다는 점이다.

〈난정집서〉의 문장과 글씨가 위조라는 의문을 처음 제기한 이는 청 이문전(李文田, 1834~1895)이지만, 논쟁에 불을 지핀 계기는

중국 학술계를 이끌던 곽말약(郭沫若, 1892~1978)이 1965년《문물》제6기에 발표한 논문〈출토된 왕사(王謝) 묘지를 통해〈난정서〉의 진위를 논함〉이었다. 곽말약은 1965년 1월에 신강 투루판에서 출토된 필사본《삼국지》잔본과 남경에서 출토된 왕사의 묘지명을 비롯한 5종의 묘지명 등 왕희지와 동시대에 쓰인 글씨들이〈난정집서〉와는 "하늘과 땅만큼 다르다"라는 점을 근거로〈난정집서〉는 의문의 여지 없는 위작이라고 주장했다. 이후로 찬반 논쟁이 격렬하게 진행되었고, 여태 결론을 맺지 못하고 있

다. 논쟁의 초점은 〈난정집서〉의 글씨와 동시대 글씨들의 차이가 위작의 근거인지, 아니면 같은 시대에 같은 사람이 쓴 글씨에도 생기기 마련인 자연스러운 변주인지다.

어쩌면 이 복잡하고 미묘한 논쟁은 앞으로도 해결이 어려울지 모른다. 소릉을 발굴하여 〈난정집서〉의 진적을 눈으로 확인할 수 있기를 기대하는 이들이 많겠지만, 소릉이 이미 파헤쳐져서 종요와 왕희지의 글씨조차 도굴되었다는 기록이 있기 때문이다. 앞으로 추가 증거가 제시되어 진위에 관한 판단이 달라질 수 있겠지만, 〈난정집서〉가 왕희지의 작품으로 알려진 때부터 현재까지 긴 시간 동안 서예사에서 막대한 영향력을 행사한 교본의 역할을 맡아 왔다는 사실만은 불변의 진리로 남을 것이다. 종교 경전의 영향력이 절대자의 원음인지 여부와 무관한 것처럼 말이다.

법(法)의 시대: 당의 서예

중국의 역사는 분열과 통일을 거듭한다. 위진남북조의 분열을 끝내고 등장한 왕조는 27년 동안 지속된 수(580~617)와 289년 동안 전성기를 구가한 당(618~907)이다. 소전에서 예서로, 예서에서 해서로 진화하는 동안 규범화가 이루어지지 않은 상태에서 남북조라는 정치적 분열의 시기를 거치면서 한자 자형은 무질서 상태에 놓이게 되었다. 그 결과는 속자와 이체자의 난립이었다. 안지추(顔之推, 531~602?)는 《안씨가훈(顔氏家訓)》에서 한자의 무질서 상태를 아래와 같이 개탄하고 있다.

전란의 여파로 북조의 서체는 천박해지고 제멋대로 글자를 만드는 지경에 이르니, 그 어지러움이 남조보다도 심했다. 優(근심하다 '우') 대신 百(백)과 念(념)을 붙여서 쓰고, 變(변화하다 '변') 대신 '言(언)·反(반)'을, 罷(그치다 '파') 대신 '不(불)·用(용)'을, 歸(돌아오다 '귀') 대신

'追(추)·來(래)'를, 蘇(소생하다 '소') 대신 '更(갱)·生(생)'을, 老(늙다 '노')
대신 '先(선)·人(인)'을 붙여서 쓰는 등의 오류가 경전에 가득하다.

이체자의 난립을 막고 해서체를 표준화하기 위해 편찬한 책
이 자양서(字樣書)다. 안지추의 손자인 안사고(顔師古, 581~645)
의 《안씨자양(安氏字樣)》, 안사고 동생의 손자인 안원손(顔元孫,
660?~732)의 《간록자서(干祿字書)》 등이 대표적인 자양서다. 《안
씨자양》은 실전되었지만, 《간록자서》는 안원손의 조카이자 명
필로 이름이 높았던 안진경(顔眞卿, 709~785)이 이를 돌에 새기고,
다시 송에 이르러 목판에 인쇄되어 세상에 널리 퍼졌다.

"당은 법을 숭상했다"라고 말해도 좋다면, 구양순(歐陽詢,
557?~641)·우세남(虞世南, 558~638)·저수량(褚遂良, 596~658?)·안진
경·유공권(柳公權, 778~865) 같은 서예가들이 엄정한 법도가 필요
한 해서 서예를 정점까지 끌어올렸기 때문이다. 서예의 전성기
가 당이고 당이 법을 숭상했으므로, 중국의 서예가 여태 '서법'으
로 불리는 것은 어쩌면 당연하다.

종요와 왕희지가 터를 닦은 해서 서예는 남북조의 모색기를
거쳐 당에서 꽃을 피웠다. 해서는 국자감과 홍문관의 글씨 교육
과 당에서 시작된 과거의 표준 글씨체로 채택되었다. 해서는 현
재까지도 보편적 글씨체다. 초당 시기에 활약한 구양순·우세남·

저수량을 '초당삼대가'로 부른다. 설직(薛稷, 649~713)까지 포함하여 '초당사대가'로 부르기도 한다.

이 초당 명필들 가운데 당시는 물론 후대까지 가장 큰 영향력을 발휘한 인물은 구양순이다. 구양순의 해서는 단정하고 굳세고 치밀한 필획, 북위파의 영향을 받은 균형 감각이 돋보이는 강건한 골격, 완벽에 가까운 공간 구성을 보여 준다는 평가를 받는다. 행서도 잘 썼고, 서예 이론서도 여러 편 남겼다. 〈구성궁예천명(九成宮醴泉銘)〉(632)은 구양순이 쓴 해서의 대표작이다(2.1을 보라). 구성궁은 수의 인수궁(仁壽宮)을 수리하여 이름을 바꾼 섬서성 인유현(麟遊縣)에 있는 이궁으로, 예천은 태종이 구성궁에서 피서 중일 때 수원이 없는 메마른 정원 모퉁이에서 솟아난 단 샘물이다. 〈구성궁예천명〉은 이 샘물을 기념하기 위해 당 태종의 명을 받은 위징(魏徵)이 글을 짓고 75세의 구양순이 글씨를 써서 건립한 24행, 50자의 비문이다. 비탑은 사라지고 글씨만 탁본으로 남았다. 이 비문은 해서를 배우는 이들이 집중적으로 임서하는 작품이다. 구양순은 신라에서 고려로 이어지는 한국 서예에도 큰 영향을 미쳤다. 비문과 공문서의 공식 서체로 애용되었고, 잔석으로 남은 〈태종무열왕릉비〉(661), 〈광조사 진철대사보월승공탑비〉(937) 등에서도 구양순체의 영향을 볼 수 있다.

우세남이 당 태종의 명으로 재건한 공자묘에 글을 짓고 글씨

초당삼대가의 글씨. 구양순의 〈구성궁예천명〉
저수량의 〈안탑성교서〉
우세남의 〈공자묘당비〉

挺□稟生德而降靈載誕　空杂白標河海之狀邈勝　龜猿克秀毫禹之□知微　知□可久可大爲而不宰　合天道於無言處而遂通　顯至仁於藏用祖述先聖　憲章往哲夫其道也固以

를 써서 세운 비석인 〈공자묘당비(孔子廟堂碑)〉(626), 저수량이 당 태종이 지은 〈대당삼장성교서(大唐三藏聖教序)〉와 고종이 지은 〈대당황제술삼장성교서기(大唐皇帝述三藏聖教序記)〉를 함께 써서 장안 자은사(慈恩寺) 대안탑(大雁塔) 아래에 좌우로 세운 비석인 〈안탑성교서(雁塔聖教序)〉(653), 이정(李貞)이 짓고 설직이 쓴 〈신행선사비(信行禪師碑)〉(706)도 해서의 기념비적 작품들이다.

당을 대표하는 서예가를 한 사람만 꼽아야 한다면 단연 안진경일 터다. 소식은 안진경의 서예, 두보의 시, 오도자의 그림을 각 분야에서 최고 전범으로 칭찬했다. 안사고의 증손자로 노군공(魯郡公)에 봉해져서 안노공(顏魯公)으로 불리는 안진경은 어려서 저수량을 사숙하고 장성해서는 연하의 회소(懷素, 725~785)와 함께 장욱(張旭, 675?~750?)을 스승으로 모시고 서예를 익혔다. 해서와 행서를 특히 잘 썼다. 2019년 1월 16일부터 2월 24일까지 도쿄국립박물관 헤이세이관(平成館)에서 개최된 안진경 특별전의 부제는 '왕희지를 뛰어넘은 명필'이었다. 안진경이 왕희지를 뛰어넘은 명필이었는지는 논쟁거리가 되겠지만, 명필이 즐비한 당을 대표하는 서예가라는 사실에 의문을 제기하기는 어렵다. 안진경은 서여기인(書如其人)의 한 전범이다. 안진경이 당 전체를 대표하는 서예가이자 악비(岳飛)와 더불어 중국인들이 가장 좋아하는 서예가로 칭송받는 이유는 그의 기백이 넘치는 글

トップ

開催概要
アクセス

みどころ

チケット

イベント
関連番組

図録
グッズ
音声ガイド

スペシャル

ENGLISH

———————

オンライン
チケット

特別展

眺めているだけで、こころが洗われる。

顔真卿
がん　しん　けい

—王羲之を超えた名筆—
おう　ぎ　し

UNRIVALED CALLIGRAPHY:
YAN ZHENQING AND HIS LEGACY

2019年1月16日[水]—2月24日[日] 平成館
TNM 東京国立博物館 (上野公園)
TOKYO NATIONAL MUSEUM (UENO PARK)

'왕희지를 뛰어넘은 명필'을 내세운 안진경 특별전의 포스터, 일본 도쿄국립박물관
헤이세이관

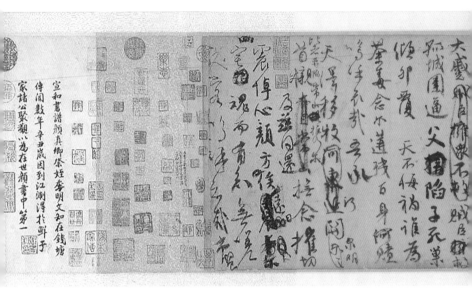

안진경, 〈제질문고〉, 대만 국립고궁박물원 소장
종질 안계명을 추모하기 위해 지은 제문의 초고로,
대만 국립고궁박물원이 수장한 60여만 건의 국보 가운데서도 대표작으로 꼽힌다.

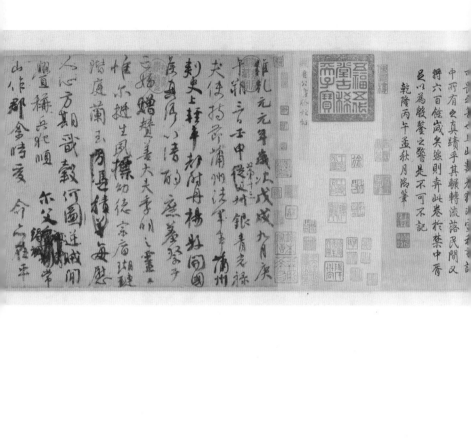

維乾元元年歲次戊戌九月庚
午朔三言壬申授以……州銀青光祿
夫使持節蒲州諸軍事蒲州
刺史上輕車都尉……楊……同國
……公……庶……季子
三……贈贊善大夫季明之靈
惟爾挺生風標……德宗廟瑚璉
潛庭蘭玉……積善……每慼
人心方期戩穀何圖遽……間
贈置稱兵犯順　　　不父……
山作郡……時愛　　令……

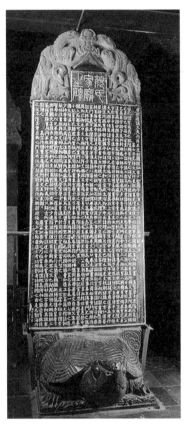
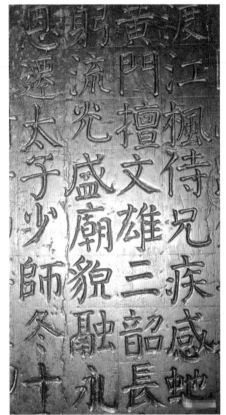

안진경, 〈안씨가묘비〉 ⓒ양세욱

씨가 순국으로 생을 마감한 안진경의 애국 충절의 삶의 궤적과 일치하기 때문이다. 우리에게 이순신과 안중근의 글씨가 사랑받는 것과 같은 이치다.

장안 용흥사의 초금화상이 다보불탑을 건립한 사적에 대해 잠훈(岑勛)이 글을 짓고 안진경이 글씨를 쓴 〈다보탑감응비(多宝塔感応碑)〉(752), 증조부 안근례를 위해 세운 신도비인 〈안근례비(顔勤禮碑)〉(779), 아버지 안유정(顔惟貞)을 위해 세운 〈안씨가묘비(顔氏家廟碑)〉(780) 등은 안진경의 해서를 대표하는 작품이다. 현재 서안의 비림박물관에 보관되고 서예사에서 빠짐없이 언급되는 이 작품들마저 무색하게 만드는 안진경의 대표작은 〈제질문고(祭姪文稿)〉(758)다. '천하제일행서'인 〈난정집서〉에 이어 '천하제이행서'로 불리는 비분강개의 명작이다. 도쿄국립박물관에서 개최된 안진경 특별전에 전시된 수많은 작품 가운데 관람객들이 구름처럼 몰려든 곳도 단연 〈제질문고〉 앞이었다. 대만 국립고궁박물원이 수장한 60여만 건의 국보 가운데 서예의 대표작으로 소식의 〈황주한식첩〉과 함께 〈제질문고〉를 꼽아야 마땅하다.

23행 234자인 〈제질문고〉는 안진경이 사촌 형인 상산(常山) 태수(太守) 안고경(顔杲卿, 692~756)의 셋째 아들이자 자신의 오촌 조카인 안계명(顔季明, ?~756)을 추모하기 위해 지은 제문의 초고다. 안사의 난(755~763) 초기에 안진경 형제는 병사들을 이끌고

하북성 평원(平原)과 상산에서 각각 반란을 진압했고, 안계명은 안진경과 안고경 사이를 오가며 전황을 전달하는 임무를 맡았다. 승승장구하던 안녹산으로서는 눈엣가시 같은 존재였던 셈이다. 756년 중과부적으로 상산이 함락되면서 안씨 가문에서만 30명이 넘게 희생된 가운데 안고경·안계명 부자 모두 능지처참을 당했다. 2년이 지난 758년에서야 비로소 안진경은 하북성에 가서 유해를 수습할 수 있었지만, 안고경의 뼈 일부와 안계명의 두개골만 겨우 찾은 상태로 제사를 지내야 했다.

글의 초반부는 평온하게 진행되는 듯하지만, 중반부에 이르러 비분강개가 교차하고, 후반부에서는 낙서인 듯 걷잡을 수 없는 감정으로 치닫는다. 종반부에 이르러서는 체념에 이른 듯이 다시 초반부의 평온을 되찾는다. 작품으로 쓴 글씨가 아니므로 낙관이 없다. 구상의 흔적도 물론 없다. '오호애재(嗚呼哀哉)'가 두 번이나 반복되는 것에서도 알 수 있듯이 감정을 추스르지 못한 채로 질풍노도처럼 써 내려간 글씨다. 여러 차례 덧대어 쓴 〈난정집서〉와도 비교가 되지 않을 정도로 잘못 쓴 곳을 거듭하여 덧칠하고 고쳐 썼다. '단양(丹陽)'을 '단양(丹楊)'으로 잘못 쓴 것도 이런 사정 때문일 터다.

당을 대표하는 마지막 명필인 유공권은 처음 왕희지를 배우고 나중에 구양순과 안진경의 장점을 배워서 자신만의 해서체를 발

전시켰다. 글씨를 잘 쓰는 비법을 묻는 당 목종의 질문에 "마음이 바르면 붓도 바르다(心正筆正)"라고 대답한 일화는 유명하다. 대달법사(大達法師)의 공덕을 칭송하는 〈현비탑비(玄秘塔碑)〉(841)와 〈금강경(金剛經)〉을 새긴 각석은 지금까지도 해서를 배우는 초학자들이 빠짐없이 임서하는 대표작이다. 현재 중국의 서예 교본들도 유공권의 글씨를 애용한다. 행서와 초서도 잘 썼고, 시 창작에도 뛰어나서 《전당시(全唐詩)》(1705)에도 작품이 수록되었다. '안근유골(顏筋柳骨)'은 서예의 명언이다. 안진경의 글씨는 웅장한 세로획이 두드러져 살이 많고 유공권의 글씨는 가로와 세로획이 고르고 필획의 모서리가 선명하여 뼈대가 두드러진다는 말이니, 안근유골을 두루 갖춘 글씨라는 말은 최고의 글씨를 이르는 찬사다. 당 해서의 마지막 명필인 유공권 이후로도 해서에 능한 사람은 구름처럼 많았지만 해서를 혁신하여 자신만의 글씨체를 알린 서예가는 끝내 나오지 못했으니, 해서는 구양순·저수량·우세남·안진경·유공권에 의해 완성되었다고 말할 수 있다.

당은 해서 서예가 정점에 이른 시기이면서 동시에 행서와 초서 서예에서도 커다란 발전과 변혁이 일어난 시기였다. 당 태종 이세민은 서예의 발전에 가장 큰 공헌을 한 황제로 기억된다. 왕희지를 중심으로 이전 시대의 서예를 수집하고 정리했을 뿐 아니라 자신도 뛰어난 서예가로 많은 작품을 남겼다. 특히 여산

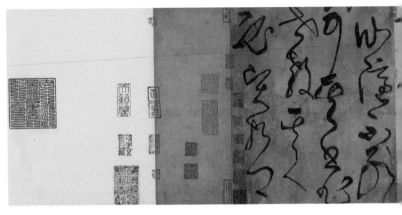

장욱의 〈고시사첩〉, 중국 요녕성박물관 소장

의 온천을 기념하기 위해 직접 글을 짓고 글씨를 쓴 〈온천명(溫泉銘)〉(648)은 최초의 행서 각비라는 기록을 남겼다. 원래 비석은 사라지고 탁본이 파리국립도서관에 보관되어 있다. 또 이옹(李邕)은 왕희지의 행서를 기초로 웅대하고 호방한 풍격의 행서를 발전시켰다는 평가를 받는다. 특히 이옹이 글을 짓고 행해(行諧)로 쓴 〈악록사비(岳麓寺碑)〉(730)는 이옹의 대표작으로 소식·미불·조맹부 같은 이들이 따라 썼다.

당은 서예 역사에서 가장 뛰어난 초서 서예가들을 배출한 시기이기도 하다. 장욱의 〈고시사첩(古詩四貼)〉과 〈복통첩(腹痛帖)〉, 승려 회소의 〈자서첩(自敍帖)〉과 〈논서첩(論書帖)〉 등은 이전의

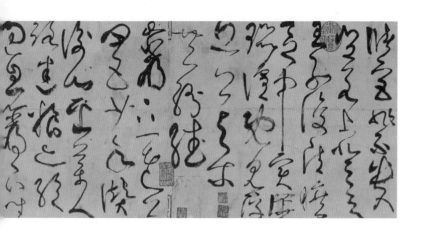

전아한 초서에서 벗어난 자유분방한 광초(狂草)의 세계를 연 대
표작이다. 서예가 쓰고 읽는 것을 전제로 성립하는 문자예술이
라는 점을 고려할 때 광초는 서예의 한계에 대한 실험이었다고
도 말할 수 있다. 끊어질 듯 이어지는 필획들이 독특하면서도
다채로운 공간감을 연출하고, 강물이 넘실거리고 폭포가 쏟아
지는 것과도 같은 리듬감을 만들어 내는 광초는 서예가의 정서
와 역량을 유감없이 발휘하는 글씨이기도 하다. 대표적 서예 이
론서이자 그 자체로 초서의 전범인《서보(書譜)》를 지은 손과정
(孫過庭, 648~703), 장욱과 함께 '음중팔선(飮中八仙)'의 한 사람이
자 시성 두보(杜甫, 712~770)와 함께 당시를 대표하는 시선(詩仙)

이며 대표적 초서 명첩인 〈상양대첩(上陽臺帖)〉을 쓴 이백(李白, 701~762), "조물주와 우열을 다투는 경지이지 사람의 솜씨는 아니다"라는 찬사를 받은 하지장(賀知章, 659?~744?)도 초서에 기여한 공로가 크다.

초서 명필들은 예외가 드물 정도로 소문난 술꾼이기도 하다. 〈음중팔선가(飮中八仙歌)〉는 두보가 동시대의 소문난 술꾼 8명의 주태(酒態)를 분방한 필치로 그려낸 작품이다. 신선의 경지로까지 승격된 술꾼들의 언행이 자못 생기발랄하다. "이백은 술 한 말에 시 백 편(李白一斗詩百篇)"이라는 구절은 명구로 회자한다. 하지장에 대해서는 "지장의 말 탄 모습 배를 탄 듯 흔들흔들(知章騎馬似乘船) / 흐리멍덩한 눈망울, 우물에 떨어지면 물속에서 잠들리라(眼花落井水底眠)"라고 노래하고 있다. 하지장은 강호를 유랑하던 이백을 발굴하여 적선인(謫仙人), 즉 하늘에서 귀양 나온 신선이란 별명을 붙여 주고 현종에게 추천한 장본인이기도 하다. 하지만 이백은 양귀비와의 스캔들, 동시대의 실력자 고력사(高力士)와의 마찰이 화근이 되어 얼마 버텨 내지 못하고 쫓겨나고 만다.

탈속(脫俗)과 탈격(脫格)의 경지를 연 당의 초서는 동시대의 우아하면서도 보수적인 서예에 대한 반동이었다. 당은 법을 숭상하면서 동시에 법을 초월한 시대였던 셈이다.

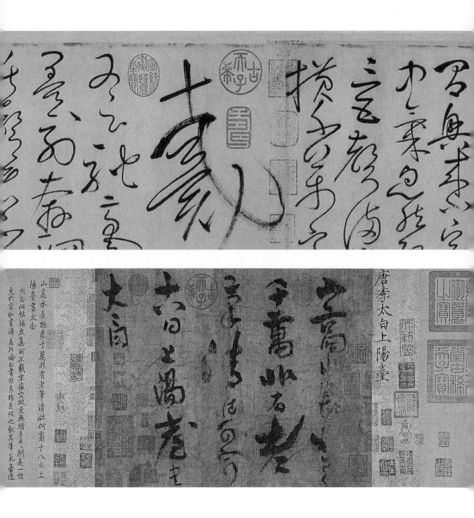

회소의 〈자서첩〉, 대만 국립고궁박물원 소장
이백의 〈상양대첩〉, 대만 국립고궁박물원 소장

의(意)의 시대:
송의
서예

당 이후 54년 동안 이어진 오대십국(五代十國) 시기 동안 서예는 쇠락의 길을 걸었다. 안진경과 유공권 이후 필법이 쇠락한 데다 당 말 이후의 혼란까지 더해져 서단을 이끌 인물도 혁신도 이어 지지 못했다. 소식은 이 시대의 서예를 두고 오직 양응식(楊凝式, 875~954)만이 왕희지와 왕헌지, 안진경과 유공권의 뒤를 이었다 고 평가했다. 허기로 시달리다 구화(韭花), 즉 부추 꽃을 맛있게 먹은 뒤에 그 감회를 행서로 쓴 묵적인 〈구화첩〉이 양응식의 대 표작이다.

　오대십국의 분열을 끝내고 등장한 왕조가 조광윤(927~976)의 송(宋)이다. 건국 초기에 서예 부흥을 위해 벌인 최대 사업은 최 초의 법첩인《순화각첩(淳化閣帖)》의 편찬이었다. 법첩은 역대 서 예가들의 묵적을 쌍구진묵으로 베낀 후에 석판이나 목판에 새 기고 다시 탁본을 떠서 엮은 책이다. 송 태종의 주도로 순화 3년

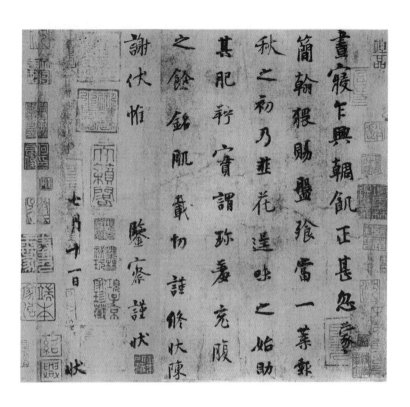

허기로 시달리다 부추 꽃을 맛있게 먹은 뒤에 그 감회를 행서로 쓴 묵적인 양응식의
〈구화첩〉, 대만 국립고궁박물원 소장

(992)에 편찬된《순화각첩》에는 선진 시기부터 수당까지 역대 제왕과 명필 등 103명의 묵적 420편이 담겼다. 가장 많은 작품이 수록된 이는 단연 왕희지였고, 왕희지의 서성으로서 지위는 확고해졌다.《순화각첩》의 편찬 이후로 청 건륭제가 주도한《삼희당법첩(三希堂法帖)》(1747)에 이르기까지 750여 년 사이에 많은 법첩이 차례로 편찬되었다. 휘종 조길(趙佶, 1082~1135)은 정치에 무능하고 예술에 뛰어난 황제의 전형을 보여 주었다는 세평을 받은 인물이다. 북송을 멸망으로 이끌 정도로 정치에 무능했지만, 수금체(瘦金體)로 불리는 개성 넘치는 자신만의 서체를 창조할 정도로 서예에 뛰어났다. 휘종의 주도로 선화 2년(1120)에 황실에서 보관하고 있던 197명의 작품 1344건에 이르는 목록을 정리한《선화서보(宣和書譜)》도 편찬되었다.

송 이후 중국 서예는 법첩이 완연한 우위에 서는 시대로 접어든다. 후대까지 영향을 미친 숱한 명필이 차례로 등장하기는 하지만, 당 말의 안진경과 유공권을 이어 필획을 일신한 서예가는 더 이상 등장하지 않는다. 법첩에 의지하는 첩학에서 금석에 의지하는 비학으로 서예의 주도권이 넘어가는 시기는 청 중기부터다. 송의 서예가들은 당에서 일단락된 필획을 자유자재로 구사하여 자신만의 개성과 정서, 의취(意趣)를 담는 전략을 취했다. 송이 의(意)를 숭상한 시대로 기억되는 이유다. 기쁜 노랫말은 밝

은 음으로 슬픈 노랫말은 어두운 음으로 표현하듯이 글씨에도 같은 원리를 적용했다. 이 점에서 상의(尙意)는 서양 미술사의 표현주의와도 닮았다.

우리가 '최고'나 '최초'로 사람이나 사건에 의미를 부여하기를 즐긴다면 중국인들은 사대 발명품·사대 서예가처럼 '몇 대'로 정리하기 좋아한다. 의미 부여와 기억의 편리를 위한 수사에 불과할 수 있지만, 이 '몇 대'에 이름이 오르는지 못 오르는지는 간단한 문제가 아니다. 이 시대의 서예를 대표하는 이들은 '송사대가'로 불리는 '채소황미(蔡蘇黃米)', 즉 채양(蔡襄, 1012~1067)·소식(蘇軾, 1037~1101)·황정견(黃庭堅, 1045~1105)·미불(米芾, 1051~1107)이나. '채(蔡)'는 원래 채경(蔡京)이었지만 채양으로 교체된 내력은 앞서 이미 언급했다. 이 사대가를 중심으로 '의의 시대' 송의 서예사를 조망하기로 하자.

채양은 송초의 명신이자 《다록(茶錄)》·《여지보(荔枝譜)》 등을 저술한 학자이며 《채충효공문집(蔡忠孝公文集)》을 남긴 작가이기도 하다. 무엇보다 해서와 행서, 비백(飛白)을 두루 잘 쓴 서예가였다. 채양의 대표작으로는 해서로 복건성 만안교의 건설 과정과 참여 인력·비용·규모 등을 기록한 〈만안교기비(萬安橋記碑)〉, 송의 명재상인 한기(韓琦)의 업적을 기리기 위해 구양수가 기문을 짓고 채양이 모든 글자를 해서로 열 번씩 쓰고 그 가운데 가

장 좋은 글자만을 골라 편집하는 이른바 백납본(百衲本)으로 글씨를 써서 한기의 고향인 하남성 안양의 주금당에 세웠던 〈주금당기비(晝錦堂記碑)〉의 원(元) 방각 등이 전한다.

소식은 송을 대표하는 정치가·시인·문장가였고 화가이자 서예가였다. 당과 송을 통틀어 최고의 문장가 여덟 명을 고른 '당송팔대가'에 아버지 소순(蘇洵), 동생 소철(蘇轍)과 함께 소식 세 부자가 이름을 올렸다. 소식은 동파육(東坡肉)을 개발하고 《동파주경(東坡酒經)》을 지은 미식가이기도 하다. 프랑스 작가 알렉상드르 뒤마, 빅토르 위고, 오노레 드 발자크 등이 미식가로도 명성을 얻었다지만, 음식에 조예가 깊었던 문인치고 소식을 따를 만한 이는 드물다. 하지만 소식의 삶은 천재에 어울리는 불행한 삶이었다. 두 명의 아내와 애첩을 줄줄이 앞세워 보냈고, 필화와 좌천과 유배로 점철된 한 생을 살다 갔다. 소식이 성취한 시서화 삼절의 경지는 후대 사람들이 이르고 싶은 전범이었다. 소식을 흠모한 나머지 소식의 취미와 인품마저 닮으려는 '동파벽(東坡癖)'이 유행할 정도였다. 추사 김정희도 소식 팬덤에 사로잡혔다. 옹방강의 영향이 크긴 하지만, 자신과 마찬가지로 폄적으로 점철된 삶을 살았던 소식을 동경했다. 소식이 불인선사(佛印禪師)를 벗으로 삼아 불교에 심취했듯이 김정희도 초의선사와 교유하며 불교에 몰두했다. 소식이 〈적벽부(赤壁賦)〉와 〈황주한식

시첩(黃州寒食詩帖)〉같은 명작을 황주 유배 시절에 남긴 점도 추사와 닮았다.

"변화의 관점에서는 우주의 시간조차도 눈 깜짝할 사이보다 짧고, 불변의 관점에서는 만물과 나 자신조차도 영원이다"라는 구절로 유명한 불후의 명문 〈적벽부(赤壁賦)〉를 직접 쓰고, 빠진 앞부분 5행 36자를 명의 문징명이 보충한 〈적벽부〉는 유명하다. 70행 129자 행서로 쓴 〈황주한식시첩〉(일명 한식첩)도 소식의 대표작이다. "내가 황주에 온 지 / 벌써 세 번째 한식이 지나가네(自我來黃州, 已過三寒食)"로 시작되는 〈한식첩〉은 소식이 문자옥으로 황주에서 3년째 유배 생활을 할 때 한식에 지은 오언시 두 수다. 〈적벽부〉도 황주 유배 시절의 작품이다. 봄인데도 가을처럼 비가 내려 스산한 가운데 유배지에서 한식을 맞는 쓸쓸함을 노래한 이 작품은 시의 내용에 따라 글씨가 미묘하게 변주를 일으키는 명작이다.

〈한식첩〉은 왕희지의 〈난정집서〉, 안진경의 〈제질문고〉에 이어 '천하제삼행서'로 불린다. '천하제일행서'와 '천하제이행서'가 흥과 슬픔이라는 감정에 북받쳐 쓴 글씨라면 이 '천하제삼행서'는 차분한 분위기에서 썼음에도 글씨를 쓴 이의 의취가 그대로 드러난다. 참고로 '천하제사행서'는 앞서 언급했던 동진 왕순의 〈백원첩〉이고 '천하제오행서'는 오대십국 양응식의 〈구화첩〉이

於是飲酒樂甚扣舷而

歌之歌曰桂棹兮蘭槳

擊空明兮泝流光渺、

余懷望美人兮天一方客有

吹洞簫者倚歌而和之其

聲嗚、然如怨如慕如

泣如訴餘音嫋、不絕如

縷舞幽壑之潛蛟泣孤

舟之嫠婦蘇子愀然正

襟危坐而問客曰何為其

다. 소식의 〈한식첩〉은 중국 근현대사의 파란만장을 겪고 난 뒤 현재 대만 국립고궁박물원에서 소장하고 있다.

〈한식첩〉 뒤에 이어지는 여러 편의 발문은 이 작품의 가치를 높이는 데 크게 기여하고 있다. 이 점도 〈세한도〉와 닮았다. 그 가운데서 소식의 수제자인 황정견의 발문은 핵심을 짚는다. "동파 선생의 이 시는 이태백과 비슷하지만 이태백이 미치지 못하는 곳이 있고, 이 글씨는 안진경·양응식·이건중(李建中)의 필의를 겸하고 있다. 동파 선생님께 다시 써 보라고 부탁드려도 이 수준에 못 미칠 터다. 훗날 혹시라도 동파 선생님이 이 글을 본다면 부처가 없는 데서 존자를 참칭하듯 잘난 체한다고 나를 비웃겠지" 이 발문의 글씨도 황정견의 대표작으로 꼽힌다.

황정견은 시·사(詞)·산문에서 두루 경지에 올랐다. 그의 고향인 강서성의 이름을 딴 '강서시파(江西詩派)'의 개창자일 정도로 문학 분야에서 성취를 보인 문학가이자 화가, 서예가였다. 소식의 네 제자를 부르는 소문사학사(蘇門四學士) 가운데서도 가장 뛰어난 제자답게 소식을 계승한 삼절이었고, 세 분야에서 소식과 어깨를 나란히 하여 '소황(蘇黃)'으로도 불린다. 황정견은 왕희지와 소식의 영향을 함께 받아 행서와 초서에서 특히 뛰어났다. 〈황주한식시권발〉에서도 볼 수 있듯이 소식의 글씨를 평가한 서론(書論)도 많이 남겼다. 환골탈태(換骨奪胎)라는 신선술의

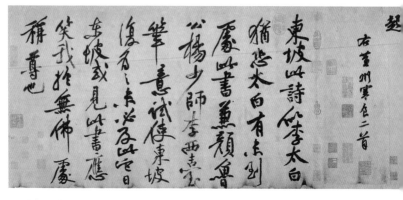

'천하제삼행서' 소식의 〈한식첩〉(우)과 이어지는 황정견의 〈황주한식시권발〉(좌),
대만 국립고궁박물원 소장

용어를 미학 용어로 다듬은 장본인답게 이전 시대의 행서와 초
서에 기대어 자신만의 개성과 정서를 필획에 자연스럽게 담아
낸 황정견의 서예는 상의라는 시대적 특징을 드러내는 정점이
기도 하다.

〈황주한식시권발〉과 칠언시인 〈송풍각시첩(松風閣詩帖)〉, 당의
명재상인 위징(魏徵, 580~643)을 위해 쓴 전문 600여 자에 11미터
에 이르는 대작인 〈지주명(砥柱銘)〉 등이 행서의 대표작이다. 운
필이 둥글고 윤기가 있으며 단절이 없이 자연스럽게 이어지는
황정견 초서의 특징을 보여 주는 대표작에는 〈이백억구유시권
(李白憶舊游詩卷)〉, 동일한 제목의 《사기열전》의 한 편을 써서 서

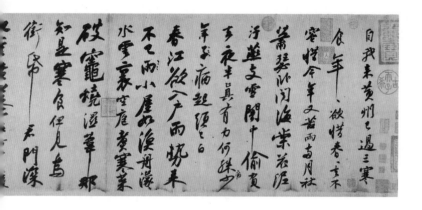

예 전공자들이 빠짐없이 임서하는 초서 교본이 된 〈염파인상여
열전(廉頗藺相如列傳)〉, 칠언절구 28자를 쓴 소품 〈화기훈인첩(花
氣薰人帖)〉 등이 있다.

　미불은 인물·산수·사군자에 뛰어난 수묵화가이자 서화이론
가였다. 서화와 벼루, 수석의 수장가이자 감정가로도 명성이 높
았다. 기이한 수석을 얻으면 형이라 부르며 절하고, 며칠씩 끌어
안고 자기도 하여 미전(米顛), 즉 '미씨 미치광이'라는 별명을 얻
을 정도였다. 미불이 지은 《연사(硯史)》는 벼루에 관해 쓴 고전으
로 널리 읽혀 왔다. 고인의 글씨를 임모하는 일에도 뛰어난 재능
을 보여 원본과 모본을 구분하기 어려울 정도라는 평가를 받는
다. 미불은 무엇보다 뛰어난 서예가였다. 모든 서체를 두루 잘 썼

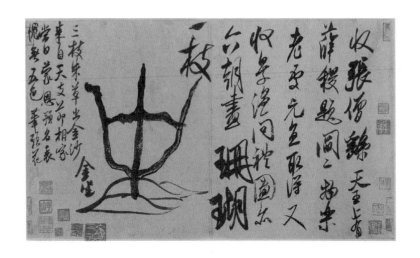

미불의 대표작인 〈산호첩〉(좌)과 〈연산명〉(우),
북경 고궁박물원 소장

鳶飛魚躍

研山銘

五色水浮

崑崙潭

嵒頂出黑

雲挂龍怪

煉電痕下

震霆澤

趍变化

闢道門

寶晉山

前郭書

鳶跱雀柱云栢云文
美華奇八王居前

右研山銘先自带
真跡目米芾
鑒定恭跋

廳善求所以為

不顛崅崿
聊賛天成

陽起石
菴室
滴水小許潤也
内籠石筍
洞山一行通山
洞口受铁蟠螬松
岩岩
下洞三折通
天池通天池
則淵潤
龍池遇
天旱

研山為李後主舊物米老
生平好石獲此一奇而銘
以傳之宜其書蹟之尤奇
也昔董思翁極宗仰米書
而徽煙其不沒然米書之
妙在得勢如天馬行空不
可輕狀故搨視平古
正不必後此洪水之米此卷
則朴拙踈瘦室其游忘時
心手两忘偶然而得之那
使思翁見之當別有說矣
乾隆戊子十一月昌平陳洪題

研山銘橋橋沈雄米老本色
如是如是二圖周接禮題

미불의 〈오강주중시권〉, 뉴욕 메트로폴리탄박물관 소장

지만, 특히 행서에 뛰어났다. 미불은 먹의 농담을 조절하여 마른 획과 젖은 획이 조화를 이룬 행서를 써서 이왕의 전통을 가장 잘 이었다고 평가받는다. 대표작의 하나인 《촉소첩(蜀素帖)》[또는 《의고시첩(擬古詩帖)》]은 '천하제팔행서'이자 '중화제일미첩(中華第一美帖)'으로 불린다.

분방한 장법과 포국이 돋보이는 만년의 작품 〈산호첩(珊瑚帖)〉[일명 산호필가도(珊瑚筆架圖)]도 걸작이다. 〈산호첩〉은 대수장가였던 미불이 자신의 수장품을 뽐내기 위해 그리고 쓴 작품이다. '산호필가'는 산호로 만든 붓걸이다. 오른쪽에는 '산호 한 가지(珊瑚一枝)'를 비롯하여 자신의 세 수장품에 대한 설명이 있고, 왼쪽에는 산호필가를 읊은 칠언절구 한 수가 있다. 모두 행서다. 중앙에는 붓 가는 대로 포세이돈의 삼지창처럼 가지를 뻗은 산호를 그리고 '금좌(金坐)' 두 글자를 적어 넣었다. 명필이자 대수장가였던 이의 자기 자랑으로 읽을지 해학으로 읽을지의 판단은 읽는 이의 몫이다. '연산(研山)'이라는 진귀한 벼룻돌을 기리며 쓴 〈연산명(研山銘)〉도 〈산호첩〉과 짝을 이루는 미불의 행서 대표작이다. 일본으로 건너갔다가 2002년 경매(낙찰가는 2999만 위안)로 낙찰받아 중국으로 돌아와 북경 고궁박물원에 소장되어 있다.

〈오강주중시〉와 간기(刊記)까지 전체 5.6미터에 이르는 대작 〈오강주중시권(烏江舟中詩卷)〉도 미불의 대표작으로 손색이 없

다. 〈오강주중시〉는 인부를 고용하여 오강 양편에서 강을 거슬러 배를 끌어 올린 과정을 묘사한 44행의 오언고시다. 흔들리는 배 위에서 팔을 매단 채로 손목이 아니라 주로 팔을 사용해 썼다고 전한다. 어수선한 현장과 질풍노도와 같은 감정의 변화를 생생하게 묘사한 시에 걸맞게 글씨에서도 이런 현장 분위기가 그대로 드러난다. 자형에 구애받지 않고 분방하게 쓴 이 작품에서는 〈난정서〉와 〈제질문고〉와 마찬가지로 일필휘지와 기운생동을 느낄 수 있다. 현재 이 작품은 미국 메트로폴리탄미술관에서 소장하고 있다.

태(態)의 시대:
원·명의
서예

북쪽의 요·금과 남쪽으로 밀려난 남송의 대치 국면은 1279년 원 세조 쿠빌라이 칸이 원(1271~1368)을 건국하고 남하하여 남송을 멸망시키고 중국을 통일하면서 막을 내렸다. 이후로 원에서 명으로, 명에서 다시 청으로 지배 세력이 거듭 교체되면서 장기적 통일 국면이 이어졌다.

원·명의 서예는 진과 당에서 모범을 찾는 복고 취향이 주류를 형성했다. 송부터 시작된 법첩 일색의 임서와 해서·행서·초서 중심의 서풍도 원·명까지 지속되었다. 원의 문예계를 주도했던 조맹부(趙孟頫 1254~1322)가 무료한 선상에서 정무본(定武本)〈난정서〉에 쓴 13개의 발문(十三跋)에 있는 "결자는 시대를 넘어 전하고, 용필은 천고 동안 불변한다(結字因時相傳, 用筆千古不易)"라는 말은 이 시대 서예가들이 글씨에 임하는 태도를 대변한다. 조맹부는 다른 글에서 "글씨에서 배워야 할 두 가지는 필법과 자형

조맹부, 〈난정서십삼발〉
"결자는 시대를 넘어 전하고, 용필은 천고 동안 불변한다."

이다. 필법이 정교하지 못하면 좋아도 나쁘고, 자형이 오묘하지
못하면 능숙해도 생소하다(書學有二, 一筆法, 二字形. 筆法弗精, 雖善
猶惡, 字形弗妙, 雖熟猶生)"라고도 말했다. 진과 당을 모범으로 삼은

법첩에 기초를 두고 서화동원론까지 무장한 원·명의 글씨가 태, 즉 글자의 형태와 결구를 중시한 것은 자연스러운 귀결이었다.

원 문종의 규장각 건립은 서화 예술이 다시 부흥하는 계기를 마련했다. 아무리 애써도 따라가기 어려웠다고 조맹부가 고백할 정도로 초서를 잘 썼던 선우추(鮮于樞, 1246~1302), 몽골족으로 하루에 3만 자를 쓰고 행초에 뛰어났던 강리노노(康里巙巙, 1295~1345) 같은 명필들이 배출되었지만, 원을 대표하는 서예가는 단연 조맹부다.

조맹부는 송 태조 조광윤의 12대손임에도 이민족 왕조인 원에 봉사한 처신 때문에 논쟁의 대상이 되기도 하지만, 생전에 시서화의 모든 영역에서 이룬 예술적 성취는 누구도 넘볼 수 없는 경지였다. 조맹부는 서화동원이라는 예술론을 이론과 실천 두 방면에서 입증한 인물이기도 하다. 해서와 행서에 특히 뛰어났지만 앞뒤 세대의 다른 서예가들과 달리 모든 서체를 고루 잘 썼다. 호인 송설(松雪)을 따서 송설체로 부르는 글씨는 법도를 지켜 근엄하면서 윤택하고 운치가 있어서 왕희지가 보여 주었던 중화(中和)의 미를 계승하고 있다는 찬사를 받는다. 이전 시대의 서예를 집대성한 조맹부의 글씨는 후대의 전범이 되었을 뿐 아니라 조선과 일본에까지도 영향력을 미쳤다.

고려 충선왕(1275~1325)의 어머니는 쿠빌라이 칸의 딸이니,

金剛般若
名波羅蜜経

如是我聞一時佛在舍衛國祇樹給孤獨園與大比
丘眾千二百五十人俱爾時世尊食時著衣持鉢入
舍衛大城乞食於其城中次第乞已還至本處飯食
訖收衣鉢洗足已敷座而坐時長老須菩提在大眾
中即從座起偏袒右肩右膝著地合掌恭敬而白佛
言希有世尊如來善護念諸菩薩善付囑諸菩薩世
尊善男子善女人發阿耨多羅三藐三菩提心應云
何住云何降伏其心佛言善哉善哉須菩提如汝所
説如來善護念諸菩薩付囑諸菩薩汝今諦聽當
為汝說善男子善女人發阿耨多羅三藐三菩提心
應如是住如是降伏其心唯然世尊願樂欲聞佛告
須菩提諸菩薩摩訶薩應如是降伏其心所有一切

조맹부, 〈금강경〉, 대만 국립고궁박물원 소장

조맹부, 〈낙신부〉, 북경 고궁박물원 소장
조맹부, 〈전적벽부〉, 대만 국립고궁박물원 소장

조맹부, 〈행서십찰권(行書十札卷)〉, 중국 상해박물관 소장

충선왕은 쿠빌라이의 외손자다. 충선왕은 원의 수도인 대도 (大都, 현재의 북경)에 체류하면서 만권당(萬卷堂)을 짓고 이제현 (1287~1367) 같은 고려의 신진사대부들을 불러들여 중국의 명사 들과 교류를 주선했다. 그 중심에 조맹부가 있었다. 훗날 불교를 대신하여 조선의 건국이념이 되는 성리학과 조맹부의 송설체도 만권당을 통해 유입되었다. 송설체는 조선의 건국과 더불어 주 류 글씨체가 되고 그 영향력은 조선 내내 이어졌다. 문종과 성종 을 비롯하여 조선 전기의 명필들은 대부분 송설체의 명필이었 다. 특히 세종대왕의 셋째 아들인 안평대군 이용(李瑢, 1418~1453)

은 송설체를 조맹부보다 더 잘 썼다는 평과 함께 명에까지 이름을 알린 조선 전기 최고의 명필이었다. 한호는 왕희지체와 송설체의 장점을 결합한 석봉체로 조선 중기를 대표하는 명필이 되었다.

왕희지와 당 대가들의 법첩에서 모범을 찾는 복고 취향과 해서·행서·초서 중심의 서풍은 명까지 이어졌다. 삼양(三楊)이라고 부르는 양사기(楊士奇)·양영(楊榮)·양부(楊溥)의 주도로 판에 박은 듯 반듯하지만 생기와 개성이 없는 '공무원 글씨체'인 대각체(臺閣體)가 크게 유행했다. 이런 풍의 글씨는 청까지 이어져 관각체(館閣體)로 불렸다. 왕실부터 사대부에 이르기까지 서예를 좋아하지 않는 이는 드물었지만 새로운 돌파와 창신은 찾기 어렵다. 정문휴(丁文雋, 1905~1989)는《서법정론(書法精論)》에서 "명에서 붓을 잡고 예술을 논한 이들은 하나같이 표절과 베껴 쓰기를 일삼아 창신이 없었다"라고 말했다. 하지만 어느 때나 시류에 편승하지 않고 자신만의 예술 세계를 개척하는 이들은 있기 마련이다. 명에서는 축윤명과 문징명, 동기창이 그런 인물이다.

축윤명(祝允明, 1461~1527)은 과거 시험에서 수차례 낙방하고 53세에 이르러서야 관직에 나섰지만, 시문과 서예로는 크게 명성을 얻었다. 어려서부터 해서를 잘 썼고, 만년에는 광초에 전념하여 장욱·회소·황정견을 이었다고 평가받는다. 초서로 쓴 〈천

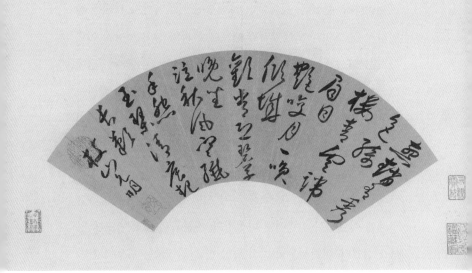

축윤명의 초서 〈추홍팔수〉, 중국 산서성운성박물관 소장
축윤명, 〈행초오언고시(行草五言古詩)〉, 대만 국립고궁박물원 소장

자문〉과 〈적벽부〉가 널리 인용되고, 초서로 쓴 당시도 많이 남겼다. 개인적으로는 두보가 가을의 감회를 칠언율시 여덟 수로 노래한 〈추흥팔수(秋興八首)〉를 좋아해서 가을이 깊어가는 즈음에는 따라 읽고 따라 쓰기도 한다. 두보는 "시어가 다른 사람을 놀라게 하지 못하면, 죽어서도 편히 쉬지 못하리라(語不驚人, 死而不休)"라고 말한 중국어의 순교자였다. 두보라는 거인과 한시를 매개로 교감할 수 있다는 점은 고전 중국어를 전공한 데서 느끼는 큰 보람이다. 가는 봄을 아쉬워하는 〈곡강이수(曲江二首)〉의 "꽃한 조각 날려도 봄이 줄거늘(一片花飛減却春)/ 만 꽃잎 나부끼니 이 시름 어이할까(風飄萬點正愁人)"도 물론 좋지만, "옥 이슬 단풍숲은 사그라들어(玉露惆傷楓樹林)/ 무산과 무협 쓸쓸하여라(巫山巫峽氣蕭森)"로 시작하는 〈추흥팔수〉를, 그것도 축윤명의 스산한 초서로 따라 읽자면 가슴 한 자락이 무너져 내린다.

문징명(文徵明, 1470~1559)은 시와 글, 그림과 글씨에서 모두 뛰어난 사절(四絶)이었고, 동시대를 대표하는 감정가이자 수장가이기도 하다. 명의 여러 법첩 가운데 대표작은 문징명과 그의 두 아들이 진의 왕희지부터 명까지의 글씨를 모아 목판에 새긴 뒤 탁본을 떠서 엮은 《정운관첩(停雲館帖)》이다. 가정 16년(1537)에 제1권을 새기기 시작해 마지막 제12권이 완성된 해가 가정 39년(1560)이었다. 문징명은 자신이 수집한 앞 세대의 묵적을 두

壬戌之秋，七月既望，蘇子與客泛舟游於赤壁之下。清風徐來，水波不興。舉酒屬客，誦明月之詩，歌窈窕之章。少焉，月出於東山之上，徘徊於斗牛之間。白露橫江，水光接天。縱一葦之所如，凌萬頃之茫然。浩浩乎如馮虛御風，而不知其所止；飄飄乎如遺世獨立，羽化而登仙。

於是飲酒樂甚，扣舷而歌之。歌曰：桂棹兮蘭槳，擊空明兮泝流光。渺渺兮余懷，望美人兮天一方。客有吹洞簫者，倚歌而和之，其聲嗚嗚然，如怨如慕，如泣如訴，餘音嫋嫋，不絕如縷。舞幽壑之潛蛟，泣孤舟之嫠婦。

蘇子愀然，正襟危坐而問客曰：何為其然也？客曰：月明星稀，烏鵲南飛，此非曹孟德之詩乎？西望夏口，東望武昌，山川相繆，鬱乎蒼蒼，此非孟德之困於周郎者乎？方其破荊州，下江陵，順流而東也，舳艫千里，旌旗蔽空，釃酒臨江，橫槊賦詩，固一世之雄也，而今安在哉？況吾與子漁樵於江渚之上，侶魚蝦而友麋鹿，駕一葉之扁舟，舉匏樽以相屬。寄蜉蝣於天地，渺滄海之一粟。哀吾生之須臾，羨長江之無窮。挾飛仙以遨遊，抱明月而長終。知不可乎驟得，託遺響於悲風。

蘇子曰：客亦知夫水與月乎？逝者如斯，而未嘗往也；盈虛者如彼，而卒莫消長也。蓋將自其變者而觀之，則天地曾不能以一瞬；自其不變者而觀之，則物與我皆無盡也，而又何羨乎？且夫天地之間，物各有主，苟非吾之所有，雖一毫而莫取。惟江上之清風，與山間之明月，耳得之而為聲，目遇之而成色，取之無禁，用之不竭，是造物者之無盡藏也，而吾與子之所共適。

客喜而笑，洗盞更酌。肴核既盡，杯盤狼藉。相與枕藉乎舟中，不知東方之既白。

連日毒暑慵近筆研，今雨稍涼，戲寫此篇。既老眼昏眊，而楷頴滴皆不精殊益愧赧乃嘉清康寅六月六日甲子散□戴□

루 임서한 덕분에 여러 글씨체를 고루 잘 썼지만 역시 해서와 행서·초서로 쓴 글씨가 명성이 높다. 〈전·후출사표〉와 〈전·후적벽부〉가 해서의 대표작이고, 〈태호시비(太湖詩碑)〉·〈오율시축(五律詩軸)〉·〈취옹정기(醉翁亭記)〉 등이 행서의 대표작이다. 초서로 쓴 〈칠절(七絶)〉·〈칠율(七律)〉·〈전·후적벽부〉도 널리 읽힌다.

동기창(董其昌, 1555~1636)도 명 후기의 대신이자 명을 대표하는 시서화의 삼절이다. 진지한 창작 자세로 독창적 서예의 세계를 열었다. 서예 이론과 회화 이론도 뛰어났다. "진 사람의 글씨는 운을 취했고, 당 사람의 글씨는 법을 취했으며, 송 사람의 글씨는 의를 취했다"라는 말도 동기창에게서 비롯되었다. 문인화가 존중받고 발전할 수 있는 이론적 토대를 마련한 이도 동기창이다.《화선실수필(畵禪室隨筆)》에서는 중국화의 전통과 계보를 추적하여 북종화와 남종화로 양분하고, 남종화를 높이고 북종화를 폄하하는 상남폄북론(尙南貶北論)을 주장했다. 북종화와 남종화의 구분은 선불교의 북종선과 남종선을 그림에 끌어들인 비유다. 돈오점수를 주장한 신수(神秀, ?~706)가 북종선을 대표한다면 금강경 한 구절을 듣고 깨달음을 얻어 돈오돈수를 주장한 혜능(慧能, 638~713)은 남종선의 개창자다. 신수는 하남성 출신이고, 혜능은 광동성 출신이어서 북종선과 남종선이란 이름이 붙었다. 궁정의 전문 화공이 주도한 북종화가 북종선처럼 점진적 훈련으

문징명, 소해(小楷) 〈전적벽부〉

醉翁亭記

環滁皆山也其西南諸峰林壑猶美望之蔚
者醸泉也峰回路轉有亭翼然臨於泉上者
来飲於此飲少輒醉而年又最高故自號曰
酒也若夫日出而林霏開雲歸而巖穴暝晦
落而石出者山間之四時也朝而往暮而歸
後者應傴僂提攜往来而不絕者滁人遊也
者太守宴也宴酣之樂非絲非竹射者中奕
也已而夕陽在山人影散亂太守歸而賓客
而不知人之樂人知從太守遊而樂而不知

歐陽修也

赤壁賦

壬戌之秋七月既望蘇
子與客泛舟遊於赤壁
之下清風徐來水波
不興舉酒屬客誦明
月之詩歌窈窕之章
少焉月出於東山之上
徘徊於斗牛之間白露

로 터득한 화법에 기초한 그림이라면, 문인이 주도한 남종화는 "직지인심(直指人心), 견성성불(見性成佛)"의 남종선과 마찬가지로 그림 바깥의 독서와 체험을 바탕으로 직관적 통찰이 담긴 사의(寫意)를 강조하는 그림이다.

동기창은 시서화에서 폭넓은 독서를 통한 교양과 다양한 여행을 통한 체험을 강조하고, 독서와 여행에서 얻은 경험과 깨달음을 시서화의 소재로도 활용했다. "讀萬卷書, 行萬里路(만 권의 책을 읽고, 만 리의 길을 여행한다)"를 강조한 것도 이런 이유 때문이다. 동기창의 '상남폄북론'은 청의 남첩북비론(南帖北碑論)으로 계승되었고, 김정희가 추구한 학예일치(學藝一致)와도 일맥상통한다.

동기창은 많은 작품을 남겼다. 대만 국립고궁박물원에만 동기창과 관련된 서화와 유물이 300점 넘게 보관되어 있을 정도다. 2016년에는 높이가 3.2미터에 이르는 수묵화 〈하목수음도(夏木垂陰圖)〉를 비롯하여 동기창의 작품 60여 점과 황공망의 〈부춘산거도(富春山居圖)〉, 미불의 〈촉소첩(蜀素帖)〉 등 동기창이 생전에 소장했던 작품까지 아우르는 〈묘합신리(妙合神離): 동기창 서화 특별전〉이 열렸다.

동기창의 인기는 동시대부터 대단해서, 《명사》〈문원전(文苑傳)〉에서는 "이름이 해외까지 알려져 작은 글씨라도 세상에 나오

면 사람들이 다투어 구매해 보물로 여겼다"라고 기록하고 있다. 동기창의 글씨는 동시대까지의 고법(古法)을 집대성하여 '안골조자(顔骨趙姿)', 즉 안진경의 뼈대와 조맹부 자태의 아름다움을 함께 갖추었다는 평가도 받는다. 옛사람들의 정수를 두루 갖추었으면서도 형태를 모방하는 일에는 관심을 두지 않았다. 행초서에 특히 뛰어났고, 소해(小楷), 즉 작은 글씨 해서에 대한 자부심이 컸다. 글자와 글자, 행과 행의 배치를 아우르는 장법에 대해서 깊게 연구했고, 먹의 농담을 자유자재로 구사했다. 〈백거이비파행(白居易琵琶行)〉·〈초서시책(草書詩冊)〉·〈연강첩장도발(烟江叠嶂圖跋)〉·〈예관찬(倪寛贊)〉·〈전후적벽부책(前後赤壁賦冊)〉 등 숱한 작품이 동기창의 대표작으로 꼽힌다.

　명 말 이후의 글씨와 그림은 물론 서론과 화론에서까지 동기창의 영향을 받지 않은 사람은 드물다. 대표적인 동기창 애호가인 청의 강희제는 동기창의 글씨를 즐겨 임서(臨書)했다.

琵琶行

潯陽江頭夜送客楓葉荻花

鳴瑟上主人下馬客在船舉酒

欲飲無管絃醉不成歡慘相別

別時茫茫江浸月忽聞水上琵琶

聲主人忘歸客不發尋聲暗問

彈者誰琵琶聲停欲語遲移船

相近邀相見添酒四燈重開宴千呼

万喚始出來猶抱琵琶晗半遮面

轉軸撥絃三兩聲未成曲調先有情

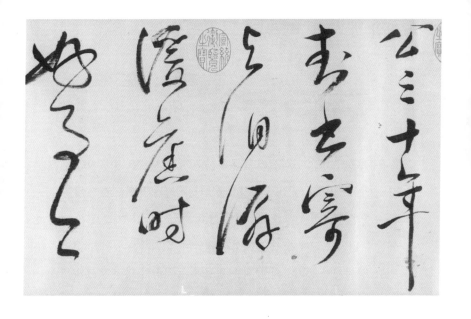

동기창, 〈두보시권〉, 대만 국립고궁박물원 소장

청 이후
중국 서예의
전위

청은 전통의 계승과 혁신이 공존하는 서예의 새로운 중흥기였다. 만주족 지배층은 정치와 경제를 안정시키는 한편으로 서예를 포함한 중국의 전통문화를 존중했고, 청 초기의 황제들도 서예를 훈련하는 일에 노력을 아끼지 않았다. 순치제는 임서를 즐겼고, 강희제가 동기창의 글씨를 받들자 동기창의 명성은 크게 높아졌다. 건륭제(1711~1799, 1736~1796 재위)는 조맹부의 송설체를 높게 평가하는 한편으로 《삼희당법첩(三希堂法帖)》의 편찬을 주도했다. 건륭 12년(1747)에 왕희지의 〈쾌설시청첩〉, 왕헌지의 〈중추첩〉, 왕순의 〈백원첩〉 등 '삼희'를 포함하여 황실에서 수장하고 있던 위진 이후 역대 서예 명품들을 법첩으로 엮었다. 왕탁(王鐸, 1592~1652)과 부산(傅山, 1607~1684), 유용(劉墉, 1719~1804)은 청 초기의 서풍을 대표하는 서예가다. 특히 건륭제의 신임을 얻은 청백리이자 소해와 행초에 능했던 유용은 첩학파의 마지막

집대성자로 평가받는다.

청 초기에도 시류와는 무관하게 개성이 넘치는 글씨를 써서 오늘날까지도 널리 사랑받는 서예가들이 있었다. 주탑(朱耷, 1622~1705)·석도(石濤, 1641~1718?)·금농(金農, 1687~1764)·정섭(鄭燮, 1693~1765) 같은 이들이다. 비교적 최근의 인물들이므로 작품도 많이 남아 있다.

팔대산인(八大山人)이라는 호로 더 익숙한 주탑은 명 태조 주원장의 아들 주권(朱權)의 후손으로, 의명이 멸망한 뒤 삭발하고 중이 되었다. 주탑은 '사의(寫意)'가 충만한 화조도로 새로운 영역을 개척한 화가이자 사승 관계에 대한 논란이 끊이지 않을 정도로 그 연원을 알기 어려운 독창적 필획을 구사한 서예가로 이름을 알렸다. 2019년 예술의전당에서 〈한·중 국가예술교류 프로젝트〉로 개최된 특별전 〈같고도 다른: 치바이스와 대화(似與不似: 對話齊白石)〉가 개최되었다. 중국미술관에 소장된 400여 점에 달하는 제백석의 작품 가운데 최고작 81점과 함께, 제백석에게 영향을 미친 선배 작가와 제백석으로부터 영감을 받은 후배 작가들의 수묵화·유화·조각 등 총 116점이 전시되었다. 이 전시회의 맨 앞자리를 차지한 이가 주탑이었을 정도로, 주탑이 후대 예술가들에게 미친 영향은 컸다.

명 말에서 청 초로 이어지는 왕조 교체기를 살았던 석도 역시

중국 강서성의 성도인 남창에 자리한 팔대산인기념관 ©양세욱

명 황족의 후예로 명이 멸망한 뒤에 출가했다. 석도는 창작과 이론 두 방면에서 공헌이 컸던 화가다. 근현대 중국을 대표하는 화가인 오관중(吳冠中, 1919~2010)이 중국의 현대미술은 석도에서 시작되었다고 말할 정도로 혁신적 산수화와 화훼도를 그려 생계를 유지했다. '일획'을 열쇠 말로 삼아 그림에 대한 어록을 정리하고 '고과화상'이라는 석도의 호를 따서 부르는《고과화상화어록(苦瓜和尙畵語錄)》[일명 석도화론(石濤畵論)]은 가장 널리 읽히고 연구되는 화론 가운데 하나다. 석도는 "옛것을 빌려 현재를 열어야 한다(借古以開今)", "필묵은 시대의 미감을 따라야 한다(筆墨當隨時代)"라는 신조를 따라 의고를 중시하는 시류에 편승하지 않고, 위진남북조 예법(隷法)의 필의가 있는 독창적 행해를 쓴 서예가이기도 하다.

양주팔괴(楊州八怪)는 청 중기에 강소성 양주를 중심으로 활동했던 여덟 명의 서화가를 아우르는 이름이다. 청의 이옥분(李玉棻)이《구발라실서화과목고(甌鉢羅室書畵過目考)》(1894)에서 이들을 '여덟 괴물'로 부른 까닭은 이들이 전통을 답습하는 당시의 풍조를 거부했기 때문이다. 양주팔괴는 불온한 시대를 살았던 불온한 천재들이었다. '양주화파'로도 불리는 이들은 화훼와 산수를 중심으로 전통에 매이지 않은 참신하면서도 파격적 그림으로 중국의 근대 회화에 큰 영향을 미쳤다. 서예와 전각에도 뛰어났

팔대산인이라는 호로 더 익숙한 주탑의 〈화조도〉

다. 팔괴에 누가 포함되는지에 대해서는 논란이 있지만, 금농과 정섭이 그 중심인물이라는 데는 의견이 일치한다.

시문서화와 금석에까지 정통했던 금농은 예서를 새롭게 해석한 칠서(漆書), 가로획이 두껍고 세로획은 가는 독창적인 동심체(冬心體, 동심은 금농의 호다) 등 여러 풍격의 글씨를 잘 썼다. 호인 판교(板橋)로 더 익숙한 정섭은 난초와 대나무 그림으로 팬덤을 형성하고 있을 정도로 인기가 높다. 스스로 육분반서(六分半書)라고 부른 정섭의 글씨는 문인화의 화법, 특히 난초를 치는 법을 응용한 것이다. 한 작품을 한 종류의 글씨체로 쓰는 전통을 거부하고 행해(行楷)를 기본으로 예서와 전서, 초서의 필획까지 변화무쌍하게 구사하여 개성을 표현했고, 현대적 조형미와도 이어지는 파격적 세계를 개척했다. 대표작 가운데 하나인 〈행서논서축(行書論書軸)〉은 정섭의 이런 특징을 잘 보여 준다. 어떤 글자는 해서 같고 어떤 글자는 전서나 예서 같으며 어떤 글자는 행서와 초서를 섞어 쓴 것 같다. 심지어는 한 글자 안에도 다양한 글씨체의 필획이 등장한다. 다양한 식재료를 적절하게 섞어 보기에 좋고 맛도 뛰어난 요리로 변화시키는 요리사의 솜씨를 보는 듯도 하다. 당 회소가 광초의 명필이라면, 정섭은 '광혼합체(狂混合體)'라고 부를 수 있는 글씨의 명필인 셈이다.

중국은 물론 한국에서도 가장 널리 알려진 정섭의 작품은 건

審體尚繁　其色白聲
聞天故頭末　食亏水
故其喙長軒亏前　故是
復拍短梅亏隆故
高而尾影

相趙經莪而書之　青門金農書曰十一

(왼쪽부터) 예서를 새롭게 해석한 금농의 동심체, 호인 판교(板橋)로 더 익숙한 정섭의
〈난득호도〉, 〈끽휴시복〉, 〈행서논서축〉

平生嗜學為司寇且園先生
書濃而且園實出于
坡公放坡公書為吾遠祖也坡書肥厚短悍采澤其妻於此
于蠹散文學以谷書飄、有敧側之勢風乎雲乎玉傑
瘦平元章魚子書神出鬼没正此風氣故有趣以展
與鎮放殆天授非人力不能學來敢學東坡口謂遜沙
入神豈不信然紫京字在穎米之間後人惡京以襄代之
其實襄采如京心趙盖顏宋宗室元宰相書氏秀絕
一時亏未嘗學而海內尊之今卵家書秩米而補之以趙
容不可
板橋道人鄭燮

륭 16년(1751)에 쓴 독특한 장법의 행서 〈난득호도(難得糊塗)〉일
것이다. "총명하기 어렵고, 바보가 되기도 어렵지만, 총명에서
바보로 넘어가기는 훨씬 더 어렵다. 한 집착을 내려놓고, 한 걸음
을 물러나고, 스스로를 낮추는 것이 어찌 훗날 복으로 보답받는
방법이 아니겠는가?(聰明難, 糊塗難, 由聰明而轉入糊塗更難. 放一著, 退
一步, 當下心, 安非圖後來福報也?)"라는 설명이 아랫부분에 적혀 있
다. 마지막 구절을 달리 끊어 읽어서 "한 집착을 내려놓고, 한 걸
음을 물러나서 마음을 편안하게 낮춰야 한다. 훗날 복으로 보답
받기 위함은 아니다(放一著, 退一步, 當下心安, 非圖後來福報也)"라고
해석하기도 하지만, 앞 번역이 더 자연스럽다. 당시부터 유명 인
사였던 정섭의 글씨에 정섭 자신의 처세관과 인생관이 담겨 있
다는 해석이 더해지면서 건륭제 때부터 인기를 끌었던 이 작품
의 유래에 대해서는 다양한 이설이 있다. 정섭이 산동성 영현(營
縣)을 여행하다가 원외랑 왕씨의 호의로 군만두의 일종인 호도
채(糊塗菜)라는 요리를 맛있게 대접받고 그 보답으로 써 준 글씨
라는 좀 맥이 빠지는 설도 있다. 장법과 글씨, 메시지가 유사한
〈끽휴시복(喫虧是福)〉이라는 작품도 전한다. "손해 보는 것이 복
이다"라는 뜻이다.

진의 왕희지와 왕헌지부터 당의 안진경과 유공권에 이르는
대가들이 확립한 전범을 답습하던 송 이후의 서예는 청 중엽

에 이르러 일변한다. 종정이기(鐘鼎彝器)와 각종 비석이 대량으로 출토되고 이를 바탕으로 실증을 중시하는 금석학이 성행하면서 송 이후로 주목받지 못했던 금석기(金石氣)가 있는 전서와 예서가 일약 서단의 집중적 탐구 대상이 된 것이다. 가경(嘉慶, 1796~1820)과 도광(道光, 1821~1850)에 이르면 첩학은 이미 시들해지고, 비학이 서단을 휩쓸기 시작한다. 자연스럽게 비학이 첩학을 압도하는 새로운 국면이 전개되기 시작했고, 모든 글씨체에서 큰 혁신을 이룬 대가들이 속속 출현했다. 이처럼 청 중엽부터 서예는 새로운 중흥을 맞이했고, 이런 국면은 근대 이후로까지 이어졌다.

비학의 개척자는 등석여(鄧石如, 1743~1805)다. 일생 벼슬에 나서지 않고 곤궁한 생활을 이어 가면서도 전국을 유랑하며 금석을 연구했고, 서예와 전각에서 일가를 이루었다. "예서는 전서에서 들어가고, 전서는 예서에서 나왔다(隸從篆入, 篆從隸出)"라고 등석여의 글씨를 평가한다. 등석여는 금석 연구를 바탕으로 전서와 예서를 탐구함으로써 서예의 근원을 이해하고, 신품(神品)의 경지에 이르렀다. 전각에서도 '등파(鄧派)'라고 부르는 새로운 유파를 개척했다. "글씨는 전각에서 들어가고, 전각은 글씨에서 나왔다(書從印入, 印從書出)"라는 등석여에 대한 평가는 글씨와 전각이 둘이 아니라는 사실을 다시 확인시켜 준다.

비학의 개척자 등석여의 예서와 전서 글씨

옹방강(翁方綱, 1733~1818)·완원(阮元, 1764~1849)·포세신(包世臣, 1775~1855)도 비학의 발전에 공헌했다. 금석학·보학·문학·서화에 두루 뛰어났던 옹방강과 《경적찬고》·《십삼경주소》·《황청경해》 등을 편찬한 대학자이자 옹방강의 제자이기도 한 완원은 연행 길에 나선 김정희와 교류하여 조선에 금석학이 전해지는 계기를 마련했다. 등석여의 수제자인 포세신이 지은 《예주쌍즙(藝舟雙楫)》은 서예계의 찬사를 받으며 청 중엽 이후 첩학을 누르고 비학을 높이는 서풍의 변혁을 이끄는 이론적 지침서의 역할을 맡았다. 전체 6권 가운데 앞 4권에서는 예술에 대한 다양한 글을 모았고, 뒤 2권에서는 서예 이론에 관해 썼다. 두 영역으로 구성된 책이어서 '예술의 배를 젓는 노 한 쌍'이라는 멋진 제목을 붙였다.

상비억첩(尙碑抑帖)의 전통은 이병수(伊秉綬, 1754~1815)·오희재(吳熙載, 1799~1870)·하소기(何紹基, 1799~1873)·조지겸(趙之謙, 1829~1844)·오창석(吳昌碩, 1844~1927)·강유위(康有爲, 1858~1927) 등으로 이어지면서 청의 서단을 지배했다. 청 서단의 이런 변화를 실시간으로 파악하고 있던 이들이 조선의 북학파였고, 이를 가장 잘 체득하고 자신의 예술 세계를 개척한 이가 추사 김정희다. 1790년 8월 두 번째 연행 사절로 참여한 김정희의 스승인 박제가를 위해 시를 쓰고 초상화를 그려 준 나빙은 양주팔괴의 한

이병수, 〈예서오언연(隸書五言聯)〉, 중국 상해박물관 소장 ©양세욱

사람이다. 금석학과 비학의 대가인 담계(覃溪) 옹방강, 운대(芸臺) 완원이 김정희에게 얼마나 큰 영향을 미쳤는지는 김정희의 아호인 보담재(寶覃齋)와 완당(阮堂)만으로도 넉넉히 짐작할 수 있다. 이처럼 추사체의 미학을 표현하는 열쇠 말인 '괴'는 양주팔괴의 '괴'이자 첩학파와 대비되는 비학파의 '괴'이기도 하다.

청과 중화민국이 교차하는 시대를 살았던 오창석은 청의 전통을 이어받으면서도 이를 급변하는 시대에 맞게 혁신하여 전통과 근현대의 교량 역할을 담당했다. 어린 시절부터 부친에게 서예와 전각을 배웠고 앞선 대가들을 두루 섭렵했다. 운필이 호쾌하면서도 분방하며, 필획은 자연스러우면서도 중후하다. 대표적 전서인 석고문(石鼓文)을 깊이 연구하여 새롭게 해석한 전서를 서예뿐 아니라 전각과 문인화에까지 적용했다. 시서화인(詩書畵印)을 한 몸에 모으고, 금석서화(金石書畵)를 한 화로에 녹였다는 평가와 함께 '석고와 전서의 제일인'이자 '최후의 문인화 고봉'으로도 불린다. 전통 시대 전각의 전통을 이으면서도 전각에 잠재되어 있던 새로운 예술의 경지를 펼쳐 보였다는 평가를 받는다. 1904년 전각을 중심으로 금석과 서화 예술에 종사하는 이들의 모임인 서령인사(西泠印社)를 항주에서 조직하고 초대 회장을 맡았다. 서령인사는 아직까지 중국 전각 예술의 중심으로 남아 있으며, 한국의 근대 서예와 문인화, 전각에도 큰 영향을 미쳤다.

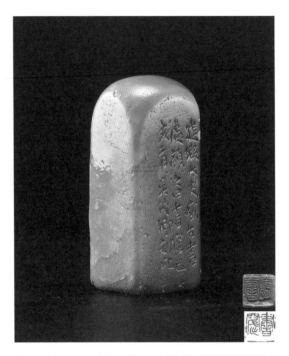

오창석의 전각 〈서굴(書窟)〉과 전서 〈서령인사(西泠印社)〉
오창석은 시서화인(詩書畫印)을 한 몸에 모으고, 금석서화(金石書畫)를
한 화로에 녹였다는 평가를 받는다.

청 말과 민국 초기의 정치가이자 사상가로 잘 알려진 강유위는 정치와 사상 영역에 뒤지지 않는 업적을 쌓은 뛰어난 서예가이자 서예 이론가이기도 하다. 강유위가 지은《광예주쌍즙(廣藝舟雙楫)》은 이름 그대로 포세신이 지은《예주쌍즙》의 확장판이라고 할 수 있다. 당 이후의 첩학을 누르고 한위육조의 비학을 높이자는 포세신의 주장을 더 체계적이고 종합적으로 정리하고 있는 이 책은 청 비파 서예의 결정판이었다. 자신도 한과 위, 육조의 북비와 석각을 두루 연구했다. 한편 강유위는 어려서부터 왕희지·구양순·조맹부를 익혔고 나중에는 우세남·안진경·유공권과 소식·황정견·미불 같은 당과 송의 대가들을 두루 섭렵했다. 첩학을 맹렬히 비난하고 상비(尙碑)를 큰 소리로 외쳤지만, 강유위의 글씨에서 첩학의 영향을 찾는 것은 어렵지 않다.

21세기를 앞둔 1999년 중국서예협회가 발행하는 잡지인《중국서법(中國書法)》에서는 전문가들을 대상으로 '20세기 중국의 10대 걸출한 서예가(中國20世紀十大傑出書法家)'를 조사하여 발표했다. 이 조사는 서예계의 큰 관심을 끌었고, 2000년 8월에 발표된 조사 결과는 여태 논쟁의 대상이 되고 있다. 10대 서예가에 포함된 이들, 예컨대 모택동이나 제백석이 그 자격을 갖추었는지, 대중에게 이름이 널리 알려져 있던 서예가, 예컨대 계공(啓功, 1912~2005) 같은 서예가가 왜 포함되지 못했는지가 논쟁의 핵심

이다. 이런 조사에 이와 같은 논쟁이 이어지는 일은 불가피하지만, 한편으로는 중국인들의 서예에 관한 관심이 그만큼 높다는 방증이기도 하다.

조사 결과 1위는 오창석이었고, 2위는 임산지(林散之, 1898~1989), 3위는 강유위, 4위는 우우임(于右任, 1878~1964), 5위는 모택동(毛澤東, 1893~1976), 6위는 심윤묵(沈尹默, 1883~1971), 7위는 사맹해(沙孟海, 1900~1992), 8위는 사무량(謝無量, 1884~1964), 9위는 제백석(齊白石, 1863~1957), 10위는 이숙동(李叔同, 1880~1942)이었다. 중국인들에게 친숙한 이 서예가들 가운데 한국에서 서예에 관심이 있는 이들에게도 낯선 이름들이 포함된 이유는 20세기 이후로 한국과 중국의 서예계 사이에 교류가 단절되었기 때문일 터다.

한국
서예의
전개

지금까지 중국 서예사의 흐름을 살펴보았다. 중국 서예사를 참고하지 않고서 전통 시대 한국 서예사를 쓰는 일은 가능하지 않다. 한국의 4대 서예가로 일컫는 김생, 탄연, 이용, 김정희를 보자. 신라의 김생과 고려의 탄연은 왕희지체와 안진경체에 능하다는 찬사를 받았다. 안평대군 이용은 조맹부의 송설체를 조맹부보다 잘 썼다는 평가를 받으면서 조선 전기 서단에 큰 영향력을 미쳤다. 한국 서예사를 대표하는 추사 김정희 역시 청의 학술사와 서예사의 맥락에서 살필 때라야 온전한 평가가 가능하다. 조선 고유의 서체를 표방하며 '동국진체(東國眞體)'를 창안한 옥동 이서조차 이왕(二王)의 영향에서 벗어나지 못했다. 그렇다고 한국 서예사가 중국 서예사의 일부나 아류는 아니다. 중국을 배우고 영향을 받으면서도 중국과는 다른 고유의 미감을 창출했기 때문이다. 전통 시대를 대표하는 서예가를 중심으로 한국의 서

예사를 조망하기로 하자.

한국 서예의 서막은 한자가 한반도에 처음 유입된 고조선으로 거슬러 올라간다. 기원전 108년 한 무제가 한사군(漢四郡)으로 불리는 네 군을 한반도 북부에 설치하면서 한자와 함께 서예가 유입되었다. 고예체로 쓴 〈점제현신사비(秥蟬縣神祠碑)〉(85) 등이 시기를 증명하는 유물이 적지 않다. 삼국 시대를 대표하는 서예는 〈국강상광개토경평안호태왕비(國岡上廣開土境平安好太王婢)〉(414)의 비문이다. 이 비는 장수왕이 부왕인 광개토경평안호태왕(일명 광개토대왕)의 업적을 기리기 위해 현재의 길림성 집안현 통구에 세운 것으로, 높이가 6.4미터에 이르는 응회암 자연석의 규모로나 울퉁불퉁한 표면에 예서에 해서를 가미하여 네 면에 새긴 1775자의 질박미로나 중국 대륙에도 비슷한 사례가 없는 걸작이다. 〈무령왕릉 지석(武寧王陵 誌石)〉(525, 국보)이나 〈사택지적비(砂宅智積碑)〉(594, 보물), 2009년 익산 미륵사지 서탑의 해체 과정에서 출토된 〈금제사리봉영기(金製舍利奉迎記)〉(639, 보물)에서는 바다를 통해 남중국과 교류했던 백제의 유려한 글씨를 확인할 수 있다. 〈포항 냉수리 신라비〉(503, 국보)나 진흥왕의 〈창녕 신라 진흥왕 척경비〉(561, 국보), 같은 해에 세워진 〈북한산 신라 진흥왕 순수비〉(568, 국보)와 〈황초령비〉(568, 북한의 국보 문화유물) 등에는 고구려를 경유하여 삼국 가운데 가장 늦게 한자를 수용했

전북 익산 미륵사지 출토 〈금제사리봉영기〉
《삼국유사》가 전한 미륵사지 창건 설화를 뒷받침하는 내용이 앞뒤 11줄로
총 193자가 음각되었다.

던 신라의 졸박한 글씨가 새겨졌다.

통일신라의 서예는 동시대인 당의 영향 아래 발전했다. 잔석으로 남은 〈태종무열왕릉비〉(661)에서는 구양순체 해서를, 〈황복사탑금동함 명문〉(706)에서는 저수량체 해서를, 불국사 석가탑 안에서 발견된 두루마리본 〈무구정광대다라니경〉(?~751)과 〈성덕대왕신종 명문〉(771)에서는 안진경체의 해서를 볼 수 있다. 왕래와 유학을 통해 약간의 시차를 두고 당에서 유행했던 글씨체를 통일신라가 수용했음을 알 수 있다. 이 시대를 대표하는 서예가는 김생(金生, 711~790?)이다. 한국에서 이름이 알려진 최초의 명필이자 왕희지체를 잘 써서 '해동의 서성'이자 '왕희지의 환생(《삼국사기》〈김생전〉)'으로까지 추앙받는 김생의 믿을 만한 필적은 〈백률사 석당기(栢栗寺石幢記)〉(817) 탁본과 고려 초에 단목(端目)이 김생의 글자를 집자한 〈태자사낭공대사백월서운탑비(太子寺朗空大師白月栖雲塔碑)〉(954) 정도다. 충남 공주의 마곡사 대웅보전 편액, 전남 강진 백련사의 〈만덕산 백련사〉 등도 김생의 글씨로 알려져 있지만, 확인하기 어렵다. 왕희지 글씨의 집자비인 〈무장사지 아미타불 조상 사적비〉(801)가 세워지고, 〈단속사 신행선사탑비〉(813)가 왕희지체로 쓰이는 등 왕희지의 명성은 통일신라에서도 자자했다.

통일신라 말기부터 유행하던 남종선을 건국이념으로 삼은 고

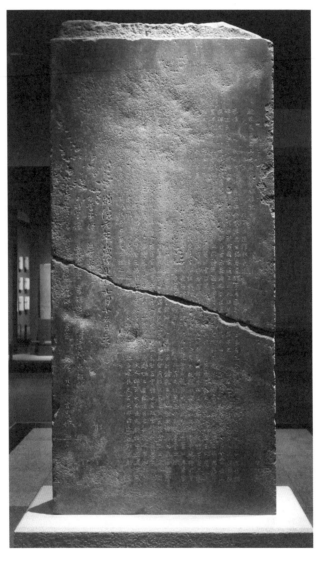

김생의 글자를 집자한 〈태자사낭공대사백월서운탑비〉(954), 국립중앙박물관 소장 ⓒ양세욱
'해동의 서성' 김생의 믿을 만한 필적은 드물다.
고려 초에 유행한 구양순체를 보여 주는 〈고달사지 원종대사탑비〉 ⓒ양세욱

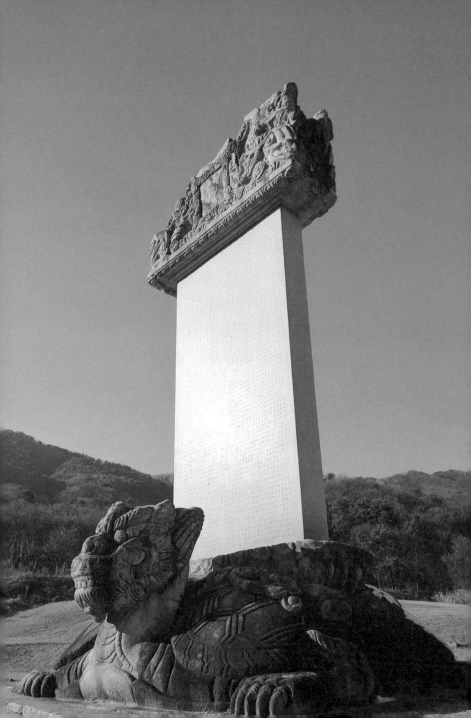

려 초기에서는 구양순체가 글씨를 주도했다. 구양순의 대표작 가운데 하나인 〈구성궁예천명〉(632)이 되살아났다는 평가를 받는 이환추(李桓樞)의 〈광조사 진철대사보월승공탑비〉(937), 구족달(具足達)의 〈정토사지 법경대사탑비〉(943), 장단열(張端說)의 〈고달사지 원종대사탑비〉(975) 등이 그 예다. 고려 중기에 이르러 남종선이 점차 쇠퇴하고 화엄종과 법상종이 대두하면서 글씨에서도 왕희지체로의 복귀 움직임이 일어난다. 15세에 명경과(明經科)에 급제한 천재로 19세에 출가한 대감국사 탄연(坦然, 1069~1158)은 왕희지체의 정수를 터득했다는 평가와 함께 고려 최고의 명필로 인정받는다. 이인로는《파한집》에서 "본조에서 오직 대감국사와 홍관(洪灌) 두 사람만이 이름을 떨쳤다"라고 했고, 이규보는《동국이상국집》에서 신라 김생에 이어 탄연을 두 번째 신품으로 추켜세웠다. 특히 탄연의 〈문수원 중수비(文殊院重修碑)〉(1130)는 왕희지의 행서를 집자하여 세운 비인 〈대당 삼장 성교서비〉(672, 일명 집왕성교서)의 필의를 온전히 터득했다고 찬사받았고, 강함과 유연함이 어우러진 〈운문사 원응국사비(雲門寺圓應國師碑)〉(1148)는 왕희지체마저 떨쳐 버린 탄연체의 걸작이다.

　고려 충선왕이 원의 수도인 대도에 체류할 때 만권당을 짓고 조맹부와 교류하면서 훗날 불교를 대신하여 조선의 건국이념이 되는 성리학과 송설체가 유입되는 과정은 앞서 조맹부를 언급하

면서 서술한 바 있다. 고려 말에 유입된 송설체는 행촌(杏村) 이암(李嵒, 1297~1364)과 그의 아들 이강(李岡, 1333~1368)과 같은 송설체의 명필들을 배출해 냈다. 조선의 창업 정신과 어울리는 서체인 송설체는 조선의 건국과 더불어 주류 글씨체가 되고 그 영향력은 조선 내내 이어졌다. 문종과 성종을 비롯하여 조선 전기의 명필들은 대부분 송설체의 명필이다. 특히 세종대왕의 셋째 아들로, 시서화(詩書畵)는 물론 문금기(文琴碁)에까지 통달하여 '쌍삼절'로 불리는 안평대군 이용은 송설체를 조맹부보다 더 잘 썼다는 평과 함께 명에서조차 인정한 조선 전기를 대표하는 명필이다. 안견이 그린 〈몽유도원도〉(1447)에 맑고 유려한 해서로 쓴 긴 발문은 안평대군의 대표작이다. 송설체가 유행하는 한편으로 왕희지체의 인기도 여전했다. 성종은 〈왕희지 십칠첩(王羲之十七帖)〉을 모각하여 인쇄하고, 자암(自庵) 김구(金絿, 1488~1534)는 종요와 왕희지체를 익혀 인수체(仁壽體)라고 불리는 자신만의 글씨체를 썼다.

안평대군, 김정희와 더불어 조선의 4대 명필로 꼽히는 이들은 봉래(蓬萊) 양사언(楊士彦, 1517~1584)과 석봉(石峯) 한호(韓濩, 1543~1605)다. 이들은 여러 차례의 사화를 겪는 동안 주자 성리학이 조선 성리학으로 변모되고 다양한 영역에서 조선 고유의 문화가 형성되기 시작하는 시대가 배출한 명필이다.

歲丁卯四月二十日夜余方就枕精神蘧栩
睡之熟也夢亦至焉忽與仁叟至一山下層
巒深壑峻崖霧宦有桃花數十株微徑抵林
表而分歧細徑竛立莫適兩之遇一人山冠
野服長揖而謂余曰從此徑以北入谷則桃
源也余與仁叟策馬尋之崔礒卓犖林莽薈
鬱溪回路轉蓋百折而欲迷入其谷則洞中
曠豁可二三里四山壁立雲霧掩靄遠近桃
林照暎蒸霞又有竹林茅宇柴扃斗閉土砌

안견이 그린 〈몽유도원도〉(1447)에 맑고 유려한 해서로 쓴 긴
발문은 안평대군의 대표작이다.

양사언은 금강산을 좋아하여 금강산의 여름 별칭인 봉래를 자신의 호로 삼았다. 세속에 얽매이길 싫어하는 호방한 기질의 소유자답게 전국 명승을 유람하여 회소의 광초에 영향을 받아 획이 둥글게 이어지는 대자 초서를 여럿 남겼다. 15세기 말에서 16세기까지 조선의 사대부들은 초서, 특히 광초에 매료되어 있었다. 양사언은 자암 김구, 고산 황기로와 함께 이 시기를 대표하는 광초 명필이었다. 금강산 만폭동의 너럭바위에 쓴 '봉래풍악 원화동천(蓬萊楓嶽元化洞天)'을 비롯하여 강원 동해 두타산 계곡 너럭바위, 자신이 소유했던 경기 포천 금수정 등에도 양사언의 암각 글씨가 남아 있다. 평양의 대동문(大同門)에도 편액을 남겼고, 손세기의 기증으로 서강대학교박물관에 소장된 초서를 비롯한 여러 묵적이 전한다.

한석봉으로 더 잘 알려진 한호는 어린 시절 어머니가 호롱불을 끄고 떡을 썰어 글씨 공부를 독려한 이야기로 유명하다. 19세기 이원명이 지은 야담집《동야휘집(東野彙輯)》에 등장한다. 한호는 송설체와 왕희지체를 결합하여 단정하고 우아한 글씨인 석봉체를 썼고, 선조의 마음을 사로잡으면서 왕실은 물론 관료와 사대부까지 석봉체가 조선을 석권했다. 임진왜란 때는 사자관(寫字官)으로 명에 보내는 공문서를 도맡으면서 그 명성이 명까지 전해졌다. 명유 왕세정(王世貞)은 한호의 글씨를 보고 "성난 사자가

선조의 왕명으로 1583년에 써서 중간을 거듭한 석봉 한호의 해서《천자문》

우여곡절을 겪고 롯데월드타워 건너편에 자리를 잡은 일명 삼전도비의 일제강점기
모습(ⓒ국립중앙박물관)과 현재 모습(ⓒ양세욱)

바위를 박차고, 목마른 준마가 시내로 내달린다(怒猊抉石, 渴驥奔泉)"라는 《당서(唐書)》〈서호전(徐浩傳)〉의 말을 인용하여 칭찬한 바 있고, 주지번(朱之蕃, 1575~1624)은 "왕희지나 안진경과 우열을 가리기 어렵다"라며 감탄했다. 한호의 많은 글씨 가운데 후대에 가장 큰 영향력을 행사한 것은 한호의 후원자였던 선조의 왕명으로 1583년에 써서 중간을 거듭한 해서 《천자문(千字文)》일 터다. 한호의 《천자문》 글씨는 컴퓨터의 폰트로, 교과서의 글씨체로 현재까지 그 생명력을 이어 오고 있다.

한편 죽남(竹南) 오준(吳竣, 1587~1666)이 서사관으로 차출되어 장중한 해서체로 쓴 〈대청황제 공덕비(大淸皇帝功德碑)〉, 일명 '삼전도비'의 글씨도 대표적인 석봉체다. 원치 않았을 글씨를 써야 했던 오준은 사림 세력으로부터 수모를 당하고 평생 원한을 품었다고 전한다. 병자호란 때 끌려갔다 돌아와 홍제원(지금의 연신내)에 몸을 씻어야 했다고 전하는 50만 명의 화냥년[화냥년은 '환향녀(還鄕女)', 즉 '고향으로 돌아온 여자'에서 유래했다. 물론 어원에 대한 다른 주장도 있다]과 이들의 자식이자 욕설인 호로(胡虜)처럼 말이다. 뒤틀린 '서여기인'의 사례가 아닐 수 없다.

임진왜란과 병자호란을 겪으면서 조선 사회와 사상의 풍경은 일변한다. 글씨도 이런 변화에 민감하게 반응했다. 멸망한 명을 대신하여 이제는 조선이 곧 중화라는 시대 인식을 바탕으로 조

옥동 이서가 쓴 녹우당(綠雨堂) 편액

선 고유의 글씨체를 주장하기에 이른다. 석봉체에 안진경과 주
희의 필의를 가미한 우암(尤庵) 송시열(宋時烈, 1607~1689), 우암
의 집안 어른인 동춘당(東春堂) 송준길(宋浚吉, 1606~1672) 두 사람
의 글씨를 아울러 부르는 양송체(兩宋體), 미수(眉叟) 허목(許穆,
1595~1682)이 출처가 불분명한 옛 전서를 바탕으로 창안한 기이
한 전서인 미수체(眉叟體) 등은 이런 주장에 바탕을 둔 글씨다. 숙
종에서 정조에 이르는 시기에 시작된 동국진체(東國眞體)는 조
선 후기를 상징하는 글씨다. 동국은 조선을 가리키니, 동국진체
는 조선 고유의 서체라는 의미다. 한국 최초의 서예 이론서인
《필결(筆訣)》의 저자이자 《성호사설》을 지은 성호 이익의 형이기
도 한 옥동(玉洞) 이서(李漵, 1662~1723)에서 출발하여 백하(白下)

윤순(尹淳)을 거쳐 《서결(書訣)》을 지은 원교(員嶠) 이광사(李匡師, 1705~1777)에 이르러 완성된 조선 고유의 서체라는 의미의 동국 진체는 조선 후기의 주체 의식이 반영된 대표적 글씨다.

이처럼 병자호란 이후의 조선은 국제 정세와 학술에 애써 눈을 감고, 중국에서조차 잊혀 가는 왕조인 명의 적장자를 자처했다. 병자호란의 원한과 반중 정서에 사로잡혀 세계 최강국을 구가하던 청을 오랑캐의 나라라고 애써 무시했다. 유럽이 선교사와 상인을 앞세워 세계 경영을 준비하던 폭풍 전야의 긴장감이 조선에는 없었다. 북학파로 불리는 홍대용(1731~1783)·박지원(1737~1805)·박제가(1750~1805) 같은 지중파 지식인들이 청을 왕래하며 새로운 시대를 예비한 것이 위안이라면 위안이었다. 이런 시대 분위기 속에서 홀연히 등장한 이가 추사 김정희(金正喜, 1786~1856)다.

추사
이후

중화인민공화국이 건국된 지 70주년이 되는 2019년에 '한·중 국가예술교류 프로젝트'가 개최되었다. 서울의 예술의전당과 북경의 중국미술관이 주도하여 양국을 대표하는 예술가의 작품을 상대국에서 전시하는 기념비적 전시회였다. 중국 측 예술가로는 제백석(齊白石, 1864~1957)이 선정되었고, 전시회의 제목은 〈같고도 다른: 치바이스와 대화(似與不似: 對話齊白石)〉였다. 제백석은 호남성 상담(湘潭)에서 가난한 농부의 아들로 태어나 목공으로 일하며 독학으로 그림을 그리기 시작한 '중국의 피카소'로, 1949년 10월 1일 모택동이 천안문 망루에서 중화인민공화국의 건국을 선포하던 역사적 순간을 바로 옆자리에 서서 함께 지켜보았을 정도로 근현대 중국을 대표하는 예술가다. 2017년 〈한·중수교 25주년 기념 제백석 전시회〉를 통해 그의 예술 세계에 대한 한국인의 각별한 애정과 관심은 이미 입증된 바 있다. 이런 제백

2019년에 개최된 '한·중 국가예술교류 프로젝트', 〈같고도 다른: 치바이스와 대화〉
〈추사 김정희와 청조 문인의 대화〉 포스터

석이 선정된 데 의문을 제기할 이는 많지 않을 것이다. 한국 측 예술가로는 김정희가 선정되었고, 전시회의 제목은 〈추사 김정희와 청조 문인의 대화(秋史金正喜與淸朝文人的對話)〉였다. 한국을 대표하는 예술가로 추사가 선정된 데 의견을 달리할 사람도 드물 것이다. 추사가 아니라면 다른 누가 이 일을 감당하겠는가?

동시대에 이미 위작이 성행하고 청과 일본에서까지 수집 열풍이 불 정도로 서예가로서 김정희의 명성은 확고했다. 김정희는 한국의 전통예술에서 한 정점에 있을 뿐 아니라 청의 문인·예술가들과의 교류를 통해 동아시아 예술사에도 의미 있는 자취를 남겼고, 고증학과 금석학으로 대표되는 동시대의 학문에서도 정점에 올랐다.

청 경학의 권위자이자 추사 연구의 최고봉으로 일컬어지는 일본 학자 후지쓰카 치카시(藤塚鄰, 1879~1948)는 북경 유리창과 서울 인사동에서 수집한 방대한 자료를 분석하여 조선 북학파와 그 연원으로서의 청조학을 연구했다. 이 연구를 통해 북학파를 개척한 홍대용과 박제가, 그리고 그의 제자인 김정희를 비롯한 인물들이 청의 학자들과 교유하고 영향을 주고받은 내력을 소상히 밝혀냈다. 경성제국대학 철학과 교수이기도 했던 후지쓰카는 현해탄을 건너온 소전 손재형의 간절함에 탄복하여 가지고 있던 〈세한도〉를 넘겨주었고, 사후인 2006년에는 평생에 걸쳐 모은

청 경학의 권위자이자 추사 연구의 최고봉으로 일컬어지는
일본 학자 후지쓰카 치카시와 그의 아들 후지쓰카 아키나오

추사 관련 자료 1만 5000여 점을 아들 후지쓰카 아키나오(藤塚明
直)를 통해 과천 추사박물관에 기증하기도 했다. 평생을 청조학
과 북학파, 그리고 추사 연구에 바쳐온 후지쓰카는 동경제국대
학 박사학위논문《조선조에서 청조 문화의 이입과 김완당(李朝に
於ける淸朝文化の移入と金阮堂)》(1936)에서 "청조학(淸朝學)의 조예
에 있어서 완당에 필적할 만한 이는 거의 없다"라고 썼다.

　김정희의 인생과 예술 여정에서 결정적 변곡점을 마련한 사
건은 그의 나이 24세인 1809년 10월의 연경 여행이었다. 동지부
사로 사절단을 이끈 아버지 김노경(1766~1837)의 자제군관 신분
으로 연경을 찾은 김정희는 몇 가지 행운까지 겹쳐 옹방강(翁方
綱)과 완원(阮元)을 비롯한 당대 최고의 명사들과 학문적, 예술적
교류의 기회를 얻어 친분을 쌓을 수 있었다. 1840년 6월, 당시
병조참판이었던 55세의 김정희는 동지부사로 임명되었다. 동지
부사였던 아버지의 자제군관으로 연경을 방문한 지 정확히 30
년 만에 그토록 간절하게 소망해 오던 두 번째 연경행을, 그것도
동지부사의 자격으로 이룰 수 있게 된 것이다. 그러나 김정희는
안동 김씨 세력과의 당쟁에 휘말려, 연경 대신 제주도에 유배되
어 위리안치 상태로 9년을 보내야 했다. 중국 관람객들의 환호
를 끌어냈던 '한·중 국가예술교류 프로젝트'는 연경을 다녀온 지
210년이 지나 성사된 추사의 두 번째 연경행이었던 셈이다.

허련(1809~1892), 〈완당선생 해천일립상(阮堂先生海天一笠像)〉, 아모레퍼시픽미술관 소장
북한산 신라 진흥왕 순수비, 국립중앙박물관 소장 ⓒ양세욱

우리가 존경과 자긍의 마음을 담아 추사체(秋史體)라고 부르는 김정희의 글씨는 입고출신(入古出新)의 결과다. 김정희는 청의 일류 지식인들과 교류하며 금석학과 고증학의 세례를 받았다. 북한산 비봉의 정상에 서 있던 비가 무학대사의 비가 아니라 신라 진흥왕의 네 순수비 가운데 하나라는 사실을 밝힌 이도 김정희다. "好古有時搜斷碣(옛것 좋아 틈나는 대로 깨진 빗돌을 찾아다녔고), 硏經婁日罷吟詩(경전 연구하느라 여러 날 시 읊기도 그쳤네)"라는 대련에서도 금석학자이자 고증학자로서의 김정희의 면모를 엿볼 수 있다. 따라서 진위가 의심스럽거나 여러 차례 옮겨 새기는 동안 원본과 멀어진 법첩을 근거로 글씨를 쓰고 서론을 펼친 앞세대, 특히 동시대 서단의 리더였던 이광사가 이런 김정희에게 비판과 극복의 대상이었던 것은 어쩌면 당연하다. 〈서원교필결후(書員嶠筆訣後)〉는 이런 내용을 담아 이광사를 비판한 글이다.

추사의 〈호고연경〉 대련은 두 점이 전하고, 간송미술관과 리움미술관에 각각 소장되어 있다. 노년의 완숙한 추사체를 보여주고 있을 뿐 아니라 내용도 추사의 삶을 응축한 듯한 이 기념비적 대작에 대해 최완수는《추사명품》(2017)에서 "옛것 좋아서 때로 깨어진 비갈(碑碣)을 찾고, 경전 연구 여러 날에 시 읊기를 파한다"로, 유홍준은《추사 김정희》(2018)에서 "옛것 좋아 때때로 깨진 빗돌 찾았고, 경전 연구 여러 날에 쉴 때는 시 읊었지"로 번

역했지만, 오역이다. '누일(屢日)'이 문제다. 대련은 대구가 생명이니, '누일'의 통사구조 분석이 잘못되었음은 '유시(有時)'와 견줘 보아도 금세 알 수 있다. 박철상은《나는 옛것이 좋아 때론 깨진 빗돌을 찾아다녔다》(2015)에서 "옛것을 좋아하여 때로는 깨진 빗돌을 찾아다녔고, 경전을 연구하느라 여러 날 시 읊기도 그만뒀다"로 번역했고, 최열도《추사 김정희 평전》(2021)에서 유사한 번역문을 제시했다. '누일'을 바르게 번역했지만, '유시'를 '때로는'으로 번역한 것은 여전히 불만이다. 〈호고연경〉 대련은 "옛것 좋아 틈나는 대로 깨진 빗돌을 찾아다녔고, 경전 연구하느라 여러 날 시 읊기도 그쳤네"로 번역해야 마땅하다.

〈세한도〉(1844)는 50대 후반의 김정희가 제주도 유배 시절에 역관이자 제자였던 이상적(李尙迪, 1804~1865)에게 그간의 고마움을 표현하기 위해 그려준 작품이다. 〈세한도〉는 한국에서는 드문 두루마리 형태로 전해 오는 14미터에 이르는 대작이다. 가장 오른쪽에는 1914년에 〈세한도〉를 소유하고 새로 표구했던 김준학이 쓴 '완당세한도'라는 글씨와 소유 이력을 적은 머리글이 있다. 이어지는 그림 부분의 오른쪽에는 제목과 관지가 있다. 제목은 "날이 찬 이후에야 소나무와 잣나무가 뒤늦게 시듦을 안다(歲寒然後知松柏之後凋)"라는《논어》〈자한〉편에서 가져왔다. "藕船是賞(우선 이상적에게 보낸다)"와 '완당(阮堂)'을 적고, '정희(正喜)'

김정희, 〈호고연경〉 대련. 왼쪽은 간송미술관,
오른쪽은 리움미술관에 소장되어 있다.

를 음각으로 새긴 인장을 찍어 낙관을 마쳤다. 그림 좌하 부분에는 '장무상망(長毋相忘)'이라는 인장도 보인다. 그림에는 황량한 겨울 들판에 앙상한 가지만 남은 노송 한 그루와 잣나무 세 그루가 서 있고, 그 사이에 단순한 필획으로 그려진 집 한 채가 덩그러니 놓여 있다. 건축가 승효상이 설계한 제주도 추사기념관은 그림 속 집의 형태를 그대로 가져왔다. 나머지는 텅 빈 여백이다. 그림의 왼쪽에는 바둑판 같은 정간(井間)을 치고 맑은 해서체로 이상적에게 감사하는 마음을 적은 글이 이어진다. 그림은 약 70센티미터에 불과하지만, 그 뒤로는 이상적이 연경에 직접 가서 받아 온 청의 문인 16명의 발문과 훗날 표구하면서 덧붙인 오세창·이시영·정인보 등의 글이 길게 이어진다.

2019년 서울 동대문디자인플라자(DDP)에서 열린 〈간송 특별전〉에서는 간송미술관에서 소장하고 있는 다른 명작들과 함께 추사의 대표작 〈대팽고회〉와 〈침계〉가 나란히 전시되었다. "大烹豆腐瓜薑菜(최고 음식은 두부와 오이와 생강과 나물), 高會夫妻兒女孫(좋은 모임은 부부와 아들딸과 손자 손녀)"은 많은 사랑을 받는 작품이다. 명 오종잠(吳宗潛)의 시 〈중추가연(中秋家宴)〉의 구절이다. '소확행'의 평범한 진리를 일깨우는 듯하지만, 파란만장한 삶을 살아온 추사의 말년에 대한 관조를 표현하고 있다. 시인 백석이 〈여우난골족〉에서 "이 그득히들 할머니 할아버지가 있는 안간에

들 모여서 방안에서는 새옷의 내음새가 나고 / 또 인절미 송구떡 콩가루차떡의 내음새도 나고 끼때의 두부와 콩나물과 뽂은 잔디와 고사리와 도야지비계는 모두 선득선득하니 찬 것들이다"라고 표현한 장면이 연상되기도 한다.

김정희가 7살 연하의 제자이자 친구인 윤정현(尹定鉉, 1793~1874)에게 써 준 〈침계(梣溪)〉 역시 기념비적 작품이다. 윤정현은 김정희가 함경도 북청으로 두 번째 귀양을 갔을 때 함경감사를 지내며 물심양면으로 추사를 도왔다. 김정희는 이 두 글자를 예서로 쓰고 싶었지만 참고할 만한 글자가 없었다. 어느덧 30년이 흐르고, 김정희의 학문 세계도 완숙해져서 전례를 참고하지 않고도 쓸 수 있겠다는 판단으로 쓴 글씨가 〈침계〉다. 전시회에서는 윤정현의 초상화도 〈침계〉와 함께 나란히 걸렸다. 김정희의 제자이자 조선 말 최고의 어진화가였던 이한철(李漢喆, 1812~?)의 작품이다. 이 작품들 앞에 섰다 앉기를 반복하며 한참을 들여다보던 기억이 새롭다. 〈대팽고회〉와 〈침계〉는 2018년에 보물로 지정되었다.

예술에서 최악의 평가는 누군가와 닮았다는 말일 것이다. 작품을 보고 다른 누군가의 작품이 바로 연상된다면 결코 좋은 예술 작품일 수 없다. 김정희의 글씨는 '유니크'하다. 누구도 연상되지 않는다는 의미다. 추사의 글씨를 '괴(怪)의 미학'이라고 평

하는 것과도 일맥상통한다. 추사체를 졸박청수(拙樸淸瘦)하다고 말하기도 한다. 졸(拙)은 졸렬하다는 뜻이고 박(樸)은 소박하다는 뜻이다. 청(淸)은 맑다는 뜻이고, 수(瘦)는 기름기를 쏙 뺐다는 뜻이다. 추사 글씨는 얼핏 졸렬하고 소박해 보이지만, 이 졸박함 속에 드높은 경지가 숨겨져 있다. 신동으로 명성을 날리며 이미 여섯 살에 쓴 '입춘대길(立春大吉)' 글씨로 명필 신화를 낳았고, 〈묵소거사자찬(黙笑居士自讚)〉 같은 작품에서 확인할 수 있는 화려함을 애써 누르고 있는 추사체의 졸박함은 기교미를 뛰어넘은 졸박미다. 청년기의 세밀에서 성숙기의 입체 추상으로 나아간 파블로 피카소의 그림과도 닮았다.

최근 들어 김정희에 관한 관심은 더욱 높아지고 있는 듯하다. 2008년에 완공된 충남 예산의 추사기념관과 2010년에 완공된 제주 서귀포의 추사관에 이어 2013년에는 경기도 과천에 추사박물관이 완공되었다. 2006년에 국립중앙박물관과 국립제주박물관에서 연달아 개최된 〈추사 김정희: 학예일치의 경지〉에 이어 2019년에 '한·중 국가예술교류 프로젝트'로 기획된 〈추사 김정희와 청조 문인의 대화〉도 김정희에 대해 높아진 관심을 반영한다. 김정희가 남긴 숱한 명품을 편액(扁額)·임서(臨書)·시화(詩話)·대련(對聯)·서첩(書帖)·회화(繪畵)·서간(書簡)·비석(碑石) 여덟 분야로 나누어 편년에 따라 수록하고 상세한 해설과 주석을

덧붙인《추사 명품》(최완수, 2017), 예술과 학문의 방대한 영역에서 천재적 성취를 보여준 추사의 학예일치(學藝一致)의 삶을 복원해 낸 예술 전기인《추사 김정희: 산은 높고 바다는 깊네》(유홍준, 2018)와《추사 김정희 평전: 예술과 학문을 넘나든 천재》(최열, 2021)도 연달아 출간되었다.

한글 서예의
어제와
오늘

한글은 훈민정음 창제로 탄생했으니, 한글 서예의 원형은 1446년 훈민정음 반포와 함께 간행된 목판본《훈민정음해례본》이다. 이 책은 경북 안동 이한걸의 집에서 전해 오다 간행된 지 494년이 지난 1940년에야 공개되었다. 2008년에는《훈민정음해례본》이 한 권 더 발견되었지만, 현재까지 소장자가 낱장으로 분리하여 숨겨 둔 상태다.

"국지어음(國之語音), 이호중국(異乎中國)"으로 시작하는 어제서문(御製序文)과 예의(例義)·해례(解例)에 이어지는 정인지 서문에는 "상형이자방고전(象形而字倣古篆)"이라는 표현이 등장한다. '상형'은 훈민정음의 자형이 혀를 비롯한 발음기관의 모양을 따랐다는 뜻이고, '자방고전', 즉 '글자는 옛 전서를 모방했다'는 훈민정음의 필획이 옛 전서를 본떴다는 의미다. 실제로 훈민정음 글씨는 굵기가 일정하여 필획이라기보다는 선에 가깝고, 예서

이후에 나타나는 표현력이 풍부한 파책이나 흘림이 전혀 없다. 훈민정음 자형의 윤곽도 물론 전서를 닮은 정방형이다. 이 단정한 네모꼴 글씨가 한글과 한글 서예의 출발이자 기준이다.

훈민정음이 반포된 이후에도 한자와 한문의 영향력은 크게 줄어들지 않았고, 한글은 진서(眞書)인 한문에 대비되어 언문(諺文)·언서(諺書)·언어(諺語)로 격하되고, 사대부가 아닌 여자나 아이가 사용한다는 의미에서 암클·아햇글, 숭유억불(崇儒抑佛)을 주창한 조선왕조에서 절의 중들이나 사용하는 글이라는 의미에서 절글·중글, 한자를 읽기 위한 보조 수단이라는 의미에서 반절(反切) 등으로 불렸다. 그러나 새로운 문자가 일상으로 스며드는 것은 시간의 문제였다.

한글 글씨는 크게 판본체와 필사체로 양분된다. 판본체는 목판이나 활자로 간행된 판본 문헌에 등장하는 글자체이고, 필사체는 편지나 필사 소설 등 붓으로 직접 쓴 필사 문헌에 등장하는 글씨체다. 판본체와 필사체는 서로 영향을 주고받았다. 초기의 필사체는 훈민정음 판본체를 따랐다. 선택의 여지가 없는 결과였다. 훈민정음을 반포한 지 26년 뒤에 작성된 최초의 한글 필사 문헌 〈상원사 중창권선문(上院寺重創勸善文)〉(1464)은 정방형을 띤 전체적 글씨 윤곽이 《훈민정음해례본》과 크게 다르지 않다. 다만 한자 쓰기 습관에서 비롯된 해서의 필의와 파책의 징후가 이

用字例

初聲ㄱ。如감爲柿。골爲蘆。ㅋ。如우케爲未舂稻。콩爲大豆。ㆁ。如러울爲獺。서에爲流澌。ㄷ。如뒤爲茅。담爲墻。ㅌ。如고티爲繭。두텁爲蟾蜍。ㄴ。如노로爲獐。납爲猿。ㅂ。如불爲臂。ᄫᅵ벌爲蜂。ㅍ。如·파爲蔥。·풀爲蠅。ㅁ。

如:뫼爲山。·마爲薯藇。ㅸ。如사ᄫᅵ爲蝦。드ᄫᅵ爲瓠。ㅈ。如·자爲尺。죠ᄒᆡ爲紙。ㅊ。如·체爲籭。·채爲鞭。ㅅ。如·손爲手。:셤爲島。ㅎ。如·부헝爲鵂鶹。·힘爲筋。ㅇ。如·비육爲鷄雛。ᄇᆞ얌爲蛇。ㄹ。如·무뤼爲雹。어·름爲氷。ㅿ。如아ᅀᆞ爲弟。:너ᅀᅵ爲鴇。中聲·。如·ᄐᆞᆨ爲頤。·ᄑᆞᆺ爲小豆。ᄃᆞ리爲橋。ᄀᆞ래爲楸。一

한글 서예의 원형은 1446년 훈민정음 반포와 함께 간행된
판본 《훈민정음해례본》이다.

미 보이기 시작한다. 한글의 쓸모가 커짐에 따라 파책이나 흘림이 없는 글씨체로는 늘어 가는 수요를 감당하기 어려워지면서 글씨체도 변화를 거듭했다. 붓놀림이 편하도록 필획의 시작과 끝에 장식이 붙고, 쓰는 속도가 빨라지면서 흘림이나 앞뒤 글씨가 이어지는 연면도 생겨났다. 글씨의 윤곽은 정방형에서 세로로 긴 장방형으로 바뀌었다. 한자 자형의 진화에서 정방형의 전서가 글씨 수요의 폭발적 증가와 함께 예서 이후부터 세로가 긴 장방형으로 변하고 파책과 흘림이 생겨난 것과 같은 원리다. 이런 필사체의 변화는 거꾸로 판본체에도 점차 반영되었다.

궁체(宮體) 또는 궁서체(宮書體)는 필사체를 대표하는 글씨체다. 조선 중기 이후 궁중 내명부에 소속된 궁녀들, 특히 서사상궁들이 주로 사용하며 다듬어져서 자연스럽게 궁체라는 이름이 붙었다. '바른 서체'라는 뜻의 해서처럼 곧고 맑고 단정한 글씨체로, 때로는 신앙과도 같았을 정성을 글자 하나하나에 기울인 결과다. 궁녀는 물론 왕비와 공주가 쓴 편지글에도,《인현왕후전》·《서궁일기》·《한중록》 같은 책에도 유려한 궁체가 남아 있다. 궁체로 필사한 창덕궁 낙선재본 고전소설도 2000여 책에 이른다. 궁체 안에도 용도에 따라 정자체와 흘림체, 반흘림체의 변주가 있다. 20세기를 넘어서면서 왕조는 해체되었지만 궁체는 궁궐을 넘어 쓰임새를 넓혀 갔다. 서예가 정규학교의 교과과정에 편

입되고 서예 교본들이 출판되면서 궁체는 한글의 표준 글씨체로 인정받았다. 남자들도 물론 궁체를 즐겨 쓰게 되었고, 컴퓨터가 보급되면서부터는 주요 한글 폰트로도 널리 사용되고 있다.

《훈민정음해례본》(1446)을 시작으로 각 시대를 대표하는 판본체의 변화를 살펴보기로 하자. 원 승려 몽산화상 덕이(德異)의 법어를 언해한 책으로 정방형 산세리프체인 언해본《몽산화상법어약록(蒙山和尙法語略錄)》(1467), 최세진(崔世珍)이 한자 학습을 위해 지은 책으로 세로가 긴 장방형의《훈몽자회(訓蒙字會)》(1527), 중국어 학습서인 노걸대 원문을 번역한 활자본으로 자음과 모음의 길이 차이가 두드러지는《노걸대언해(老乞大諺解)》(1675), 조선 후기를 대표하는 병법서로 가로와 세로가 가지런한 활자를 사용한《병학지남(兵學指南)》(1787), 청 정관응(鄭觀應)이 서양을 소개하기 위해 1880년에 쓴 책의 언해본으로 궁체 정자의 영향력을 보여 주는《이언언해(易言諺解)》(1884) 등은 판본체의 흐름을 살필 수 있는 대표작들이다.

이어서 필사체의 진화 과정을 살펴보기로 하자. 최초의 필사체인 〈상원사 중창권선문〉(1464)을 시작으로 안민학(1542~1601)이 부인의 죽음을 애도하며 지은 글로 세로가 긴 장방형으로의 변화를 보여 주는 〈애도문〉(1576), 안동의 장계향이 동아시아 최초로 쓴 여성 조리서로 궁체의 필의가 엿보이기 시작하는 〈음식

안민학(1542~1601)이 부인의 죽음을 애도하며 쓴 〈애도문〉(부분), 개인 소장

사대부의 유려한 필체를 보여 주는 〈학봉행장언해〉, 경북 의성 김씨 학봉종택 소장

조선 후기 궁체의 난숙한 경지를 보여 주는 〈명성황후 간찰첩〉, 여주박물관 소장
여주 출신의 명성황후가 가깝게 지내던 외조카 민영소에게 쓴 편지 4점과 봉투 3점을
첩으로 엮었다.

디미방〉(1670), 김주국이 막내딸 은실을 위해 선조인 학봉 김성일의 행장을 한글로 번역한 책으로 사대부의 유려한 필체를 보여 주는 〈학봉행장언해(鶴峯行狀諺解)〉(1770), 러시아 공사 부인에게 서사상궁인 하상궁이 보낸 편지로 조선 후기 궁체의 난숙한 경지를 보여 주는 〈하상궁 서간〉(1886)과 〈명성황후 간찰첩〉 등에서는 필사체의 변화를 이해할 수 있다.

근대로 접어들면서 한자에서 한글로의 전환은 극적으로 진행되었고, 1908년 무렵 훈민정음은 주시경에 의해 한글이라는 새로운 이름을 얻었다. 일제강점기의 모색과 해방을 거치면서 한글 서예는 확고한 위상을 얻었고, 지금은 각종 서예 대회나 전시회에서마저 한글 서예가 한자 서예를 압도하는 인상이다. 1990년대 이후로 캘리그래피라고 불리는 상업적 한글 서예가 등장하여 책·간판·포스터·로고·상표 등으로 그 활용 범위를 넓혀 가고 있다.

한글 서예는 새로 설립된 신식 학교에 교과목으로 편입되었고, 서예 교본과 이론서들이 속속 등장했다. 일상의 쓰임과는 별도로 작품 목적의 한글 서예도 이론과 창작 두 방면에서 점차 체계를 갖추어 갔다. 한글 서예가 정식 교과목으로 편입된 때는 최초의 미술 교육기관인 조선서화예술회가 창립된 1911년이다. 초중등 수준의 정규 서예 교육에는 남궁억(1863~1939)의《신

편언문체법》(1910)을 시작으로 갈물 이철경(1914~1989)의《궁체 쓰는 법》(1933), 일중 김충현의《우리 글씨 쓰는 법》(1942) 등 궁체 위주의 교본들이 활용되었다. 순조의 셋째 딸인 덕온공주의 손녀이자 조선 말의 서화가 석촌 윤용구의 딸인 윤백영(1888~1986)은 조선의 궁체가 현대로 이어지는 과정에서 가교 역할을 담당했다. 해방 이후

2022년에 작고한 꽃뜰 이미경의 100세 특별전(2017) 포스터

한글학자 최현배가 문교부 편수국장을 맡아 갈물 이철경에게 한글 글씨 교본의 집필을 의뢰하면서 궁체의 위상은 더욱 확고해졌다. 1958년 갈물한글서회를 창립한 이철경, 이철경의 쌍둥이 동생으로 북에 남아 '판문각'이나 '옥류관'을 쓴 봄뫼 이각경(1914~?), 2017년 〈꽃뜰 이미경 100세 특별전〉을 개최했고 얼마 전에 작고한 꽃뜰 이미경(1918~2022) 세 자매는 궁체를 중심으로 남북의 한글 서예 발전에 크게 공헌했다. 윤백영과 이미경에게 각각 궁체를 배우고 자유분방한 궁체인 '진흘림'을 발전시킨 산돌 조용선(1930~)도 궁체의 현대화와 세계화에 기여했다.

판본체에 전서와 예서의 필의를 가미한 일명 '고체'를 개발한
김충현의 대표작 '충무공 벽파진 전첩비'

국전에서 최초로 한글 서예로 대상을 받은 서희환의 〈애국시〉

전통 시대 서예가로 출발하여 근대 직업 서예가의 시대를 연 김돈희(1871~1936)의 수제자로 한글에 한자의 전서와 예서를 도입하여 전서체·예서체 한글 서예를 정립한 소전 손재형 (1903~1981), 《우리 글씨 쓰는 법》(1942)·《중등글씨본》(1946) 등 여러 한글 글씨 교본을 발간하여 한글 서예를 보급하고 판본체에 전서와 예서의 필의를 가미한 일명 '고체(古體)'를 개발한 일중 김충현(1921~2006)과 그의 동생 여초 김응현(1927~2007), 국전에서 한글 서예로 대상을 받은 최초의 서예가인 평보 서희환 (1934~1995)도 한글 서예와 글씨체를 풍부하게 다듬는 데 크게 기여했다.

5

각자刻字의
세계

문자를
새기다

우리 주변에서 흔하게 마주치는 문자예술은 어쩌면 '쓰는' 예술인 서예가 아니라 '새기는' 예술일 터다. 서예를 장황하거나 표구해서 거는 일은 점점 드문 일이 되어 가고 있지만, 여행의 일상화로 궁궐이나 사찰, 누정이나 서원에 걸린 현판을 볼 기회는 늘어나고 있다. 길을 걷다가, 산을 오르다가 우연히 마주치는 무표정한 건축물은 현판을 통해 인문적 깊이와 생동감을 얻는다. 최근 서각·전각을 취미로 배우려는 열기도 만만찮다. 근대라는 시공간의 등장으로 빠르게 쇠락해 가는 다른 전통과는 대조적으로 비문을 새기고 인장을 사용하는 관습은 여전하다.

새기는 일은 다짐하고 기억하는 일이다. '마음에 새긴다'거나 '뼈에 새긴다'는 맹세의 은유가 널리 사용되는 것도 이런 이유다. 김기덕 감독의 〈봄 여름 가을 겨울 그리고 봄〉(2003)에서 노승의 명을 받은 주인공은 사바의 번뇌를 씻으려 살인 도구였던 칼로

경복궁 근정전과 통도사 금강계단 편액
무표정한 건축물은 현판을 통해 인문적 깊이와 생동감을 얻는다.

〈반야심경〉을 새긴다. 경남 합천 해인사에 보관된 해인사 대장경판(국보), 일명 팔만대장경은 새기는 일로 이뤄 낸 기념비적 결과물이다.

1236년부터 1251년까지 16년에 걸쳐 완성된 8만 1200여 장의 경판마다 한 획도 흐트러짐이 없는 일관된 구양순체로 23줄, 14글자씩 322자의 글자가 양면에 새겨져 있다. 8만 1200여 장에 새긴 글자는 5230만 자에 달한다. 경북대 박상진 교수가《다시 보는 팔만대장경판 이야기》(1999)에서 제시한 계산에 따르면, 한 사람이 하루 1000자씩 썼다고 가정할 때 연인원 5만 2300명이 필요하고, 글자를 쓴 한지를 경판에 붙여 하루 약 30~50자씩 새기는 데 동원한 숙련된 장인만 연인원 131만 명에 달한다. 여기에 만 그루가 넘는 자작나무를 벌목하여 바닷물에 담그고 운반하고 자르고 판을 짜는 작업부터 경판을 보존하기 위해 옻칠하는 인력까지 필요했을 터다. 당시 인구가 수백만을 넘지 않았다는 사실을 고려한다면, 팔만대장경은 그야말로 고려의 국력이 총동원된 국가사업이었다. 부처의 가피력을 빌려 몽고의 침략을 물리치려는 믿음과 간절함이 아니라면 설명하기 어렵다.

글자를 새기는 전통은 유구하다. 세계 최초의 문자인 설형문자는 점토판 위에 갈대 펜으로 새겼다. 이집트의 상형문자인 히에로글리프(hieroglyph)는 그리스어로 '신성하게 새긴 문자'라는

뜻이다. 동아시아 최초의 문자인 갑골문은 거북의 배 껍데기나 소 같은 동물 뼈 위에 날카로운 칼로 새겨 넣은 문자이고, 금문은 겉 틀인 모(模)나 안 틀인 범(范)에 글자를 새기고 그 사이에 950도로 녹인 청동을 주입하여 주물로 완성한 문자다. 글자를 새기는 전통은 유구하고 보편적이지만 동아시아를 제외하고 어느 문화권도 글씨를 새기는 일을 보편적 예술과 문화의 차원으로 승화시키지는 못했다.

각자예술은 미술관 같은 전시 공간이 따로 없던 시대에 다중이 수시로 접근할 수 있는 거의 유일한 예술 장르였다. 글자를 새기는 재료는 다양하지만, 가장 흔한 재료는 나무에 새기는 목각과 돌에 새기는 석각이다. 거북 배 껍데기나 동물 뼈에 새긴 갑골문과 모범에 새긴 후 주물로 완성한 금문도 있고, 지붕에 기와를 얹어 내려온 추녀의 끝을 막음 하는 건축재인 와당에도 여러 문양과 함께 명문을 새기는 일이 흔하다. 글자를 새기는 예술은 기법과 쓰임새에 따라 서각과 전각으로 나눌 수 있다.

서각(書刻)은 나무·돌·금속·상아 등 다양한 재료에 글자를 새기는 일이자 동시에 그 결과물을 함께 부르는 이름이다. 갑골문이나 금문, 암각도 서각의 이른 형태이긴 하지만, 주변에서 흔하게 접하는 서각은 나무에 새겨 건축물의 한가운데 높은 곳에 거는 편액이나 기둥에 짝을 이루어 거는 주련, 돌에 새긴 비문이나

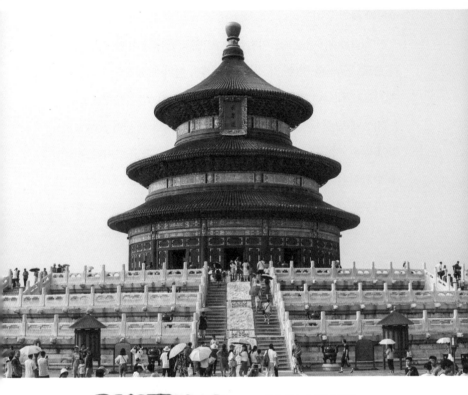

북경 천단 기년전과 편액
임어당이 중국에서 가장 아름다운
건축물로 꼽은 기년전의 편액은
광서제의 글씨다.

바위에 새긴 글자들이다.

편액(扁額)의 '액(額)'은 이마라는 의미다. 관아나 사찰, 서원이나 향교, 누(樓)와 정(亭)의 정중앙, 신체의 이마에 해당하는 자리에 가로로 내걸린 편액에는 건물의 이름이 적혀 있다. 주련(柱聯)은 기둥에 걸린 대련(對聯)이다. 건물 기둥에 짝을 이루어 세로로 걸어 놓은, 저마다의 건물과 어울리는 시나 글귀가 주련이다. 건축과 관련된 시나 글을 적은 시문판도 있다. '글자를 새겨 걸어 둔 나무판'이라는 의미의 현판(懸板) 또는 게판(揭板)은 편액과 주련, 시문판 등을 아울러 이르는 용어다. 이 용어들의 쓰임에 혼란이 있지만, 이 책에서는 일관되게 이렇게 부르고자 한다.

돌에 새긴 비문도 서각의 한 갈래다. 널리 쓰이는 재료 가운데 돌만큼 내구성이 강한 재료는 없다. 컴퓨터 저장장치가 영구적일 거라는 믿음이 있지만, 이 안에 담긴 데이터는 100년도 지나지 않아 대부분 증발하고 만다. 돌에 새긴 글은 〈호태왕비〉처럼 좋은 의미로든 〈삼전도비〉처럼 나쁜 의미로든 영원성을 획득한다. 미움은 물에 새기고 은혜는 돌에 새기라고 말한다. 물 위에 새겨진 일은 허망하지만, 돌 위에 새겨진 일은 거의 불멸이 된다. 같은 글이라도 이내 찢기는 종이나 바람에 나부끼는 플래카드에 쓰여 있을 때와 돌에 새겨져 있을 때의 무게는 다르다.

서각이 글자를 새겨서 그 자체로 기념하고 감상하기 위한 각

자예술이라면 전각은 종이 위에 찍기 위해 새긴다는 점에서 서각과는 다르다. 또 서각은 글자를 원래 방향대로 새겨 넣지만, 전각은 좌우를 뒤집어 반대 방향으로 새긴다. 종이에 찍기 위한 목적으로 반대 방향으로 새긴 각자예술이라는 점이 전각의 본질이다. 보통 전서로 새겼기 때문에 전각이라는 이름이 붙었지만, 해서나 예서로 새긴 것도 전각으로 부른다.

전통 시대 장인들은 낮은 대우를 받아 왔다. 글자를 새기는 일에 종사한 각자장(刻字匠)도 마찬가지다. 《맹자》에 나온 "마음을 부리는 이들은 다른 사람을 다스리고, 힘을 부리는 이들은 다른 사람에게 다스려진다. 다른 사람에게 다스려지는 이들은 남을 먹이고, 다른 사람을 다스리는 이들은 남에게 공양을 받는다(勞心者治人, 勞力者治於人. 治於人者食人, 治人者食於人)"라는 말 그대로다. 고대 그리스에서도 사정은 다르지 않았다. 자신의 개성을 드러내지 않고 원본 글자의 필획을 가감 없이 재료 위에 재현하는 일이 각자장의 몫이었다. 서울특별시 유형문화재로 지정된 봉은사 〈판전〉을 제외하고는 문화재로 지정된 각자예술도 거의 없다.

현대에 이르러 실용보다는 감상을 위한 예술로 승화시킨 각자 작품들이 등장했다. 전통 서각이 타인의 글씨를 대신 새기는 경우가 많고 흑백의 단조로운 색조를 사용하며 비석이나 편액과

각자장의 도구, 국립고궁박물관 주최 〈조선의 이상을 걸다, 궁중 현판〉, 2022 ⓒ양세욱
글자를 새기는 일에 종사한 각자장(刻字匠)을 포함하여
전통 시대 장인들은 낮은 대우를 받아 왔다.

같은 실용적 목적에 따라 새긴 것이 대부분인데, 현대의 서각은 글씨에서 새김까지 모두 한 작가가 전담하고 다양한 색상을 사용한 입체적 새김으로 감상을 위한 순수 예술의 길을 추구하는 경향이 강하다. 또 음각보다는 양각이 주를 이루고, 글자의 크기와 모양을 여러 가지로 변형하고 겹쳐 새기기도 하는 등의 다양한 예술미를 추구하고 있다. 1990년대 중반부터는 한·중·일 세 나라와 싱가포르를 아우르는 '국제 서각 예술전'이 해마다 각국을 순회하며 개최되고 있다. '방촌의 예술'로 불리는 전각도 새로운 모색을 시도하고 있다. 전각은 전통 서화의 중요한 일부였고, 전각을 작품에 남기는 낙관은 작품을 완성하는 화룡점정이었다. 현대의 전각 예술은 서화의 일부로서 역할을 벗어나 순수한 감상 목적을 위해 제작되는 일이 많다.

서각이나 전각은 서예의 이란성 쌍둥이로 출발한 예술이다. 쓴 다음에 새기기 때문이다. 하지만, 붓과 칼의 연장 차이만큼이나, 쓰기와 새기기는 기법과 쓰임새가 다르다. 칼로 새기는 예술인 서각과 전각을 중심으로 각자예술의 미학을 살펴보기로 하자.

두 글자 시,
편액

"집은 사회 제도"라는 말처럼, 전통 건축은 신분 질서가 제도화된 형식이다. 세계 대부분의 지역에서 건축은 신의 집인 종교 건축을 중심으로 발전해 왔다. 수직으로 치솟은 신전·성당·교회같은 신의 집은 인간의 집과 엄격히 구분되었다. 초월 신을 상정하지 않는 동아시아에서는 신의 집과 인간의 집이 구조적 일관성을 유지하면서 규모와 장식을 줄여 나가는 방식으로 제도화되었다. 중화적 세계 질서의 영점이랄 수 있는 자금성마저 최대 높이는 30여 미터에 불과하다.

고유한 기능이 없는 요소를 건축에 끌어들이는 행위는 미적관심과 태도를 반영한다. 동아시아 건축의 중요한 일부인 편액은 이런 관심과 태도의 산물이다. 한(漢)부터 시작되어 중국 건축의 원형을 이루는 사합원(四合院), 무로마치시대에 형성되기 시작한 무가 주거의 전형인 서원조(書院造), 그리고 조선시대에 정

형화된 양반 사대부의 주거인 한옥은 건축 이념과 형식의 상이함만큼이나 다른 미의식을 드러낸다. 소주(蘇州) 졸정원(拙政園), 교토(京都) 용안사(龍安寺), 담양 소쇄원으로 대표되는 동아시아 삼국의 정원 역시 서로 이질적이다. 하지만 구조적으로 고유한 역할이 없는 편액을 건축의 중요한 일부로 끌어들인 점은 동일하다. 무채색의 편액은 화려한 단청과 강렬한 대비를 이루며 여러 목재가 기하학적 구조로 뒤얽힌 건축물에 통일성을 부여하고, 주련은 단조로운 나무 기둥에 활력을 불어넣고 공간을 대하는 마음가짐을 되새기게 만든다.

동아시아 전통 건축에서 편액의 위상은 각별하다. 편액 자체가 전통 건축의 중요한 일부이기 때문이다. 종묘 건축에는 편액이 없다. 외대문부터 재궁은 물론 신위를 모신 정전과 영녕전에도 편액이 없다. 《숙종실록》에 따르면 숙종 35년에 종묘직장(宗廟直長) 이상휴(李相休)는 상소를 올려 종묘서(宗廟署)와 사직서(社稷署)의 '서(署)'를 '전(殿)'으로 고치고, 종묘와 사직에 전액(殿額)을 걸게 해 달라고 요청했다. 숙종은 '서(署)'를 '전(殿)'으로 고치는 사안에 대해서는 흔쾌히 동의하지만 편액은 불가하다고 말한다. 편액이 없는 종묘 건축은 엄숙하지만 동시에 어색하기도 하다. 좌우로 긴 정전과 영녕전은 어색함이 덜하지만, 편액 없이 서 있는 외대문과 재궁은 그저 난감하다. 편액이 없는 건축으로 채

편액이 없는 종묘 정전과 재궁
편액이 없는 종묘의 건축물은 편액의 각별한 위상을 확인하는 공간이다.

워진 종묘는 이렇게 편액의 각별한 위상을 확인하는 공간이다.

전통 건축의 일부인 편액은 글씨를 쓰는 서예가는 물론 편액 몸체를 제작하는 소목장, 글씨를 받아 새기는 각자장, 편액에 단청을 입히는 단청장이나 화원의 협업으로 완성되는 작품이기도 하다.

편액을 거는 일은 이름을 붙이는 행위다. 건물에 편액을 거는 현판식이나 미리 걸어 둔 편액을 공개하는 낙성식은 전통 사회에서도 현대에도 건물의 완성을 의미하는 화룡점정의 극적 의식이다. 황제나 왕이 편액을 하사하는 사액(賜額)은 각별한 의미를 지닌다. 경북 영주에 자리한 소수서원은 한국 최초의 사액서원으로 기록되어 있다. 우수한 업적을 인정하여 명예로운 자리에 올리는 일은 언젠가부터 헌액(獻額)으로 부른다.

편액의 글씨와 내용 안에는 건축주의 의지와 철학이 담겨 있다. 전(展)·각(閣)·누(樓)·정(亭)·원(院)·당(堂)·헌(軒)·재(齋)·사(寺)·문(門)처럼 용도를 알려 주는 마지막 글자를 뺀 두 글자는 때로 시적 정취와 철학적 깊이를 얻는다. 편액들은 스토리텔링의 보고이기도 하다.

국토 전체에 누와 정이 즐비한 가운데서도 이름난 정자들이 산재한 전남 담양에 필적할 만한 곳은 드물다. 조선을 대표하는 원림인 소쇄원이 있고, 식영정·서하당·송강정·면앙정·환벽당이

근방에 몰려 있다. 조광조의 제자 양산보(1503~1557)가 은거한 소쇄원의 소쇄(瀟灑)는 맑고 깨끗하고 산뜻한 모양을 묘사하는 의태어로, 소쇄옹을 자처한 양산보의 삶의 태도를 드러내고 있다. 광풍각·제월당·대봉대가 소쇄원의 중심이다. 대봉대(待鳳臺)는 봉황을 기다리듯 벗을 기다린다는 의미를, 광풍제월(光風霽月)에서 끌어와 송시열이 쓴 광풍각(光風閣)과 제월당(霽月堂)은 맑은 바람과 비 갠 뒤의 싱그러운 달처럼 고매한 성리학자의 인품을 뜻한다. 또 그림자가 쉬는 식영정(息影亭)과 노을이 깃드는 서하당(棲霞堂)은 송강 정철이 지은 〈성산별곡〉의 무대다. 소쇄원과 식영정이 자리한 전남 담양군 남면은 2019년 가사문학면으로 지명을 변경했다. 대나무가 푸르른 죽록정(竹綠亭)에서 이름을 바꾼 송강정(松江亭)과 땅을 굽어보고 하늘을 우러러도 부끄러움이 없다는 의미의 '면앙(俛仰, '부앙'으로 읽어야 마땅하나 오래 잘못 읽어 온 이름이다)'을 호로 삼은 송순이 은거했던 면앙정도 담양에 있다. 벽옥이 에워싸듯 아름다운 환벽당(環碧堂)은 지금은 광주광역시 관할의 명승이지만 원래는 담양에 속하던 곳이다. 이 모든 곳을 내비게이션을 켜거나 지도를 펼쳐 들고 한나절이면 둘러볼 수 있다.

　누와 정이 가장 많이 남은 곳으로는 단연 경북 봉화가 꼽힌다. 지금 남은 것만 103개, 사라진 것까지 170곳을 헤아렸다.

이 누정을 대표할 만한 곳이 닭실마을 청암정(靑巖亭)이다. 권벌(1478~1548)이 기묘사화로 파직당한 뒤 지은 청암정의 원래 이름은 거북 바위 위에 지은 집이라는 의미의 구암정사(龜巖精舍)였다. 온돌방에 불을 지피자 거북 바위가 울어서 어느 스님의 충고대로 아궁이를 막고 바위 주변에 못을 파자 우는 소리가 멈추었다는 일화가 전한다. 미수 허목이 미수전(眉叟篆)으로 쓴 〈청암수석(靑巖水石)〉이 지금까지 남아 있다. 강원도 강릉 선교장에 딸린 아름다운 정자 활래정은 맑은 물이 솟아 나온다는 뜻의 '활수래(活水來)'에서 비롯된 이름이다. 서쪽 태장봉에서 흘러내린 물이 활래정을 지나 바로 앞 경포호로 흘러 들어가 붙인 이름이지만, 맑은 물은 맑은 마음의 은유이기도 하다. 충남 예산 수덕사의 비구니 암자인 화소굴(花笑屈)은 꽃이 웃는다는 의미이고, 경남 양산 삼소굴(三笑屈)은 세 번 웃는다는 뜻이다. '호계삼소(虎溪三笑)'라는 성어의 유래를 알고 나면 심오하지만, 유래를 몰라도 미소 짓게 만드는 이름이다. 허재 이규찬(1921~2014)과 석재 서병오(1862~1935)가 각각 쓴 정감이 넘치는 편액은 이름의 운치를 더해 준다. 서울시 총괄건축가를 지내고 김해 봉하마을의 노무현 전 대통령 묘역을 설계하기도 한 건축가 승효상의 설계사무소 이름은 '이로재(履露齋)'다. '이슬을 밟는 집'이라는 의미의 이름은 승효상이 유홍준의 자택인 수졸당(守拙堂)을 설계하고 그 대

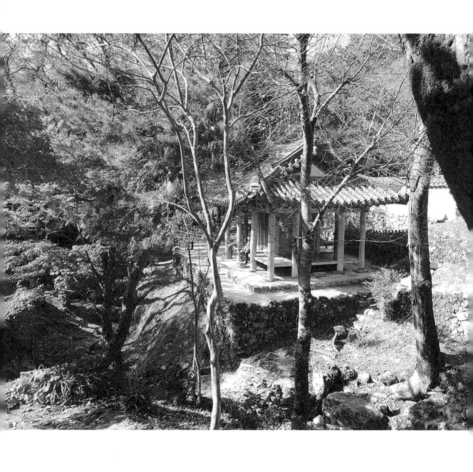

소쇄원과 소쇄원의 편액(광풍각, 대봉대, 오곡문),
소쇄원 옆 식영정 편액 ⓒ양세욱

光風閣

待鳳臺

五世門

島影亭

가로 받은 편액에 적혀 있던 이름에서 비롯되었다. '수졸'은 졸렬함을 간직하고 분수에 만족한다는 의미로, 도연명의 〈귀전원거(歸田園居)〉에 나온다. 이처럼 시적 정취와 철학적 깊이를 안겨 주는 편액 이야기는 끝을 모르고 이어진다.

건물마다 고유한 이름을 짓고 그 이름을 건물 한가운데 내거는 관습은 때로 문자가 갖는 주술적 힘에 대한 존중과 관련이 있다. 서울의 다른 세 대문과 달리 동대문을 흥인지문(興仁之門)이라는 네 글자로 쓴 것은 한성의 동쪽에 큰 산이 없어서 지세가 기우는 것을 방비하기 위함이다. 숭례문(崇禮門) 현판을 물이 위에서 아래로 흐르듯 세로로 써서 건 것은 화산(火山)에 해당하는 관악의 화기가 도성에 뻗치는 것을 막기 위함이다. 전남 구례 천은사의 일주문(1723, 보물)에 걸린 '지리산(智異山) 천은사(泉隱寺)' 편액도 세로다. 천은사의 물기운을 지켜 주던 이무기가 죽은 뒤로 화재가 빈번하게 발생했다는 이야기를 들은 당대의 명필 이광사가 쓴 글씨다. '수체(水體)'라고 부르는 이 글씨를 건 뒤로는 천은사에 화재가 없었다고 전한다. 동대문과 남대문 편액은 풍수지리의 관점에서 서울의 흠을 보충하는 비보(裨補)의 기능을 수행하고 있는 것이다. 경복궁 근정전과 경회루를 비롯한 건물 현판이 묵질금자(墨質金字), 즉 검은 바탕에 금색 글자를 채택한 이유도 오행 가운데 수(水)에 해당하는 검은색을 통해 화재를 방

344

비하기 위한 주술적 염원 때문이다.

하지만 숭례문은 결국 화마를 피하지 못했다. 시민들에게 개방한 지 2년 만인 2008년 2월 방화로 누각을 받치는 석축만 남기고 문루 전체가 불타고 말았다. 한밤중에 불에 타는 '국보 1호'를 안타깝게 지켜보아야 했던 악몽을 생생하게 떠올리는 이가 많을 것이다. 당시 편액만은 지켜야 한다는 문화재청의 특명으로 소방관들이 사투 끝에 떼어 낸 편액은 땅에 떨어져 전체에 크고 작은 금이 가고, 일부 파편은 유실되었다. 이후 실측 도면을 기초로 긴 복원 작업이 진행되었고, 5년이 지난 2013년 5월에야 복구된 현판을 다시 걸 수 있었다. 이 화재 때 편액을 구하기 위해 사투에 가까운 모험을 감수하고 편액만이라도 구할 수 있어서 다행이라고 느꼈던 것도 현판이 갖는 상징적 함의 때문이다.

편액은 아무나 쓸 수 없다. 중국 삼국시대 위(魏)의 위탄(韋誕, 179~253)에 얽힌 이야기는 편액을 쓰는 일의 엄중함을 잘 보여준다. 조조(曹操)의 손자이자 위의 초대 황제 조비(曹丕)의 맏아들인 명제(明帝) 조예(曹叡)는 능운대(凌雲臺)를 완성하고 위탄에게 편액의 글씨를 쓰도록 명했다. 훗날 최고위직인 시중(侍中)까지 오른 위탄은 편액 글씨인 제서(題署)를 잘 쓰는 사람으로 명성이 자자했다. 하지만 실수로 글씨를 쓰지도 않은 편액을 이미 능운대에 걸고 말았다. 하는 수 없이 바구니에 탄 위탄을 녹로로

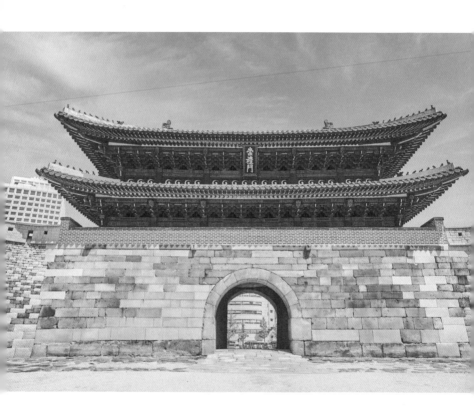

숭례문과 지리산 천은사 편액
편액은 때로 문자가 갖는
주술적 힘에 대한 존중과
관련이 있다.

들어 올려 허공에서 글씨를 쓰게 하였다. '구름 위로 솟아오른 누대'라는 이름처럼 아득히 높이 걸린 바구니에서 공포에 떨며 '능운대' 세 글자를 완성하고, 다시 땅으로 내려온 위탄의 머리는 하얗게 세고 말았고, 붓을 집어 던지며 자손들에게 제서를 쓰지 말라는 가훈을 남겼다고 전한다. 하룻밤 사이에 천자문을 완성하고 머리가 하얗게 세었다는 주흥사(周興嗣, 470?~521)의 고사와도 닮았다.

편액은 커다란 크기로 공공장소에 내걸려 만인이 두고두고 바라본다. 한 사람을 오래 속일 수도 있고 여러 사람을 잠시 속일 수도 있지만 여러 사람을 오래 속일 수는 없다. 글씨에 문외한인 사람들도 오랫동안 자주 들여다보면 필력을 알아채기 마련이다. 편액마다 당대의 명필이나 명사, 때로는 황제나 왕의 어필에 얽힌 흥미로운 사연들이 전하는 이유가 여기에 있다.

김정희는 명성에 걸맞게 많은 편액을 썼다. 강원도 강릉 활래정에 걸린 홍엽산거(紅葉山居), 경북 경주 옥산서원(玉山書院), 경북 영천 은해사의 은해사(銀海寺)와 불광(佛光), 경남 하동 쌍계사의 육조정상탑(六祖頂相塔)과 세계일화조종육엽(世界一花祖宗六葉), 전남 해남 대흥사 무량수각(無量壽閣), 초의선사에게 써 준 죽로지실(竹爐之室), 제자 남병길에게 써 준 유재(留齋) 등 숱한 작품이 전국 곳곳에 있다. 김정희가 제주도 유배 길에 초의선사를 만

나러 전남 해남 대흥사에 들렀다가 이광사가 해서로 쓴 대웅보전 편액을 떼어 내고 자신의 글씨로 대웅보전과 무량수각 편액을 써 준 일화는 유명하다. 이에 앞서 김정희는 〈서원교필결후(書員嶠筆訣後)〉를 지어 이광사의 글씨 세계를 혹독하게 비판한 바 있다. 현재 대흥사에는 이광사의 대웅보전 편액과 김정희의 무량수각 편액이 서로 다른 건물에 걸려 있다. 9년의 유배를 마치고 상경 길에 오른 김정희가 대흥사에 들러 이광사의 편액을 다시 걸어 줄 것을 청했다고 전한다. 김정희가 죽기 사흘 전에 썼다고 전하는 유작도 서울 봉은사 '판전(板殿)' 편액이다.

편액 자체가 공예의 관점에서 대단한 볼거리인 경우도 많다. 궁궐이나 어필처럼 현판의 크기나 색상에 위계가 있기도 하지만 제약은 느슨하다. 시대마다 특징이 드러나기도 하지만 여러 차례 복각되는 과정에서 새로운 해석이 더해진다. 무엇보다 각자장의 개성이 발휘된다. 특히 테두리목의 모양과 문양에서 각자장의 개성이 두드러진다. 창덕궁 후원에 있는 부채꼴 모양의 정자인 관람정(觀纜亭)의 파초 잎 모양의 편액, 세로로 두 글자씩 써서 따로 걸어 둔 이광사 글씨의 전남 강진 백련사 '대웅보전' 편액, 목판 3개에 빈 곳이 없게 한 글자씩 가득 써서 아무런 장식이 없이 공포 사이에 걸어 둔 전북 완주 화암사 '극락전(極樂殿, 국보)'의 편액 등은 글씨뿐 아니라 편액 자체가 이야깃거리다. 이 밖에

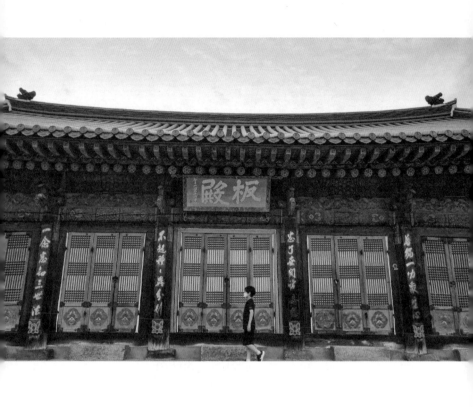

서울 봉은사 판전 ⓒ양세욱
죽기 사흘 전에 썼다고 전하는 김정희의 유작이다.

경기 남양주 봉선사 큰법당

전북 김제 금산사 미륵전과 개산천사백주년기념관

도 경기도 안성 칠장사 범종루의 국화문 편액, 안성 청원사 삼성각의 칠보문과 박쥐문 편액, 세종대왕이 묻힌 경기도 여주 영릉 훈민문의 덩굴문 편액, 경기도 수원 화성 창룡문의 잎사귀문 편액과 봉수당의 기하문 편액, 서장대와 동장대의 연꽃문 편액 등 개성이 넘치는 편액은 헤아리기 어렵다.

한글 전용의 추세에 따라 한글 편액을 내건 전통 건축물도 늘어나고 있다. 경기 남양주 봉선사의 '큰법당' 편액은 대웅전 편액으로는 처음으로 한글을 사용한 편액이라는 기록을 남겼다. 봉선사의 주지 운허(1892~1980)는 불교 경전의 한글화에 일생을 바친 승려다. 전통 사찰 건물 가운데 유일한 3층 법당으로 각 층마다 편액을 내건 미륵전[1층은 '대자보전(大慈寶殿)', 2층은 '용화지회(龍華之會)', 3층은 '미륵전(彌勒殿)']으로 유명한 전북 김제 금산사의 '개산천사백주년기념관'은 신영복의 글씨다. 강화도 남산 언덕에 자리한 성공회 강화도성당은 1900년에 정면 4칸, 측면 10칸의 한옥과 바실리카를 결합한 양식으로 짓고 '천주성전'이라는 한자 편액을 달았지만, 같은 양식으로 6년 뒤에 정면 3칸, 측면 9칸으로 완공된 강화도 길상면에 자리한 성공회 온수리성당(성안드레성당)에는 '성안드레성당'이라는 한글 편액이 걸려 있다. 이 편액들은 영국 성공회가 취했던 토착화라는 선교 전략을 보여주는 유산이기도 하다.

전통 건축은
서각박물관

명의 세 번째 황제이자 주원장의 네 번째 아들인 영락제 주체(朱棣, 1360~1424)는 수도를 남경에서 북경으로 옮기기로 하고 1406년에 자금성을 짓는 대역사를 시작했다. 1421년에 완공된 자금성은 1924년 청의 마지막 황제 선통제(1906~1967)가 쫓겨날 때까지 500년이 넘도록 하늘의 아들인 천자가 거처하는 땅의 중심으로서 역할을 감당했다. 이름조차 지구 자전축의 중심이자 하늘의 중심인 자미원(紫微垣, 북극성)에서 취했다.

자금성을 한나절 일정으로 둘러보는 일은 가능하지 않다. 인파를 뚫고 남쪽 천안문을 시작으로 북쪽 신무문을 걸어서 나오는 데도 한참이 걸린다. 경산에 올라 자금성과 북경 시내를 조망한다면 한두 시간이 추가된다. 물론 이조차 경산을 넘어 북으로 지안문(地安門)까지 이어졌던 원래 황성의 일부에 지나지 않는다. 너비가 52미터에 이르는 해자로 둘러싸인 자금성에는 현재

980채(8707칸)의 건물이 들어서 있다. 자금성을 둘러보는 일은 이 건물의 편액을 둘러보는 일이기도 하다.

편액은 대부분 황제가 썼다. 자금성의 중심은 태화전(太和殿)·중화전(中和殿)·보화전(保和殿)이다. 오행에서 중심에 해당하는 '화'를 공유하고 있는 이 삼대전(三大殿)의 편액은 7세에 등극하여 68세로 사망할 때까지 61년을 집권한 강희제의 어필이다. 교태전(交泰殿)의 〈무위(無爲)〉, 하남성 숭산의 〈소림사(少林寺)〉, 절강성 항주의 〈운림선사(雲林禪寺)〉와 소흥의 〈난정(蘭亭)〉 및 〈난정집서〉를 임모한 〈난정서비〉 등에도 강희제의 글씨가 남아 있다. 전각 안에는 국정 이념이자 통치 철학을 되새기는 현판들이 걸려 있다. 국가의 중요한 행사들이 거행되는 태화전 안에는 건륭제의 어필로 〈건극수유(建極綏猷)〉가 걸려 있다. 위로는 하늘을 받들어 법도를 세우고 아래로는 백성들을 보살피고 대도에 순응해야 한다는 의미다. 《상서》의 〈주서(周書)〉 '홍범(洪範)'에 나오는 "황건기유극(皇建其有極)"과 〈상서(商書)〉 '탕고(湯誥)'에 나오는 "극수궐유유후(克綏厥猷惟後)"에서 네 글자를 따왔다. 중화전 안에는 건륭제의 어필로 〈윤집궐중(允執厥中)〉이 걸려 있다. 요가 순에게 선양하면서 당부한 말로 "진실로 치우침이 없는 가운데를 잡으라"라는 의미다. 《상서》에 처음 나오고 《논어》와 《중용》에도 거듭 나오는 널리 알려진 말이다. 보화전에는 역시 건륭

제의 어필로《상서》에서 가져온 〈황건유극(皇建有極)〉이 걸려 있다. 양심전(養心殿)의 〈삼희당(三希堂)〉도 건륭제의 어필이다. 이처럼 편액에는 강희제의 글씨가 많고, 내부 현판에는 그의 손자인 6대 건륭제의 글씨가 많다. 이 밖에 양심전의 〈중정인화(中正仁和)〉와 서난각(西暖閣)의 〈근정친현(勤政親賢)〉은 옹정제의 어필이고, 건청궁(乾淸宮)의 〈정대광명(正大光明)〉은 순치제의 어필이며, 곤녕궁(坤寧宮)의 〈일승월항(日升月恒)〉은 서태후의 글씨다.

경복궁의 역사는 태조 이성계가 수도를 개경에서 한성으로 옮기기로 하고 1394년에 신도궁궐조성도감(新都宮闕造成都監)이라는 임시 관청을 설치하면서 시작되었다. 계룡산 남쪽(현재 계룡대)과 무악 남쪽(현재 신촌), 백악산 남쪽(현재 경복궁) 등 새 수도의 후보지를 둘러싼 논쟁을 마무리 지은 결정이었다. 공사 일정을 서둘러 이듬해 최소한의 공사가 끝나자마자 입궐했다. 궁전과 행랑으로만 이루어졌던 초기의 경복궁은 창건 30여 년이 지난 세종에 이르러서야 궁성과 궐문까지 완비된 궁궐이 되었다.

경복궁은 굴곡이 많은 조선의 역사와 더불어 숱한 우여곡절을 겪었다. 임진왜란 때는 회복하기 어려운 피해를 당하고 무려 273년 동안 폐허로 방치되다가, 흥선대원군의 주도로 고종 5년인 1868년에 이르러서야 중건되었다. 경복궁 중건은 세도정치를 누르고 왕권을 강화하기 위한 상징이었다. 그 뒤로도 여러 차

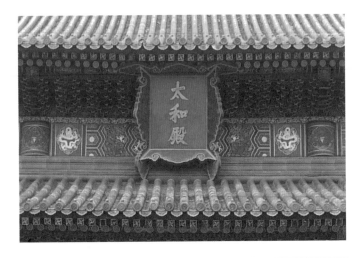

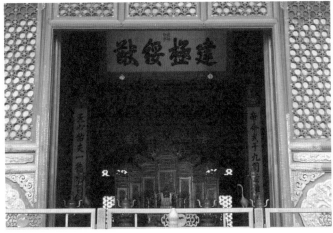

자금성의 편액들. 태화전, 태화전 안 건극수유, 중화전, 중화전 안 윤집궐중,
보화전 안 황건유극, 건청궁 안 정대광명 ⓒ양세욱

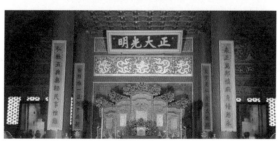

례의 화재, 명성황후의 시해, 아관파천 등 역사의 소용돌이 속에서 이궁과 환궁을 거듭하며 1910년 한일합방을 맞았다. 이런 경복궁의 역사를 돌아보는 일은 건물에 걸려 있는 현판을 둘러보는 일이다.

경복은 《시경(詩經)》 〈대아(大雅)〉 '기취(旣醉)' 편에 나오는 "이미 술로 취하고 이미 덕으로 배불렀으니, 군자는 만년토록 큰 복을 누리리라(旣醉以酒, 旣飽以德. 君子萬年, 介爾景福)"라는 구절에서 취했다. 경복궁을 시작으로 유교의 통치 이념을 담은 근정전·사정전·교태전·강녕전·연생전·경성전 등의 건물과 융문루·융무루·영추문·건춘문·신무문 등의 이름이 탄생했다. 모두 정도전의 작명이다. 경복궁 주요 건물의 편액은 자금성과 달리 대부분 왕의 어필이 아닌 서사관(書寫官)의 글씨다. 글씨 쓰는 일을 '잡기말예(雜技末藝)'나 '완물상지(玩物喪志)'로 여겼기 때문이다. 물론 조선 후기에 이르면 왕의 어필을 새긴 편액이 점차 증가한다. 국립고궁박물관이 소장하고 있는 현판 775점 가운데는 선조·숙종·영조·정조·헌종·철종·고종·순종의 어필 현판이 포함되어 있고, 영조의 어필 현판만도 85점에 달한다.

궁궐 안 건물 편액은 문신들이, 궁궐 밖 대문 편액은 무신들이 썼다. 경복궁 중건이 시작되던 해인 1865년의 《고종실록》과 고종의 《일성록》, 그리고 1865년(고종 2) 4월부터 중건이 끝나는

경운궁(현 덕수궁) 남쪽 정문에 걸었던 인화문 편액
(국립고궁박물관 주최 〈조선의 이상을 걸다, 궁중 현판〉, 2022) ⓒ양세욱

1868년(고종 5) 7월까지 매일의 상황을 기록한《경복궁 영건일기(營建日記)》에 따르면, 근정문의 편액은 이흥민(李興敏)이 썼고, 자금성의 태화전과 마찬가지로 국가의 주요 행사가 진행되었던 근정전의 편액은 신석희(申錫禧, 1808~1873)가 썼다. 남문이자 정문인 광화문 편액은 훈련대장 임태영(任泰瑛)이 썼고, 동문인 건춘문은 금위대장 이경하, 서문인 영추문은 어영대장 허계, 북문인 신무문은 총융사 이현직이 서사관으로 올랐다.

건청궁(乾淸宮)은 경복궁 중건이 끝난 이듬해인 1873년 고종이 지은 경복궁 북쪽 후원 안의 250칸 침전이다. 고종과 명성황후의 거처였고, 1887년 우리나라 첫 전등이 불을 밝힌 곳이며, 1895년 을미사변이 일어난 비극의 현장이기도 하다. 1909년에 철거된 후 일제강점기 때 조선총독부 미술관이 들어섰고 광복 이후에는 한국민속박물관으로 쓰이다가 헐렸다. 현재의 건물은 2007년 복구한 것이다. 건청궁의 정당에 걸려 있던 〈장안당(長安堂)〉 편액과 명성황후가 머물다가 시해당한 〈곤녕합(坤寧閣)〉 편액은 고종의 친필이다. '장안당'은 '임금이 오래 평안하다'는 뜻이고, '곤녕합'은 '곤위, 즉 황후가 평안하다'는 뜻이지만, 이름에 담긴 염원은 실현되지 못했다.

편액을 제작할 때 바탕 판과 글씨의 색상은 건물의 위계와 용도에 따라 결정되었다. 위계가 가장 높은 건물은 전(殿)이고, 그

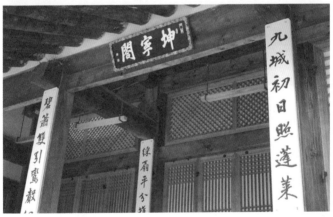

1873년 고종이 지은 건청궁과 명성황후가 머물다가 시해당한 곤녕합 ⓒ양세욱

다음은 당(堂)이며, 합(閤)·각(閣)·헌(軒)·루(樓)·실(室) 등이 뒤따른다. 바탕 판은 옻을 거듭 칠한 칠질(漆質), 검은색의 묵질(墨質), 흰색의 분질(紛質)로 등급이 낮아지고, 글씨는 금색, 황색, 흰색, 검은색으로 위계가 낮아진다. 따라서 위계가 높은 궁중의 중심 건물은 칠질금자 또는 묵질금자로 제작한 현판을 달고, 별당과 후원 등 위계가 낮거나 위계로부터 자연스러운 궁궐 영역에는 분질에 여러 색의 글자로 제작된 현판을 달기도 했다. 흰 바탕에 푸른색 글자가 양각된 건청궁이 그 예다.

궁궐의 편액 글씨는 임금이 쓴 어필은 물론 세자, 신하, 왕족, 공사 감독관, 당대의 명필 등으로 다양하다. 명과 청의 황제 어필, 중국 명필 글씨의 집자, 조선에 파견된 사신의 글씨 등 중국인의 필적이 남은 편액도 있다. 영조가 명 의종[毅宗, 연호는 숭정(崇禎)]의 어필인 '사무사(思無邪)'를 대조전에 걸었다는 기록이 《영조실록》에 남아 있다. 경복궁 내 협길당(協吉堂)은 동기창, 초양문(初陽門)은 옹방강, 집옥재(集玉齋)는 미불의 글씨를 집자한 편액이다. 건청궁 편액은 청 강소성 출신의 학자이자 서예가 전영(錢泳, 1759~1844)의 글씨다. 현재 건청궁에 걸린 편액은 모각이고, 진품은 국립중앙박물관이 소장하고 있다. 이 밖에 창덕궁 낙선재(樂善齋)는 옹방강의 제자이자 김정희의 친구이기도 했던 섭지선(葉志詵)의 글씨이고, 낙선재 대청마루 앞 주련은 옹방강의

글씨다. 영은문(迎恩門)은 선조 39년(1606) 조선에 파견되었던 명나라 사신 주지번(朱之蕃)의 글씨다. 《삼국지연의》의 영웅 관우를 모신 사당인 동관왕묘(일명 동묘)에 있는 22개 현판은 모두 조선에 왔던 중국 장수나 상인의 글씨다.

현재 경복궁을 포함하여 조선 궁궐에 남아 있는 편액 대부분은 최근에야 복원한 것이다. 조선시대의 궁궐 현판은 1260여 점에 이를 정도로 방대했지만, 일제강점기를 거치는 동안 대부분 제자리를 잃고 제실박물관(나중에는 이왕가박물관) 전시실로 사용됐던 창경궁 일원에 진열되었다. 해방 이후에는 경복궁 근정전 회랑, 창경궁, 창덕궁, 덕수궁을 차례로 옮겨 다니다가 현재는 2005년에 이전 개관한 국립고궁박물관에 775점이 소장되어 있다. 이 현판들은 역사·건축·예술적 가치를 인정받아 2018년 '유네스코 세계기록유산 아시아태평양 지역목록'에 등재되었다.

궁궐에만 여러 현판을 걸었던 것은 아니다. 현판들의 전시장이라고 할 만큼 동아시아의 전통 건축에는 다양한 현판이 걸린다. 역사가 오래되고 소문난 풍광을 자랑하는 건축일수록 내걸리는 현판이 많다. 건축의 명성과 현판의 수가 정비례한다고 여겨질 정도다.

'남원부의 센트럴 파크'[1] 광한루원(명승)의 역사는 조선의 명정승 황희(1363~1452)가 양녕대군 폐위를 반대하다 관직을 내려

① 동기창 글씨 협길당
② 미불 글씨 집옥재
③ 옹방강 글씨 초양문
④ 주지번 글씨 영은문
경복궁에는 중국인의 필적이 남은
편액도 있다.

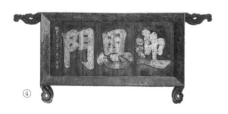

섭지선 글씨 낙선재(주련은 옹방강의 글씨)

〈동궐도〉, 1830, 국보, 동아대학교 석당박물관 소장
〈동궐도〉에 묘사된 인정전 편액

놓고 조상들이 거주했던 남원으로 옮겨 1419년에 지은 광통루 (廣通樓)에서 시작되었다.《훈민정음》서문의 주인공이기도 한 전라도관찰사 정인지(1396~1478)가 광통루를 광한루로 바꾸었고,《관동별곡》을 지은 전라도관찰사 송강 정철(1396~1478)의 주도로 요천의 물을 끌어들여 커다란 못을 만들고 오작교와 삼신산 등을 조성하면서 현재와 같은 구도가 완성되었다.

광한루도 팔도에 산재한 명루(名樓)가 그러하듯, 여러 현판을 이고 있다. 광한루가 북쪽으로 기우는 것을 막기 위해 광한루의 북쪽에 맞대어 세운 월랑의 왼편에는 '湖南第一樓(호남제일루)'라는 현판이 걸려 있다. 밀양의 영남루에 걸려 있는 '嶺南第一樓(영남제일루)'와 동과 서로 짝을 이루고 있는 형세다. 월랑의 계단으로 2층에 오르면 '桂觀(계관)'이라는 현판이 탐방객을 맞이한다. 광한루가 월궁이니 달나라에 있다는 '계수나무에서 바라본 경관'이라는 의미다. 두 현판은 1855년 남원부사 이상억이 누각을 중수하면서 손수 써서 걸었다고 하나, 현재 '호남제일루'는 1960년대 민의원을 지낸 조정훈이 다시 썼고, '계관'도 동학운동 때 강대형이 다시 써서 걸었다. 삼신산에서 보이는 광한루 남면에 걸려 있는 '廣寒樓(광한루)'는 원래 조선 중기의 명필이자 선조의 사위 신익성(申翊聖, 1588~1644)이 썼지만 불타서 사라지고, 지금은 조정훈이 쓴 편액이 걸려 있다. 또 새로 마련한 남쪽 정문 문

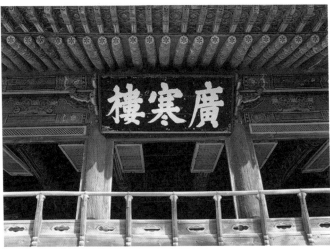

전남 남원 광한루의 편액

루에는 청허부(淸虛府)의 현판이 걸려 있다. 청허부는 달나라의 수도 옥경(玉京)에 들어서면 '광한청허지부(廣寒淸虛之府)'라는 현판이 걸려 있다는 신화적 전설을 옮겨 온 것이다. 일중 김충현의 글씨다. 강희맹, 김시습, 김종직, 정철 등 한 시대를 풍미했던 문호의 시문과 기문들로 2층 누대는 빈틈을 찾기 어렵다.

누대는 밖에서 안을 바라보기 위해 짓지 않는다. 안에서 밖의 풍경을 맞아들이기 위해 짓는다. 만 가지 경관을 끌어오는 취경(聚景)과 풍경을 빌려 오는 차경(借景)이야말로 누대의 근본 역할이다. 유년 시절에 그랬듯이, 난간에 걸터앉아 삼신산을 근경으로 지리산 자락을 원경으로 시선을 풀어놓아야 광한루의 광한루다움을 경험할 수 있다. 하지만 이제 광한루는 발을 들일 수 없는 관상용 건물이 되고 말았다.

밀양강을 굽어보는 절벽 위에 자리한 영남루(보물)는 '호남제일루'인 광한루와 짝을 이루는 '영남제일루'다. 남원 광한루, 진주 촉석루, 평양 부벽루와 함께 조선의 4대 누각으로 꼽히기도 한다. 광한루와 달리 영남루는 지금도 누대에 오를 수 있다. 누각에 올라야 볼 수 있는 수많은 현판은 밀양팔경의 하나로 꼽히는 빼어난 경관과 함께 영남루의 가치를 더해 준다.

〈영남루〉라는 편액만 세 개가 걸려 있다. 원교(圓嶠) 이광사(1705~1777)에게 서예를 배워 당대의 명필로 이름을 떨쳤던 송하

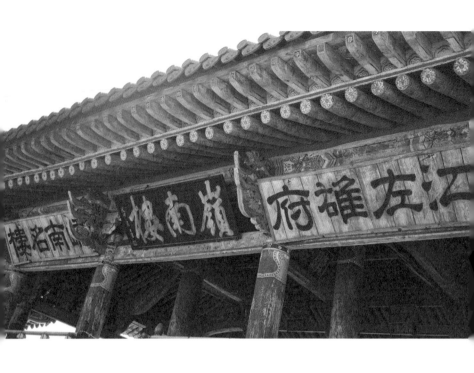

경남 밀양 영남루의 편액들 ⓒ양세욱
영남루에는 한때 약 300개의 현판이 걸려 있었다고 전한다.

(松下) 조윤형(1725~1799)이 64세에 행서로 쓴 것, 1844년 건물을 중수할 때 밀양부사였던 이인재의 둘째 아들 이현석이 7세 때 쓴 것, 추사의 제자였던 아버지로부터 추사체를 전수받은 성파 (星坡) 하동주(1879~1944)가 쓴 것들이다. 조윤형의 편액 좌우로 는 영의정을 지낸 귤산(橘山) 이유원(1814~1888)이 쓴 '영남의 이 름난 누각'이란 뜻의 〈嶠南名樓(교남명루)〉와 '밀양강 동편의 웅 장한 건물'이란 뜻의 〈江左雄府(강좌웅부)〉 두 편액이 걸려 있다. 누각 한가운데 대들보에 걸려 있는 〈영남제일루〉 편액은 이인재 의 장남이자 이현석의 형인 이증석이 11세 때 쓴 것이다. 이 편 액들을 포함하여 이색·문익점·이황 등이 쓴 시와 글을 새긴 현 판까지 포함하여 한때 300개가 넘는 현판이 영남루에 걸려 있었 다고 하니, 건물 전체가 거대한 현판 전시장이나 서각박물관으 로 불릴 만하다.

광화문 편액
논쟁

2020년 5월 '광화문 현판을 훈민정음체로 시민 모임(이하 시민모임)'은 광화문의 편액을 한글로 교체하기 위한 서명 운동을 시작했다. 대한민국의 얼굴이자 상징인 광화문광장을 굽어보고 서있는 광화문에 걸린 '門化光'이라는 편액은 역동적이고 민주적인 대한민국을 상징하지 못할 뿐 아니라 한글을 기대하고 찾은 외국인들에게도 당혹감을 안겨 주므로, 세종대왕이 경복궁에서 창제한 훈민정음해례본 서체로 편액을 바꿔 우리 문화의 우수성을 널리 알리자는 것이다. 이에 앞서 2011년에는 국회의원 14명이 광화문의 한자 편액을 한글로 교체할 것을 촉구하는 결의안을 발의한 바 있다. 한자 편액은 창건 당시는 물론 1868년 중건당시의 원형도 아니고 옛 사진을 디지털 복제한 모조품에 불과하여 문화재로서 가치가 없으니, '세계에서 으뜸가는 글자이며우리의 자랑스러운 문화유산'인 한글 편액으로 교체하자는 주장

이 결의안에 담겼다.

광화문 편액은 경복궁과 파란만장한 역사를 함께하는 동안 한자에서 한글로, 다시 한자로 번복되었다. 광화문 편액 논쟁이 전개된 역사적 배경을 살펴보기로 하자.

지금은 세종로가 가로막고 있지만, 국왕과 문무 대신이 출입하던 광화문은 육조 거리로 이어지던 경복궁의 정문이었다. 1395년(태조 4년) 태조는 정도전에게 완성된 경복궁의 사대문 이름을 지어 올리라고 명한다. 당시 정도전은 동문을 건춘문, 서문을 영추문, 북문을 신무문, 그리고 남문이자 정문을 사정문(四正門)으로 지었다. 오문(午門)으로도 불리던 사정문은 30년 뒤인 세종 때 집현전의 주도로 광화문이라는 새 이름을 얻었다. 광화(光化)는 임금이 지닌 도덕의 빛(光)으로 백성을 교화(化)한다는 뜻으로, 《위서(魏書)》 〈함양왕희전(咸陽王禧傳)〉에 나온다.

임진왜란 때 경복궁과 함께 회복 불가능할 정도로 훼손된 채 270여 년간 방치되었던 광화문은 1865년(고종 2년)에 흥선대원군의 주도로 복원이 논의되고, 1868년 중건되며 새로운 역사를 시작했다. 하지만 일제는 한일 합방 이후 왕실과 국권의 상징인 경복궁을 조직적으로 훼손하기 시작했다. 1926년 근정문 남쪽에 있던 전각을 밀어내고 조선총독부 건물을 완공한 뒤 광화문마저 철거하려 했지만 거센 반발에 부딪혀 결국 건춘문 북쪽(현

광화문의 현재 편액 ⓒ양세욱

시민모임에서 제작한 한글 광화문 편액

현재 제작을 마치고 교체 시기를 저울질하고 있는 편액

재 국립민속박물관 출입구)으로 이전했다. 이마저도 한국전쟁 때 폭격을 맞아 육축만을 남긴 채 사라지고 말았다. 경복궁 중건 100주년인 1968년에 당시 박정희 대통령은 철근콘크리트 구조로 문루를 세워 광화문을 복원하면서 자신이 직접 쓴 한글 편액을 걸었다. 조선총독부 건물도 국립중앙박물관으로 사용되다가 1995년 철거되었다.

한글 현판을 원래대로 교체하자는 논란이 끊임없이 제기되던 가운데 중건 당시에 현판을 쓴 주인공이 조선 말의 서화가 정학교(丁學敎, 1832~1914)가 아니라 훈련대장 임태영(任泰瑛)이었다는 사실이 새롭게 밝혀졌다. 임태영은 무과로 과거에 급제한 뒤 수군절도사·포도대장·어영대장·훈련대장 등 무관 요직은 물론 공조판서까지 역임했다. 경복궁 중건 당시에는 중건을 총괄하는 영건도감(營建都監)의 총책임자인 제조(提調)로 광화문 현판의 서사관을 맡았다.

2006년 12월부터 광화문을 중건 당시의 모습으로 복원하는 사업이 추진됨에 따라 철근콘크리트로 지은 광화문을 부수고 목조로 문루를 다시 지었다. 이와 함께 1916년 무렵에 촬영된 사진을 토대로 중건 당시 임태영이 쓴 한자 편액을 복원하여 2010년 8월 15일 광복절에 맞춰 일반에 공개했다. 하지만 제대로 건조되지 않은 목재를 사용한 이 편액은 세 달도 채 견디지 못하

고 금이 가고 말았다. 고증조차 부실했다. 편액을 다시 제작하는 과정에서 1893년 9월 이전에 찍힌 것으로 추정되는 스미스소니언 박물관이 보유한 유리건판 사진이 발굴된 것이다. 사진과 사료(史料)를 연구한 결과, 원래 현판은 흰색 바탕에 검은색 글씨가 아니라 검은 바탕에 금색 글씨였다는 주장이 설득력을 얻게 됐다. 앞서 살펴본 조선 궁궐의 위계를 고려하면 애초 경복궁 정문에 흰색 바탕에 검은색 글씨를 썼을 가능성은 없다. 이런 혼란 속에서 시민모임을 중심으로 광화문 현판을 훈민정음체로 교체하자는 주장이 제기되었다.

현재 문화재청은 검은 바탕에 금색 동판으로 글자를 양각한 편액을 다시 제작하고, 교체 시기를 저울질하고 있다. 경복궁은 물론 자금성에도 위계가 높은 건물에는 검은 바탕에 금색 글자를 양각하여 편액을 걸었고, 위계가 낮은 건물에나 검은 바탕에 흰색 글자 또는 흰 바탕에 검은색 글자로 제작한 편액을 썼다. 최근 태원전(泰元殿) 편액도 엉터리 복원으로 논란을 빚었다. 문화재청은 2006년 태원전을 복원하면서 서예가 양진니(1928~)에게 새 글씨를 의뢰하고, 검은 바탕에 흰색 글씨로 새긴 편액을 걸었다. 검은 바탕에 금색 글씨로 된 중건 당시의 편액이 국립중앙박물관에 보관되어 있다는 사실을 문화재청이 알지 못했던 것이다. 만시지탄을 피하기 어렵지만 지금이라도 광화문의 편액을

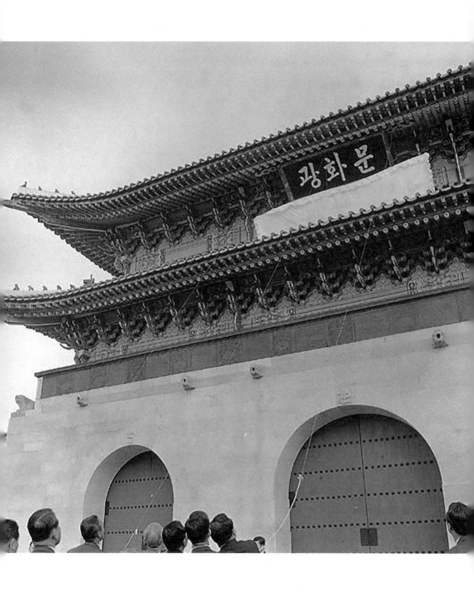

광화문 준공식(1968)
박정희 대통령은 광화문을 복원하면서 자신이 직접 쓴 한글 편액을 걸었다.

검정 바탕에 금색 글자로 바로잡은 것은 다행스러운 일이다.

그렇다면 광화문 편액 논쟁을 어떻게 볼 것인가. 우선 편액 논쟁을 언어정책과 결부하고 한자는 중국의 문자이자 부끄러운 문자라는 시각으로 이 문제에 접근하려는 시도는 바람직하지 않다. 한글 전용론의 승리를 선언한 이들은 한국인의 어문 생활에서 한글 전용이 빠르게 보편화되고 있으므로 이에 맞춰 한글로 새로 만든 편액을 광화문에 걸자고 주장한다. 경복궁은 중국인을 비롯한 외국 관광객이 가장 많이 찾는 명소이니 한글에 대한 우리의 자부심을 드러낼 기회라고 여긴다. 반면 한자는 버릴 수 없는 우리의 역사이자 자산이라고 여기는 이들은 한자 의무교육 폐지에 이은 광화문 현판 교체는 전통을 경시하고 한자를 매개로 전개된 2000년의 역사를 포기하는 상징적 사건으로 여긴다. 로마자를 쓴다고 로마의 속국이 되는 것이 아니듯 동아시아의 공동 문자인 한자를 사용한다고 중국의 속국이 되는 것은 아니며, '광화문'이라는 이름 자체도 한자를 매개하지 않고는 의미를 가지기 어렵다고 이들은 말한다.

광화문 편액을 언어정책의 확대된 전장으로 여기는 태도를 제거하고 나면 두 가지 이슈가 남는다. 하나는 문화재 복원의 문제고, 다른 하나는 시대정신과 상징성의 문제다.

한글 편액을 찬성하는 이들은 한자 편액이 윤곽도 희미한 작

은 흑백 사진을 확대하고 상상으로 다듬은 중건 당시의 글씨를 바탕으로 하고 있어서 원형의 가치가 없고, 기운생동도 없는 글씨라고 주장한다. 경복궁 창건 당시 광화문 현판을 누가 썼는지 현재로서는 알 길이 없다. 하지만 경복궁 창건 당시로의 원형 복원이 불가능하다고 1868년 중건 당시의 원형이 의미가 없는 것은 아니다. 복원은 원형대로 되돌린다는 의미이지만, 원형은 고정불변하지 않다. 문화재가 제 기능을 수행하던 당시의 모든 변화는 원형으로 인정해야 마땅하다. 중건 당시의 편액에는 문관과 무관이 역할을 나누어 글씨를 썼던 취지도 담겨 있다. 중건 당시의 편액을 복원하는 일의 가치를 폄하하는 것은 중건 당시를 기준으로 진행되고 있는 경복궁 복원사업 자체의 가치를 폄하하는 것이다. 희미한 흑백 사진의 한계는 분명하지만 주어진 조건에서 최선을 다하는 것도 문화재 복원의 중요한 방향이다. 만약 사진의 가치를 부정한다면 사진은커녕 어진조차 남아 있지 않은 세종대왕을 1만 원권 지폐에서 기념하고 광화문광장에 동상까지 세우는 일은 어떻게 받아들여야 할까. '광화문'으로 들어선 경복궁 관람객을 '門政勤'과 '殿政勤'이 맞는 것도 자연스럽지 않다. '광화문'에 맞춰 나머지 편액들을 모두 한글로 바꿀 수는 없지 않은가.

또 다른 이슈는 광화문과 그 편액에 어떤 시대정신과 상징성

을 담을지의 문제다. 문화재청은 한글 편액에 반대하면서 "인류 문화의 자산인 문화재 복원에 우리 시대의 가치와 시대정신이 투영되어서는 안 된다"라는 의견을 밝혔다. 문화재 복원에 시대 정신을 투영해서는 안 된다는 원칙은 옳지만, 문화재 복원에 새로운 시대정신과 새로운 상징성이 담겨야 한다는 주장을 완전히 배제하기는 어렵다. 이 점에서 천안문은 좋은 비교와 참고의 대상이다.

전통 시대건 현대건 중국을 눈으로 확인하고 싶다면 천안문 광장에서 시작하는 일정표를 짤 일이다. 매일 변하는 일출에 시간을 맞추는 국기 게양식을 볼 수 있다면 좋을 것이다. 이른 새벽 구름 같은 인파를 헤치고 게양대 근처까지 접근하는 일이 점점 어려워지고 있다는 사실은 기억해 두어야 한다. 장안가를 사이에 두고 천안문광장과 마주하고 있는 건축물이 자금성의 정문 천안문이다. 승천문(承天門)을 1651년에 천안문으로 바꿔 부르고 '천안문' 세 글자를 세로로 쓴 편액이 있던 자리에 지금은 국가 휘장(이 휘장은 다음 쪽에서 언급할 양사성의 작품이다)이 걸려 있다. 또 중앙 출입문 위에는 모택동의 초상화가, 좌우로는 '중화인민공화국만세, 세계인민대단결만세'가 간화자로 걸려 있다. 천안문을 지나 매표소가 있는 오문(午門)까지 걸어야 비로소 전통 양식의 편액이 보인다.

'천안문' 편액을 떼어 낸 자리에 국가 휘장을 건 천안문 ⓒ양세욱

1949년 북경이 중국의 새 수도로 결정되자 북경의 도시계획을 두고 치열한 논쟁이 시작되었다. 양계초의 장남이자 미국 펜실베이니아대학교에서 건축을 전공한 양사성(梁思成, 1901~1972), 영국 리버풀대학교에서 도시계획을 전공한 진점상(陳占祥, 1916~2001)이 이끄는 보수 진영의 건축가들은 자금성 일대의 역사 유적 보호와 인구 분산을 위해 서쪽 교외 지역인 삼리하(三里河)에 중앙인민정부를 신축하는 계획을 제안했다. 그 반면 좌익 진영의 건축가들은 전통 시가지 한가운데 정부가 들어서야 수도로서의 위엄을 온전히 드러낼 수 있다고 주장했다. 논쟁은 오래가지 않았다. 모택동은 '양-진 방안'을 폐기하고 정부의 위치를 구도심으로 결정했다. 보존보다는 혁신이 구미에 당겼을 공산당 지도부로서는 당연한 결정이었는지 모른다.

세계적 대도시로 발전한 오늘날까지 북경의 중요한 모든 도시계획은 이 결정에 기초하고 있다. 모택동의 결정으로 천안문은 폐쇄적 황실 공간에서 열린 정치 공간으로 변모했고, 천안문을 중심으로 새로운 방사로와 순환로가 계속 확장되고 있다. 전통 시대의 영점이 자금성 태화전이었다면 새로운 중국의 영점은 편액이 있던 자리에 국가 휘장이 걸린 천안문으로 남하한 것이다.

광화문 편액을 두고 치열한 논란이 제기되는 이유는 광화문

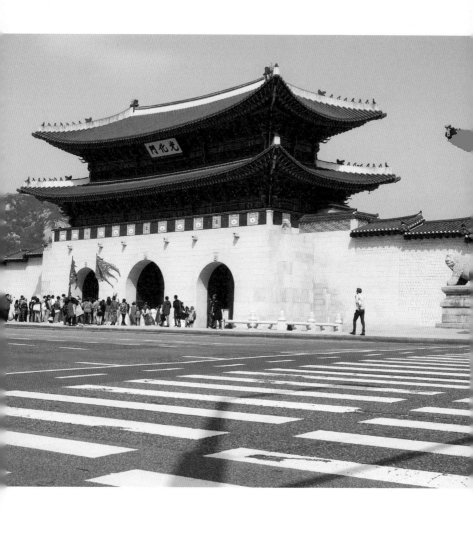

현재의 광화문 ⓒ양세욱
광화문 편액은 전통 시대에서 근현대로 이어지는 수난사를 압축하고 있다.

편액의 역사가 전통 시대에서 근현대로 이어지는 수난사를 압축하고 있기 때문이다. 아직 광화문을 광화문광장의 끝이 아니라 경복궁의 시작으로 보는 여론이 우세한 듯하다. 광화문을 새 시대의 상징으로 재해석하고 이에 맞춰 한글 현판을 내걸기보다는 우리에게 알려진 가장 오랜 원형에 가깝게 보존해야 한다는 관점이 우세하다는 의미다. 경복궁과 그 정문인 광화문은 일제강점기와 한국전쟁을 거치는 동안 빠르게 파괴되고 변형되었다. 문화재는 현재가 아니라 과거의 삶을 드러내는 자료이므로 문화재를 다루는 태도는 창의적이기보다는 보수적이어야 마땅하다. 새로운 변화를 시도하기보다는 전통의 복원이 더 시급하다는 점에서 경복궁과 그 정문인 광화문은 전통과의 단절이 시대적 과제였던 자금성과 그 정문인 천안문과는 다르다.

영원한 것은 없다. 시대가 바뀌고 광화문이 경복궁의 시작이 아니라 광화문광장의 끝으로 새롭게 정의된다면 한글 현판을 거는 일이 자연스러워질지도 모를 일이다. 하지만 문화재 복원의 측면에서나 시대정신과 상징성의 측면에서나 경복궁 영건도감 제조의 자격으로 광화문 편액을 쓴 임태영의 글씨 사진을 바탕으로 중건 당시의 원형을 복원하는 것이 현재로서는 최선이다.

어필 편액의
영광과
수난

경북 영주 부석사에 있는 무량수전(국보)은 봉정사 극락전(국보)과 함께 우리나라에서 현재까지 남아 있는 가장 오래된 목조건축이다. 고려 말의 건축 양식을 보여 주는 무량수전은 그 자체로도 건축계의 찬사가 쏟아지는 법당인데, 처마에 걸린 고색창연한 편액은 무량수전에 생기를 불어넣는 화룡점정이다. 세로로 두 판을 이은 검은 바탕에 금니로 두 글자씩 네 글자를 써서 양각하고 유례를 찾기 어려울 정도로 화려한 테두리목 장식을 두른 편액이 단번에 눈길을 사로잡는다.

어필에 낙관하지 않던 당시의 관례를 따랐지만, 이 현판 뒤에는 고려 공민왕의 친필 기록이 남아 있다. 공민왕은 어떻게 무량수전 글씨를 남기게 되었을까. 공민왕은 1361년 홍건적이 침입해 개경이 함락될 위기에 놓이자 그해 겨울 소백산맥을 넘어 당시의 순흥(현재 경북 영주)으로 몽진했다. 안동으로 다시 옮겨 머물

다가 홍건적이 물러난 이듬해 봄에 개경으로 돌아가면서 순흥에 글씨 몇 점을 남겼고, 무량수전 편액이 그 가운데 하나다. 현재의 편액이 당시의 원형을 보존하고 있다면 한국에서 역사가 가장 오랜 편액일 터다.

무량수전을 오르기 위해서는 천왕문과 범종루를 지난 뒤 왼쪽으로 방향을 살짝 튼 길을 따라 몸을 낮춘 상태로 안양루 밑으로 난 계단을 지나야 한다. 무량수전의 위엄을 돋보이게 만들기 위한 건축적 장치다. 무량수전 앞 안양루에 걸려 있는 '부석사'라는 편액은 이승만의 글씨다. 1956년 1월 주한 미군 간부를 대동하고 전용 열차로 부석사를 방문한 이승만이 남긴 휘호다. 이 편액 자리에 원래 걸려 있던 '안양문' 편액은 하단으로 밀려나고 말았다.

전통 시대 군주들은 어린 시절부터 혹독한 훈련을 거쳤고, 서예도 필수과목의 하나였다. 공민왕을 포함하여 고려와 조선의 왕들은 예외 없이 명필이었다. 고려 말부터 유행하기 시작한 송설체를 잘 썼던 공민왕은 〈무량수전〉을 비롯하여 영주 〈봉서루〉·〈흥주도호부아문〉, 안동 〈영호루〉·〈안동웅부〉, 봉정사 〈진여문〉, 강릉 〈임영관〉 등에 편액을 남겼다. 경복궁에는 왕의 친필이 드물지만 다른 궁궐과 건축에는 어필이 많이 남아 있다. 2016년 경복궁 국립고궁박물관에서는 〈어필 현판, 나무에 새긴 임금

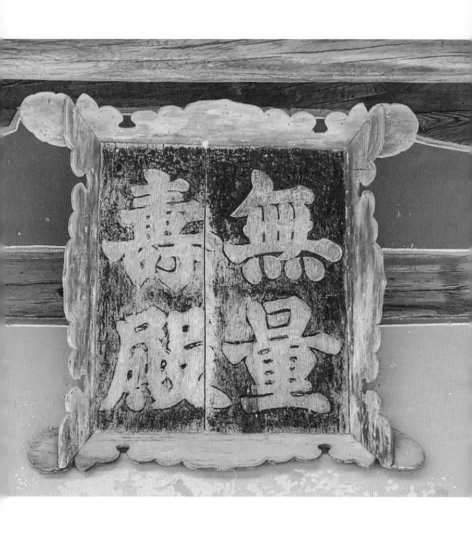

무량수전 처마에 걸린 고색창연한 편액은 무량수전에 생기를 불어넣는 화룡점정이다.

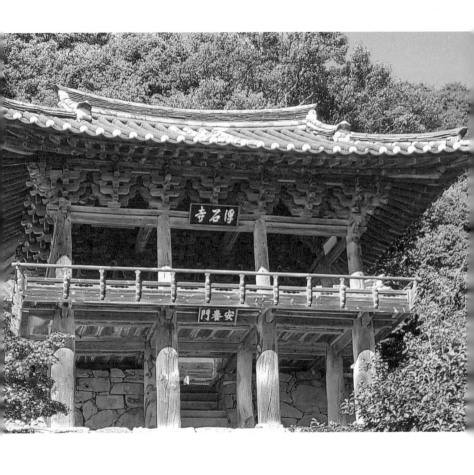

안양루에 걸려 있는 '부석사'라는 편액은 이승만의 글씨이고, 이 편액 자리에 원래 걸려
있던 '안양문' 편액은 하단으로 밀려났다.

〈어필 현판, 나무에 새긴 임금님의 큰 글씨〉 전시회에서 공개한 선조의
'간취천심수(看取淺深愁)'

님의 큰 글씨〉 전시회가 열려 창덕궁 후원 영화당에 걸었던 선조의 '간취천심수(看取淺深愁)'[''(동해 물과) 내 수심 가운데 어느 것이 얕고 깊은지 헤아리기 어렵다''라는 의미로, 이군옥(李群玉)이 지은 당시(唐詩)의 한 구절] 현판을 비롯하여 인조·숙종·영조·정조·순조·헌종·철종·고종까지 아홉 왕의 친필을 새긴 현판 15점이 공개되었다. 창덕궁 〈영화당〉의 영조 어필을 비롯하여 전남 장성 필암서원 〈경장각〉에서는 정조의 초서 어필을, 〈환경전〉과 〈경춘전〉에서는 순조의 어필을, 〈영춘헌〉에서는 헌종의 어필을, 국립중앙박물관에 보관된 〈태평가기(太平佳氣)〉에서는 철종의 대련 어필을, 〈경운궁〉과 〈대한문〉에서는 고종의 어필을 만날 수 있다.

　사액(賜額)은 왕이 사당이나 서원 등 중요한 건축물의 이름을 짓고 직접 글씨를 써서 편액을 내려보내는 일을 말한다. 부석사

경북 영주 소수서원 편액
최초의 사액서원인 소수서원의 편액은 16세의 명종이 썼다.

와 함께 경북 영주를 대표하는 유산인 소수서원은 최초의 사액
서원으로, 고려 말 성리학을 우리나라에 소개한 안향(1243~1306)
을 기리는 서원이다. 풍기군수로 부임한 퇴계 이황이 1549년 우
리나라 최초의 서원인 백운동서원을 국가 공인 교육기관으로 인
정받고자 사액을 요청했다. 16세의 명종은 이듬해 4월에 이름을
소수서원(紹修書院)으로 정하고 직접 쓴 글씨를 검은 바탕에 금
색으로 새긴 편액을 책과 노비, 토지와 함께 내려보냈다. "이미
무너진 학문을 이어 닦는다(旣廢之學, 紹而修之)"라는 의미를 담았
다. 소수서원을 시작으로 전국 각지에 사액서원이 봇물 터지듯
세워지고, 200여 개에 달하는 사액서원은 1871년 서원 철폐령
이 내려질 때까지 사림의 근거지 역할을 맡았다.

　서원에서 사액을 독점한 것은 아니다. 안동 농암종택에는 선

조가 내린 〈적선(積善)〉이, 고양 흥국사에는 영조가 내린 〈약사전(藥師殿)〉이, 해남 대흥사에는 정조가 내린 〈표충사(表忠祠)〉가, 순천 선암사에는 순조가 내린 〈대복전(大福殿)〉이, 합천 해인사에는 헌종이 내린 〈시방무일사(四方無一事)〉가 남아 있다.

이런 전통은 현대로 이어졌다. 이승만에서 김대중에 이르기까지 역대 대통령들은 많은 휘호를 남겼고, 일부는 편액으로 걸려 있다. 문화재청이 2005년에 공개한 자료에 따르면 전국 문화재 37곳에 43건의 대통령 필적의 편액이 남아 있다. 이승만은 강원도 청간정, 전북 이산묘, 경남 해인사 3곳, 윤보선은 충북 정인지묘 1곳, 최규하는 강원 선화당, 고봉정사 2곳, 노태우는 충북 체화당사 및 사적비, 대구 동화사 2곳, 김대중은 경북 김유신묘 1곳에 편액을 남겼다. 전두환과 김영삼이 남긴 문화재 편액은 없다. 전두환은 국립도서관, 경찰청, 중소기업회관 앞, 경찰대학 등을 비롯하여 주로 돌에 필적을 남겼고, 김영삼은 필적 남기기를 마다하지 않았지만, 문화재에 남은 필적은 없다. 이승만이 부석사 안양루에 남긴 편액, 박정희가 안동 영호루에 남긴 편액 등 문화재청의 자료에는 일부 누락도 있다.

문화재청이 공개한 자료에서 박정희가 쓴 편액만 28곳 34건에 달할 정도로, 전국 곳곳에 가장 많은 편액을 남긴 대통령은 단연 박정희다. 18년의 긴 재위 기간을 고려하더라도 그렇다. 우

리의 역대 왕들과 중국의 역대 제왕들까지 포함해도 박정희만큼 필적 남기기를 즐긴 통치자는 드물다. 지금은 철거된 광화문 편액을 비롯하여, 서울 세검정·사육신묘, 부산 충렬사, 대구 태고정, 인천 광성보, 경기 영릉·행주산성·화석정, 강원 오죽헌, 충북 임충민공충렬사, 충남 성주사지·이충무공 유허·청풍사·덕산사·문절사·매헌 윤봉길의사 사적비, 전북 만인의총, 전남 명량대첩비, 경북 불국사·대릉원·충효당·채미정·동린각, 경남 한산도이충무공유적·남해 충렬사·관음포이충무공전몰유허, 제주 항몽유적지에 박정희의 편액이 남아 있다. 박정희가 전국 각지에 남긴 필적은 1200여 점에 이른다는 조사도 있다.

광화문 한글 편액이 그러하듯이, 박정희는 특히 현창 사업을 위해 콘크리트를 재료로 목조 형태의 건축물을 짓고 그 위에 편액 남기기를 즐겼다. 현재 걸린 박정희 현판 가운데 논란이 일고 있는 곳도 적지 않다. 대표적 사례가 충남 아산시에 있는 한글 편액 〈현충사〉다.

박정희는 1966년 이른바 성역화 사업을 펼치면서 콘크리트로 현충사 본전을 새로 짓고 한글로 직접 쓴 편액을 걸었다. 현충사의 정문인 충무문과 본전의 정문인 충의문 편액도 박정희가 직접 썼다. 1868년 흥선대원군 때 서원 철폐령으로 헐렸다가 1932년 국민 성금으로 다시 지어진 사당과 1707년 숙종이 하사

한 편액은 중심축에서 왼편 구석으로 밀려났다. 역사성을 훼손하면서 새로 조성한 현충사가 일본 신사의 양식을 본떴다는 논란이 더해지면서 현충사의 주인공이 충무공인지 박정희 자신인지 혼란스럽다는 비판까지 제기되었다. 급기야 2018년 충무공기념사업회를 중심으로 시민단체가 연대하여 현재 현충사에 걸려 있는 박정희 편액을 숙종의 어필 편액으로 바꾸어 달라고 요청하면서 논란은 극에 달했다. 당시 문화재청은 박정희 편액을 유지하기로 결정했다. 옛 사당에 걸려 있는 숙종 편액을 떼어 내서 새로 지은 현충사에 옮겨 달면 건물과 편액의 일체성이 훼손된다고 판단한 것이다. 문화재청의 결정은 나름의 논리를 갖추고 있지만, 현충사 편액을 둘러싼 논란에 종지부를 찍을 수 있을지는 의문이다. 화려한 공포에 위축되지 않게 굵은 획으로 가득차게 쓰는 편액 글씨의 관행과는 달리, 현충사 글씨는 빈약하다.

박정희는 소전 손재형(1903~1981)을 청와대로 불러 글씨를 배웠다고 한다. 소전이 박정희의 글씨를 어떻게 평가했는지는 알 수 없다. 글씨가 당에 오르기는커녕 문에도 들지 못했다고 평가했는지, 당에 오른 수준을 넘어 방에 들어왔다고 평가했는지 모른다. 하지만 박정희가 엄청난 수량의 친필 편액을 전국에 내건 용기와 자부심의 원천이 소전이었음은 분명해 보인다. 앞서 편액은 아무나 쓸 수 없다고 말한 바 있다. 한 사람을 오래 속일 수

논란의 중심에 있는 박정희의 현충사 편액
박정희는 전국 곳곳에 가장 많은 편액을 남긴 대통령이다.

도 있고 여러 사람을 잠시 속일 수도 있지만 여러 사람을 오래 속일 수는 없다고 믿기 때문이다. 박정희의 글씨, 특히 현충사를 포함한 한글 글씨가 전국 방방곡곡에 내걸어 후손에게 물려줄 수준의 글씨인지는 이 책의 독자를 포함하여 눈 밝은 이들의 판단을 기다릴 일이다.

국립대전현충원의 '현충문' 편액은 또 다른 논란을 낳았다. '현충문' 편액은 1985년 대전현충원 준공 당시 대통령이었던 전두환이 쓴 글씨를 확대한 뒤 제작하여 35년 동안 걸려 있었지만, 국민 통합 측면에서 적절치 않다는 비판이 이어졌고 시민단체 '문화재제자리찾기'는 편액을 교체해 달라고 국무총리실에 요청하기도 했다. 국가보훈처는 이 비판을 받아들여 2020년 5월 29일 전두환 글씨 '현충문' 편액을 철거하고, 안중근 글씨 '현충문'

전두환이 쓴 현충문 편액(위) 대신
새로 걸린 안중근 '자모 짜깁기' 현충문(아래)

을 새로 걸었다. 독립군 참모중장으로 서거한 안중근 의사는 광복 후 고국에 뼈를 묻어 달라는 유언을 남겼지만, 현재까지 유해 발굴 작업이 진행 중이므로, 안 의사의 글씨체를 편액에 담아 그 정신을 기리겠다는 것이 국가보훈처의 설명이다.

문제는 이 글씨가 안중근 의사가 하얼빈 거사 직전에 짓고 쓴 한글 〈장부가〉의 자모를 짜깁기하여 만든 글씨체를 바탕으로 한다는 점이다. 집자 편액은 드물지 않지만, 자모를 짜깁기해서 편액을 만든 다른 사례가 있는지 의문이다. 여러 미인의 눈, 코, 입을 짜깁기한다고 미인 얼굴이 되지는 않는다. 노트에 쓴 작은 글씨를 확대한다고 편액용 대자가 되는 것도 아니다. 어떤 기운생동도 조형미도 찾기 어려운데 안중근 의사가 썼다는 상징성을 구한들 무슨 소용일까? '현충문' 편액이 안중근 의사의 정신을 기리는 일인지, 아니면 안중근 의사를 욕보이는 일인지 고민이 필요하다.

문자의
타임캡슐,
석경

"사십 년 개혁은 심천을 보라. 백 년 변화는 상해를 보라. 천 년 상전벽해는 북경을 보라. 오천 년 문명은 서안을 보라"는 중국에서 서안의 위엄을 일갈하는 말이다.

한자를 찾아 서안까지 찾아올 필요는 없다. 중국에서 한자는 눈길 닿는 곳 어디에나 있다. 빈틈없이 들어찬 공기처럼. 코로나가 팬데믹 수준으로 기승을 부리기 직전 이 책의 초고는 고비를 맞았고, 돌파구가 필요했다. 곧바로 서안의 비림(碑林)을 떠올렸다. 비림은 석비를 모은 박물관이자 돌로 만든 도서관이다. 유가 경전의 말씀을 새겨서 영원불멸로 남겨 두고 싶었던 통치자의 소망을 담은 석경(石經)과 최고의 서예 작품들을 새긴 석비(石碑)는 '한자의 타임캡슐'이다. 유학 중일 때 다녀온 뒤로 15년 만의 방문이었다. 부산에서 상해까지 1200킬로미터를 1시간 동안 비행기로, 다시 상해에서 서안까지 같은 거리를 6시간 동안 G1932

고속철도로 달리는 동안 상해와 서안, 서안과 상해 두 도시의 영고성쇠를 생각했다.

장안(長安)으로 불렸던 서안(西安)은 오천 년 중국 문명의 중심이었다. 10여 개 왕조가 왕도를 이곳에 두었다. 실크로드의 출발점도 장안이었다. 아직도 우리는 '장안의 화제'라는 말을 입에 올린다. 유사 이래로 세계의 중심은 내륙이었고, 포구는 육지의 끝이었다. 어민들의 일터로 고기잡이배들의 정박지로 포구는 충분히 치열했으나 어쩔 수 없이 중심에서 가장 먼 곳이었다. 근대라는 이름의 새로운 시공간이 전개되면서 무역선과 사람과 돈이 바다로 몰려들기 시작했다. 포구는 항구로 불리고 육지의 끝이 아니라 바다의 시작이 되었다. 세계 지도를 펴 놓고 각국의 수도가 어디에 있는지 찾아보라. 세계의 물류가 땅이 아닌 바다를 중심으로 전개되면서 장안은 쇠락의 길을 걷기 시작했다. 세상의 중심이 바다이듯, 중국의 중심도 이제 북경과 천진이고, 상해와 심천이다.

서안에는 아침부터 봄비가 내리고 있었다. 우산을 받쳐 들고 숙소에서 비림까지 걸었다. 당의 장안 중심부였던 고루를 지나 북에서 남으로 가로지르는 길이다. 인구 1300만 대도시 거리는 상업 간판으로 넘쳐났지만, 간판의 한자들마저 기품을 포기하지 않았다. 서안 성벽 근처 비림으로 접어들면서 풍경은 일변했다.

개발 이전의 인사동 거리를 닮아 있었다.

이제까지 살펴본 편액을 비롯한 현판들은 재료가 나무였다. 지금부터는 돌에 새기는 서각의 한 갈래인 석각에 대해 살펴보기로 하자.

우리가 널리 쓰는 재료 가운데 돌만큼 내구성이 강한 재료는 없다. 260만 년 전까지 거슬러 올라가는 올도완 석기를 비롯하여 인류가 문명의 첫걸음을 내디딘 흔적들도 대부분 돌에 남아 있다. "눈에는 눈, 이에는 이"라는 구절로 유명한 최초 성문법전인 함무라비 법전은 기원전 1750년 무렵 아카드어로 높이 2미터의 석판 12개에 새겨져 지금까지 전해 온다. 1799년 나폴레옹이 이집트 원정 중에 로제타 마을에서 발굴하고 샹폴리옹이 해독하여 이집트 상형문자의 비밀을 밝혀 준 로제타석(기원전 196)도 흑색 화강섬록암이다. 이처럼 돌에 새긴 글은 돌과 함께 영원성을 획득한다. 망자의 생애를 글로 새겨 넣은 묘지명(墓誌銘)을 영구와 나란히 묻고, 무덤의 주인을 알려 주는 묘지석을 무덤 앞에 세워 두는 이유도 망자가 오래도록 기억되기를 바라는 자손들의 바람 때문이다. 묘지명과 묘지석에 쓴 글들은 따로 비지류(碑志類)라는 문장 유형으로 분류된다. 종이에 쓴 글을 돌에 새긴 비문은 감상과 학습의 편의를 위해 탁본으로 종이에 되살아난다.

석경은 유교 경전을 널리 알리고 글씨체의 표준을 정하기 위해 국가사업으로 새겨서 태학이나 국자감에 세운 돌이다. 중국에서 총 일곱 차례에 걸쳐 석경을 세웠다. 최초의 석경은 후한 때 《역경》·《서경》·《시경》·《예기》·《춘추》·《공양전》·《논어》의 칠경을 예서로 써서 새긴 희평(熹平) 석경이고, 마지막 석경은 청에서 세운 석경이다. 가장 권위가 있는 해서 글씨체로 존중받은 개성(開成) 석경, 일명 당석경(唐石經)도 유명하다. 《논어》 등 12종의 유교 경전 65만 252자를 114개 비석에 앞뒤로 새기고, 《오경문자(五經文字)》와 《구경자양(九經字樣)》을 새긴 10개 비석을 더해 석경을 완성한 해가 개성 2년(837)이어서 이런 이름이 붙었다.

때로는 자연 상태의 바위에 이런저런 목적으로 글자를 새겨 넣기도 한다. 중국의 주요 관광지에서는 숱한 마애명(磨崖銘)을 만날 수 있다. 기태산명(紀泰山銘)은 당 현종 이융기가 개원(開元) 14년(726)에 태산에서 제사를 지내고 바위에 높이 13.2미터, 폭 5.3미터에 이르는 공간을 깎아 내 예서로 24행, 1008자를 새긴 명문이다. 명산의 바위에 필적을 남기는 풍습은 중국과 한국이 다르지 않다. 석각은 청동기 같은 금속에 새긴 금문과 함께 금석학을 구성하는 중요한 일부다. 청대 이후 금석학이 본격적으로 발전한 것도 돌에 새겨진 명문이 지니는 내구성 때문이다. 법첩을 주로 연구하는 첩학파(帖學派)와 비교하여 석각과 비문을 중

높이 13.2미터, 폭 5.3미터에 이르는 공간을 깎아 내고 당 현종이 쓴 예서 24행, 1008자를 새긴 기태산명

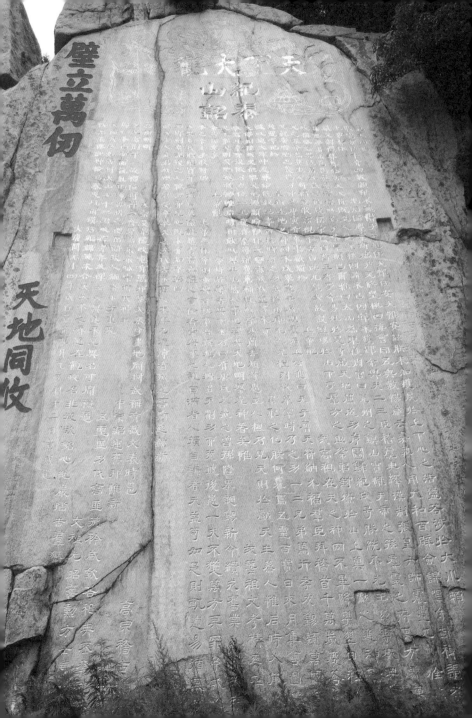

심으로 서예를 연구하는 학파를 비학파(碑學派)라고 부르고, 첩학파와 비학파의 긴장과 대립이 서예사의 흐름을 이해하는 중요한 키워드임은 앞 장에서 살펴본 대로다.

글자를 새긴 돌인 석비를 모은 공간 가운데 비림박물관(碑林博物館)을 따라올 곳은 없다. 중국 전역에서 수집한 최고의 비각(碑刻)과 묘지명(墓誌銘), 능묘석각(陵墓石刻)은 물론 불조상(佛彫像)과 화상석(畵像石)까지 한데 모아 놓은 수장고이자 전시관인 비림박물관은 더 이상 입회를 허가하지 않는 석비와 석각들의 '명예의 전당'이라고 부를 만하다.

송 여대충(呂大忠, 1020?~1096?)이 훼손되어 가는 당 개성 석경을 문묘의 뒤편으로 옮기고, 당 현종의 효경비(孝經碑)와 안진경(顏眞卿)·구양수(歐陽修)·저수량(褚遂良)·서호(徐浩)·몽영(夢瑛) 등이 쓴 글씨를 새긴 석비를 주위에 세워 보존하면서부터 비림의 역사가 시작되었다. 명 성화(成化) 연간, 청 강희·건륭·가경 연간의 수리와 증축을 거쳐 오늘에 이르고 있다. 그사이 당송 이후 근대에 이르는 비석들을 추가로 수집했고, 순화각법첩(淳化閣法帖)을 비롯하여 한에서 청에 이르는 유명한 서예가들의 법첩을 새긴 석각도 이곳으로 옮겨 왔다. 현재 1095개에 이르는 석비가 여섯 채의 건물에 소장되어 있다.

비들의 숲인 비림은 하루 이틀 사이에 다 둘러보기 어려울 만

중국 서안 비림박물관 입구 ⓒ양세욱

비림박물관의 중앙에 자리한 높이 5.9미터, 너비 1.2미터의 〈석대효경〉 ⓒ양세욱

絕異殊趣布六義非沉　　玚琰廣育補將来且澄
流益別近觀孝經舊注　　文義關令李于疏用廣
罰炫明安國之本陸澄　　汝知之乎曾子通序曰
言隱浮嗟且傳以通經　　之又每不敢戲傷孝之
　　　　　　　　　　康敬盡於亨親不德
　　　　　　　　　　諸貴章末三大
以長守富之富貴不離

큰 규모가 방대하다. 비림박물관의 중앙에는 '비림'이라는 편액을 내건 건물 아래 높이 5.9미터, 너비 1.2미터에 달하는 거대한 〈석대효경(石臺孝經)〉(745)이 전시되어 있다. 당 현종이 십삼경 가운데 하나인 《효경(孝經)》에 대해 직접 지은 서문과 원문, 주석을 '개원체(開元體)'라고 부르는 자신의 팔분예서로 직접 써서 새겼다. 비수에는 신룡이 춤을 추는 듯한 문양을, 비액에는 당 숙종이 쓴 '대당개원천보성문신무황제주효경대(大唐開元天寶聖文神武皇帝注孝經臺)' 16자 두전(頭篆)을 새겼다. 비림의 숱한 명품 가운데서도 명품인 기념비적 작품이다. 이 비각은 늘 국내외 관람객들에게 둘러싸여 있다.

합양령(郃陽令) 조전(曹全)의 공덕을 찬양한 비이자 한예(漢隷)를 대표하는 기념비적 작품으로 한 영제 2년(185)에 세워졌다가 명 건경(1567~1572) 연간에 출토되어 비림으로 옮겨진 〈조전비〉, 수 문제 때인 604년 한왕 양량(楊諒)이 일으킨 반란을 진압하다 순국한 황보탄(皇甫誕, 554~604)을 기리기 위해 우지녕(于志寧)이 짓고 구양순이 쓴 〈황보탄비〉(636~638), 삼장법사 현장(玄奘, 602~664)이 번역한 불경을 칭찬하는 당 태종의 〈성교서(聖敎序)〉와 고종의 〈성교서기(聖敎序記)〉에 현장이 번역한 《심경(心經)》을 덧붙여서 왕희지의 후손인 홍복사의 회인(懷仁)이 왕희지의 행서를 집자하여 세운 〈대당삼장성교서비(大唐三藏聖敎序碑)〉[672,

일명 집왕성교서(集王聖敎序)], 장안 용흥사의 초금화상이 다보불탑을 세운 사적에 대해 잠훈(岑勛)이 짓고 안진경이 쓴 〈다보탑감응비(多宝塔感応碑)〉(752), 안진경이 증조부인 안근례(顔勤禮)를 위해 세운 신도비인 〈안근례비〉(779) 등의 서예 교과서가 비림에 있다. 로마[대진(大秦)]의 네스토리우스파 기독교[경교(景敎)]가 중국에서 유행한 내력에 대해 대진사의 승려 경정(景淨)이 짓고 여수암(呂秀巖)이 쓴 〈대진경교유행중국비(大秦景敎流行中國碑)〉(781)와 대달법사(大達法師) 단보(端甫)를 위해 조성된 현비영골탑에 유공권이 비문을 쓴 〈현비탑비(玄秘塔碑)〉(841), '석질도서관(石質圖書館)'으로 불리는 〈개성 석경(開成石經)〉(837)까지 국보급 유물들을 천천히 둘러보는 일만으로도 한 차례의 일정은 벅차다. 유물 보호를 위해 유리로 막을 쳐서 만질 수도 없고 보기에도 불편하지만, 전설적 명비들의 앞에 서는 것만으로 흥분을 감추기 어렵다.

한반도 전역에도 숱한 비가 남아 있다. 이미 소개한 〈점제현신사비〉·〈국강상광개토경평안호태왕비〉(414)·〈무령왕릉 지석〉(525)·〈사택지적비〉(594), 〈포항 냉수리 신라비〉(503)·〈창녕 신라 진흥왕 척경비〉(561)·〈북한산 신라 진흥왕 순수비〉(568)·〈황초령비〉(568)·〈태종무열왕릉비〉(661)·〈무장사지 아미타불 조상 사적비〉(801)·〈단속사 신행선사탑비〉(813)·〈광조사 진철대사보월승

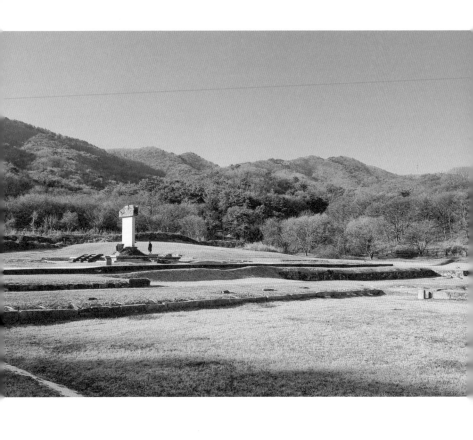

경기 여주 고달사지 전경 ©양세욱

'각자공 이정순(刻字李貞順)'
ⓒ양세욱

여주박물관 1층에 보관
중인 여덟 조각이 난
〈원종대사탑비〉비신
ⓒ양세욱

〈원종대사탑비〉의 두전
ⓒ양세욱

공탑비〉(937)·〈정토사지 법경대사탑비〉(943)·〈태자사낭공대사백
월서운탑비〉(954)·〈고달사지 원종대사탑비〉(975)·〈문수원 중수
비〉(1130)·〈문수사 장경비〉(1327) 등의 비와 탁본이 남지 않았다
면 고려 이전의 서예사는 미궁에 빠지고 말았을 터다.

경기 여주 고달사지에 있는 〈원종대사탑비〉 비문은 김정언(金
廷彦)이 짓고, 장단열(張端說)이 쓰고, 이정순(李貞順)이 새겼다. 이
렇게 각자공의 이름까지 비문에 남긴 사례는 한국은 물론 중국
에서도 희귀하다. 이수의 비액(碑額)에는 '혜목산 고달선원 국사
원종대사지비(慧目山高達禪院國師元宗大師之碑)' 15자의 유장한 두
전을 세로 세 줄로 새겼고, 비신에는 바둑판 같은 정간(井間)을
치고 저수량체가 더해진 구양순체로 주인공인 원종대사 찬유
(869~958)의 가문과 출생, 행적과 입적에 대한 내용이 적혀 있다.
1915년에 넘어지면서 여덟 조각이 난 원래 비신은 국립중앙박
물관으로 옮겨졌다가 지금은 여주박물관 1층에 보관되어 있고,
원래 자리에는 2014년 비신을 새로 복원했다. 한국 최대 크기의
귀부와 이수는 원래 그대로다. 〈원종대사탑비〉는 문화재 복원의
한 전범이기도 하다. 폐허로도 국보 1점과 보물 4점을 남긴 고달
사지를 둘러보며 절 한 채를 마음에 지었다, 헐었다 하다 보면,
한나절이 어느새 지나간다.

여행은 영혼의 충전이고 자신을 낯설게 보기 위한 과정이며,

방관자의 시선으로 삶을 성찰하기 위한 절차여야 마땅하다. 하지만 실제 여행은 체력의 방전이고 돈의 탕진이며 시간의 소진이기 십상이다. 비림을 방문하기 위한 출국이었지만, 역대 서예의 변천과 석비의 양식 변화까지 한 번의 일정으로 꼼꼼히 살펴보려는 계획은 욕심에 지나지 않았다. 일정을 연장하기도 어려웠다. 서안에서 돌아오자마자 다시 오사카와 교토로 떠나는 다른 일정이 기다리고 있었기 때문이다. 이럴 때 여행자의 선택은 부족한 시간을 사진기 안에 구겨 넣는 일이다. 언제 다시 보게 될지 모르는 채로.

하지만 고대 동아시아 문명의 훈장이었던 중국과 근대 문명의 교관이었던 일본을 한달음에 둘러보는 감회는 남달랐다. 교토를 서안에, 오사카를 상해에 견주어 보며 문자를 중심으로 동아시아 문명의 영고성쇠를 복기할 수 있었다.

방촌의
예술,
전각

전각은 '방촌(方寸)의 예술'로 불린다. 가로세로 1촌, 9제곱센티미터의 협소한 평면에서 이루어지는, 세상에서 가장 작은 예술작품이 전각이다. 서각이 글자를 그대로 새기고 그 자체를 감상하는 각자예술의 갈래라면 전각은 종이 위에 찍어서 감상하기위해 좌우로 뒤집어 새긴다는 점에서 서각과 구분된다. 전각은서각과 마찬가지로 서예에서 출발한다. 쓴 다음에 새기지만, 쓰기와 새기기가 같을 수는 없다. '새기는' 예술인 전각은 '쓰는' 예술인 서예를 전제로 성립할 수 있지만, 문자예술의 두 영역은 서로 독자적 미학을 추구한다. 올해로 제41회를 맞는 대한민국미술대전 서예 부문과 제30회를 맞는 대한민국서예전람회에서도전각은 한자 서예나 한글 서예와 별도로 작품을 공모하고 시상한다.

전통에서 근대라는 시공간으로 숨이 가쁘게 옮겨 오는 동안

국립중앙박물관에 전시 중인 '김정희 종가 전래 인장(보물)'
왼쪽부터 차례로 '양류당년(楊柳當年)', '완당(阮堂)', '김정희인(金正喜印)',
'불계공졸(不計工拙)', '노완(老阮)', '일구일학(一丘一壑)', '음자개시(吟自个詩)' ⓒ양세욱

이미 사라졌거나 쇠락해 가는 문화가 적지 않은 가운데 인장을 새기고 사용하는 관습은 여전히 유지되고 있다. 아직도 공문서나 계약서, 상장 같은 중요한 서류에는 사인 대신 인장이 찍힌다. 문서에 찍힌 인장이 행정기관에 신고한 인장과 동일하다는 것을 증명하는 인감증명은 계약을 진행하는 중요한 행정절차다. 이런 일상의 쓰임은 전각 예술이 성장할 수 있는 토양이다. 최근에는 전각을 취미로 삼는 이들도 적지 않다.

전각(篆刻)은 전서로 새긴다는 의미다. 전각에 널리 쓰이는 글씨체는 전서 가운데서도 소전이다. 이차원 공간을 가득 메워 충만한 느낌을 주고 위엄이 드러나는 글씨체이기 때문이다. 물론 예서나 해서로 새긴 인장도 예각이나 해각으로 부르지 않고 전각으로 부른다. 한글 전서체로 새기는 전각도 널리 쓰이고 있고, 한글 훈민정음체 전각도 점차 쓰임새를 넓혀 가고 있다. 국회도 1963년 이후 60년 가까이 사용해 온 한글 전서체 관인을 쉽게 알아볼 수 있는 새로운 관인으로 교체하는 작업을 추진하고 있다. 유네스코는 2009년 중국의 신청을 받아들여 서예와 함께 전각을 '인류무형문화유산 대표목록'에 등재했다.

전각에 새겨지는 글씨는 성명·자(字)·당호(堂號)·아호(雅號)가 주를 이룬다. 각각 성명인·자인·당호인·아호인이라고 부른다. 추사 김정희는 널리 알려진 추사(秋思)나 완당(阮堂) 이외에

도 340여 개에 달하는 아호를 사용했던 만큼이나 많은 아호인을 사용한 것으로 유명하다. 국립중앙박물관 2층 서화관에는 추사가 사용했던 전각만을 모은 별도의 전시 공간 '김정희 종가 전래 인장'이 있다. 두인(頭印)은 서화 작품의 오른쪽 머리 부분에 찍는 인장으로 인수인(引首印)이라고도 부른다. 유인(遊印)은 작품의 적절한 여백에 찍는 인장으로 선망하는 명언이나 시구를 주로 새긴다. 인물이나 동물, 사물의 형상을 새긴 초형인(肖形印)도 있다. 형상만 새기기도 하고, 형상과 함께 글씨를 곁들이기도 한다. 상형인(象形印) 또는 화인(畵印)이라고도 부른다. 소장하고 있는 책에 찍는 장서인(藏書印), 그림을 감정하거나 감상한 뒤에 찍는 감정인(鑑定印)·배관인(拜觀印)·과안인(過眼印)도 있다. 전각은 음각으로도 양각으로도 새길 수 있다. 음각은 찍은 뒤에 글씨가 희게 보이므로 백문(白文), 양각은 붉게 보이므로 주문(朱文)으로 부른다. 보통 성명인은 백문으로, 아호인은 주문으로 새긴다. 두인과 유인 등은 주백이 자유롭다.

청동을 주조한 주인(鑄印)도 있지만, 보통의 전각은 칼로 새기는 착인(鑿印)이다. 전각은 글씨를 쓰는 자법(字法), 글씨를 배치하는 장법(章法), 글씨를 새기는 도법(刀法)으로 완성된다. 자법은 지적인 기능을 맡는 머리이고, 장법은 감성적 기능을 맡는 가슴이며, 도법은 신체적 기능을 맡는 손이다. 머리와 가슴과 손의 조

중국 서안비림박물관 인근에서 만난 전각가 ⓒ양세욱

화로 하나의 전각이 탄생한다.

　종이에 쓴 글씨를 좌우로 뒤집어 새긴 예술이 전각이므로, 전각은 자법을 바탕으로 만들어진다. 모든 명필이 전각을 겸수한 것은 아니지만, 뛰어난 전각가는 예외 없이 명필이다. 서예에서도 장법이 중요하지만, 전각에서 장법은 생명과도 같다. 서예와 달리 방촌이라는 극한 조건을 감수하기 때문이다. 자법과 장법이 건축의 설계도라면, 도법은 직접 집을 짓는 일이다. 서예가 붓을 움직이는 운필(運筆)을 통해 종이 위에 형태를 드러내듯, 전각은 칼을 움직이는 운도(運刀)로 각면 위에 형태를 남긴다. 붓을 쥐는 운필에 고유의 원리가 있듯이, 칼을 쥐는 운도에도 운필과는 다른 방법이 쓰인다. 글씨를 새긴 뒤에는 글씨를 새긴 면의

옆 테두리를 자연스럽게 깨주는 방락(傍落)이 이어진다. 방락을 한 뒤 종이에 찍어 보고 수정 작업을 마치면 전각이 마무리된다.

서화의 진정한 완성이 낙성관지이듯이, 전각도 새긴 사람의 이름과 일시와 경위, 인문(印文)의 출처 등을 전각의 옆면에 새겨 넣는 방각(傍刻)으로 완성된다. 전각의 옆면에 새긴 글을 측관(側款) 또는 변관(邊款)이라고 부른다. 측관은 종이에 찍기 위해 새기는 것이 아니므로, 밑그림이 없이 좌우를 뒤집지 않고 칼로 직접 새겨 넣는다. 조맹부(趙孟頫, 1254~1322)가 사용했던 '송설재(松雪齋)'와 '천수조씨(天水趙氏)'라는 두 인장의 옆면에 새겨진 '자앙(子昂)' 두 글자가 측관의 기원으로 알려져 있다. 종이에 써서 좌우로 뒤집어 새기는 각면과 칼로 직접 새기는 측관이 조화를 이루어 예술 작품으로서의 전각이 탄생된다.

전각은 서화의 필수불가결한 일부분이자 작품의 완성을 알리는 화룡점정의 절차이기도 하다. 낙성관지(落成款識), 즉 서화를 낙성한 뒤에 쓰거나 그린 사람과 일시 등 서화의 내력을 적고 전각을 찍어야 작품이 완성되기 때문이다. 관지는 청동기에 새긴 글자 중에서 음각한 글자를 '관', 양각한 글자를 '지'라고 부른 데서 유래했다. 낙성관지의 줄임말이 낙관이다. 낙관은 전각을 찍고 관지를 쓰는 일련의 행위이지 찍는 사물이 아니다. 따라서 전각을 낙관으로 부르거나 '낙관을 찍다' 같은 표현을 쓰는 것은 옳

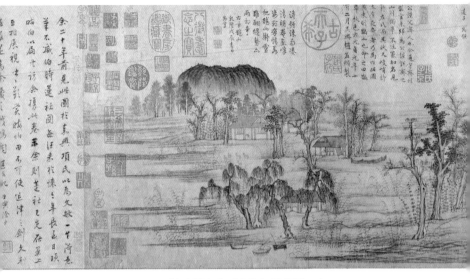

조맹부, 〈작화추색〉, 대만 국립고궁박물원 소장
빼곡하게 찍힌 100개가 넘는 전각이 그림의 명성을 증명한다.

지 않다. 낙관은 작품의 완성을 알리는 의미를 가지면서 고서화의 감정에서 진위를 평가하는 핵심적 증거로도 활용된다.

작품의 낙관에서 전각을 찍을 때는 작품 전체의 조화와 균형을 고려해야 한다. 전각은 작지만, 작품 전체에 영향을 미친다. 전각의 붉은색은 글씨와 그림, 여백의 흑백과 강렬한 대조를 이룬다. 김정희의 〈불이선란도〉는 잘못 찍힌 전각이 작품에 어떤 악영향을 미치는지를 보여 주는 사례다. 전각은 원래 여덟 방이

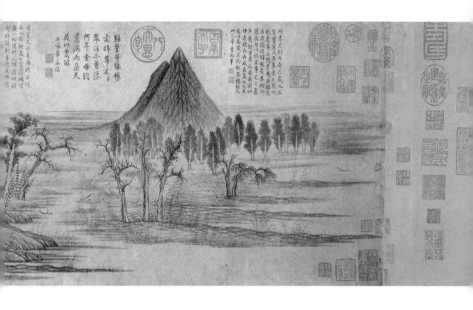

었으나, 20세기에 오른쪽에만 여섯 방을 더 찍어 열다섯 방이 되는 바람에 답답한 그림이 되고 말았다.[2]

　다양한 전각에 붉은색의 인주를 발라 서화에 찍는 전통은 붉은색이 갖는 '벽사진경(辟邪進慶)', 즉 사악한 기운을 쫓고 경사를 맞아들이는 의미가 있다. 태양과 불과 피의 색인 붉은색은 전통적으로 벽사진경의 상징색이었다. 머리끝에 붉은 댕기를 묶거나 붉은 고추를 매단 새끼줄로 장독대를 묶고, 장독대 주변에는 붉

은 맨드라미를 심고, 동짓날 팥죽을 대문에 바르고, 손톱에 봉숭아로 물을 들이는 풍습도 벽사진경과 관련이 있다.

　대만의 고궁박물원이 소장한 〈작화추색(鵲華秋色)〉(1295)은 조맹부의 대표작이다. 작산과 화산의 추색, 즉 가을 풍경을 그린 그림이다. 왼쪽 평퍼짐한 산이 작산(鵲山)이고, 오른쪽 삼각형으로 솟은 산이 화부주산(華不注山)이다. 두 산이 있는 산동성 제남에서 봉직한 경험이 있는 조맹부가 병을 핑계로 북경에서 고향인 절강성 오흥[吳興, 현재의 호주(湖州)]으로 돌아온 뒤에 선조의 고향을 그리워하는 주밀(周密, 1232~1298)을 위해 그렸다. 그림도 그림이지만, 100개가 넘는 전각이 눈길을 끈다. 〈세한도〉처럼 두루마리 형태의 작품으로 그림의 여백이란 여백에는 도장이 다 찍혀 있다. 조맹부가 직접 찍은 도장은 두세 개 정도이고, 나머지는 소장자들이 찍은 소장인이거나 그림을 감상한 이들이 찍은 감상인이다. 큼직한 인장들은 역대 황제들이 어람(御覽)한 흔적이다. 널리 알려진 다른 작품들과 마찬가지로 청 건륭(乾隆) 황제의 인장도 보인다. 전각이 많이 찍혀 있는 작품은 예외 없이 명작이다. 전각의 수와 작품의 수준은 대체로 비례 관계를 보인다. 역대 명사들이 찬사를 아끼지 않았다는 의미이기 때문이다. 널리 이용되는 SNS에 비유하자면 엄청나게 많은 '👍'나 '⭕'를 받은 작품인 것이다.

에곤 실레, 〈에디스의 초상화〉, 1915 부분
에곤 실레는 낙관을 흉내 내듯이 자신의 그림에 사인을 남겼다.

　작가가 아닌 사람이 서화에 찍거나 기입한 낙관을 후낙관(後落款)이라 부른다. 작품이 작가의 손을 떠난 뒤에도 감상자가 작품에 개입하고, 그 흔적을 남기는 관습은 다른 문화권에서는 찾을 수 없다. 〈모나리자〉를 소장하거나 감상했다고 〈모나리자〉의 여백에 소장 또는 감상의 흔적을 남기는 일은 상상하기 어렵다. 전통 서화가 낙관으로 완성되듯이 서양화는 작가의 사인으로 마무리된다. 이 점에서 낙관을 흉내 내듯이 자신의 그림에 사인을 남긴 에곤 실레(1890~1918)는 흥미롭다. 근대로 접어들면서 이런 후낙관의 전통이 사라지고 서화 작품에 작가가 남겨둔 것 이외에 흔적을 남기는 일은 점점 금기가 되어 가고 있다.

전각의 역사는 유구하다. 옥에 새긴 인장이라는 의미의 옥새(玉璽)는 왕권의 상징이었다. 옥새를 얻는 일은 곧 왕권을 얻는 일이고, 옥새를 잃는 일은 왕권을 잃는 일이었다.《삼국지연의》에서 볼 수 있듯이 반란을 일으킨 이들은 옥새를 탈취하기 위해 혈안이 된다. 인장의 예술성에 눈을 뜬 시기는 12세기 초 송대 이후다. 지금은 실전된 송 휘종의《선화인보(宣和印譜)》, 조극일(晁克一)의《집고인격(集古印格)》, 강기(姜夔)의《집고인보(集古印譜)》등의 인보가 발행되기 시작한 것도 이 무렵부터다. 하지만 전각이 독립된 예술 장르로 인정받기 시작한 것은 명 이후로 알려져 있다. 명에 이르러서는 도장을 새긴 사람의 이름이 도장에 기록되기 시작했고 전각 유파가 등장하기 시작했으며 전각 이론도 체계를 갖추었다. 문징명의 장남 문팽(文彭, 1498~1573)은 뛰어난 전각가이자 명청 시기 전각 유파의 개산비조(開山鼻祖)로 알려져 있다. 시서화의 명인들은 그림과 글씨 외에도 전각을 함께 배우고 익혔다. 많은 문인 예술가가 전각을 익히면서 전통적 시서화(詩書畫) 삼절은 시서화각(詩書畫刻) 사절, 또는 산문에 대한 인식 변화를 반영하여 시문서화각(詩文書畫刻) 오절로 변해 갔다.

중국 근현대를 대표하는 서화가인 오창석(吳昌碩, 1844~1927)과 제백석(齊白石, 1860~1957)은 전각으로도 명성이 자자하다. 특히 오창석은 1904년 항주에서 서령인사(西泠印社)를 조직하고

중국 상해박물관에 있는 인장관 ⓒ양세욱
희귀한 인장 재료와 인장들을 한데 모았다.

초대 사주(社主)를 역임하면서 인학(印學)에 대한 저서와 인보(印譜)를 편찬하는 등 전통 시대의 전각이 근현대로 이어지는 데 교량 역할을 담당했다. 우리나라에서는 19세기 김정희가 활동하던 시기에 전각에 대한 관심이 최고조에 달했다. 위창 오세창(1864~1953), 철농 이기우(1921~1993), 여초 김응현(1927~2007) 등이 근현대를 대표하는 한국의 전각가다.

자신의 전각이나 역대 명가들의 인장을 모은 책이 인보(印譜)다. 인존(印存)이나 인집(印集)의 이름으로 출판하기도 한다. 인보는 전각을 공부하는 이들의 참고서일 뿐 아니라 인보에 실린 도서와 낙관된 도서의 대조를 통해 서화의 진위를 감정하는 중요한 근거를 제공한다. 원·명에는 예찬(倪瓚)·심주(沈周)·고종덕(顧從德) 등이 많은 인장을 수장하고 인보를 출판했으나 지금 전하는 것은 고종덕의 《고씨집고인보(顧氏集古印譜)》(1572)뿐이다. 왕계숙(汪啓淑, 1728~1799)의 《비홍당인보(飛鴻堂印譜)》(1776)와 진개기(陳介祺, 1813~1884)의 《십종산방인거(十鐘山房印擧)》(1871)는 청을 대표하는 인보다. 한국에서는 헌종의 어인(御印)을 비롯하여 역대 왕들의 전각과 국내외 유명한 전각을 모아 왕실에서 편찬한 한국 최초의 인보인 《보소당인존(寶蘇堂印存)》, 김정희(金正喜)의 전각을 모은 《완당인보》, 오세창이 편찬한 《근역인수(槿域印藪)》가 대표적 인보다. 특히 《근역인수》는 오세창이 편찬한 《근

역서화징(槿域書畵徵)》·《근묵(槿墨)》·《근역서휘(槿域書彙)》와 더불어 한국 서화계의 금자탑으로 평가받는다.

전각은 수집의 대상이기도 하다. 전각에 사용되는 돌은 산지를 따라 이름을 붙인 창화석(昌化石)·수산석(壽山石)·청전석(靑田石) 등이 있다. 창화석의 일종인 계혈석(鷄血石), 수산석인 전황석(田黃石)처럼 색이 곱고 무늬가 아름다운 돌은 귀하다. 하지만 최고의 돌에 새긴 전각이라고 오래 남는 것은 아니다. 후대 작가들이 전각 자체보다 돌을 탐내서 글씨를 지우고 자기 글씨를 새기는 일이 드물지 않기 때문이다. 유명 작가들의 전각 가운데도 평범한 돌에 새긴 전각이 남아 있다. "굽은 나무가 선산을 지킨다"라는 말 그대로다.

6

문자, 경계에 서다

sub firmamª...
gregabia.et vocaª...
nomabit̃ quã̈ phuerm...
suas. et vocauit....
Et vidit deꝰ ꝑ ꝓ̈ esꝉ bonṻ...
rio diem. Dixit̃ q̈ mᵈ aquā...
replet̃ aquaā, marioɬ̈ aucᵘ̈ mᵈ...
aliꝰ suꝑ mᵈ. Et fecit deꝰ et mãt...
biro aᵘgnū. Dixit̃ quoꝙ̈ deꝰ. Pꝛö...
bucat aqua anī̈ aīantē̈ in genë suṃ̈...
iumenta et ꝛeptilia et beꝉias ᵗꝛe sꝙ̈...
speries suas. Fac̈tṻ eꝉ ita. Et fecï deꝰ̈...
bestias terre iux̄ta species suas. iumenta...
et oīa ꝛeptile ꝵꝛe ꝑ generë suo. Eẗ...
uidit deꝰ ꝙ esꝉ bonṻ. et aiẗ. Faria...
mus hoiem ad ȳmagïnë et similiẗ...
nobis. et ꝑ̈esit pis̈cibꝰ maris et uöla...
tilibꝰ celi et beꝉijs uniuersëꝗꝛë...
omniꝙ̈ ꝛeptilï qᵈ moueẗ ī ꝵꝛa. Et creauit...
deꝰ hoiem ad ȳmaginë et similiẗ̈...
suā̈. ad ȳmaginë dei creauit illṻ ma...
sculṻ et femī̈nā̈ creauit eos. Benedixiẗ...
q̈ illis deꝰ et aiẗ. Crescite et mˡtiplica...
mini et ꝛeplete ꝵꝛam̈ et uͤiatë eā̈ et dᵒ̈ia...
mini pisc̈ibꝰ maris et uolatilibꝰ celi...
et uniuersis animantibꝰ que mouenẗ...
suꝑ ꝵꝛam̈. Dixitꝙ̈ deꝰ. Ecce dedi uobis̈...
omnē̈ herbā̈ afferentë semë suꝑ ꝵꝛam̈...
et uniuersä ligna que habent in semetī̈...
smetiꝑ̈ semë generis sui. ut sint uobis ĩ esᶜª̈...
et cunctis aīantibꝰ ꝵꝛë oīꝙ̈ uolucri...
celi et uniuersis q̈ mouenẗ in ꝵꝛa. et ĩ...
quibꝰ eꝉ aīa uiuens. ut habeant ad̈...
uescendṻ. Et factṻ eꝉ ita. Vidiẗq̈ deꝰ̈...
cuncta que feceraẗ et erant ualde bonä...

현대 서예의
분투

한국의 서예는 기대와 우려가 엇갈리는 교차로에 서 있다. 1997
년 시작된 '세계서예전북비엔날레'는 2021년까지 열세 차례 개
최되었다. 이탈리아어 비엔날레(biennale, '2년에 1번')라는 이름대
로 격년으로 개최되는 국제 규모의 미술 전시회는 적지 않지만,
서예 문화의 세계화와 대중화를 목표로 내건 대회는 '세계서예
전북비엔날레'가 유일하다. 2006년 9월부터 이듬해 7월까지 독
일 국립 라이프치히그라시박물관에서는 경복궁 흥례문(興禮門)
과 진주 촉석루(矗石樓) 편액 글씨로 널리 알려진 소헌 정도준의
초대전이 개최되어 독일 문화계의 주목을 받았다. 국내 작가의
해외 초대전은 지속적으로 열리고 있다. '멋 글씨 작가' 강병인은
러시아 한국문화원에서 〈모스크바, 한글 꽃이 피었습니다〉(2021
년 10월~2022년 1월) 초대전을 개최한 데 이어 스페인 한국문화원
에서도 〈한글 꽃이 피었습니다〉(2022년 9~11월) 초대전을 성황

리에 이어 갔다. 가사를 이해하지 못해도 오페라 아리아에 빠져들 수 있듯이, 문자의 장벽은 서예의 미를 전달하는 데 큰 장애가 되지 않음을 확인하는 전시회였다. 2018년 평창동계올림픽을 기념하기 위해 예술의전당 서예박물관에서 개최된 〈동아시아 필묵의 힘(East Asia Stroke)〉은 한·중·일 대표 서예가들의 작품을 한자리에 모아 '필묵 공동체'로서의 동아시아 현대 서예를 조명했다는 의미가 있는 전시회였다.

　예술의전당 서예박물관과 한국서예단체총연합회가 공동으로 같은 해 9월에 개최한 서예 축제 〈청춘의 농담(濃淡)〉은 20대에서 40대까지 국내외 젊은 작가 49인이 참여하여 전통서예는 물론 문자추상, 그래피티와 미디어아트까지 서예와 미술의 경계를 가로지르는 새로운 창작 실험을 선보인 의미 있는 전시회였다. 국립현대미술관의 〈미술관에 書: 한국 근현대 서예전〉도 큰 반향을 일으켰다. 유행병이 창궐하기 시작한 2020년 3월 온라인으로 개막하여 7월까지 온오프를 오가며 이어진 이 전시회는 국립현대미술관이 개관 50년 역사에서 처음으로 시도하는 서예전이었다. 한국의 근현대 서예가의 대표작 300여 점을 중심으로 전통적 시서화부터 현대의 문자추상과 캘리그래피, 타이포그래피까지 아우르는 기획이 돋보이는 역사적 전시회로 기록될 터다.

한편, 2018년 12월에는 〈서예진흥에 관한 법률〉(이하 '서예진흥법')이 제정되었다. "서예의 예술성 발전과 서예교육을 통한 국민의 인성 함양을 도모하고, 문자영상시대에 서예를 통한 민족문화 창달에 이바지하는 것을 목적으로 한다"라고 그 입법 취지를 밝히고 있다. 서예를 "문자를 중심으로 종이와 붓, 먹 등을 이용하여 미적 아름다움을 표현하는 시각예술"로 정의하고, 서예진흥을 위한 국가 및 지방자치단체의 책무, 기본계획의 수립 및 시행, 서예 창작 환경 등에 대한 실태조사, 서예교육의 지원 및 서예교육 전문인력 양성, 국제협력 및 해외 진출 지원, 서예진흥을 위한 법인 및 단체의 지원 등을 서예진흥법은 규정하고 있다.

서예진흥과 서예교육 활성화를 위한 법적 기반이 마련된 것은 다행스러운 일이다. 문화예술을 "문학, 미술, 음악, 무용, 연극, 영화, 연예, 국악, 사진, 건축, 어문, 출판 및 만화"로 규정하고 문화예술의 진흥을 위한 사업과 활동을 지원하기 위한 〈문화예술진흥법〉이 이미 1972년에 제정되고 최근까지 수차례 개정되었지만, 서예에 대한 언급은 없었다. 영화·음악·만화·애니메이션·출판·방송·인쇄·공예 등 문화예술 각 분야에 대한 진흥법이 일찌감치 제정되었지만, 서예 분야는 제외되고 있었다. 하지만 서예진흥법은 한국의 서예가 처한 곤경을 드러내고 있기도 하다. 법률에 기대지 않으면 안 될 정도로 한국에서 서예는 고사 상태

에 놓여 있다. 중국이나 일본과 비교해서 그렇다는 의미다.

중국에서 서예는 생활 속에 스며든 일상이자 예술이다. 길거리에서 물 한 동이를 떠 놓고 긴 붓으로 글씨를 연습하는 이들을 어렵지 않게 만날 수 있고, 강의실에서 교수의 판서나 학생들의 노트 필기를 보고도 감탄할 때가 있다. 길거리에 나붙은 평범한 공고문의 글씨도 때로 서예 작품처럼 느껴진다. 중요한 문화 행사에는 어김없이 휘호 퍼포먼스가 포함된다. 서점에는 서예 관련 책이나 작품집이 즐비하고, 도심 속에서 서예를 만날 수 있는 갤러리나 전시회, 기념관도 흔하다. 북경의 중앙미술학원, 항주의 중국미술학원, 북경사범대학, 남경예술학원 등 200여 개 대학에서 서예를 전공하는 학부와 석·박사과정을 개설하고 있다. 거의 모든 사범대학에서는 서예를 선택 과목으로 개설하고 있다. 서예학과에 입학하기 위한 경쟁도 치열하다.

한국에서 서예는 시민들과 일상적으로 만나는 예술이 아니라 많지도 않은 박물관이나 전시회를 찾는 소수 애호가만의 '박물관 예술', '전시회 예술'이 되고 있다. 1949년 창설된 대한민국미술전람회(일명 '국전')가 1982년 폐지되면서 서예 분과는 한국미술협회에서 주최하는 대한민국미술대전에 포함되었으나, 한국미술협회와의 갈등으로 1989년 한국서예협회를 창립하고 대한민국서예대전을 개최했다. 이후 10년 만인 1999년 제18회 때부

중국 청도 맥주 축제에서 휘호하는 서예가 ⓒ양세욱
중국의 중요한 문화 행사에는 어김없이 휘호 퍼포먼스가 포함된다.

터는 다시 대한민국미술대전 서예 부분에 포함되어 운영되고 있다. 현재 한글·한문·전각·소자·캘리그래피·현대문자미술 부문으로 나누어 작품을 공모한다. 한편 1992년 한국서단추진위원회가 결성되어 서단의 화합을 도모했지만 실패하고, 1993년 한국서가협회가 별도로 결성되어 대한민국서예전람회가 매년 열리고 있다. 한글·한문(해서·예서·행초서·전서)·사군자·전각 부분으로 나누어 입상자를 발표하고 있다. 하지만 출품 작가의 고령화와 입상 작품의 수준은 논외로 하더라도 수상자 가족이나 지인을 제외하면 찾는 이가 드물다. 매년 빠지지 않고 예술의전당 서예박물관에서 개최되는 전시회를 방문해 온 소회다. 내가 대학

에 다니던 1990년대까지만 해도 왕성하게 활동하던 그 많던 서예 동아리는 다 어디로 갔을까.

무엇보다 서예는 학교 교실에서 내몰리고 있다. 1945년 해방 직후부터 1954년 제1차 교육과정 이전까지 한자와 한글의 습자 교육으로 서예교육이 시작되었다. 제3차 교육과정 시기인 1981년까지는 미술 교과와 별도로 서예 교과를 4~6학년을 대상으로 지도했으며, 5차 교육과정에서는 3학년으로 확대하여 판본체와 궁체(정자·반흘림·흘림)를 지도했다. 하지만 서예교육은 점차 미술 교과의 일부로 편입되었고, 한때 20퍼센트에 이르던 비중도 2009년 개정 교육과정에서는 5.6퍼센트로 급감했다.[1] 실질적 서예교육이 이루어지고 있다고 보기 어려운 상황이다. 그나마 남은 서예교육도 임서 위주여서 학생들의 흥미를 이끄는 교육과는 거리가 멀다. 공교육에서 서예가 유명무실해지면서 동네에서 흔하게 보던 서예 학원마저 자취를 감추었다.

당장의 쓸모를 증명하지 못하면 구조조정의 대상이 되는 한국 대학의 현실에서 서예학과도 예외는 아니었다. 서예계의 염원을 담아 중국보다 앞선 1989년에 세계 최초로 설립된 4년제 대학교의 독립학과였던 원광대학교 서예과(이후 '서예문화예술학과'로 변경)는 여러 해에 걸친 정원 미달, 전과로 인한 재학생 충원율 하락으로 2018년에 결국 폐과되고 말았다. 한때 5개 대학에 서

예학과가 개설되었지만, 차례로 문을 닫고 지금은 대학원에서만 명맥을 이어 오고 있다.

한국의 서예교육은 중국이나 대만은 물론 일본과도 극명한 대조를 이룬다. 현재 중국은 서예교육이 중화 민족의 문화를 전승하고 애국정신을 기르는 중요한 방법이라는 인식을 기초로 한자 쓰기 능력 향상은 물론 심미 의식과 문화 소양을 기르기 위해 서예를 적극적으로 활용하고 있다. 한때 붓글씨를 시대에 뒤떨어진 낡은 문화로 여겨 서예교육이 한자 연습으로 격하되고 이마저 교육과정에서 사라졌지만, 문화혁명의 광풍이 지나간 1980년대부터 서예교육이 부활했다. 2008년에는 교육부에서 모든 초중등학교에 서예 교과목을 개설하도록 통지했고, 2011년부터 초등학교 3학년 이상은 의무적으로 서예 과목을 이수하도록 규정했다. 대만도 마찬가지다. 일본 통치 시기부터 교육과정에 포함된 서예는 시대별로 크고 작은 변화를 경험했지만, 줄곧 초중등학교 의무교육에 포함되어 있었고, 특히 1975년과 1993년 교육과정 개정을 통해 초등학교 3학년 이상이 의무적으로 참여하는 독립된 예술 교과목으로서 지위를 유지하고 있다.

중국의 서예교육이 1980년대에 부활한 데는 일본의 영향이 크다. 서예교육을 둘러싼 일본의 고민과 이 고민 속에서 시작된 서예교육의 전통도 그만큼이나 깊다. 일본의 근대 서예교육은

서양에는 없는 서예라는 장르를 어떻게 해석할지를 두고 벌어진 논쟁을 기반으로 시작되었다. 제2차 세계대전 이후로도 서예교육에 대한 논란이 이어졌지만, 서예계와 교육계가 공동으로 노력하여 서예는 일본 교육에서 튼튼한 뿌리를 내렸다. 학교와 사회가 역할을 나누고 보통교육·직업교육·예술교육으로 이어지는 피라미드 형태의 발전 계획에 따라 초등학교부터 서예교육이 체계적으로 이루어지고 있다. 일본과 중국의 서예 교류도 1972년 수교 전후부터 활발하게 진행되고 있다. 2018년 〈중일서예명가연합전〉이 북경 일득각(一得閣)미술관에서, 〈중일평화우호조약 체결 40주년 및 일본 고즈케산비(上野三碑) 세계기록유산 등재 기념 중일서예전〉이 상해 오창석기념관에서 개최되고, 2019년 〈안진경 특별전〉이 도쿄국립박물관에서 개최되는 등 최근까지도 일본과 중국의 서예계는 양국을 오가며 활발하게 교류하고 있다. 한중 관계가 경색됨에 따라 민간 교류의 중요성이 대두되고 있는 이때 우리 서예는 동아시아에서조차 고립되고 있다는 위기감마저 느껴진다.

새로 제정된 서예진흥법이 서예진흥과 서예교육 활성화라는 입법 목적을 달성하기 위해서는 우선 중국과 일본의 서예교육에 관한 연구를 통해 교훈을 이끌어 내는 과정이 선행되어야 한다. 현재 우리가 경험하고 있는 서예교육의 곤경과 혼란을 중국

과 일본은 앞서 경험하고 이를 대처하기 위한 다양한 시도를 이어 왔기 때문이다.

한국의 서예가 곤경에 처한 원인에 대해서도 체계적 연구와 분석이 필요하다. 최근 한 세기 동안 글씨 쓰기에서 발생한 근본적 변화를 근본 원인으로 지적하기도 한다. 문방사보 가운데 종이는 컴퓨터와 핸드폰의 모니터로 바뀌고, 붓을 드는 일은 연필과 볼펜의 과도기를 지나 이제는 자판을 두드리는 일로 대체되었으며, 먹과 벼루는 잉크와 프린터가 대신하고 있다. 하지만 이런 사정은 중국과 일본도 마찬가지다. 중국인이나 일본인들조차 한자보다는 알파벳을, 그것도 손으로 쓰는 것이 아닌 자판으로 두드리는 일이 더 많다.

한국에서 한자의 퇴조와 서예의 쇠락이 무관하지 않다는 데 이의를 제기하기는 어렵다. 정부 수립 직후인 1948년 10월 9일에 공포된 법률 제6호 〈한글전용에 관한 법률〉에서 "대한민국의 공문서는 한글로 쓴다. 다만, 얼마 동안 필요한 때에는 한자를 병용할 수 있다"라고 규정했는데, 한국인의 어문 생활에서 한글 전용은 이미 대세가 되었다('한글전용에 관한 법률'은 2005년 이후 '국어기본법'으로 대체되었다). "한글 전용론의 승리는 민주주의라는 가치의 승리이자 어찌 보면 시장의 승리다. 다시 말해 한국어 텍스트의 소비자인 한국 민중이 한글 전용을 바랐기 때문에 한글 전용이

이긴 것이다"²라는 분석도 들린다.

하지만 '한글 전용론의 승리'로 우리가 지불하고 있는 대가도 적지 않다. 우리가 치르고 있는 대가의 하나는 어휘와 조어 능력의 하락일 터다. 황현산은 한자가 우리말의 발전을 가로막는다는 주장에 반대하고 한자어가 들어와 우리말의 어휘와 내용과 논리를 풍요롭게 했다면 그게 바로 우리말의 발전이라고 전제하면서, '가'를 '可·加·歌·家'로 쓰는 것은 '가'를 빨강·주황·노랑·초록으로 쓰는 것과 같다고 말한다. 빨간색 **가**는 '옳다', 주황색 **가**는 '더한다', 노란색 **가**는 '노래', 초록색 **가**는 '집'이 된다는 것이다. 컬러가 흑백보다 더 많은 것을 알려준다는 것이야 말할 필요도 없으니, 컬러의 어문 생활에서 흑백의 어문 생활로 물러난 것은 우리가 치른 비싼 대가다.

서예의 쇠락과 이로 인한 동아시아 서예계에서의 고립도 이런 대가의 하나일 터다. 수천 년에 이르는 한자 서예의 전통을 버리고 해방 이후에야 본격적으로 시작된 한글 서예만으로 서예를 다시 일으켜 세우는 일이 훗날에는 가능할지 모르겠으나, 당장은 불가능하다고 보기 때문이다. 물론 서예가 전통만으로 성립되는 것은 아니다. 왕희지에게는 왕희지 당대의 미감이 있고, 동기창에게는 동기창 당대의 미의식이 있듯이, 우리는 지금-여기의 절박한 미감과 미의식을 찾고 서예로 표현해야 한다. 하지

만 입고(入古)가 없는 출신(出新)은 뿌리가 없이 꽃을 피우려는 기대처럼 허망하다. 한자를 혼용하는 일과는 별개로 한자 교육과 한자를 매개로 이루어지는 고전에 대한 통찰이 병행되지 않는 서예진흥은 뿌리가 없는 나무에 물을 주는 일처럼 가망 없어 보이기 때문이다.

서예계를 포함해 많은 사람의 노력으로 이루어진 서예진흥법이 서예의 진흥이 아니라 서류의 진흥이 되지 않기 위해서는 우리 서예가 서 있는 현재에 대한 분석, 중국과 일본의 앞선 경험에 관한 연구와 함께 이런 서예가 가능한 토양에 대한 깊은 철학적 성찰이 필요하다.

'캘리그래피'라는
이름의
서예

곤경에 처한 전통 서예와는 대조적으로 빠르게 부상한 문자예술의 장르는 캘리그래피다. 캘리그래피는 딱딱한 인쇄체 글씨에 피로감을 느낀 현대의 여러 영역에서 새로운 미감을 창출하고 있는 뜨거운 장르다. 1990년대 중반에 등장하여 여태 국어사전에도 오르지 못한 생경한 용어지만, 책 표지·로고·포스터·간판 등으로 활용 범위를 빠르게 넓혀 왔다. 원광대 서예학과를 졸업하고 '필묵'을 설립한 김종건과 이상현, 어려서부터 익혀 온 서예와 디자인 회사 운영 경험을 바탕으로 '술통'을 운영하는 강병인 등이 이 분야의 개척자들이다.

2007년부터 2018년까지 11년에 걸쳐 원고지 5만 2000매(1만 3000쪽)로 완역된 《루쉰전집》(그린비)의 제목은 신영복(1941~2016)의 글씨다. 신영복의 글씨는 호를 딴 '쇠귀체', 모양을 따서 '어깨동무체'로 불린다. 최근까지 활동했던 서예가 가운데 고유의 글

씨체 이름을 지닌 희귀한 예가 신영복이다. 일본 작가 다자이 오사무의 대표작《인간실격》(2018, 시공사)의 글씨는 파격이다. 약물 중독과 정신병, 여러 차례의 자살 시도 이력을 반영하듯이 굵기가 일정하고 가는 선들은 방향을 잃고 있다.

책과 함께 글씨가 활발히 사용되고 있는 상품은 단연 술일 것이다. 특히 도수가 높은 소주나 전통주 계열에서 이런 현상이 두드러진다. 동시대를 대표하는 여자 연예인이 소주 광고에 출연하듯, 소주의 로고도 동시대를 대표하는 서예가들이 쓰고 있다. 2006년에 처음 선보인 희석식 소주 '처음처럼'의 브랜드 로고는 신영복이 썼다. 신영복이 쓴 동명의 에세이집과 마찬가지로 두 글자씩 두 줄이지만, 글씨가 다르고 '처' 자 네 개도 제각각이다. 로고보다는 책 표지 글씨에 신영복의 개성이 더 잘 드러난다. 글씨로 받은 적지 않은 저작권료를 재직하고 있던 대학에 기부한 일화도 널리 알려져 있다. 2005년 처음 출시된 증류식 소주 '화요'는 크로스포인트 손혜원이 소주의 '소(燒)'를 파자하여 만든 브랜드명이다. 원래 신영복이 한자로 썼던 글씨를 한글로 바꾸어 강병인이 쓴 글씨는 필획이 생동하고 장법에 기품이 있다. '호'는 매화가 피어나는 모습, 'ㅏ'는 매화를 바라보는 사람, '요'는 널찍한 바위에 앉아 바둑의 다음 수를 고민하는 신선을 표현했다.[3] 술을 부르는 이 글씨는 2013년 '레드닷 디자인어워드'에

《루쉰전집》,《인간실격》책 표지
'처음처럼', '화요' 로고

서 커뮤니케이션상을 수상했다. '참이슬'·'산사춘'·'병영' 글씨도 강병인이 썼다.

여러 포스터에서도 글씨가 요긴하게 쓰인다. 임권택 감독의 영화 〈천년학〉(2007)의 포스터 글씨는 박원규가 썼다. 전통 서예의 필의를 간직하면서도 '학(鶴)'의 오른쪽 편방인 '조(鳥)'를 학으로 그려 왼쪽 편방에 능청스럽게 얹은 꾸밈새가 압권이다. 영화 〈밀양〉(2007), 〈행복〉(2007), 〈최악의 하루〉(2016), 〈자산어보〉(2021)도 단번에 시선을 사로잡는 영화 포스터다. 국수 가락처럼 늘어지는 획으로 쓴 〈누들로드〉(2008) 포스터, '人(인)' 자형으로 그릇을 손에 들고 있는 요리사를 표현한 〈요리인류〉(2018) 포스터, 걷는 사람을 얹은 길게 뻗은 'ㅏ'가 유려한 글씨와 어우러진 〈세상을 걷다〉(모두 KBS)도 수작이다. 원광대학교에서 서예를 가르치는 교수이자 서예가인 여태명이 조선의 민체를 바탕으로 쓴 다큐멘터리 〈싱어즈〉(EBS) 포스터, 게의 집게와 낙지로 'ㄱ'과 'ㅅ'을 대신한 〈갯벌〉 포스터도 단번에 눈길을 끈다.

'간판'은 일제강점기부터 편액 대신 쓰이기 시작한 말이다. 거리에 넘치는 이 상업 간판들이야말로 전통 편액의 현대적 계승자인 셈이다. 아름다운 간판들이 늘어선 번화가를 걷는 일은 즐겁다. 전·예·해·행·초의 오체가 변주하고 종종 알파벳이 섞여 들어도 조화가 무너지지지 않는 중국의 거리, 히라가나와 가타카나,

〈행복〉, 〈밀양〉, 〈최악의 하루〉, 〈자산어보〉 영화 포스터

〈천년학〉, 〈누들로드〉, 〈싱어즈〉, 〈요리인류〉, 〈갯벌〉 포스터

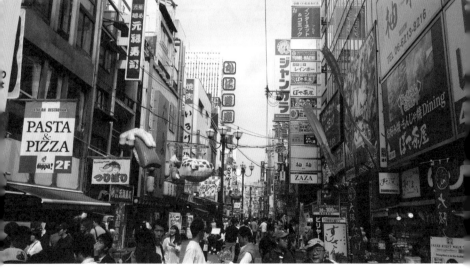

중국 서안 거리와 일본 오사카 거리 ⓒ양세욱

한자와 알파벳의 네 문자가 공존하는 화이부동의 만화경인 일본의 거리를 어슬렁거리는 즐거움의 하나는 간판 구경이다.

'앵두꽃 – 앵두나무 우물가에 동네 처녀 바람 났네'는 강병인의 글씨를 활용한 간판이다. 검은 바탕에 앵두 같은 붉은색으로 쓴 이 간판을 내건 가게는 낮에는 차를 밤에는 막걸리를 판다. '꽃'의 초성이 앵두꽃처럼 앙증맞게 표현되어 있다. '2015년 서울 좋은 간판 공모전'에서 대상을 받았고, 간판만으로도 입소문을 타서 사람들을 불러 모은다. 내가 사는 집 주변에는 장어집이 많다. 장어집들의 간판이 재미있어서 카메라를 들고 다니면서 사진을 찍고 편집해서 몇 해 전에 '아시아의 미'를 주제로 열린 국제학술대회에서 발표한 일도 있다. 얼마 전 경주 불국사 앞 울긋불긋한 간판과 교토 청수사(淸水寺) 초입의 고색창연한 간판을 비교한 사진이 SNS에서 화제가 된 일이 있었다. 이렇게 극과 극을 대비시켜 열등감을 조장하는 일이 우리로서는 조금 억울할 수도 있다. 하지만 이런 대비가 아니더라도 우리 간판 문화에는 문제가 적지 않다. 다른 간판들과의 조화를 고려하지 않고 행인들의 시선을 끌면 그만이라는 저마다의 아우성이 들리는 듯하다. 유구한 문자예술의 전통은 오간 데 없고, 조화도 개성도 없는 간판들의 공해 속에서 일상이 유지되어도 좋은지 물어야 한다. 간판의 디자인과 글씨체를 통일하는 시도가 이루어지고 있지만,

강병인의 간판 글씨
'앵두꽃 – 앵두나무 우물가에 동네 처녀 바람 났네'

이번에는 천편일률의 단조로움이 또 문제다. 서로 스며드는 데 필요한 '시간'이라는 요소의 개입이 없이 한순간에 일어나는 변화에서는 이런 문제를 피하기 어렵다.

캘리그래피로 불리는 글씨는 다양한 영역에서 활용되고 있다. 2003년 1월부터 2005년 9월까지 국내 소설 분야 베스트셀러 300권 가운데 절반 이상, 2017년 상반기에 개봉한 영화 가운데 60편 이상이 캘리그래피를 활용했고, 2008년을 기준으로 캘리그래피를 활용한 특허청의 상표 출원이 1만 4000건을 넘었다. 이뿐만이 아니다. 백화점과 대형 마트의 문화센터, 도서관과 평생교육원, 직업훈련원, 초·중·고의 방과 후 수업 등에서 캘리그래피 교육과정이 개설되고 있다. 2010년을 시작으로 2020년까지 캘리그래피 관련 민간자격증이 300종 이상으로 늘고, 캘리그

래피 공방과 회사가 속속 생겨나면서 2008년 한국캘리그라피디자인협회가 결성되어 현재까지 활동을 이어 오고 있다. 캘리그래피 공모전이 난립하는 가운데 대한민국미술대전 서예 부분에까지 캘리그래피가 포함되어 운영되고 있다. 대한민국서예전람회에서도 2022년 제30회부터 현대서예·현대문인화·서각·민화 등과 함께 캘리그래피를 한 부문으로 추가할 계획이다. 캘리그래피는 중요한 연구 주제이기도 하다. 2020년 현재 캘리그래피를 주제로 한 학위논문이 약 250편에 이르고, 국내 학술지 논문도 220건이 넘는다.⁴

《세계미술용어사전》에서는 캘리그래피를 "글자를 아름답게 쓰는 기술, 넓게는 일반적으로 활자에 의하지 않은 서체, 좁게는 서예를 의미한다"라고 정의하고 있다. 그리스어에 어원을 두고 있는 캘리그래피는 '아름다움'을 뜻하는 칼로스(κάλλος, kállos)와 '글씨'를 뜻하는 그라페(γραφή, graphē)의 합성어다. '아름다운 글씨' 캘리그래피는 서예이고, 서예의 영어 번역어도 당연히 캘리그래피다. 닭의 영어 번역어가 치킨인 것과 다를 바 없다. 캘리그래피는 한국에서 현대적 디자인 개념을 도입한 손 글씨 또는 상업 글씨라는 한정된 개념으로 사용되면서 서예와는 구분되는 문자예술의 한 분야로 범주화되고 있다. 하지만 '프라이드 치킨'의 줄임말인 치킨은 닭이 아니라는 주장처럼 캘리그래피를 서예에

〈3.1운동 및 대한민국임시정부 수립 100주년 기념 강병인 초대전: 독립열사 말씀 글써로
보다〉(2019)에 출품한 〈문화의힘〉ⓒ강병인

글씨를 쓰는 강병인 ⓒ김관철

서 분리하려는 시도는 큰 의미를 갖기 어렵다.

한국을 대표하는 현대 서예가 박원규가 쓴 영화 〈천년학〉의 포스터 글씨는 서예인가, 캘리그래피인가? 또 한국의 '1세대 캘리그래퍼'로 알려진 강병인이 2019년 〈3.1운동 및 대한민국임시정부 수립 100주년 기념 강병인 초대전: 독립열사 말씀 글씨로 보다〉에 출품한 작품들은 서예인가, 캘리그래피인가? 캘리그래피도 서예의 한 영역으로 인식되고 평가되어야 마땅하다. 캘리그래피를 흔히 '서예의 팝아트'라고도 부르기도 하지만, 팝아트라고 서예가 아닌 것은 아니다. 잭슨 폴록의 팝아트가 여전히 그림인 것처럼. 더구나 박물관을 박차고 나간 서예, 자본주의에 맞춰 진화한 상업 서예로 캘리그래피를 정의하거나, 심지어 진입장벽이 낮아 임서라는 긴 훈련 과정이 필요 없는 쉬운 서예로 캘리그래피가 여겨지는 일은 위험하기까지 하다.

캘리그래피라는 이름의 서예는 새로운 문화를 창출하고 있지만, 고민하고 해결해야 할 과제도 적지 않다. 양적 성장에 걸맞게 질적 수준이 향상되고 있는지와 관련된 문제다. 자격증 취득을 위한 단기 교육과정이 난립하면서 개성을 찾기 어려운 글씨들이 반복적으로 재생산되고 있기도 하다. 때로 입고가 없이 출신만을 내세우면서 가독성을 해치는 글씨도 드물지 않다. 캘리그래피를 포함한 서예는 실용적 쓰기와 구분되지만 어디까지나 메

시지를 전달하고 읽히기 위한 예술이다. 미와 기능 사이의 균형과 조화야말로 서예 미학의 근간이다. 읽히기를 거부한다면 이미 서예도 캘리그래피도 아닌 셈이다. 이런 질적 하락에는 빈약한 교육과정의 문제가 크다.

우리는 우리 시대의 미감과 미의식을 기초로 글씨를 써야 하지만, 전통이 없는 혁신, 입고가 빠진 출신은 뿌리가 없이 꽃을 피우려는 기대처럼 허망하다. 딱딱한 인쇄체를 대신하던 손 글씨의 인기가 이미 정점을 지나고 다시 타이포그래피로 회귀하는 경향을 보이는 것도 뿌리 없이 꽃을 피우려는 과열과 무관하지 않다.

서예와 캘리그래피의 구분은 무의미하고 위험하기까지 하다. 물론 용도가 달라지면 글씨는 물론 글씨에 대한 태도도 달라져야 마땅하다. 표구를 거쳐 전시실에 걸릴 글씨와 상품 디자인의 일부로 소비되기 위한 글씨가 같을 수는 없다. 하지만 글씨는 글씨일 뿐이다. 굳이 글씨를 구분해야 한다면 좋은 글씨와 나쁜 글씨가 있을 뿐이다.

활자에서 폰트로: 타이포그래피의 미

스티브 잡스(1955~2011)는 2005년 6월 스탠포드대학교의 졸업식에 초청받아 연설했다. 리드대학을 6개월 다니다 가난 때문에 자퇴를 결심하고, 자퇴하고도 18개월 동안 캠퍼스에 남아 청강하던 이야기로 이 멋진 연설은 시작된다. 리드대학은 당시 교정 곳곳에 붙은 포스터와 서랍 라벨마다 아름다운 글씨가 적혀 있었고, 미국에서 가장 뛰어난 '캘리그래피' 강좌를 열고 있었다고 잡스는 회상한다. 이 강좌의 청강생이었던 잡스는 '세리프'·'산 세리프'·'타이프페이스'에 대해, '글자' 사이의 공간을 조정하는 것에 대해, 그리고 무엇이 '타이포그래피'를 위대하게 만드는지를 배웠다.

이 환상적 강좌에서 배운 것들은 10년 뒤 1세대 매킨토시 컴퓨터에 그대로 구현되었고, 맥은 아름다운 '타이포그래피'를 갖춘 첫 번째 컴퓨터가 되었다. 이 강좌를 듣지 못했다면 맥은 다양

한 '타이프페이스'나 적절한 공간 비례를 갖춘 '폰트'를 구현하지 못했을 것이고, 윈도우가 맥을 베끼지 않았다면 지금 컴퓨터에서 아름다운 '타이포그래피'를 체험하지 못했을 거라고 잡스는 말했다. 타이포그래피는 인쇄 문화의 시작과 함께 등장하지만, 컴퓨터에 타이포그래피의 원리를 구현한 잡스의 공로가 크다.

대학 시절 청강한 강좌가 10년 후에 어떤 결과로 이어질지 당시에는 예측이 불가능하므로 대학 시절에 찍어 둔 점들이 미래에는 서로 연결된다는 믿음을 가져야 한다는 취지이지만, 이 연설에는 캘리그래피(calligraphy)·글자(letter)·폰트(font)·타이프페이스(typeface)·세리프(serif)·산세리프(sans-serif)처럼 잡스가 대학에서 들었고 나중에 매킨토시 컴퓨터를 만들면서 고민했을 법한 타이포그래피 분야의 전문 용어들이 등장한다.

캘리그래피가 손으로 쓴 예쁜 글씨, 즉 서예라는 것은 앞서 살펴보았다. 타이포그래피는 쓰기 편하고 보기 좋은 활자나 폰트를 디자인하고 활용하는 기술을 가리키는 말이다. 기능적 측면과 미적 측면을 동시에 만족시키기 위한 활자나 폰트의 크기·굵기·경사도·넓이, 그리고 공간의 조절과 배열이 그 핵심이다. 잡스의 연설에서는 캘리그래피와 타이포그래피가 함께 등장하고 실제로 캘리그래피를 타이포그래피로 구현하는 일도 빈번하지만, 캘리그래피와 타이포그래피는 두 종류의 글자를 만드는 상

이한 방법이다. 캘리그래피는 글씨를 만들고, 타이포그래피는 활자 또는 폰트를 만든다. 전서·예서·해서·행서·초서 등은 글씨체이고 명조체·궁서체·굴림체·돋움체 등은 활자체 또는 폰트체다. 글자는 글씨와 활자 또는 폰트를 아우르는 상위어인 셈이다.

활자는 아날로그 방식으로 만든 글자를, 폰트는 디지털 방식으로 만든 글자를 가리킨다. 캘리그래피의 글씨가 붓이나 펜으로 글씨를 쓰는 행위만으로 완성된다면, 타이포그래피의 활자 또는 폰트는 글자체 한 벌을 디자인한 뒤 입력(타이핑)-조판(에디팅)-출력(프린팅)으로 이어지는 일련의 과정을 차례로 거쳐 글자를 구현한다. 타이프페이스 또는 타이프는 전문 영역에서는 활자 또는 폰트와 구분되지만 글자체를 가리키는 용어라는 점에서는 같다. 끝으로 세리프는 글자를 구성하는 큰 획의 위나 아래 끝에 붙는 작은 획으로, 일본 인쇄 용어로는 '우로코' 즉 비늘(鱗)이다. '고리'라고도 부른다. 세리프는 돌 위에 글자를 쓰고 새기던 그리스와 로마 시기의 유산이다. 세리프가 달리면 세리프체(serif typeface), 세리프가 없으면 산세리프체(sans-serif typeface)다. 산(sans)은 프랑스어로 '없다'라는 뜻이다. 세리프는 로만이라고도 부르고, 산세리프는 그로테스크라고도 부른다. '고싯쿠(Gothic)'라는 일본 명칭에서 유래된 '고딕'도 산세리프의 다른 이름이다.

한글 글자체도 세리프와 산세리프로 양분할 수 있다. 명조체

와 바탕체는 세리프체이고, 돋움체는 산세리프체다. 명조체(明朝體)는 명조, 즉 명나라의 서체라는 의미지만, 명나라와는 관련이 없고 궁체에서 유래했다. 조선 중기 이후 궁중 내명부에 소속된 궁녀들, 특히 서사상궁들을 중심으로 이어 온 한글 궁체를 현대적으로 재해석하여 폰트로 개발한 것이 명조체다. 알파벳의 세리프가 돌 위에 글자를 쓰고 새기던 시대의 유산이라면, 한글의 세리프는 붓을 종이에 대는 기필과 종이에서 붓을 거두는 수필의 흔적이다. 정리하면, '세리프-로만-명조-바탕'이 같은 계열이고, '산세리프-그로테스크-고딕-돋움' 역시 같은 글자체를 부르는 다른 이름들이다.

한국이 활자와 인쇄 문화의 왕국이라는 사실은 널리 알려져 있다. 1377년 금속활자로 찍어 낸 세계에서 가장 오래된 인쇄본이 《백운화상초록불조직지심체요절(白雲和尙抄錄佛祖直指心體要節)》, 일명 《직지》다. 백운 스님이 선불교의 전래 이야기들을 모아 만든 책이다. 상하 두 권 가운데 하권만 남고 첫 장마저 없어진 이 책을 프랑스 국립도서관에서 발굴한 이는 이 도서관의 사서였던 박병선(1929~2011)이다.《직지》는 한 말에 초대 주한 프랑스 공사를 지낸 플랑시가 구매하여 귀국했다가 우여곡절을 거쳐 프랑스 국립도서관으로 흘러 들어갔다. 유네스코가 지정한 세계 기록문화유산 가운데 원래 국가에 없는 유일한 예이기도 하다.

고려의 활자와 인쇄 문화는 조선으로 계승되었다. 이를 증명하는 유산이 국립중앙박물관에 보관된 활자들이다. 계미년인 태종 3년(1403) 서울 남부 훈도방(薰陶防)에 주자소가 설치되고 수개월에 걸쳐 구리를 주조하여 만든 수십만 개의 활자가 계미자다.《경국대전》교서관(校書館) 항목에 따르면, 주자소는 야장(冶匠) 6명, 균자장(均字匠) 40명, 인출장(印出匠) 20명, 각자장(刻字匠) 14명, 주장(鑄匠) 8명, 조각장(雕刻匠) 8명, 목장(木匠) 2명, 지장(紙匠) 4명 등 총 102명의 직제를 갖춘 체계적 조직이었다. 이 주자소는 임진왜란 이후 창덕궁 돈화문 바깥 정선방으로 옮겨졌다 정조가 규장각을 세우고 많은 책을 펴내기 위해 창경궁의 옛 홍문관 자리로 옮겨졌고, 현재의 창경궁 홍화문 남쪽 남십자각 자리에 다시 옮겨졌다가 철종 8년(1857)에 화재로 전소되고 말았다. 계미자 이후로 경자자(1420), 경자자를 녹여서 만든 갑인자(1434)가 차례로 만들어졌다. 갑인자는 역대 활자 가운데 가장 아름답고 정교할 뿐 아니라 자형도 커서 읽기에 편하다. 왕희지(王羲之)를 가르친 위부인(衛夫人)의 글씨체와 비슷하여 '위부인자(衛夫人字)'로도 불린다. 갑인자는 조선시대 말기까지 6차례에 걸쳐 대대적인 개주(改鑄) 작업이 이루어졌다. 첫 번째로 개주한 초주갑인자에는 한글 활자도 포함되었다. 이외에도 여러 목적의 활자들이 주조되어 활용되었다.

금속활자본과 목판본을 인쇄
한 책은 자형도 판이하지만, 어
미와 계선 사이의 간격 유무로
쉽게 구분할 수 있다. 활자와 틀
사이에 식자를 위한 간격이 있
으면 금속활자본, 간격이 없으
면 목판본이다. 대학 때 전공 강
의를 들으면서 종이가 새까맣
게 변할 때까지 반복해서 읽었
고 지금도 가장 널리 읽히는 판
본인 《사서집주대전》은 갑인자
를 모델로 정조 1년(1777)에 15

정유자로 인쇄한 《사서집주대전》,
한국학중앙연구원 장서각 소장

만 자로 재탄생한 육주갑인자, 일명 정유자로 인쇄한 책이다. 아
름다운 활자 덕분에 독서의 피로감을 크게 덜 수 있었다.

　미국의 전 부통령 앨 고어는 1997년 베를린에서 열린 G7 회
담에서 "금속활자는 한국이 세계 최초로 발명하고 사용했지만,
인류 문화사에 영향력을 미친 것은 독일의 금속활자다"라고 말
했다. 서양에서 최초의 활자 인쇄본인 구텐베르크(Johannes Guten-
berg, 1398~1468)의 《42행 성서》가 출간된 해는 1455년이다. 《직
지》보다 78년 뒤처지지만 그 파장은 컸다. 당시까지 라틴어로만

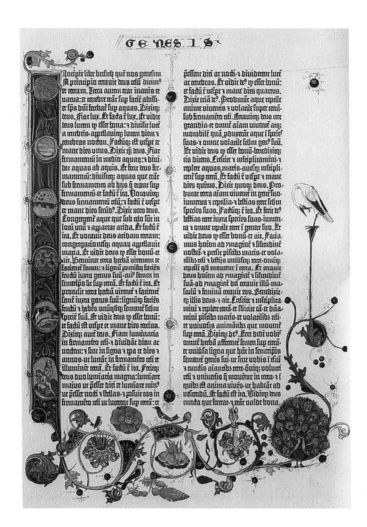

구텐베르크의 《42행 성서》

필사되어 유통되던 성서를 독일어로 번역하여 출간한 책이 《42행 성서》다. 구텐베르크는 상업적 목적을 가진 인쇄업자였지만 이 책의 출간은 종교개혁의 시작을 알리는 역사적 사건이 되었다. 1997년 미국의 시사잡지 《라이프》 특집호는 이 일을 유럽사에 가장 큰 영향을 미친 사건으로 소개하고, BBC는 구텐베르크를 가장 위대한 발명가로 선정했다.

근대 인쇄술의 발달과 함께 활자의 수요는 급증했고, 다시 컴퓨터가 등장하면서 활자는 폰트로 진화하고 있다. 한글 폰트도 발전을 거듭하고 있다. 한글 폰트는 알파벳에 비할 수 없이 까다로운 작업 공정이 필요하다. 알파벳은 대문자와 소문자 각각 26개씩 52개 폰트를 디자인하면 한 벌이 완성되지만, 한글은 최소 2000~3000자를 따로 그려야 한 벌이 완성된다. '가'의 'ㄱ'과 '악'의 'ㄱ'을 똑같이 쓸 수 없고, '하'의 'ㅏ'와 '한'의 'ㅏ' 역시 모양과 크기가 달라져야 하기 때문이다. 자음과 모음의 음소가 아니라 음절 단위로 디자인해야 한다는 점에서 한글 폰트 개발은 한자 폰트 개발과 공정이 같다. 이런 공력에 비하면 폰트 개발의 대가는 초라하다.

한글 글자체를 정방형에서 해방했다는 평가를 받는 안상수 (1952~)는 한국을 대표하는 타이포그래피 디자이너다. 1985년 개발하여 지금까지 흔글 프로그램에 탑재된 '탈네모형'의 안상

	Arita Dotum	Arita Buri	Arita Sans	Arita Heiti
hin	아리따돋움		Arita Sans	
ght	아리따돋움	아리따부리	Arita Sans	阿丽达黑
edium	아리따돋움	아리따부리	Arita Sans	阿丽达黑
emibold	**아리따돋움**	**아리따부리**	**Arita Sans**	
old	**아리따돋움**	**아리따부리**	**Arita Sans**	**阿丽达黑**

	Arita Dotum	Arita Buri	Arita Sans	Arita Heiti
ame of Typeface	**Arita Dotum**	**Arita Buri**	**Arita Sans**	**Arita Heiti**
irector	Ahn Sang-soo, Han jae-joon	Ahn Sang-soo, Han jae-joon	Ahn Sang-soo, Michel de Boer	Ahn Sang-soo, Zhu Zuwei
esign	Lee Yong-jae	Ryu Yang-hee	Peter Verheul	Liu Yu, Liu Yanran, Zhang X
rpeformat	OTF / TTF	OTF / TTF	OTF (CFF)	OTF / TTF
umber of Characters	Hanguel 11,172	Hanguel 11,172	Alphabet 52	Simplified Chinese 6,763
	Alphabet 94	Alphabet 94	Extended Alphabet 50	Traditional Chinese 2,114
	Symbols 989	Symbols 1,028	Symbols 86	International Symbols 1,10
		Additional glyphs 2		Alternate Glyphs 13
				CJK Compatibility Ideograp

ner Code	Unicode			
)F Embedding	Supporting PDF Embedding for Print			

안상수가 핵심 디자이너로 참여한 아모레퍼시픽의 브랜드 글꼴 '아리따'

최정호,
세종대왕기념사업회 소장

수체를 시작으로 이상체·미르체·마노체 등을 개발했다. 2005년부터 개발을 시작하여 일반에 공개하고 있는 아모레퍼시픽의 브랜드 글꼴 '아리따'의 핵심 디자이너이자, 네이버가 2008년부터 '한글한글 아름답게'라는 캠페인의 일환으로 개발하여 무료로 배포하고 있는 '마루 프로젝트'의 총괄 디렉터이기도 하다. 안상수는 2007년에는 괴테·니체·바흐·멘델스존·슈만의 도시 라이프치히에서 수여하는 구텐베르크상을 받았다. 안상수보다 앞선 공병우(1907~1995)와 최정호(1916~1988)는 1세대 한글 디자이너로 평가받는다. 공병우는 안과 전문의로 세벌식 타자기와 '세벌식 공병우 최종 자판', '빨랫줄 글꼴' 등을 개발했고, 최정호는 조형이 뛰어나고 기능이 우수한 명조체와 고딕체의 원형을 개발하여 지금까지도 여러 밈을 탄생시키고 있다.

고유의 글꼴을 개발하고 사용하는 도시도 생겨나고 있다. 서울특별시가 자신만의 정체성을 드러내기 위해 개발을 주도한 글꼴인 '서울서체'가 대표적이다. 서울서체에는 세리프인 '서울한강체'와 산세리프인 '서울남산체' 두 종류가 있다. 부산광역시에서도 '부산체'라고 이름을 붙인 글꼴을 개발하여 홈페이지에 공개하고 있다. 산세리프체 계열인 부산체의 개성은 하나로 이어진 중성과 종성에서 드러나지만, '의'와 '익'처럼 판독성이 떨어진다는 비판도 있다. 2008년 국토해양부 도로운영과에서는 운

서울한강체와 서울남산체
부산체
한길체

전자가 도로 표지판을 쉽게 식별할 수 있도록 '한길체'를 개발하여 도로에 적용하고 있다. 한길체는 표지판을 읽는 짧은 순간이 큰 사고로 이어질 수 있다는 점을 고려하여 판독성을 극대화한 탈네모형 서체다. 법원에서도 2006년 '판결서체'를 개발하여 사용하고 있다. 세리프체이면서도 종성 'ㅇ'의 세리프를 없애고 공간을 조절하는 등 판결문을 잘못 입력하여 생기는 법률적 문제를 방지하기 위해 개발한 글꼴이 법원의 판결서체다.

문자,
디자인과
만나다

문자를 꾸미는 전통은 유구하다. 현대적 디자인이나 타이포그래 피 개념이 등장하기 훨씬 이전부터 동아시아에서는 문자를 꾸미 고 감상하는 일을 즐겼다.

팔체(八體) 가운데 하나인 조충서(鳥蟲書)는 새나 곤충의 도안 을 한자에 적용한 특별한 문자로, 춘추전국의 오월(吳越)을 비롯 하여 중국 남부의 여러 지역에서 성행했다. 조충서는 병기·부 절·깃발·와당부절·인장 등에 신용의 징표로 사용되었다. 진시황 의 명령으로 전설의 화씨벽[일설에는 남전옥(藍田玉)]을 새겨 만들 었다고 전하는 전국새(傳國璽)는 진·한 이후로 황제가 하늘로부 터 권력을 위임받았다는 징표로 사용되었던 옥새다. 이 옥새에 는 승상 이사(李斯)가 쓴 '수명어천(受命於天), 기수영창(旣壽永昌)' 여덟 글자가 조충서로 적혀 있다. "천명을 받았으니 길이길이 창 대하리라"라는 의미다. 전국새는 정권 교체기 고비마다 쟁탈전

'수명어천(受命於天), 기수영창(旣壽永昌)' 조충서 여덟 글자가 새겨진 전국새

의 대상이 되었다. 《삼국지연의》에서도 손견과 원술을 거쳐 마침내 조조의 손에 들어갔다. 어느 시점에 종적을 감추었다가 건륭(乾隆) 3년(1738)에 방각되어 북경 고궁박물원에 소장되었다. 한자의 필획을 꽃이나 새를 비롯하여 각종 식물과 나무, 물고기, 곤충, 산수, 나선 등의 도안으로 대체한 그림이자 글자가 화조자(花鳥字)다. 한에서 시작되고 명·청에서 성행했으며 지금까지도 명맥이 이어지고 있는 화조자의 기원은 조충서다.

문자도는 문자에 글자와 연관된 도상을 더한 민화다. '그림글씨'나 '꽃글씨', '서화도'라는 별칭은 문자도의 이런 조형적 특징을 잘 드러내 준다. 효제충신(孝弟忠臣)과 예의염치(禮義廉恥), 인의예지(仁義禮智) 같은 전통 시대의 덕목이나 수복강령(壽福康寧)과 부귀다남(富貴多男) 같은 기복을 담은 한자들이 문자도의 대상이 되었다. 덧붙은 그림은 자와 관계있는 역사 고사에서 소재를 취했다. 가령 효(孝)에 덧붙은 잉어는 진(晉)의 왕상(王祥)이 자신을 학대하던 계모 주씨를 위해 한겨울에 갈라진 얼음 사이로 튀어나온 잉어를 잡아 드렸다는 고사에서, 죽순은 오(吳) 맹종(孟宗)이 한겨울에 죽순이 먹고 싶은 노모 생각에 눈물을 흘리자 얼어붙은 대숲에서 죽순 몇 줄기가 돋아났다는 고사에서 취했다. 지금은 아동학대로까지 의심받을 만도 하지만, 효가 신앙과도 같던 시절임을 감안해야 한다. 음악을 즐겼던 효자인 순(舜)임금

'효·제·충·신·예·의·염·치' 문자도 8폭 병풍,
국립민속박물관 소장

'효' 자 문자도, 국립민속박물관 소장

의 오현금, 무더운 여름날 아버지를 시원하게 부쳐 드렸다는 동한 황향(黃香)의 부채, 원술(袁術)의 집에서 대접받은 귤 세 개를 어머니에게 드리려 품에 숨겼다는 삼국시대 육적(陸績)의 귤도 '효' 문자도에 자주 등장하는 소재다.

조선 문자도는 중국 문자도의 영향을 받아들였지만, 문자도를 독자적 민화의 한 형태로 발전시켰다. 광해군 무렵부터 성행하기 시작한 문자도는 시대·지역·계층에 따라 고유한 형식과 소재를 도입했고, 조선 후기에는 중인 계층의 성장과 함께 병풍이나 인테리어 소품으로 활용되면서 크게 유행했다. 도상이 한자 필획을 따라 배치되던 단계에서 출발하여 점차 한자 밖으로 튀어나오기 시작했고, 나중에는 도상이 한자를 뒤덮어서 한자를 파악하기 어려울 정도로 장식성이 지배적인 단계로 나아갔다. 야나기 무네요시(柳宗悦, 1889~1961)는 이런 조선의 문자도에 주목하고 미술사적 위상을 부여했다. 그는 민예(民藝)라는 말을 처음 사용하고 민예 운동을 주도하면서 새로운 아름다움의 기준을 제시했다.

전지(剪紙)는 가위로 오려 낸 종이라는 의미로, 붉은 종이를 가위로 오려 의도하는 형상을 만드는 민간 예술이다. 모든 부분이 끊어지지 않고 연결되도록 오리는 기술이 전지의 묘미다. 위진 남북조시대에 창이나 문에 붙여서 감상하는 용도로 시작되었고,

열두 띠 전지 작품

초재진보

오유지족

지역에 따라 고유한 형식과 쓰임새를 발달시켰다. 중국 전역에서 자생적으로 발달한 전지는 근대 이후 서양인들의 주목을 받으면서 예술의 한 장르로 인식되었다. 문자 역시 전지의 소재로 활용된다. 띠를 대표하는 열두 가지 동물의 한자를 전지로 표현한 작품은 한자의 일부분을 동물의 이미지로 대체하여 시각적 효과를 발휘하면서도 자형을 훼손하지 않고 가독성을 살린 솜씨가 돋보인다.

중국 가정이나 음식점에서 흔하게 볼 수 있는 "재물과 보화를 불러들인다"라는 의미의 '초재진보(招財進寶)'는 네 글자를 한 글자처럼 조합한 장식이자 문자 유희다. 일본의 교토 용안사(龍安寺) 경내에 자리한 세계적 명물 '오유지족(吾唯知足)' 역시 '口'를 중심으로 네 글자를 겹쳐 배치한 문자 디자인이다. "나는 만족을 안다"라는 의미다.

이러한 문자 꾸미기의 전통은 현대 디자인과 예술의 레퍼런스가 되고 있다. 문자를 꾸미는 유구한 전통을 계승하면서도 현대적 감각을 더하여 조형성과 표의성의 조화를 새로운 차원으로 끌어올린 '그림 문자'이자 '문자 그림'이 여러 영역에서 활용되고 있다. 문자를 새롭게 해석하거나 다른 이미지와 결합함으로써 '읽는 문자'에서 '보는 문자'로, 다시 '느끼는 문자'로 재탄생시키고 있다.

2008 북경올림픽, 2022 북경동계올림픽, 2010 상해세계엑스포, 상해도서전,
중화전국부녀협회의 로고
중국의 주요 행사마다 한자를 활용한 로고가 등장한다.

꾸미는 문자를 활용하고 있는 대표적 분야는 로고다. 문자예술은 아시아 지역에서 개최된 세계적 행사 로고에서 중요한 역할을 맡아 왔다. '중국인(中國印)·춤추는 북경(舞動的北京)'으로 불리는 2008 북경올림픽의 로고는 중국이 자국의 문자를 활용한 첫 로고다. 'Beijing 2008'은 문자예술의 근간인 붓글씨다. 달리는 사람은 북경을 뜻하는 한자 경(京)의 필획을 유지하면서도 올림픽의 역동성을 드러내고 있다. 중국인이 사랑하는 붉은색 타원형 안에 음각으로 표현된 달리는 사람은 전각 기법을 차용하여 권위를 상징하는 이미지이기도 하다. 간단한 이미지 하나로 북경과 달리는 사람, 서예와 전각, 올림픽에 대한 중국인의 사랑과 마음가짐까지 압축적으로 담은 이 로고는 세계 디자이너들의 찬사를 받았다. 2022년 북경동계올림픽의 로고에서는 한자 동(冬)의 초서체가 주연이면서, 한자의 윗부분은 설상 종목의 활강을, 아랫부분은 빙상 종목의 역주를 표현했다.

중국은 중요한 행사마다 이렇게 한자를 활용한 로고가 등장한다. 2010년에 개최된 제41회 상해세계엑스포의 로고는 붓글씨 '세(世)'와 숫자 2010의 결합을 기초로 디자인되었다. 녹색으로 표현된 세 가족의 이미지이기도 한 '세'에는 다양한 문화의 소통과 조화라는 의미도 담겼다. 상해의 '상(上)'과 책 '서(書)'로 책을 쌓아 올린 형상을 표현한 상해도서전의 로고, '여(女)'를

PyeongChang 2018™

King Sejong **Institute**

서울 휘장, 2018 평창동계올림픽
세종학당
도쿄 홍보 로고

중심 이미지로 활용한 중화전국부녀협회의 로고에서도 한자가 주연이다.

한국에서도 한글 이미지가 주인공인 로고들이 늘어나고 있다. 서울의 휘장은 한글 '서울'의 이미지를 바탕으로 서울의 산·해·한강을 표현하고 있고, 세종학당은 세종의 'ㅅ'과 학당의 'ㅎ' 옆으로 세종학당을 풀어쓴 자모음을 두 가지 색상으로 배열하고 있다. 2018년 평창동계올림픽의 로고는 평창의 초성인 'ㅍ'과 'ㅊ'을 활용했다. 가로획과 세로획이 열려 있는 'ㅍ'은 하늘과 땅 사이에서 사람들이 어우러지는 광장이고, 'ㅍ' 위에 얹은 'ㅊ'은 눈과 얼음이자 스포츠 스타이기도 하다. 도쿄를 홍보하기 위한 로고도 인상적이다. 전통과 현대가 공존하는 도쿄를 'Old meets New'로 요약하고, 이 슬로건에 맞게 작게 표현된 붉은 횡단보도 이미지 좌우로 전통의 붓글씨와 모던한 타이포를 나란히 배치하고 있다.

2017년 11월부터 이듬해 6월까지 개최된 국립아시아문화전당(ACC) 개관 2주년 기념 기획전 〈아시아의 타투〉는 타투에 얼마나 많은 이야기가 숨겨져 있는지를 깨닫는 전시회였다. ACC 아시아문화연구소가 아시아 여러 지역의 현지 조사를 토대로 수집한 타투 자료를 중심으로 종교·신화·역사·미학을 넘나드는 기획이 돋보였다. 타투는 흔히 오해되듯이 화장이나 장식이라기

보다 몸에 새기는 부적으로 출발했다. 근대 이후로 미적 요소가 덧붙었지만, 지금도 여러 지역에서 타투를 축사진경(逐邪進慶)의 부적으로 이용한다. 몸에 지니는 부적은 사라질 수 있지만, 몸에 새기는 부적인 타투는 죽을 때까지 남아 있다. 문자와 문양의 조화로 주술적 힘을 표현하는 문자 디자인의 한 형태인 타투는 지금은 서양에서 더 큰 관심을 끌고 있다.

북디자인은 문자가 주연을 맡고 대량 복사되는 문자 디자인의 한 영역이다. 한국에서 빠르게 진화하고 있는 북디자인은 쓴 글씨인 캘리그래피와 만든 글자인 타이포그래피 또는 레터링(lettering)의 각축장이기도 하다. 황석영의 자서전 《수인》(2017, 문학동네)의 디자인은 '囚人'이라는 한자 자원(字源)을 골격으로 삼으면서도 고단한 죄수의 이미지를 생생하게 표현하고 있다. 한국 현대사의 숱한 굴곡을 누구보다 치열하게 겪었고 1989년의 방북으로 5년 동안 투옥된 경험이 있는 작가의 자서전 표지로서는 제격이다.

검정 마스킹 테이프를 찢어서 이어 붙여 'DESIGN'을 표현한 《인간을 위한 디자인(개정판)》(미진사, 2009) 표지는 강렬하다. 이른바 '테이프 타이포그래피'를 적용하여 새로운 마티에르를 창출하는 파격을 보인 이 표지는 정병규의 디자인이다. 한국에서 북디자이너라는 직업을 알린 데는 '대한민국 북 디자이너 1호'

《수인》,《인간을 위한 디자인》

로 불리는 정병규의 공이 크다.《토지》·《삼국지》·《장미의 이름》·
《책: 박맹호 자서전》등 북디자인이란 용어조차 낯설던 1970년
대 후반부터 정병규의 손을 거쳐 세상에 나온 책만 해도 3000여
종에 이른다. 북디자인만으로 개인전을 열 수 있는 디자이너도
정병규가 유일하다. 최근 '정병규 에디션'이라는 출판사를 통해
《致良知: 동아시아 양명학의 전개》라는 첫 책을 펴냈다. 한국에
서 북디자인은 빠르게 성장하고 있는 분야지만 앞으로 갈 길도
멀다.《아시아의 책·문자·디자인》(한국출판마케팅연구소, 2006)은 서
양과는 구별되는 시각언어로 아시아 북디자인의 세계를 개척하
고 있는 디자이너들의 목소리를 들을 수 있는 책이다.

문자예술의
현대적
진화

다른 예술 장르들과 마찬가지로 문자예술도 근대로 접어들면서 창작 환경에서 큰 변화를 겪었고 그 변화는 지금도 계속되고 있다. 우선 창작의 주체가 달라졌다. 전업 작가를 압도하던 문인 사대부 중심의 예술에서 전업 작가가 독점하는 예술로 변모했다. 아파트가 보편적 주거 형태가 되고 콘크리트 건물이 대세를 이루면서 편액이나 대련 같은 현판은 물론 서예 작품을 걸 만한 공간 자체가 제약받고 있다. 문자예술의 유통과 소비에도 큰 변화가 생겼다. 무엇보다 기술과 매체의 변화가 문자예술에 영향을 미치고 있다. 이런 창작 환경의 변화 속에서 한국에서는 전통적 서예가 빠르게 쇠퇴하고 캘리그래피라는 이름의 서예가 그 빈자리를 채우고 있다. 서예가 군건하게 뿌리내린 중국이나 일본에서도 변화는 감지된다.

중국의 한미림(韓美林, 1936~)은 서예·회화·조각·공예·디자인

까지 여러 영역을 넘나드는 작품 세계로 중국뿐 아니라 세계적으로 주목받는 작가다. 2008년 북경올림픽의 마스코트를 디자인한 작가로도 명성을 떨쳤다. 2018년 예술의전당에서 개최된 〈한메이린 세계순회전: 서울〉은 누드화와 서예를 결합하는 등의 실험적 작품들이 회화·조각·공예·디자인과 어우러지는 파격적 전시회였다.

중국미술학원 교수 왕동령(王冬齡, 1945~)은 중국에서 널리 알려진 서예가다. 왕동령은 전통 시대에는 아무도 시도하지 못하던 대작을 선보이고 있다. 광장이나 미술관 같은 근대적 공간이 촉발한 공간 의식의 변화가 아니고서는 상상하기 어려운 시도다. 대중으로 둘러싸인 공개적 장소에서 서예 대작을 완성하는 과정을 대중에게 공개하거나 발레리나와 함께 서예 '공연'을 펼치기도 한다. 글씨를 쓸 때의 리듬은 춤의 리듬과 절묘한 조화를 이룬다. 왕동령이 시도하는 퍼포먼스나 행위예술로서의 서예는 잭슨 폴록(Jackson Pollock, 1912~1956)의 '액션 페인팅(action painting)'과도 닮았다.

왕동령이 붓으로 춤의 리듬을 드러냈다면 대만 출신의 임회민(林懷民, 1947~)은 춤으로 붓의 리듬을 표현한 예술가다. "차와 커피를 조화한 사람"으로 자신을 소개하는 임회민이 1973년에 창단한 '운문(雲門)'은 흑백의 무대를 배경으로 펼쳐지는 발레·쿵

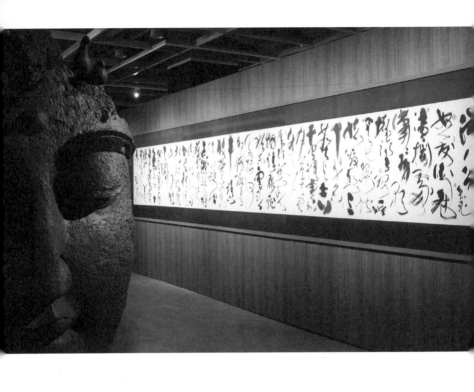

〈한메이린 세계순회전: 서울〉에 출품된 〈만강홍(萬江紅)〉과 〈불두〉,
예술의전당 서예박물관 ⓒ양세욱

후·경극·서예 동작을 결합한 몽환적 안무로 대만과 아시아를 넘어 세계적 명성을 얻은 현대 무용단으로 성장했다. 특히 〈행초(行草)〉·〈광초(狂草)〉·〈영자팔법(永字八法)〉 등과 같이 춤과 글씨의 조화를 통해 전통 필묵의 역동성을 현대적 감각으로 해석한 일련의 작품들이 주목을 끈다.

문자는 현대 회화에서 중요한 오브제의 하나로 재해석되고 있다. 동아시아의 현대 작가들은 서화동원의 전통 속에서 현대 회화의 새로운 가능성을 발견해 가고 있다.

중국을 대표하는 근현대 화가 오관중(吳冠中, 1919~2010)은 노년에 이르러 〈다리(橋)〉(2006)를 비롯하여 캔버스에 한자를 쓰듯 그리며 서예와 회화의 경계를 실험하고 있는 듯한 일련의 작품들을 발표했다. 6미터가 넘는 대작인 〈장강만리도〉(1974) 등 숱한 명작을 그려 낸 중년을 지나 노년에 이른 오관중은 고향에 돌아오듯 전통으로 귀환했다. 저잣거리와 새벽 시장을 거닐며 시야에 들어온 초록의 야채와 선홍의 고기, 새하얀 거위와 다채로운 옷을 입은 부녀들 같은 일상의 소재들을 화폭에 담았다. 한자 역시 중국인의 일상에서 빠뜨릴 수 없는 일부다. 〈조시(早市)〉(2005)·〈화리음청(畫裏陰晴)〉(2005)·〈토지(土地)〉(2005)·〈망자(芒刺)〉(2006)·〈족인(足印)〉(2007)·〈독(毒)〉(2007)·〈우마(牛馬)〉(2007)·〈과부(夸父)〉(2007)·〈요철(凹凸)〉(2007) 등 말년에 남긴 작품들에는

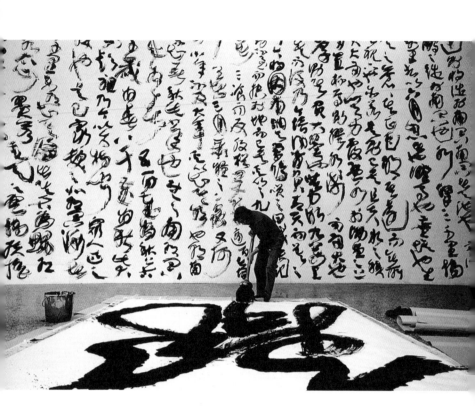

휘호하는 왕동령(https://baike.baidu.com)

임회민이 1973년에 창단한 현대무용단 운문(雲門)이 추는 〈광초(狂草)〉

(https://www.sohu.com 劉振祥 사진)

흰 바탕에 수묵으로 글씨를 쓰듯 그리고, 서명과 낙관을 남겼다.

　현재는 미국에서 활동하고 있는 중국 중경 출신의 작가 서빙 (徐冰, Xu Bing, 1955~)은 문자를 오브제로 삼은 책 형태의 작품과 설치미술로 세계 미술계의 주목을 받고 있다. 서빙이 사용하는 문자는 한자가 아니라 '송체(宋體)' 한자의 정방형 이미지와 결합 방식을 차용하여 자신이 직접 디자인한, 읽히기를 거부하는 가 짜 한자다. 〈천서(天書, Book from the Sky)〉(1991)는 서빙의 출세작 이자 대표작이기도 하다. 중국에서 널리 쓰는 한자의 수와 대략 일치하는 4천 개에 이르는 가짜 한자를 2년이 넘는 시간 동안 디 자인하여 배나무 목활자에 새기고, 중국의 마지막 전통 인쇄소 에서 철저한 고증을 거친 전통적 목판본 형태로 찍어 낸 책 4권 이 〈천서〉다. 1988년 북경 전시 이후 중국 비평계의 혹평을 받은 이 작품은 이후 두루마리와 포스터 형태를 추가한 대규모 설치 미술로 확대되고 미국과 캐나다 곳곳에 전시되면서 서양 관객들 의 찬사를 받았다. 한편 〈지서(地書, Book from the Ground)〉(2012)는 익숙한 기호를 선형으로 배열하여 등장인물의 24시간을 24개 챕터로 묘사한 책 형태의 작품이다. 완벽한 한자 이미지를 창조 했지만, 누구도 읽을 수 없는 천상의 책이 〈천서〉라면, 보편 언어 인 기호를 빌려 와서 언어·문화 배경과 무관하게 누구나 해석할 수 있는 지상의 책이 〈지서〉다. 서빙은 대조를 이루는 두 작품을

오관중의 〈토지〉와 〈요철〉

통해 문자를 매개로 진행되는 현대 사회의 의사소통과 세계 이해에 대한 근본적 물음을 제기하고 있다.

서빙과 동년배로 뉴욕에서 활동하고 있는 상해 출신의 작가 곡문달(谷文達, Gu Wenda, 1955~) 역시 한자 이미지를 차용한 문자 오브제를 활용하고, 때로 문자 오브제를 표현하는 재료로 머리 카락을 사용한 대규모 설치미술로 세계적 명성을 얻었다. 백만 명이 넘는 다양한 인종과 지역의 사람들이 기증한 머리카락을 이용한 설치미술 'UN 프로젝트(1999~)' 연작을 통해 세계 순회 전시회를 이어 오고 있다.

기호와 이미지, 추상과 구상을 한 몸에 지닌 문자는 한국의 현대 화가들에게도 매력적인 소재였다. 20세기 초반 한국에서 받은 전통 서화 교육과 한국전쟁, 그리고 한국전쟁 이후 프랑스에서 유학하면서 경험한 비정형(非定刑)의 추상주의 회화 운동 앵포르멜(Informel)의 영향을 동시에 받은 세대들을 중심으로 문자를 회화에 끌어들여 독창적 작품 세계를 개척한 그룹들이 형성되었다. 이응노(1904~1989)·남관(1911~1990)·김창열(1929~2021)이 대표적이다.

이응노의 문자추상은 앵포르멜의 흐름 속에서 전통 서화의 필묵을 새롭게 해석하고 응용하여 탄생시킨 추상화다. 해강 김규진에게 서예와 문인화를 배웠고 1920년대부터 사군자와 수묵

화로 조선미술전람회에서 입상하는 등 전통 서화를 계승하는 작업을 이어 오던 이응노는 1958년 프랑스로 건너가 서구 미학을 수용한 이후부터 작품 세계의 변화를 시도했고, '서예적 추상 시기'라고 부르는 1970년대 후반부터 1980년대 초반까지 문자추상과 인간군상 시리즈를 집중적으로 창작했다.

경북 청송 출신의 남관은 14세 때인 1935년 일본으로 건너가 그림을 배웠고, 1954년 프랑스에 유학한 이후로는 추상주의의 세례를 받아들였다. 전통 필획의 결구와 장법을 추상주의 정신과 결합하여 2차 세계대전과 한국전쟁의 비극적 체험을 표현한 문자추상은 남관 회화를 대표하는 장르다.

'물방울 화가' 김창열의 〈물방울〉 연작은 《천자문》을 비롯한 한자를 배경으로 극사실적 물방울을 그린 작품이다. 조부에게 서예를 배우고 서양화가 이쾌대(1913~1965)에게 그림을 배운 뒤에 진학한 서울대 미대 재학 시절에 발발한 한국전쟁, 그리고 1950~1960년대에 동참한 앵포르멜 운동은 김창열의 작품 세계에 큰 영향을 미쳤다. 1972년대부터 신문 위에 직접 그리기 시작한 물방울 그림은 나중에 캔버스에 사각형의 한자와 원형의 물방울을 함께 그린 독창적 화풍으로 발전하면서 세계적 명성을 얻었다. 방형 한자와 원형 물방울의 대비는 아득하다. 한자를 낡은 문명으로 그 위에 뿌려진 물방울을 눈물로 해석할 수 있다면,

김창열 화백의 둘째 아들이 감독을 맡은 다큐멘터리 영화 〈물방울을 그리는 남자〉(2022)

〈물방울〉 연작은 전쟁의 상흔이자 문명에 바쳐진 진혼곡인지도 모른다.

대전 이응노미술관(2007), 제주 도립 김창열미술관(2016), 그리고 고향 경북 청송에 최근 개관한 남관생활문화센터(2021)에서 세 작가의 대표작을 만날 수 있다.

몇 해 전의 일인데도 아득한 과거처럼 느껴진다. 평창동계올림픽을 계기로 남북 대화 국면이 조성되고 북측 주요 인사들이 청와대를 방문하여 대통령을 접견하던 일 얘기다. 시선을 사로잡는 것은 뒤에 걸린 배경 작품이었다. 신영복이 쓴 〈통(通)〉과 판화가 이철수의 〈한반도〉를 나란히 배치한 일종의 콜라주였다. 얼마 뒤 평화의집에서 이루어진 남북정상회담에서도 문자예술이 중요한 역할을 맡았다. 두 정상이 대담을 나누는 배경에 걸린 작품은 여초 김응현이 쓴 〈훈민정음〉을 재해석한 것이었다. 훈민정음은 남북한이 지금까지 공유하는 문화적 자산이다. 문재인 대통령 뒤에 놓인 'ㅁ'을 파란색으로, 김정은 위원장 뒤에 놓인 'ㄱ'을 붉은색으로 강조하여 표현했다. 대통령이 이 작품을 설명해주면서 대화 분위기를 우호적으로 이끌 수 있었다.

새기는 예술인 서각이나 전각에서도 새로운 시도를 찾을 수 있다. 현대 작가들은 전각에서 새로운 예술적 가능성을 시험하고 있다.

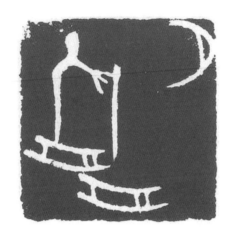

안광석의 〈월하탕주〉와 〈삼림〉, 연세대학교 박물관 소장

서예가이자 전각가인 청사 안광석(1917~2004)의 〈월하탕주(月下盪舟)〉에는 달이 있고 달빛 아래 노를 젓는 뱃사공과 배가 있고 배의 그림자가 있다. 네 글자로 새긴 한 폭의 그림이자 여운이 충만한 서정시이기도 하다. 한자 자원(字源)에 충실하게 재현한 나무 다섯 그루가 빼곡하게 도열한 〈삼림(森林)〉도 장법과 공간감이 돋보인다. 범어사에서 하동산(1890~1965) 스님에게 출가한 이력이 있는 안광석은 하동산의 외삼촌인 오세창에게 전각을 배웠다. 1996년에는 전각 920과를 포함한 소장품 전체를 연세대학교에 기증했다.

고암 정병례는 크기와 색상의 한계를 벗고 조형예술의 하나로서 현대 전각의 가능성을 시험하고 있다. 《미쳐야 미친다》(푸른역사)의 표지, 드라마 〈왕과 비〉·〈명성황후〉의 로고, 영화 〈오세암〉의 포스터 등이 정병례의 전각 작품이다. 치밀한 장법과 극도의 집중력으로 완성한 〈반야심경〉(1993), 방각(傍刻) 기법을 이용하여 1년 6개월에 걸쳐 완성한 〈금강경전〉·〈소금강경〉·〈대금강경〉(1995) 등도 서예계와 미술계에 큰 반향을 일으켰다. 전각을 이용한 설치미술과 퍼포먼스를 선보이기도 한 정병례는 전각 애니메이션 전시회에서 전각을 애니메이션과 결합한 〈바람을 품다〉(2006)라는 작품을 완성하여 전각의 영역을 다시 한번 넓혔다.

문자는 공예나 건축과 결합하기도 한다. 마음을 뜻하는 한자

정병례의 〈왕과비〉 드라마 로고·《미쳐야 미친다》책 표지

한자를 활용한 열쇠고리

강병인의 글씨 〈꽃〉과 〈봄〉을 재현한 조형물, 철물 제작 이근세

강병인이 가든디자이너 오경아와 함께 작업한 '한글 정원' ⓒ양세욱

'心(심)'과 한글 '안녕'의 모양을 재현한 의자, 한자 '土(토)'의 형상을 본뜬 책꽂이를 비롯하여 문자에서 아이디어를 얻은 많은 공예품을 만날 수 있다. 문자를 재현한 조형물이나 건축도 있다. 광화문 지하철역에는 강병인이 쓴 글씨 〈꽃〉을 재현한 조형물이 설치되어 있다. 클레이아크김해미술관에는 가든디자이너 오경아가 정원을 디자인하고, 곳곳에 강병인이 쓴 이상과 김소월 등의 시구절을 조형물로 세운 '한글 정원(2014)'이 있다. 한글을 응용한 조형물은 전국에서 어렵지 않게 만날 수 있다. 상해세계엑스포 중국관은 중화의 '華(화)'를 파사드에 재현한 건축으로 주목받았다.

'일상다반사'는 차를 마시거나 밥을 먹듯 일상적 일을 가리키

는 말이다. 그렇다면 일상다반사도 예술이 될 수 있을까? 마르셀 뒤샹(Marcel Duchamp, 1887~1968)을 비롯한 현대미술의 여러 시도가 보여 주듯 일상과 예술 사이에 건너지 못할 심연은 없다. '민예'라는 말을 처음 사용하고 민예 운동을 주도한 야나기 무네요시는 '일상의 아름다움'과 '소박한 미학'을 주장하며 새로운 아름다움의 기준을 제시했다. 미국의 미학자 조지 디키(George Dickie, 1926~2020)가 예술 작품을 "숙고와 감상의 대상이 될 후보"로 정의한 것도 일상과 예술 사이의 친연 관계를 강조하기 위함이다. 문자예술은 핵심 오브제의 하나로 순수미술 속으로 걸어 들어가는 한편 일상 영역 곳곳으로 스며들어 생활예술이 되고 있기도 하다.

epilogue

마스크 없이 지낸 마지막 해인 2019년 4월 11일은 대한민국 임시정부 수립 100주년을 기념하는 날이었다. 개인적으로도 기억에 남는 하루를 보냈다. 〈3·1운동 및 대한민국임시정부 수립 100주년 기념 강병인 초대전: 독립열사 말씀 글씨로 보다〉의 전시 연계 세미나가 개최된 날이었고, 전시회를 주선한 인연으로 축사를 맡았다. '올 블랙'으로 차려입은 강병인 작가가 맨발로 종이 위에 올라서서 커다란 빗자루 붓을 통에 담긴 먹물에 듬뿍 적셔 가며 '평화 통일, 함께 손잡고'를 써 내려갈 때 참가자들 사이로 흐르던 고요가 생생하다.

우리는 1919년 대한민국임시정부 수립 이후 대한민국이라는 국호를 내걸고 분주하게 달려왔다. 목표는 조국 근대화였고 근대화란 서구화의 다른 이름이었다. 쉼 없이 달려온 결과로 자부심을 느끼기에 충분할 만큼의 성취를 이루었지만, 한편으로 얻

고 한편으로 잃는 것은 피할 수 없는 이치다. 이제는 이 압축적 근대화에서 우리가 잃어버린 자산을 되짚을 때다. 모두에게 절실한 부동산의 비유를 빌자면, 초가나 기와집을 버리고 아파트로 옮겨 오면서 버릴 필요가 없었고 버려서는 안 되었지만, 미처 챙기지 못했던 살림살이를 돌아볼 때다. 그 가운데 하나는 미에 대한 안목이 아니었을까.

오스트리아 출신 미술사학자 곰브리치가 쓰고《서양미술사》라는 제목으로 번역된 책의 원제는 'The Story of Art'다. 세계적으로 가장 널리 읽히는 미술사임에는 틀림이 없지만 서양 미술로 일관하고 있는 이 책의 번역서 제목을 차마《미술 이야기》나《세계미술사》로 번역하지 못한 것이다. 그렇다면 명실상부한 '세계미술사'는 어떤 모습이어야 할까. 그 이전에 서양과 함께 문명의 또 다른 한 축이었던 '아시아 미술사'는 어떻게 가능할까.

2006년 4월 미국 매사추세츠 윌리엄스타운에서 뉴욕 아시아 협회(Asia Society of New York)와 클라크미술관(Sterling and Francine Clark Art Institute)이 공동으로 개최한 '20세기 아시아 미술사' 학술회의 개막 좌담회 〈'아시아' 미술은 있는가?(Is There an 'Asian Art'?)〉에서 이슬람 미술 전문가인 오렉 그라바(Oleg Grabar, 1929~2011)는 "여러 다양한 아시아와 아시아인이 있으므로, '아

시아의 미술(Art in Asia)'이 있을 뿐 '아시아 미술(Asian Art)'은 없다"라고 말했다. 미국의 미술사학자 제임스 엘킨스(James Elkins, 1955~)는 〈비-서양 문화에서 예술사를 쓰는 일은 왜 가능하지 않은가?(Why It Is Not Possible to Write Art Histories of Non-Western Cultures)〉라는 도발적 글에서 아시아 미술사를 쓰는 일의 곤경에 대해 애정 어린 비판을 제기하기도 했다.

역사는 이야기이므로, 미술사를 쓰는 일은 미술에 관한 이야기를 쓰는 일이다. 인물과 사건의 나열만으로는 한 편의 이야기가 성립하지 않는다. 이야기는 플롯이고, 플롯은 인물과 사건을 바라보는 시선에서 나온다. 마찬가지로 미술사를 쓰는 일은 작가와 작품의 나열을 넘어 이를 바라보는 고유한 시선에서 출발해야 마땅하다. 따라서 '아시아' 미술은 있는지, 나아가 '아시아 미술사'는 가능한지를 묻는 일은 아시아의 미술을 바라보는 아시아 고유의 시선이 있는지를 묻는 일과 다르지 않다.

중국 복건에서 장로회 목사의 아들로 태어난《생활의 발견》의 저자 임어당의 삶은 코즈모폴리턴의 한 전형을 보여 준다. 당시 세계 보헤미안들의 천국이던 상해에서 대학까지 줄곧 미션 스쿨을 다녔고, 미국으로 건너가 하버드대학교에서 언어학으로 석사학위를, 다시 독일로 건너가 라이프치히대학교에서 박사학위를 마쳤으며,《뉴욕타임스》의 특별기고가, 유네스코의 예술부장, 싱

가포르 남양대학교의 총장을 지냈다. 임어당은 "서예와 서예의 예술적 영감에 대한 이해 없이 중국 예술에 대해 말하기란 불가능하다. … 세계 예술사에서 중국 서예의 자리는 참으로 독특하다"라고 말한다.

메이지유신 이후 새롭게 등장한 번역어 '미술'의 범위에 서예를 포함할지 말지를 두고 벌어진 논쟁은 서예라는 장르의 독특한 위상을 잘 드러내었다. 서양화가 코야마 쇼타로(小山正太郎, 1857~1916)가 〈서예는 미술이 아니다〉라는 글을 발표했고, 전통화가인 오카쿠라 덴신(岡倉天心, 1863~1913)이 〈'서예는 미술이 아니다'라는 주장을 읽고〉라는 반론을 쓰면서 격렬하게 진행된 이 논쟁은 오카쿠라의 승리로 끝났다. 요코하마에서 생사를 거래하는 무역상 집안에서 태어나 여섯 살 때 영어를 배우기 시작하여 일본어와 영어를 자유롭게 오가는 이중언어 사용자로 성장한 오카쿠라 덴신은 1877년 막 개교한 도쿄대학에 입학하여 학업을 마치고, 1889년에 도쿄미술학교를 열어 제자를 양성했다. 《차의 책(The Book of Tea)》을 써서 서양에 '차의 나라' 일본을 알렸고, 《동양의 이상(The Ideals of the East – with Special Reference to The Art of Japan)》(1903)에서는 물질적 효율보다 정신적 충족을 중시하는 전통문화의 회복을 주장했다. '동양'이라는 상상의 공동체가 구체화된 데에는 이 책의 기여가 크다. 이런 치열한 논쟁 끝에 서

예는 결국 미술의 한 분야로 인정받기 시작했다. 전통적 '서화동원론'에 따라 하나로 인식되고 있던 서화(書畫)는 서도와 회화로 분화되었고, 서양화와 구분되는 일본화라는 개념이 성립되었다. 이 개념은 동양화로 변주되어 한국에도 수입되었다. 이 논쟁이 암시하듯이, 동아시아인의 미적 체험을 재구성할 때 빠뜨릴 수 없는 서예를 비롯한 문자예술은 서양미술사를 기술하던 용어와 관점에 기대서는 설명이 불가능하다.

아시아의 미를 탐험하는 일은 이중의 모험을 수반하는 일이다. '아시아'와 '미' 모두 유동하는 개념이기 때문이다.

최근 아시아가 정치와 경제, 문화의 영역에서 주목받고 있는 것과는 대조적으로 근대 이전까지 아시아는 서로 정체성을 공유하지 못한 이질적 국가들을 아우르는 모호한 개념이고, 때로는 오리엔탈리즘이라고 불리는 오해와 편견에 가득 찬 지리적 수사에 불과했다. 현재 아시아라고 규정되고 인식되는 지역들 사이의 이질성이 '규칙을 증명하는 예외' 정도로 가벼이 다뤄질 수 없는 이유다.

미라는 개념 역시 유동하기는 마찬가지다. 미는 보편성과 함께 시공간적 특수성을 동시에 갖는다. 《아름다움의 진화》(리처드 프럼 지음, 양병찬 옮김, 2019)에서 서술하고 있듯, 자연계에서 '자연

선택에 의한 적응적 진화'와 함께 진화를 추동하는 다른 한 축인 '성선택에 의한 미적 진화'는 짝짓기 선호인 '욕구 자체'와 과시 형질인 '욕구의 대상'의 공진화의 산물이다. 미 역시 수용 주체의 '미적 선호'와 수용 대상의 '미적 형질' 사이의 공진화를 통해 변화를 거듭한다. 자연계의 아름다움이 적응적 이점을 지닌 효용과 관련된 지표가 아니듯이, 미 역시 다른 형질의 우수성을 보여 주는 정직한 신호가 아니다.《아름다움의 진화》의 표현대로 "세상에는 별의별 아름다움이 다 있다(Beauty happens)!" 이처럼 '미적 자율성(aesthetic autonomy)'이라고 부를 수 있는 속성을 지닌 미는 때로 비합리적이고 예측하기 어렵고 역동적일 수밖에 없다.

아시아가 근대로의 이행 과정에서 서구의 충격으로 비롯된 전통과의 단절을 경험했다는 점도 아시아의 미를 파악하는 일에 어려움을 안겨 준다. 일본을 제외하고 근대로의 이행 과정에서 식민지 내지 반식민지의 경험을 공유한 아시아는 서구 물질문명의 수용과 함께 미의식을 포함한 가치 체계의 혼란을 경험하지 않을 수 없었다. 중국의 중체서용(中體西用), 일본의 화혼양재(和魂洋材), 한국의 동도서기(東道西器)는 실현되지 못한 구호에 불과했다.

미(美)는《장자》를 비롯한 여러 고전에서 드문드문 쓰이던 오랜 한자다. 허신은《설문해자(說文解字)》에서 "미(美)는 '달다'라는

의미다. '양(羊)'과 '대(大)'가 결합했다. 양은 여섯 가축(말·소·양·닭·개·돼지) 가운데 주로 제사 음식에 쓰인다. '미(美)'는 '선(善)'과 같은 뜻이다(美, 甘也. 从羊从大. 羊在六畜主給膳也. 美與善同意)"라고 말한다. 한편 미(美)는 'beauty'의 번역어이기도 하다. 아시아는 번역을 통해 서양을 이해하고 근대라는 새로운 질서를 구축하기 위해 분투했다. 근대 서양의 학문과 사상, 제도, 지식 체계 등을 담은 생소한 개념어를 어떻게 번역하여 보급할 것인가 하는 것은 당시 아시아 지식인들에게 주어진 절박한 과제였고, 이 과정에서 형성된 번역어는 근대를 형성해 가는 중요한 이정표였다. 야나부 아키라는《번역어의 성립》에서 일본에서 번역어 미(美)가 탄생하는 과정을 상세히 서술하고 있다.[1] 중국 고전에 등장하는 자연(自然)과 자유(自由)의 함의가 'nature'나 'freedom'의 번역어로서의 자연(自然)과 자유(自由)의 함의와 다르듯, 전통적인 미(美)와 'beauty'의 번역어로서의 미(美) 사이에는 단절이 있다. 특별한 훈련을 거치지 않고 한시·산수화·서예의 미를 직관적으로 체험하기는 어려운 이유를 언어의 불연속이 빚어낸 미의식의 단절로도 설명할 수 있다.

따라서 근대 이후 아시아의 미를 탐색하는 일은 자기 완결적 과업이 아니라 끊임없이 서구의 참조를 통해 같고 다름을 되물어야 하는 열린 과업이다. 동아시아로 시선을 돌려 보면 사정은

더욱 복잡해진다. '중국적 세계 질서' 안에서 전통 사회의 정체성을 추구해 온 한국과 일본을 포함한 동아시아 여러 공동체는 '중국의 미'와 '서구의 미'라는 두 겹의 참조를 통해 '고유한 미'를 찾는 이중의 과제를 부여받고 있다.

아시아의 미는 변화하고 형성되고 있는 미이기도 하다. 아시아의 미를 탐색하는 일은 귀납과 연역의 되먹임을 반복하는 암중모색의 과정이어야 하고, 무엇보다 당대 아시아인의 삶과 꿈을 묻는 일이어야 아시아의 미가 고유성과 정당성을 확보할 수 있는 근거는 다른 누구도 아닌 아시아인들의 삶과 꿈이 그 안에 담겨 있기 때문이다. 곰브리치가 《서양미술사》에서 말했듯이, "미술의 모든 역사는 기술적 숙련에 관한 진보의 이야기가 아니라, 변화하는 생각과 요구에 대한 것"이다. 아시아의 미를 탐색하는 일은 미적 대상과 사건을 통해 그 안에 담긴 아시아인의 삶과 꿈, 생각과 요구를 읽어 내는 일이다.

동아시아가 떠안고 있는 혼란과 갈등의 상당 부분은 근대라는 시공간으로 이행하는 과정에서 경험한 뼈아픈 패배주의와 크고 작게 연관되어 있다고 믿는다. 동아시아는 오랜 교류의 역사에도 불구하고 평화와 공존의 기억이 드물다. 동아시아에 사는 우리는 아름다운 기억을 쌓아 나가야 한다. 모두가 함께 나누었던 경험을 되살리는 일의 절박함에 대해 긴 설명은 필요치 않다.

동아시아가 공유했던 미의 기억을 발굴하고 키워 내는 일만큼 절실한 다른 방법이 있을 것인가. 갈등의 강도와 빈도에서 동아시아의 그것을 무색하게 하리만큼 드세고 잦았던 유럽이 공동체를 이룰 수 있었던 근본 동력이 무엇이었는지 사색이 필요하다.

동아시아인들의 '변화하는 생각과 요구'에 맞춰 두 천 년기가 넘도록 발전해 온 문자예술을 다룬 이 책이 이런 시대적 소명에 대한 한 응답이기를 소망한다.

감사의 글

초고를 마감한 날이 마침 삼짇날이다. 지금부터 1630년 전 '서성' 왕희지가 친지 41명과 함께 절강성 소흥 회계산 북쪽 난정(蘭亭)에서 질펀한 늦봄 연회를 즐기며 28행 324자의 행서로 불멸의 서예 교본인 〈난정집서〉를 쓴 날이다. 우연의 일치에 불과하지만 서예 역사에서 가장 중요한 작품이 완성된 날에 맞춰 글을 마치게 되어 기쁘고 감사하다.

'아시아의 미' 연구 사업을 주관하는 아모레퍼시픽재단과 백영서 교수님, 운영위원회의 여러 선생님께 감사드린다. 이분들의 관심과 지원이 없었다면 그동안 흩어져 있었던 여러 예술 장르와 17만 개가 넘는 문자와 도판 300여 장이 책 한 권에 모이는 행운을 누리지 못했을 터다.

여태도 아득한 한자의 세계로 이끌어 주신 서울대 허성도·이영주 교수님, 성균관대 전광진 교수님, 경성대 하영삼 교수님께 감사드린

다. 글씨의 현재와 미래에 대한 고민을 나누고 귀한 사진 자료를 제공해 주신 강병인 작가께 감사드린다. 일찍이 없던 길을 스스로 내며 한 걸음씩 나아가는 작가의 글씨에 대한 열정은 집필 과정 내내 큰 위안과 용기가 되었다. 초고 전체를 꼼꼼히 읽고 끝까지 남아 있던 잘못을 바로잡아 준 한국교원대 김석영 교수에게도 감사를 전한다.

서예에 대한 자문에 응해주신 류승민 문화재청 문화재감정위원, 전각의 세계를 안내하고 성명인과 장서인을 새겨 주신 김법영 작가, 복건성 답사를 기획하고 해양인문학최고위과정에 초청하여 문자예술에 관한 생각을 공유할 기회를 주신 국립해양박물관의 김태만 관장께 감사드린다. 식사 중에도 끊임없이 울려 대는 휴대폰에 응대해야 할 정도로 바쁜 중에도 남경과 북경의 작업실을 안내하고 중국 문화예술계의 사정을 들려주신 세계적 조각가이자 중국미술관 관장, 정협 상무위원인 오위산(吳爲山) 교수께도 감사를 드린다. 깊어 가는 겨울밤, 중국조소원의 작업실에서 취기가 도는 가운데 붓을 들어 공자가 노자에게 도를 묻는 수묵화를 그리고 화제를 쓰던 예술가의 풍모는 잔잔한 감동으로 기억에 남아 있다.

대학에서 강의하며 지낸 시간이 어느덧 20년에 가깝다. 글쓰기 다음으로 좋은 생각 정리법이 내게는 강의다. 그동안 강의를 들어준 서강대·서울대·서울시립대·영남대·이화여대·한양대의 수강생, 〈미술과 인문학〉·〈미술과 과학〉 강의를 함께했던 한국예술종합학교 미술

원의 미술학도, 무엇보다 10년 넘게 문자에 대한 생각을 함께 나눠 준 인제대의 제자들에게도 안부를 전한다.

남편, 아빠의 부재를 인내해 준 아내 정은, 아들 선재에게도 사랑의 인사를 전한다. 중국과 일본, 한국의 경향 각지를 오가며 함께 둘러본 전시회와 작품들은 이 책에 글로, 사진으로, 때로는 배경으로 스며들어 있다. 오랜 시간을 미술계에서 일해 온 아내, 우주의 소실점이 어디인지를 알려 준 아들이 아니었다면 내 독서와 글쓰기, 삶의 궤적이 지금과는 달랐을지 모른다는 생각이 문득 든다.

섬진강 길을 따라 광한루에 가던 열 살 봄날 아침을 추억하며,
벚꽃 흩날리는 오십의 봄날 아침에 쓰다.

주

prologue

1 Lin, Yutang, *My Country and My People*, Reading Essentials, 1935, pp.290~291.

1. 문자의 탄생

1 김상욱,《김상욱의 과학공부》, 동아시아, 2016, 45쪽.

2 오강남,《예수는 없다》, 현암사, 2017, 84쪽.

3 이태수, 〈진화의 끝, 인공지능?〉,《인간·환경·미래》 22, 2019, 19쪽.

4 조너선 스펜스 지음, 주원준 옮김,《마테오 리치, 기억의 궁전》, 이산, 2009, 205쪽.

5 미야자키 이치사다 지음, 조병한 옮김,《중국통사》, 서커스출판상회, 2016, 16쪽.

2. 미를 탐한 문자

1 강병인, 《글씨의 힘: 브랜드를 키우는 글씨의 비밀》, 글꽃, 2021, 94쪽.

2 황지우, 《겨울-나무로부터 봄-나무에로》, 민음사, 1985, 64쪽.

3 김소연, 《극에 달하다》, 문학과지성사, 2000, 67쪽.

3. 글씨의 미학

1 楊樺林, 《滄桑入畵: 吳冠中作品選》, 中國美術學院出版社, 2007, 140쪽.

2 무라카미 하루키 지음, 양윤옥 옮김, 《직업으로서의 소설가》, 현대문학,
 2016, 97~98쪽.

4. 어제까지의 서예

1 마이클 설리번 지음, 한정희·최성은 옮김, 《중국미술사》, 예경, 1999, 87쪽.

5. 각자(刻字)의 세계

1 김봉렬, 《김봉렬의 한국건축 이야기 2》, 돌베개, 2006, 321쪽.

2 최열, 《추사 김정희 평전》, 돌베개, 2021, 797쪽.

6. 문자, 경계에 서다

1 이승연, 〈서예교육의 시대별 변천과정 고찰〉, 《한국사상과문화》 91, 2017;
 이재우, 〈초등학교 미술과 서예 분야 교육과정 및 교과서 분석 고찰〉,
 《동양예술》 40, 2018.

2 고종석,《감염된 언어》, 개마고원, 2007, 153쪽.

3 강병인,《글씨의 힘: 브랜드를 키우는 글씨의 비밀》, 글꽃, 2021, 66~69쪽.

4 한소윤,〈캘리그래피 확산에 따른 제문제〉,《서예학연구》36, 2020,
 267~298쪽.

epilogue

1 야나부 아키라 지음, 김옥희 옮김,《번역어의 성립》, 마음산책, 2011,
 77~95쪽.

참고문헌

단행본

강병인, 《글씨 하나 피었네: 강병인의 캘리그래피 이야기》, 글꽃, 2016

강병인, 《글씨의 힘: 브랜드를 키우는 글씨의 비밀》, 글꽃, 2021

강병인, 《나의 독립》, 글꽃, 2021

고종석, 《감염된 언어》, 개마고원, 2007

국립고궁박물관, 《궁중현판: 조선의 이상을 걸다》, 국립고궁박물관, 2022

국립현대미술관, 《미술관에 書: 한국 근현대 서예전》, 국립현대미술관, 2020

귀렌푸 지음, 홍상훈 옮김, 《왕희지 평전》, 연암서가, 2016

김광욱, 《서예학계론》, 계명대학교 출판부, 2007

김두식, 《한글 글꼴의 역사》, 시간의물레, 2008

김봉규, 《현판기행: 고개를 들면 역사가 보인다》, 담앤북스, 2014

김봉렬, 《김봉렬의 한국건축 이야기 1~3》, 돌베개, 2006

김사인, 《시를 어루만지다》, 도서출판b, 2013

김삼웅, 《안중근 평전》, 시대의창, 2018

김상욱, 《김상욱의 과학공부》, 동아시아, 2016

김소연,《극에 달하다》, 문학과지성사, 2000

김영욱,《한국의 문자사》, 태학사, 2017

김윤희,《이완용 평전》, 한겨레출판, 2011

김정환,《필묵의 황홀경》, 다운샘, 2007

김종헌,《추사를 넘어: 붓에 살고 붓에 죽은 서예가들의 이야기》, 푸른역사, 2007

김종헌,《서예가 보인다》, 미진사, 2015

김주원,《훈민정음: 사진과 기록으로 읽는 한글의 역사》, 민음사, 2013

김태정,《전각》, 대원사, 1990

김희정,《서예란 어떤 예술인가》, 다운샘, 2007

노마 히데키 지음, 김진아·김기연·박수진 옮김,《한글의 탄생: 〈문자〉라는 기적》,
　　　돌베개, 2011

류강 지음, 조성주 옮김,《전각 미학》, 서예문인화, 2012

리란칭,《중국 전각: 리란칭 전각 서예 예술전 작품집》, 다락원, 2013

마이클 설리번 지음, 한정희·최성은 옮김,《중국미술사》, 예경, 1999

무라카미 하루키 지음, 양윤옥 옮김,《직업으로서의 소설가》, 현대문학, 2016

문화재청,《궁궐의 현판과 주련 1~3》, 수류산방중심, 2007

미야자키 이치사다 지음, 조병한 옮김,《중국통사》, 서커스출판상회, 2016

박낙규 외,《중국 고대 서예론 선역》, 한국학술정보, 2014

박상진,《다시 보는 팔만대장경판 이야기》, 운송신문사, 1999

박선희,《동아시아 전통 인테리어 장식과 미》, 서해문집, 2014

박원규·김정환,《박원규 서예를 말하다》, 한길사, 2010

박은영,《풍경으로 본 동아시아 정원의 미》, 서해문집, 2017

박종한·양세욱·김석영,《중국어의 비밀》, 궁리, 2012

백낙청·최경봉·임형택·정승철,《한국어, 그 파란의 역사와 생명력》, 창비, 2020

서울시립미술관,《언어적 형상, 형상적 언어: 문자와 미술》, 서울시립미술관,
　　　2007

스기우라 고헤이 엮음, 변은숙·박지현 옮김,《아시아의 책·문자·디자인》,
　　　한국출판마케팅연구소, 2006

스티브 핑커 지음, 김한영 옮김,《언어본능: 마음은 어떻게 언어를 만드는가?》,
　　　동녘사이언스, 2008

아시아 미 탐험대,《일곱 시선으로 들여다본 〈기생충〉의 미학》, 서해문집, 2021

야나부 아키라 지음, 김옥희 옮김,《번역어의 성립》, 마음산책, 2011

얀 치홀트 지음, 안진수 옮김,《타이포그래픽 디자인》, 안그라픽스, 2014

양동숙,《갑골문자 그 깊이와 아름다움》, 서예문인화, 2010

예술의전당,《동아시아 문자예술의 현재》, 예술의전당, 1999

오강남,《예수는 없다》, 현암사, 2017

오시마 쇼지 지음, 장원철 옮김,《한자에 도전한 중국》, 산처럼, 2003

오자키 호쓰키 외 지음, 김정희 옮김,《제국의 아침》, 솔, 2002

오쿠보 다카키 지음, 송석원 옮김,《일본문화론의 계보》, 소화, 2007

월터 옹 지음, 임명진 옮김,《구술문화와 문자문화: 언어를 다루는 기술》,
　　　문예출판사, 2018

유지원,《글자 풍경: 글자에 아로새긴 스물일곱 가지 세상》, 을유문화사, 2019

유홍준,《나의 문화유산답사기(9): 서울편 1》, 창비, 2017

유홍준,《나의 문화유산답사기(10): 서울편 2》, 창비, 2017

유홍준,《추사 김정희: 산은 높고 바다는 깊네》, 창비, 2018

이광표,《국보 이야기》, 랜덤하우스중앙, 2005

이명구,《동양문자도: 동양의 타이포그라피, 문자도》, Leedia, 2005

이진선,《강화학파의 서예사 이광사: 유배지에서 원교체를 완성하다》, 한길사,
　　　2011

임제완,《(삼성미술관 리움 소장)고서화 제발 해설집》, 삼성미술재단, 2006

제임스 글릭 지음, 김태훈·박래선 옮김,《인포메이션: 인간과 우주에 담긴
　　　정보의 빅히스토리》, 동아시아, 2017

조규희,《산수화가 만든 세계》, 서해문집, 2022

조너선 스펜스 지음, 주원준 옮김,《마테오 리치, 기억의 궁전》, 이산, 2009

조동일,《공동문어문학과 민족어문학》, 지식산업사, 1999.

조해명 지음, 전영숙·서은숙 옮김,《돌의 미학 전각》, 학고방, 2004

지콜론북 편집부,《디자이너의 서체 이야기》, 지콜론북, 2013

최경봉·시정곤·박영준,《한글에 대해 알아야 할 모든 것》, 책과함께, 2008

최열,《추사 김정희 평전》, 돌베개, 2021

최완수,《추사 명품》, 현암사, 2017

한국서예학회 엮음,《한국서예사》, 미진사, 2017

허버트 리드 지음, 박용숙 옮김,《예술의 의미》, 문예출판사, 2007

헨리 로저스 지음, 이용 외 옮김,《언어학으로 풀어 본 문자의 세계》, 역락, 2018

홍선표 외,《알기 쉬운 한국미술사》, 미진사, 2016

황지우,《겨울-나무로부터 봄-나무에로》, 민음사, 1985

邱振中,《書法的形態與闡釋》, 中國人民大學出版社, 2005

邱振中,《書寫與觀照: 關於書法的創作, 陳述與批評》, 中國人民大學出版社,
　　　2005

裘錫圭,《文字學概論》, 商務印書館, 1988

纪江红,《中國傳世書法(上)》, 北京出版社, 2003

纪江红,《中國傳世書法(中)》, 北京出版社, 2003

纪江红,《中國傳世書法(下)》, 北京出版社, 2003

蘇培成,《現代漢字學綱要》, 北京大學出版社, 2003

楊樺林,《滄桑入畵－吳冠中作品選》, 中國美術學院出版社, 2007

吳頤人,《篆刻跟我學》, 上海辭書出版社, 2004

陸錫興,《漢字的隱祕世界: 漢字民俗史》, 上海辭書出版社, 2003

錢存訓,《書於竹帛》, 上海世紀出版集團, 2004

錢存訓,《中國紙和印刷文化史》,廣西師範大學出版社, 2004

祝遂之,《中國篆刻通義》上海書店出版社, 2003

何九盈,《漢字文化學》,遼寧人民出版社, 2000

Chao, Yuen Ren, *Language and symbolic systems*, Cambridge University
 Press, 1968

Chiang, Yee, *Chinese Calligraphy: An Introduction to its Aesthetic and
 Technique*, Harvard University Press, 1973

Crystal, D., *The Cambridge Encyclopedia of Language (3th)*, Cambridge
 University Press, 2010

Diamond, Jared, *Guns, Germs, and Steel*, University of California Press, 1999

Gombrich, E. H., *The Story of Art*, Phaidon, 2006

Harbsmeier, Christoph, *Science and Civilization in China Vol. VII: Part 1.
 Language and Logic in Traditional China*, Cambridge University
 Press, 1998

Lin, Yutang, *My Country and My People*, Reading Essentials, 1935

Ouyang Zhongshi, *Chinese Calligraphy*, Yale University Press, 2008

Sullivan, Michael, *The Three Perfections: Chinese Painting, Poetry and
 Calligraphy (2nd)*, Persea Books, 1999

Wen C. Fong and Alfreda Murck, *Words and Images: Chinese Poetry,
 Calligraphy, and Painting*, Princeton University Press, 1992

Yee, Chiang, *Chinese Calligraphy: An Introduction to Its Aesthetic and
 Technique (Third Revised and Enlarged Edition)*, Harvard University
 Press, 1973

논문

김석영,〈한자의 세계〉(1~7),《율곡》81~87, 2021~2022

김현숙,〈전각예술의 비평방법에 대한 시론〉,《동양예술》12, 2007

김현숙,〈전각의 음양대대적 미학 특징〉,《동양예술》15, 2010

류승민,《조선후기 전서풍 연구》, 고려대학교 박사학위논문, 2021

박일우,〈'문자도'의 기호학적 위상: 문자적 속성과 형상화를 중심으로〉,
　　　《기호학연구》33, 2012

양세욱,〈근대 번역어와 격의: '자유'의 번역과 수용을 중심으로〉,
　　　《중국언어연구》44, 2013

양세욱,〈근대 중국의 개념어 번역과 '격의'에 대한 비교 연구〉,《중국문학》91,
　　　2017

양세욱,〈근대 중국의 한자폐지론과 새로운 문자의 모색〉,《중국학보》54, 2006

양세욱,〈기호에서 오브제로: 한자의 재인식과 서예의 탄생〉,《인간·환경·미래》
　　　29, 2022

양세욱,〈동아시아의 번역된 근대: '개인'과 '사회'의 번역과 수용〉,
　　　《인간·환경·미래》9, 2012

양세욱,〈음식의 플롯, 미각의 미학: 음식과 미각의 시야로 다시 보는 영화
　　　〈기생충〉〉,《영화연구》86, 2020

양세욱,〈최근 중국의 '번·간 논쟁'〉,《중국문학》69, 2011

양세욱,〈한자의 음절성과 그 문화사적 함의〉,《중어중문학》89, 2022

이승연,〈서예교육의 시대별 변천과정 고찰〉,《한국사상과문화》91, 2017

이영주,〈조선시대 문자도 연구〉, 이화여자대학교 석사학위논문, 2004

이재우,〈초등학교 미술과 서예 분야 교육과정 및 교과서 분석 고찰〉,
　　　《동양예술》40, 2018

이태수,〈진화의 끝, 인공지능?〉,《인간·환경·미래》22, 2019

이호억·김영호, 〈풍경의 질서로서 '글씨[書]', 순수예술이 되는 지점〉,
 《미술문화연구》8, 2016

장지훈, 〈백제 서예미학 연구〉, 《동양예술》26, 2014

조민환, 〈서예, 세계문화신조류 형성의 선도적 역할 가능성 탐색: 서예의 장르적
 특성 측면에서〉, 《동양예술》23, 2013

한소윤, 〈캘리그래피 확산에 따른 제문제〉, 《서예학연구》36, 2020